NA
QUE
BRA

a estética
da tradição
radical preta

tradução
matheus araujo
dos santos

fred moten

Para B

o radicalismo preto não
pode ser entendido dentro
do contexto particular
de sua gênese [...]

— Cedric Robinson, *Black Marxism*
[Marxismo preto]

[...] uma anterioridade
insistente que escapa
de toda e qualquer
ocasião natal [...]

— Nathaniel Mackey, *Bedouin
Hornbook* [A cartilha do beduino]

AGRADECIMENTOS

Com todo amor e agradecimento à minha camarada e companheira Laura Harris.
 Espero que meu trabalho seja animado pelo espírito material da minha bela avó Marie e do meu belo avô Charlie Jenkins.
 Obrigado a minha irmã e a meu irmão, Glynda White e Mike Davis, por tudo; a minha tia Bertha Marks, minha prima Rev. L. T. Marks e a toda a minha família em Kingsland, New Edinburgh e todas as partes norte e oeste; e a Q. B., Eloise, Valorie, Dalorie e Tony Bush por me deixarem ser parte de sua família.
 Mark e Susan Harris têm apoiado a mim e a Laura nos momentos difíceis com grande generosidade e amor.

Quero agradecer a meus mentores Martin Kilson e Julian Boyd por seu conhecimento, apoio e *tempo*. Em ambos, o estilo mais rico se move em perfeita harmonia com a substância mais profunda.
 William Corbett, Masao Miyoshi, Avital Ronell, Ann Banfield, Stephen Booth, Herman Rapaport, Kathryne Lindberg, Cedric Robinson, Hortense Spillers, Angela Davis, Amiri Baraka, Samuel R. Delany, Cecil Taylor e, acima de tudo, Nathaniel Mackey foram exemplos inestimáveis.
 A sensação de trabalhar juntos em um projeto coletivo com Alan Jackson, Errol Louis, Steve Harney, Eric Chandler, Akira Lippit, Seth Moglen, Avery Gordon, Chris Newfield, Josie Saldaña, David Kazanjian, May Joseph, David Eng, Barbara Browning, Nahum Chandler, Paul Kottman, Karen Hadley, Sandra Gunning, Kate McCullough, Mary Pat Brady, Stephanie Smith, José Muñoz e Tom Sheehan (meu coautor espiritual) significou tudo para mim.

Laurie Chandler, Joe Torra, Alice Key, Kate Butler, Gwen Rahner, Maya Miller, Alycee Lane, Kevin Kopelson, Doris Witt, Max Thomas, Margaret Bass, Helene Moglen, Anna McCarthy, Herman Bennett, André Lepecki, Angela Dillard, Phil Harper, Bob Stam, Robin Kelley, Saidiya Hartman, Farah Griffin, Jason King, Anita Cherian, Lara Nielsen, Heather Schuster, Tracie Morris, Abdul-Karim Mustapha, Eric Neel, Kevin Floyd, Hakan Dibel, Cynthia Oliver, Phil Round, Linda Bolton, Dee Morris, Brooks Landon, Ed Folsom, Fred Woodard, David Depew, Mary Depew, Mary Ann Rasmussen, Stephen Vlastos, John Nelson, Alan Weiss, Christof Migone, Richard Schechner, Jennifer Fink, Lisa Duggan, Lauren Berlant, Laurence Rickels, Julie Carlson, Peggy Phelan, Barbara Kirshenblatt-Gimblett, L. O. Aranye Fradenburg, Randy Martin, Charles Rowell, Ange Mlinko, Jim Behrle e Murray Jackson têm sido amigues, editores e colegues solidáries.

Agradeço a José Muñoz e Laura Harris por ler todo o manuscrito e a Sarah Cervenak por sua ajuda com o índice.

Robert O'Meally me aceitou com graça e amizade no Grupo de Estudos de Jazz, que ele reúne na Columbia University. A chance de me juntar a estudioses que ele aproxima foi um ponto alto em minha vida intelectual e muito importante para o trabalho que tentei desenvolver neste livro.

Nos últimos três ou quatro anos, enquanto concluía este livro, muitas vezes voltei às palavras de Stanley Cavell no final de *A Pitch of Philosophy* [Um tom de Filosofia]: "Estou pronto para jurar [...] que eu tenho o ouvido, que eu sei que a língua materna da música da minha mãe também é minha?". Minha mãe B. Jenkins me ensinou o valor de tentar alcançar alguma coisa e, em sua "ausência", esse valor, a essência de sua tradição, desponta em mim todas as manhãs de uma forma diferente, como um desejo antigo e novo. Eu quero ir tão longe de onde ela estava quanto ela queria que eu fosse, de volta diretamente para seu fundamento e linhagem. Todo o meu trabalho é dedicado a ela, com todo o meu amor.

12 Prefácio à edição brasileira
Osmundo Pinho

23 Tradução Im/possível
Matheus Araujo dos Santos

27 **A resistência do objeto:
o grito de Tia Hester**

capítulo I
A vanguarda sentimental
61 O som do amor de Duke Ellington
67 Vozes/forças
78 Som em florescência (o jardim flutuante de Cecil Taylor)
106 Rezando com Eric

capítulo II
Na quebra
141 Tragédia, elegia
160 A Dama Escura e o corte sexual
183 Inversão alemã
211 Em torno do *Five Spot*

capítulo III
Música visual
249 A *Baraka* de Baldwin, seu estádio do espelho, o som do seu olhar
272 O gemido preto no som da fotografia
292 Tonalidade da totalidade

335 **A resistência do objeto:
a teatralidade de Adrian Piper**

PREFÁCIO À EDIÇÃO BRASILEIRA

Osmundo Pinho[i]

> Esse é o rap do nêgo fudido
> Que aqui nós vamos homenagear
> No cu do mundo ele tá esquecido
> Então se ligue no que eu vou te contar
> Solta o rap do nêgo fudido aí, DJ
>
> *Jarbas Bittencourt,*
> *"Rap do Nêgo Fudido"*, 1997

Se mercadorias pudessem falar, o que elas diriam? Numa conhecida passagem de *O Capital*, Marx ironiza os economistas burgueses que confundem o valor de uso, as propriedades materiais de um bem que o fazem valioso, e o valor de troca, a forma abstrata que permite a circulação do capital e a consequente realização do mesmo valor. Se as mercadorias pudessem falar, elas diriam que seu valor de uso não lhes interessa, mas antes interessa a quem as usa; o que pertence a elas é justamente o que não lhes define materialmente. Nesse ventriloquismo, as mercadorias dizem o que os economistas querem ouvir. Mas a questão é como o valor de uso, dependente em sua imaterialidade e universalidade da troca e dos relacionamentos sociais, emerge fantasmagoricamente como parte da natureza da mercadoria, articulada como verdadeiro "hieróglifo social".[ii] Ou seja, aquilo que define sua natureza mesma intercambiável e fungível encarnada como uma propriedade particular de cada uma delas. Ora, a etérea

substância impossível das mercadorias — a sua "objetividade impalpável"[iii] — se transmuta no fato de que as mercadorias podem falar, de que algo se desprende como materialidade, auralidade, iconicidade, ou seja, uma relação não arbitrária ou, pelo menos, não inteiramente arbitrária define sua verdadeira natureza, ou sua ontologia, expressa, por sua vez, justamente onde parece desaparecer: na relação entre um signo e seu conteúdo presumido, entre formas puras e sua materialidade "fisiológica", compondo uma gramática viva feita de "trabalho morto" que articula, nas palavras de Jose Arthur Giannotti, práxis e pensamento.[iv]

> Ouvir uma palavra nessa significação. Como é estranho que haja algo assim! Assim fraseada, assim acentuada, assim ouvida, a frase é o início de uma passagem para estas frases, imagens e ações.[v]

Imagens e ações. O pensamento e a vida. A vil materialidade das coisas, como entes perecíveis e sua perfeita realização universal, como as coisas, elas mesmas, sob o imperativo da tradição metafísica ocidental, que define a ontologia no rastro do idealismo platônico. A sujeição animada, improvisada no seio escuro da objeção mais carnal, suspeita, todavia, de qualquer ontologia.

Derrida diz em *A escritura e a diferença*:

> [a] morte está na aurora porque tudo começou pela repetição. Logo que o centro e a origem começaram a se repetir, a se redobrar, o duplo não se acrescentava apenas ao simples. Divida-o e fornecia-o. Havia imediatamente uma dupla origem mais a sua repetição. Três é o primeiro número da repetição.[vi]

Isso impede o fechamento do sentido e reconhece a instabilidade ou historicidade da diferença entre significado e significante, como se na sua origem a linguagem se realizasse, através do pensamento, em som, phoné e sentido: "proximidade absoluta da voz e do ser, da voz e do sentido do ser, da voz e da idealidade do sentido".[vii] Trata-se do sentido próprio da escritura como metaforicidade essencial que implica

reconhecer como essência formal do significado a presença, que domina a consciência como "apagamento absoluto do significante".[viii] Ora, na ontologia nagô, três é o número mágico da instabilidade e da transformação, é o número da síncopa que impede o fechamento

> por atestar uma espécie de posse do homem sobre o tempo: tempo capturado é duração, meio de afirmação da vida e de elaboração simbólica da morte, que não se define apenas a partir da passagem irrecorrível do tempo. Cantar/dançar, entrar no ritmo, é como ouvir os batimentos do próprio coração — é sentir a vida sem deixar de nela reinscrever simbolicamente a morte.[ix]

A quebra. Na cena primal, um teatro da crueldade, corrompendo a metafísica e sabotando a ontologia.[x] O corpo, o meu corpo, a carne, a minha carne. O que ela diria se pudesse falar?

Em seu livro *Na quebra — A estética da tradição radical preta*, Fred Moten oferece uma meditação radical sobre a ontologia preta em sua (im)possibilidade, definida na oscilação ruidosa entre o aprisionamento imanente na materialidade e a possibilidade *a priori* de uma anterioridade metafísica, em que reinaria a universalidade possível para a pretitude. Questão central para a filosofia, essa localização excruciante radica na distância interposta entre a coisa e o que a representa, fundamento logocêntrico que faz repousar sobre o preto e sobre a preta a convergência fobogênica entre seu ser e sua carne [*flesh*]. Antipretitude e pré-simbolização.[xi] Assim, nenhuma ontologia possível para a pretitude; assim, a irrepresentabilidade essencial, uma coisa entre as coisas, na "profundeza sólida de minha pele".[xii] Assim, ainda, o grito, o gemido, o lancinante ruído inarticulado, pré- ou in-significado em sua indistinção entre matéria sônica e vida perdida. Como o grito de Hester, no umbral sangrento da escravidão. Por isso, pretitude é performance, a perturbação interposta entre pessoalidade [*personhood*] e subjetividade. Entre tempo e presença. Entre a carne arrancada e a palavra roubada.

"Como em muitas noites, eu olhava para a escuridão e via todos aqueles que não conseguiram retornar para os ancestrais."[xiii]

No primeiro capítulo de *Na quebra*, intitulado "A vanguarda sentimental", Moten introduz a discussão sobre o "corte sexual", baseada em um cortejo de diferenciações assimétricas figuradas na obra de Duke Ellington, e que ressaltam o caráter improvisacional da inscrição anti-ontológica presente na tradição estética preta como um excesso, ou invaginação, que desloca a natureza do sentido, de sua representação, para a própria reconfiguração do modo como a música é lida e faz sentido. "Solta o rap do nêgo fudido aí, DJ".[xiv] E como a leitura/audição depende da exterioridade da substância fônica, presente em representações visuais como uma exterioridade vocal. Uma disrupção em que repousa a universalidade: "A canção cortando a fala. O grito cortando a canção". Dito de outra forma, a universalidade da pretitude como deslocamento da conexão entre matéria e sentido repousa na improvisação como essa ruptura entre o que as coisas são, em abstrato, e como elas existem, em particular. Como de outra parte no debate na antropologia e na linguística estrutural, baseada na distinção presente em Saussure entre significante e o significado, oposição replicada na oposição ente mito e rito.[xv] Texto e encenação. A atualidade do mundo e sua repetição. O rito como metáfora do mito. A palavra, metáfora do som. Mas o preto, a preta, escravizades, são a coisa ela mesma. Onde o seu valor é uma aparição, como a irrupção da presença. Daquela presença presente de um seu "espírito". Ora, como escreveu Ouladah Equiano, no coração do século das luzes: "O valor de uma alma não pode ser dito".[xvi]

No capítulo 2, o autor se dirige à obra do poeta e ensaísta Amiri Baraka, anteriormente LeRoi Jones. Definindo a atuação de Baraka como uma descrição profética na intercessão rompida entre o sentimental, o criminal e o impossível homoerotismo, para interrogar a improvisação preta como estágio de uma re-materialização, que é um retorno ao materno, interrompido, na gestação da pretitude e de sua vanguarda.[xvii] A narrativa de Frederick Douglass,

frequentemente revisitada, preserva o rastro dessa ausência, na configuração da subjetividade escrava em objeção.

> Não lembro de jamais ter visto minha mãe à luz do dia. Quando estávamos juntos, era sempre noite. Deitava-se ao meu lado, mas muito antes do meu despertar já havia partido. Quase não houve comunicação entre nós, e a morte logo encerrou o pouco que tínhamos enquanto ela viveu, e, com isso, suas provações e seus sofrimentos.[xviii]

O pai branco, o seu próprio senhor, a mãe, laço materno-material do qual descende a condição cativa. *Partus sequitur ventrem*.[xix] O grito e a dor. Choro e ranger de dentes, na configuração dessa cena primal, onde o objeto se torna abjeto e emite o som-sentido de uma ruptura, quebra, corte entre o corpo lacerado e a pessoa impossível. Nesse escândalo pode residir a possibilidade para uma ontologia preta? Moten introduz aqui uma contestação, também desenvolvida em seu artigo "The Case of Blackness", entre o "objeto" e a "experiência do objeto"; ou entre uma posicionalidade ontológica marcada pela morte social e a positividade fenomenológica da vida social preta. Paralelo diferido pela distância entre um poema e a leitura de um poema, como no caso de "BLACK DADA NIHILISMUS" de Baraka, performado pelo poeta e pelo New York Quartet, e registrado em 1964. Ou sua pronunciação e sua inscrição/fixação como um registro fônico tornado mercadoria. Entre o poema e sua leitura. Entre o mito e sua encenação ritual. Entre a história e a cartografia idealizada de categorias transcendentais. Entre a pretitude e sua realização abissal na improvisação da performance, que desaparece para "ser".

> Poesia, minha tia, ilumine as certezas dos homens e os tons de minhas palavras. É que arrisco a prosa mesmo com balas atravessando os fonemas. É o verbo, aquele que é maior que seu tamanho, que diz, faz e acontece. Aqui ele cambaleia baleado. Dito por bocas sem dentes nos conchavos de becos, nas decisões de morte. [...] A palavra nasce no pensamento, desprende-se nos lábios

adquirindo alma nos ouvidos, e às vezes essa magia não salta à boca porque é engolida a seco. Massacrada no estômago com arroz e feijão a quase-palavra é defecada ao invés de falada.[xx]

O que Fred Moten parece dizer é que, ao final, a vida social preta (historicamente considerada) permitiu que sob o brutal assédio da escravidão e sua vida póstuma, a solidariedade, a vida e a luta pudessem emergir. Dentro e fora da identificação objetivante da pretitude. E justamente nesse sentido, é possível sugerir transições e mediações que questionam e domesticam as formas mutantes que a morte social assume. No nível fenomenológico da história e no nível ontológico. Ou seja, "é preciso compreender que a pretitude opera no nexo entre o social e o ontológico, entre o histórico e o essencial".[xxi]

O problema, atacado no capítulo 3, "Música visual", reside na intersecção entre a totalidade e a materialidade do som, ou na maneira como capturar o todo no significante. De modo mais específico, o autor busca retraçar a redução da substância fônica e sua auralidade/iconicidade à negação da castração sobre o corpo materno, "uma equivalência entre a negação da escrita ou da inscrição — que também é uma negação da castração — e a negação do aural na escrita —, uma auralidade que aumenta e redobra a castração, desestabilizando suas determinações: de significado, rejeição, fetichização, alienação" (neste volume, p. 259). Isso parece radicar, o autor insiste, a crítica ao formalismo na tradição logocêntrica ocidental, que reduz a substância fônica reunida no som-imagem a uma semiótica ou a um significado. Entretanto, há algo que resiste e foge, que não se acumula, que não é fungível, mas que prolifera e que é um excesso, uma invaginação.

Ali, então, podemos ver retratada a improvisação de James Baldwin, discutida no referido capítulo de *Na quebra*, assim como a performance de corpo presente realizada por Emmett Till, morto e desfigurado, e sua mãe, que permitiu que o corpo barbarizado do filho, assassinado por supostamente olhar com desejo para uma moça branca no Mississipi, fosse fotografado e exibido. O que a fotografia do rosto deformado do jovem cadáver pode fazer? Qual o som dessa imagem, o gemido,

o lamento, o suspiro ou soluço de dor que constitui o todo, o conjunto para essa repetição inviolada de uma presença — auralidade — abjeta em sua total desaparição? Ora, a "pretitude está situada precisamente no local da condição de possibilidade e impossibilidade da fenomenologia" (neste volume, p. 284). É o local onde pessoas são coisas e mercadorias, e onde mercadorias podem falar com a voz maciça de um rastro material.

Em "A teatralidade de Adrian Piper", Moten conclui voltando-se para a obra da artista e filosofa Adrian Piper. Seguindo a sugestão de Zora Neale Hurston, o autor abre uma senda, uma via tátil para interrogar a respeito da teatralidade da pretitude como algo capaz de iluminar o que a teatralidade é. E o que ela é na exterioridade sônica das representações visuais que redefinem e absorvem o sujeito e sua experiência. O preto e sua objeção. "Essa transferência e transformação é também uma desmaterialização — novamente, uma transição do corpo" que "vai se cristalizar, mais tarde, na figura impossível da mercadoria que emerge como que do nada, a figura que é essencial àquela modalidade possessiva e despojada de subjetividade que Marx chama de alienação" (id.). Ora, esse é ponto essencial. O que Douglass e sua performação sígnica, tia Hester e Amiri Baraka, Baldwin e Moten fazem é rematerializar o valor, tomado novamente em sua carnalidade, objetivação positiva, como uma coisa que em sua imaterial materialidade fala. Do reino dos mortos, ou da palavra exumada pelo sentido, presença distendida de uma alienação tão profunda que define o ser de um ente que se realiza em seu desvanecimento.

Por fim, cabe lembrar a conexão de Moten e sua fecunda posição no campo do debate contemporâneo encenado pelo pensamento radical preto nos Estados Unidos. É importante considerar como a sua obra permite antepor que identificação entre pretitude e morte social no nível ontológico não impede categoricamente a resistência, a subversão, a invenção ou a objeção.[xxii] As ideias de resistência do objeto e de objeção levariam à consideração de estruturas históricas, sociológicas e formais de resistência, configuradas basicamente sob a

prevalência da performance como forma cultural privilegiada em oposição a outras modalidades representacionais, sejam elas "logocêntricas" ou produções cartesianas de vida e sentido.

Nos artigos "The Case of Blackness" e em "Ser prete e ser nada (misticismo na carne)",[xxiii] assim como o faz em outras obras, Moten dialoga com o afropessimismo para destacar o movimento fugitivo presente na vida social preta. Ou, na verdade, para defender a existência de uma vida social preta, discutindo tanto a natureza da "coisa" na filosofia ocidental quanto a consideração de uma "não existência". Ser uma coisa e não ser nada. "Como podemos compreender uma vida social que tende à morte, que põe em prática uma forma de ser-em--direção-à-morte, e que, por tal tendência e atuação, mantém uma vitalidade terrivelmente bonita?"[xxiv]

Nesse sentido, posicionando-se no nexo entre ontologia e vida social, Moten pretende caracterizar, ou sugerir, a vida preta definida pela recusa, pela objeção, fugitiva. Talvez os mortos tenham algo a nos dizer sobre como escapar. Talvez, como na conhecida observação de Fanon sobre o blues, em meio à miséria, desapropriação e violência, seja possível ou necessário reconhecer a positividade da sociabilidade preta, mediada entre a experiência vivida do homem preto e o fato da pretitude. O objeto e sua experiência. A mercadoria e sua fala. Fred Moten advoga, assim, a resistência do "objeto", o escravizado, a escravizada, comercializados como mercadoria ou bens móveis, mas ainda assim instância de resistência ou objeção. E ele pode resistir ou objetar precisamente porque é objetivado ou apreendido nas malhas da objetivação material da escravidão, tal como está relativamente bem estabelecido na discussão sobre a subjetividade escrava na historiografia brasileira.[xxv] Es escravizados podiam resistir e significavam, construíam relações familiares e uma tradição que é uma objeção à sua própria objetivação. Mas a constituição de sua própria subjetividade e de sua própria "pessoalidade" se equilibra nas violentas tensões que desfiguram a relação entre subjetividade — a posse do sujeito sobre si mesmo — e a pessoalidade como categoria formal, jurídico-estatal. A cena

primordial da escravidão — fixada em cenários codificados — é o marco para o desenvolvimento de uma subjetividade sob objeção como forma de resistência, muitas vezes distante do mundo normal da experiência racional burguesa. E é nesse sentido que a performance/ritual torna-se o dispositivo adequado ou possível para essa recuperação ou retomada de si, do corpo e da cena.

Notas do Prefácio à edição brasileira

i. Osmundo Pinho é Antropólogo Social e Doutor em Ciências Sociais pela Unicamp. Bolsista de produtividade do CNPq 2, atua na graduação e na Pós-Graduação em Ciências Sociais da Universidade Federal do Recôncavo da Bahia e no Programa de Pós-Graduação em Estudos Étnicos e Africanos da Universidade Federal da Bahia. Em 2014, foi pesquisador visitante no *Africa and African Diaspora Department Studies* da Universidade do Texas, em Austin, e em 2020 foi *Richard E. Greenleaf Fellow* na *Latinoamerican Library* da Universidade de Tulane, em Nova Orleans. É autor de *Cativeiro: antinegritude e ancestralidade* (Editora Segundo Selo, 2021) e coorganizador, com Joao H. C. Vargas, de *Antinegritude: o impossível sujeito negro na formação social brasileira* (EDUFRB, 2016).
ii. Karl Marx, *O Capital. Crítica da economia política. Livro 1.* Vol. 1. Rio de Janeiro: Civilização Brasileira, 1998, p. 96.
iii. Ibid., p. 60.
iv. José Arthur Gianotti, *Marx: além do marxismo*. Porto Alegre: L&PM, 2000, p. 83.
v. Ludwig Wittgenstein, *Investigações filosóficas*. São Paulo: Nova Cultural, 1991, p. 146.
vi. Jacques Derrida, *A escritura e a diferença*, trad. Maria Beatriz Marques Nizza da Silva, Pedro Leite Lopes e Pérola de Carvalho. São Paulo: Perspectiva, 1995, p. 80.
vii. Ibid., p. 14.
viii. Jacques Derrida, *Gramatologia*, trad. Miriam Chnaiderman e Renato Janine Ribeiro. São Paulo: Perspectiva, 1999, p. 22.
ix. Muniz Sodré, *Samba, o dono do corpo*. Rio de Janeiro: Mauad, 1998, p. 23.
x. Antonin Artaud, *O teatro e seu duplo*, trad. Teixeira Coelho. São Paulo: Editora Max Limonad, 1987.
xi. Lewis Gordon, *Bad Faith and Anti-Black Racism*. Amherst: Humanity Books, 1999.
xii. Davi Nunes, *Banzo*. Salvador: Organismo Editora, 2020, p. 14.
xiii. Eliana Alves Cruz, *O crime do Cais do Valongo*. Rio de Janeiro: Malê, 2018, p. 26.
xiv. A canção "Rap do Nêgo Fudido" foi composta por Jarbas Bittencourt para o espetáculo *Cabaré da Rrrrraça*, encenado pelo Bando de Teatro Olodum no Teatro Vila Velha, Salvador, em 1997.

xv. Claude Lévi-Strauss, *Antropologia estrutural*, trad. Chaim Samuel Katz e Eginardo Pires. Rio de Janeiro: Tempo Brasileiro, 1975.
xvi. Ouladah Equiano, *The Interesting Narrative of the Life of Olaudah Equiano, or Gustavus Vassa, the African*. S.d., p. 97.
xvii. Hortense J. Spillers, "Mama's Baby, Papa's Maybe: An American Grammar Book", in *Diacritics*, v. 17, n. 2, *Culture and Countermemory*: The "American" Connection, 1987, pp. 64–81.
xviii. Frederick Douglass, *Narrativa da vida de Frederick Douglass e outros ensaios*, trad. Odorico Leal. São Paulo: Companhia das Letras, 2021, pp. 43–44.
xix. O adágio latino *partus sequitur ventrem* (literalmente, o "nascimento segue o útero") implica que no Brasil, como em outros contextos, a desonra inerente à escravidão possui caráter hereditário, seguindo a descendência materna, e não paterna.
xx. Paulo Lins, *Cidade de Deus*. São Paulo: Companhia das Letras, 2002, p. 21.
xxi. Fred Moten, "The Case of Blackness", in *Criticism*, Wayne State University Press, v. 50, n. 2, 2008, p. 187.
xxii. Ver Stefano Harney e Fred Moten, *The Undercommons. Fugitive Planning and Black Study*. Winvehoe/Nova York/Port Watson: Minor Compositions, 2013; F. Moten, "The Case of Blackness", op. cit., pp. 177–218.
xxiii. Fred Moten, "Ser prete e ser nada (misticismo na carne)", trad. Clara Barzaghi e André Arias, in Clara Barzaghi, Stella Paterniani e André Arias (Orgs.), *Pensamento negro radical*: antologia de ensaios. São Paulo: n-1 edições e crocodilo, 2021, pp. 131–91.
xxiv. F. Moten, "The Case of Blackness", op. cit., pp. 177–218, p. 188.
xxv. Jacob Gorender, *O escravismo colonial*. São Paulo: Expressão Popular, 2016; SLENES, Robert W. *Na senzala, uma flor*. Esperanças e revelações na formação da família escrava. Campinas: Editora da Unicamp, 2011.

TRADUÇÃO IM/POSSÍVEL

Matheus Araujo dos Santos*

Como traduzir o intraduzível, ser fiel ao que não tem origem, decodificar o que se quer opaco? Não há caminhos seguros, tampouco comunicação total, possível ou desejável. O que resta é a improvisação, a invenção, a criação a partir da sensibilidade abismal, conjúntica, o mistério. Tradução fugitiva, transmutação dissonante, gesto de abertura: corte, demora, aumento. Equilíbrio limítrofe na corda bamba das palavras, dos sons, dos sentidos que trabalham sobrepostos. Escutando o que deveria ser lido, sentindo os secretos sabores das letras e línguas, suas texturas e odores. Há certa melancolia no trabalho da tradução, pois algo se perde (um sentido? Um ritmo?). Há certa potência no trabalho da tradução, pois algo se ganha (um sentido? Um ritmo?). Há o risco. E mesmo o erro e as más traduções podem ter o seu "valor iluminativo". Na quebra, aqui estamos. A densidade filosófica e poética de Fred Moten nos lança em direção ao abismo: coisa nova a todo instante, vida preta, princípio dinâmico primordial, diferença irredutível. Agora, de novo e mais uma vez. Palavreados que surgem ao som do jazz, movem-se sob gritos que nos cortam o coração, formam a (estética da) tradição radical preta, tensionando sentido e sensação. "Palavra nova, mundo novo".

* Matheus Araujo dos Santos é professor, pesquisador e tradutor. O autor agradece às contribuições de Elton Panamby, Juliano Costa Pinto, Maria Fantinato, Keiji Kunigami, Liv Sovik e Patrícia Bssa.

A RESISTÊNCIA DO OBJETO:
O GRITO DE TIA HESTER[1]

A história da pretitude[2] atesta que os objetos podem e, de fato, resistem.[i] A pretitude — o movimento estendido de uma revolta específica, uma irrupção contínua que anarranja [*anarranges*] cada linha — é uma tensão que pressiona a suposição da equivalência entre pessoalidade e subjetividade. Embora a subjetividade seja definida pela posse do sujeito sobre si mesmo e sobre seus objetos, ela é perturbada por uma força despossessiva exercida pelos objetos, de modo que o sujeito pareça ser possuído — infundido, deformado — pelo objeto que possui. Estou interessado no que acontece quando consideramos a materialidade fônica de tal esforço apropriativo [*propriative exertion*]. Ou, para invocar o trabalho e as formulações fundamentais de Saidiya Hartman e divergir dela, me interessa a convergência da pretitude e do som irredutível da performance necessariamente visual na cena da objeção.

Por entre olhar e ser olhade, espetáculo e espectador, desfrutar e ser desfrutade, a economia do que Saidiya Hartman chama de hipervisibilidade se move e se localiza. Ela permite e demanda uma investigação dessa hipervisibilidade em relação a certa obscuridade musical e nos abre para a problemática do ritual diário, da qualidade encenada da vida que

1 [N.T.] Uma primeira versão desse texto, com revisão técnica de Liv Sovik, foi publicada em Fred Moten, "A resistência do objeto: o grito de Tia Hester". *Revista ECO-PÓS*, v. 23, n. 1, 2020, pp. 14–43.
2 [N.T.] Traduzimos *blackness* como "pretitude" a fim de manter a distinção entre *Black* e *Negro*, esta última uma palavra do espanhol e do português incorporada ao inglês, em meados do século XVI, para designar africanos escravizados.

é violentamente (e, às vezes, otimizadamente) cotidiana, do drama essencial da vida preta, como Zora Neale Hurston poderia dizer. Hartman mostra como a narrativa sempre ecoa e redobra a interencenação de "satisfação e abjeção" e explora o amplo discurso do corte, da recordação e da reparação, que sempre ouvimos em narrativas nas quais a pretitude marca simultaneamente tanto a performance do objeto quanto a performance da humanidade. Ela nos permite perguntar: o que a objetificação e a humanização, a partir das quais podemos pensar certa noção de sujeição, têm a ver com a historicidade essencial, a modernidade quintessencial da performance preta? O que quer que escape de nós, certo delito nos permeia. Esta é uma dupla ambivalência que requer análises sobre olhar e ser olhado; tal jogo requer, acima de tudo, alguma reflexão sobre a oposição entre espetáculo e rotina, violência e prazer. Esse pensamento é o campo de Hartman.

Uma crítica do sujeito anima o trabalho de Hartman. Ela carrega o rastro de um movimento exemplificado por um aspecto da enorme contribuição teórica de Judith Butler, no qual o chamado à subjetividade é entendido também como um chamado à sujeição e à subjugação; da mesma forma, apelos por reparação ou proteção ao Estado ou à estrutura, ou ainda a ideia de cidadania — assim como modos de performatividade radical e imitações subversivas — estão sempre já embutidos na estrutura da qual escapariam.[ii] Se Hartman adentra esse campo, ela também se move em outra tradição, forçando outro tipo de questionamento. Nesse sentido, consultar os textos de Frederick Douglass em tudo isso é obrigatório, e o melhor lugar para fazê-lo é nos momentos em que ele descreve e reproduz a performance preta. Mas isso significa mover-se dentro de uma tradição de leitura de Douglass que mistura a sua história (e a sua gráfica e emblemática cena primária) com a história da escravidão e da liberdade; é arriscar uma cobertura acrítica da afirmação da originariedade de Douglass; é abordar a ocasião natal à qual a nossa tradição político-musical deve evadir-se. Para esquivar-se dessa problemática, Hartman tem, ao mesmo tempo, que evitar e chegar até Douglass, tem que reprimi-lo e retornar a ele.

Para Hartman, tudo se movimenta depois de uma decisão inicial em relação a essas questões de conduta:

> O "espetáculo terrível" que introduziu Douglass à escravidão foi o açoitamento de sua Tia Hester. [...] Ao localizar essa "exibição horrível" no primeiro capítulo de *Narrativa da vida de Frederick Douglass*, seu livro de 1845, Douglass estabelece a centralidade da violência na produção do escrave e a identifica como um ato generativo original equivalente à declaração "eu nasci". A passagem através do portão manchado de sangue é um momento inaugural na formação do escravizade. A esse respeito, é uma cena primária. Com isso, quero dizer que o espetáculo terrível dramatiza a origem do sujeito e demonstra que ser escrave é estar sob um poder e autoridade brutais de outrem; isso se confirma pela localização do acontecimento no primeiro capítulo, sobre sua genealogia.
>
> Decidi não reproduzir o relato de Douglass do açoitamento de sua Tia Hester para chamar atenção para a facilidade com a qual tais cenas são comumente reiteradas, a casualidade com a qual elas circulam, e as consequências dessa exibição rotineira do corpo assolado do escrave. Ao invés de incitar indignação, muitas vezes elas nos enclausuram na dor em virtude de sua familiaridade — o caráter reiterativo ou restaurado desses relatos e a nossa distância deles são sinalizados pela linguagem teatral frequentemente utilizada para descrever esses casos — e especialmente porque reforçam o caráter espetacular do sofrimento preto. O que me interessa são as maneiras pelas quais somos chamades a participar de tais cenas. [...] Estão em jogo aqui a precariedade da empatia e a linha imprecisa entre testemunha e espectador. Mais obscena que a brutalidade desencadeada no pelourinho é a demanda de que esse sofrimento seja materializado e evidenciado pela exibição do corpo torturado ou de recitações infinitas do pavoroso e do terrível. Tendo isso em vista, como dar expressão a esses ultrajes sem exacerbar a indiferença ao sofrimento que é consequência do espetáculo entorpecedor, ou enfrentar a identificação narcisista que oblitera o outro, ou a lascívia que muito comumente é a resposta a tais exibições? Este foi o desafio enfrentado por Douglass e por outros inimigos da escravidão, e é a tarefa que assumo aqui.

> Portanto, ao invés de tentar transmitir a violência rotinizada da escravidão e suas consequências através de invocações do chocante ou do terrível, escolhi procurar em outro lugar e considerar aquelas cenas em que o terror mal pode ser discernido... Desfamiliarizando o familiar, espero iluminar o terror do mundano e do cotidiano ao invés de explorar o espetáculo chocante. O que me interessa aqui é a difusão do terror e da violência perpetrada sob a rubrica do prazer, do paternalismo e da propriedade.[iii]

A decisão de não reproduzir o relato do açoitamento de Tia Hester é, em certo sentido, ilusória. Primeiro, ele é reproduzido em sua referência e recusa; segundo, o açoitamento é reproduzido em cada cena de sujeição que o livro aborda — tanto nas performances ritualísticas que combinam terror e prazer na escravidão quanto na elaboração de formas e declarações de cidadania e subjetividade "livre" após a emancipação. A questão aqui diz respeito à inevitabilidade de tal reprodução mesmo quando ela é recusada. A questão é saber se a performance da subjetividade — e a subjetividade que interessa a Hartman, aqui, é claramente performada — reproduz sempre o que está diante dela; é também saber se a performance em geral está em algum momento fora da economia da reprodução.[iv] Isso não quer dizer que Hartman tenta, mas não consegue fazer com que a performance originária da sujeição violenta do corpo escravizado desapareça. Na verdade, o brilho importante, formidável e raro de Hartman está presente no espaço que ela deixa para a (re)produção contínua dessa performance em todas as suas formas e para uma consciência crítica de como cada uma dessas formas já está sempre presente na suposta originariedade da cena primária ao mesmo tempo que a perturba. Qual é a política dessa performance incontornavelmente reprodutível e reprodutiva? O que é realizado na ruptura [disruption] contínua do seu caráter primário? Que forma uma cultura deve tomar quando ela é (des)aterrada de tal maneira? O que essa perturbação verificada na captura e gênese oferece à performance preta?

A cena de Douglass é uma cena primária por razões complexas que têm a ver com a qualidade de conexão do desejo, a identificação e a castração que Hartman desloca para o campo do mundano e do cotidiano, onde a dor está ligada ao prazer. Contudo, de algum modo esse deslocamento tanto reconhece como evita a questão problemática da possibilidade da dor e do prazer se misturarem na cena e em suas recontagens originárias e subsequentes. Para Hartman, o próprio espectro do prazer é motivo suficiente para reprimir o encontro. Então, demorar-se no intervalo psicanalítico [*psychoanalytic break*] é crucial para o interesse de certo conjunto de complexidades que não pode ser negligenciado, mas que deve ser retraçado de volta a sua origem precisamente para desestabilizar sua originariedade e a ideia de originariedade em geral, uma desestabilização que Douglass funda em sua recitação original, que é também uma repressão originária. É da repressão contínua da cena primária de sujeição que se deseja proteger e em que se quer demorar. Douglass transmite uma repressão estendida pela supressão crítica de Hartman. Tal transferência demanda que se pergunte se toda recitação é uma repressão e se toda reprodução de uma performance é o seu desaparecimento. Douglass e Hartman confrontam-nos com o fato de que a *conjunção* da reprodução e do desaparecimento é a condição de possibilidade da performance, sua ontologia e seu modo de produção. A recitação da repressão de Douglass, a repressão embutida em sua recitação, também está lá em Hartman. Como Douglass, ela transpõe tudo que é indizível na cena para performances posteriores, ritualizadas, "tristonhamente" mundanas e cotidianas. Tudo que falta é a recitação originária do açoitamento, algo que ela reproduz ao se referir à cena. Isso quer dizer que há um intenso diálogo com Douglass que estrutura *Scenes of Subjection* [Cenas de sujeição]. O diálogo é aberto por uma recusa da recitação que reproduz aquilo que recusa. Hartman desvia-se de Douglass e, assim, corre logo de volta para ele. Através dele, ela vai em direção a um território que ele não poderia ter reconhecido, território que ninguém mapeou de maneira tão completa e convincente quanto ela.

Ainda assim, esse afastamento de Douglass (que é também uma volta em direção a ele e através dele) é uma perturbação que não é desconhecida, tampouco estranha. *Na Quebra* aborda essa semelhança por meio das seguintes questões: existe alguma maneira de interromper a força totalizante da primariedade que Douglass representa? Existe alguma maneira de sujeitar esse modo incontornável de sujeição a um colapso radical?

A minha tentativa de tratar de tais questões, espero, justificará outro engajamento com a música terrivelmente bela presente nas recitações de Douglass sobre o açoitamento de sua Tia Hester. Esse engajamento se move inicialmente através e contra Karl Marx, por meio de Abbey Lincoln e Max Roach. Quero mostrar a interarticulação da resistência do objeto com a subjuntiva figura marxiana da mercadoria que fala. De acordo com Marx, a mercadoria falante é uma impossibilidade evocada apenas para militar contra noções mistificadoras do valor essencial da mercadoria. Meu argumento começa com a realidade histórica de mercadorias que falaram – de trabalhadores que eram mercadorias antes, por assim dizer, da abstração da força de trabalho de seus corpos e que continuam a transmitir essa herança material para além da divisão que separa escravidão e "liberdade". Mas estou interessado, finalmente, nas implicações da quebra de tal discurso, nas disrupções edificantes [*elevating disruptions*] do verbal que levam o valioso conteúdo da auralidade [*aurality*] do objeto/mercadoria para fora dos confins do significado precisamente por meio desse rastro material. Mais especificamente em relação à cena inicial de Douglass e suas subsequentes reencenações, me interessa estabelecer alguns procedimentos para descobrir a relação entre os "gritos de cortar o coração" de Tia Hester diante do violento ataque do senhor, o discurso sobre música que Douglass inicia poucas páginas após a recitação desse perverso encontro e a incorporação ou registro de um som figurado externamente tanto à música quanto à fala na música e na fala pretas.

No desdobramento crítico que realiza em torno de tal música e fala, Douglass descobre uma hermenêutica que é simultaneamente interrompida e expandida por uma

operação relacionada ao que Jacques Derrida se refere como "invaginação".[v] Esse círculo hermenêutico, quebrado e ampliado, é estruturado por um duplo movimento. O primeiro elemento é a transferência de uma auralidade radicalmente exterior que rompe e resiste a certas formações de identidade e interpretação ao desafiar a redutibilidade da matéria fônica ao significado verbal ou à forma musical convencional. O segundo é a afirmação do que Nathaniel Mackey chama de "reivindicação(ões) 'interrompida(s)' de conexão"[vi] entre a África e a Afro-América, que buscam suturar rupturas decorrentes e assimptoticamente divergentes — afastamento materno e o romance frustrado dos sexos —, às quais ele se refere como "parentesco ferido" e "o 'corte' sexual".[vii] Essa afirmação marca um engajamento com uma exterioridade mais atenuada, mais internamente determinada e um namoro com uma origem sempre indisponível e substitutiva. Ele funcionaria por meio de uma restauração imaginativa da figura da mãe a um domínio determinado não apenas pelo significado verbal e pela forma musical convencional, mas por uma especularidade nostálgica e uma sexualidade necessariamente endogâmica, simultaneamente virginal e reprodutiva. Esses impulsos duplos animam uma operação enérgica no trabalho de Douglass, algo como uma revaloração daquela revaloração do valor que foi posta em ação por quatro dos seus "contemporâneos" — Marx, Nietzsche, Freud e Saussure. Acima de tudo, esses impulsos abrem a possibilidade de uma crítica da valoração do significado sobre o conteúdo e da redução da matéria fônica e da "decadência" sintática na busca do início da era moderna por uma linguagem universal e na busca da modernidade tardia por uma ciência universal da linguagem. Essa ruptura do projeto linguístico do Iluminismo é de fundamental importância, pois permite um rearranjo da relação entre noções de liberdade e de essência humanas. Mais especificamente, a emergência da materialidade e da sintaxe radicais que animam performances pretas, a partir da objeção política, econômica e sexual, indica uma pulsão de liberdade que é expressa, sempre e em toda parte, por meio de sua (re)produção gráfica.

Em *Le discours antillais* [Discurso caribenho], Édouard Glissant escreve:

> Desde o início (isto é, a partir do momento em que o crioulo é forjado como meio de comunicação entre escravo e mestre), o falado impõe ao escravo sua sintaxe particular. Para o homem do Caribe, a palavra é, antes de tudo, som. O barulho é essencial à fala. A barulheira é discurso. [...] Como a fala era proibida, os escravos camuflavam a palavra sob a intensidade provocadora do grito considerado nada mais do que o chamado de um animal selvagem. Foi assim que o homem despossuído organizou seu discurso, tecendo-o na textura aparentemente sem sentido do ruído extremo.[viii]

Demorar-se nas formulações de Glissant produz determinadas visões. A primeira é a de que a condensação e a aceleração temporais da trajetória das performances pretas, isto é, a história preta, são um problema real e uma chance real para a filosofia da história. A segunda é que a materialidade animadora — a força estética, política, sexual e racial — do conjunto de objetos que podemos chamar de performances pretas, história preta ou pretitude, é um problema real e uma chance real para a filosofia do ser humano (que necessariamente carregaria e seria irredutível ao que é chamado, ou ao que alguém poderia esperar um dia chamar, de subjetividade). Uma das implicações da pretitude, se ela se propõe a trabalhar dentro e sobre tal filosofia, é que essas manifestações do futuro no presente degradado, descritas por C. L. R. James, não podem jamais ser entendidas simplesmente como ilusórias. O conhecimento do futuro no presente está ligado ao que é dado em algo que Marx só conseguia imaginar subjuntivamente: a mercadoria que fala. Aqui está a passagem relevante do livro 1 de *O Capital*, no final do capítulo sobre "A mercadoria", no final da seção chamada "O caráter fetichista da mercadoria e seu segredo".

> Para não nos antecíparmos, basta que apresentemos aqui apenas mais um exemplo relativo à própria forma-mercadoria. Se as mercadorias pudessem falar, diriam: é possível que nosso valor de

uso tenha algum interesse para os homens. A nós, como coisas, ele não nos diz respeito. O que nos diz respeito materialmente [*dinglich*] é nosso valor. Nossa própria circulação como coisas-mercadorias [*Warendinge*] é a prova disso. Relacionamo-nos umas com as outras apenas como valores de troca. Escutemos, então, como o economista fala expressando a alma das mercadorias:

"Valor (valor de troca) é qualidade das coisas, riqueza (isto é, valor de uso) é do homem. Valor, nesse sentido, implica necessariamente troca, riqueza não."

"Riqueza (valor de uso) é um atributo do homem, valor um atributo das mercadorias. Um homem, ou uma comunidade, é rico; uma pérola, ou um diamante, é valiosa [...]. Uma pérola ou um diamante tem valor como pérola ou diamante."

Até hoje nenhum químico descobriu o valor de troca na pérola ou no diamante. Mas os descobridores econômicos dessa substância química, que se jactam de grande profundidade crítica, creem que o valor de uso das coisas existe independentemente de suas propriedades materiais [*sachlichen*], ao contrário de seu valor, que lhes seria inerente como coisas. Para eles, a confirmação disso está na insólita circunstância de que o valor de uso das coisas se realiza para os homens sem a troca, ou seja, na relação imediata entre a coisa e o homem, ao passo que seu valor, ao contrário, só se realiza na troca, isto é, num processo social. Quem não se lembra aqui do bom e velho Dogberry, a doutrinar o vigia noturno Seacoal?

"Uma boa aparência é dádiva da sorte; mas saber ler e escrever é dom da natureza".[ix]

A dificuldade dessa passagem se deve, em parte, ao seu duplo ventriloquismo. Marx produz um discurso próprio para colocar na boca de mercadorias mudas antes que ele reproduza o que descreve como a fala impossível das mercadorias, magicamente articulada através da boca dos economistas clássicos. O problema dessa passagem é intensificado quando Marx passa a criticar os dois casos de fala imaginada. Eles se contradizem, mas Marx não opta nem pela fala que ele produz, nem pela fala dos economistas clássicos que ele reproduz. Em vez disso, ele atravessa o que concebe como o espaço vazio entre essas formulações, sendo esse

espaço a substância material impossível da fala impossível da mercadoria. Nesse sentido, o que está em jogo não é *o que* a mercadoria fala, mas *que* a mercadoria fale ou, melhor dizendo, que a mercadoria, em sua incapacidade de falar, seja obrigada a fazê-lo. Mais precisamente, é a ideia da fala da mercadoria que Marx critica, pois ele não acredita sequer na possibilidade de tal fala. Contudo, essa crítica à ideia da fala da mercadoria só se torna operacional mediante a desconstrução do significado específico daquelas proposições impossíveis ou irreais impostas à mercadoria exteriormente.

As palavras que Marx coloca na boca da mercadoria são as seguintes: "nosso valor de uso [...] não nos pertence enquanto objetos. O que nos pertence como objetos, contudo, é o nosso valor", onde valor é igual a valor de troca. Marx faz as mercadorias afirmarem que elas se relacionam apenas como valores de troca, o que é comprovado pela relação social necessária, na qual se pode dizer que as mercadorias se descobrem. Portanto, a mercadoria se descobre e passa a se conhecer apenas em função de ter sido trocada, embutida em um modo de socialidade que é moldado pela troca.

As palavras da mercadoria pronunciadas através das bocas dos economistas clássicos são, grosso modo, as seguintes: as riquezas (isto é, o valor de uso) são independentes da materialidade dos objetos, mas o valor, ou seja, o valor de troca, é uma parte material do objeto. "Um homem, ou uma comunidade, é rico; uma pérola, ou um diamante, é valiosa." Isso ocorre porque uma pérola ou um diamante são trocáveis. Embora ele concorde com os economistas clássicos quando afirmam que o valor implica necessariamente troca, Marx se irrita com a noção de que o valor é uma parte inerente do objeto. "Nenhum químico", ele argumenta, "descobriu o valor de troca na pérola ou no diamante". Para Marx, essa substância química chamada valor de troca não foi encontrada porque não existe. Mais precisamente, Marx localiza em tom jocoso essa descoberta em um futuro inatingível, sem ter considerado as condições sob as quais tal descoberta poderia ser feita. Essas condições são precisamente o fato da fala da mercadoria, que Marx rejeita em sua crítica à própria

ideia. "Até agora, nenhum químico jamais descobriu o valor de troca na pérola ou no diamante", porque nunca se ouviu pérolas ou diamantes falarem. A substância química impossível do valor (de troca) do objeto é o fato — a substância material, gráfica e fônica — da fala do objeto. A fala terá sido a ampliação cortante da química já existente dos objetos, mas a fala do objeto, a fala da mercadoria, é impossível, sendo essa impossibilidade a refutação final do que quer que a mercadoria terá dito.

Marx argumenta que os economistas clássicos acreditam que "o valor de uso dos objetos materiais existe independentemente de suas propriedades materiais". Ele ainda afirma que eles estão presos a essa visão dada a realização não social do valor de uso — ou seja, o fato de que sua realização não ocorre por meio da troca. Quando faz essas afirmações, Marx se move em uma coreografia já bem estabelecida de aproximação e distanciamento de uma possibilidade de descoberta já recitada por Douglass: o valor (de troca) da mercadoria falante existe, por assim dizer, *antes* da troca. Além disso, ele existe precisamente como a capacidade de troca e a capacidade de uma ruptura fonográfica, performativa e literária dos protocolos de troca. Essa dupla possibilidade vem de uma natureza que simplesmente é e, ao mesmo tempo, é também social e histórica, uma natureza que é dada como uma espécie de socialidade e historicidade antecipadas.

Pensar na possibilidade de um valor (de troca) anterior à troca, e pensar na afirmação reprodutiva e incantatória dessa eventualidade como a objeção à troca que é condição da sua viabilidade, é colocar-se no caminho de uma linha contínua de descoberta, de encontro fortuito, de invenção. A descoberta da substância química produzida no e pelo argumento contrafactual de Marx é a realização da trajetória de Douglass dada na e como teoria e prática da vida cotidiana, onde o espetacular e o mundano se encontram o tempo todo. É uma realização que veremos dada na cena primária da objeção de Tia Hester à troca, uma realização dada na fala, na fonografia literária e em suas rupturas. O que soa através de Douglass é uma teoria do valor — uma ontologia objetiva e objetável,

produtiva e reprodutiva —, cujo axioma primitivo é o de que as mercadorias falam.

O exemplo impossível é dado com o intuito de evitar qualquer antecipação, mas funciona no estabelecimento da impossibilidade de tal ato. De fato, o exemplo em sua realidade, na materialidade de sua fala como respiração e som, antecipa Marx. Esse som já era um registro, assim como nosso acesso a ele só é possível por meio de gravações. Movemo-nos no interior de uma série de antecipações fonográficas, mensagens criptografadas enviadas e emitindo frequências que Marx sintoniza acidentalmente, para impressionar, sem a preparação necessária. No entanto, essa ausência de preparação ou previsão em Marx — uma recusa antecipada em antecipar, uma improvisação anversa ou anti- e ante-improvisação — é condição de possibilidade de um encontro ampliado com a cadeia de mensagens que a fala que (res)soa da mercadoria corta e carrega. A intensidade e densidade do que poderia ser pensado aqui como modos alternativos de elaboração possibilita uma experiência totalmente distinta da música presente no acontecimento da fala do objeto. Movendo-se, então, na remixagem crítica de caminhos, modos de elaboração e tradições que não convergem, podemos pensar como a mercadoria que fala, ao falar, no som — a materialidade demiúrgica — dessa fala constitui uma espécie de distorção temporal que interrompe e amplia não apenas Marx como também o modo de subjetividade que o objetivo último de sua crítica, o capital, tanto permite quanto proíbe. Tudo isso se move em direção ao segredo que Marx revelou por meio da música que ele subjuntivamente silencia. Tal auralidade é, na verdade, o que Marx chamou de "irrupção sensível da [nossa] atividade essencial".[x] É uma paixão na qual "imediatamente em sua práxis, os *sentidos* se tornaram *teoréticos*".[xi] A mercadoria, cuja fala soa, encarna a crítica do valor, da propriedade privada, do signo. Essa encarnação também está ligada à (crítica da) leitura e à escrita, muitas vezes concebidas por palhaços e intelectuais como os atributos naturais de quem desejaria ser conhecido como humano.

Enquanto isso, toda abordagem do exemplo de Marx deve passar pelo acontecimento contínuo que o

antecede, o acontecimento real da fala da mercadoria, ele próprio quebrado pela materialidade irredutível — a maternidade quebrada e irredutível — do grito da mercadoria. Imagine uma gravação do exemplo (real) que antecipa o exemplo (impossível); imagine essa gravação como a reprodução gráfica de uma cena de instrução, sempre cortada por sua própria repressão; imagine o que corta e antecipa Marx, lembrando que o objeto resiste, a mercadoria grita, a plateia participa. Então, você pode dizer que Marx é um pródigo; que em suas próprias formulações a respeito da chegada do Homem à sua essência, ele ainda tem que se voltar a si mesmo, voltar-se sobre si mesmo, inventar-se de novo. Essa não chegada é, pelo menos em parte, uma ocultação contínua, interna a um projeto estruturado em sintonia com o segredo revelado. O que permanece secreto em Marx pode ser pensado em termos de raça, sexo ou gênero, das diferenças que esses termos marcam, formam e reificam. Mas também podemos dizer que o segredo não revelado é o recrudescimento de uma noção já existente do privado (ou, mais apropriadamente, do correto) que opera dentro da constelação do autodomínio, da capacidade, da subjetividade e da fala. Ele pode apontar para o comunismo, mas não necessariamente ser comunista. O que o acontecimento despossessivo [*dispropriative*] tem a ver com o comunismo? Qual é a força revolucionária da sensualidade que emerge do acontecimento sônico que Marx produz de forma subjuntiva sem descobrir sensualmente? Fazer essa pergunta é pensar no que está em jogo na música: a universalização ou socialização do excedente, a força geradora de uma venerável propulsão fônica, a prioridade ontológica e histórica da resistência ao poder e da objeção à sujeição, a coisa do velho-novo, a pulsão de liberdade que anima as performances pretas. Tudo isso pretende dar início a alguma reflexão sobre a possibilidade de que a formulação marxiana da sociabilidade-em-troca seja fundamentada em uma noção do correto, fraturada pela impropriedade essencial do valor (de troca) que precede a troca.

Parte do projeto que essa pulsão anima é a improvisação através da oposição entre espírito e matéria que é

representada quando o objeto, a mercadoria, soa. O argumento contrafactual de Marx ("Se a mercadoria pudesse falar, diria...") é quebrado por uma mercadoria e pelo rastro de uma estrutura de subjetividade nascida na objeção que ele não percebe nem antecipa. Há algo mais aqui do que alienação e fetichização que funciona, no que diz respeito a Marx, como uma crítica prefigurativa. No entanto, de acordo com Ferdinand de Saussure, em complemento à análise de Marx, o valor do signo é arbitrário, convencional, diferencial, nem intrínseco nem icônico, não redutível à substância fônica, mas apenas discernível na sua redução.

> Ademais, é impossível que o som, elemento material, pertença por si à língua. Ele não é, para ela, mais que uma coisa secundária, matéria que põe em jogo. Todos os valores convencionais apresentam esse caráter de não se confundir com o elemento tangível que lhes serve de suporte. Assim, não é o metal da moeda que lhe fixa o valor; uma coroa que vale nominalmente cinco francos contém apenas metade dessa importância em prata; valerá mais ou menos com esta ou aquela efígie, mais ou menos aquém ou além de uma fronteira política. Isso é ainda mais verdadeiro no que diz respeito ao significante linguístico; em sua essência, não é de modo algum fônico; é incorpóreo, constituído não por substância material, mas unicamente pelas diferenças que separam sua imagem acústica de todas as outras.[xii]

O valor do signo, sua necessária relação com a possibilidade de uma ciência universal da linguagem e de uma linguagem universal, é dado apenas na ausência, na superação ou na abstração da fala sonora — sua materialidade essencial é subordinada pela passagem de uma fronteira imaterial ou por uma inscrição diferenciadora. Da mesma forma, a verdade sobre o valor da mercadoria está ligada precisamente à impossibilidade de sua fala, pois se a mercadoria pudesse falar, ela teria um valor intrínseco, seria infundida com certo espírito, certo valor dado não de fora e, portanto, seria contradita a tese do valor — que não é intrínseco — que Marx atribui a ela. Assim, a mercadoria falante corta Marx; mas a mercadoria que

grita também corta Saussure, cortando Marx duplamente: por meio da irrupção da substância fônica que corta e amplia o significado com uma inscrição fonográfica e rematerializante. Essa irrupção derruba a distinção entre o que é intrínseco e o que é dado exteriormente; aqui, o que é dado internamente é aquilo que está fora-do-fora, um espírito manifestado em seu dispêndio ou aspiração material. Para Saussure, essa fala é degradada, digamos, pelo sotaque, uma diferença material desuniversalizante; para Chomsky, ela é degradada por uma agramaticalidade desuniversalizante, mas Glissant sabe que "a fala [cicatrizada] impõe ao escravo sua sintaxe particular". Essas degradações materiais — fissuras ou invaginações de uma universalidade encerrada, um erotismo heroico, mas delimitado — são as performances pretas. Nelas, ocorre a reavaliação ou reconstrução do valor que rompe as oposições entre fala e escrita, espírito e matéria. Ela se move através da ruptura (fono-foto-porno-)gráfica que o grito executa. Esse movimento corta e amplia o primário. Se voltarmos repetidamente a certa paixão, uma resposta apaixonada a um enunciado apaixonado, a voz de instrumentos metálicos e de sopro sobre a percussão, um protesto, uma objeção, é porque ela é mais do que apenas outra cena de sujeição violenta e terrível demais para ser passada adiante; é a performance contínua, a cena prefigurativa de uma (re)apropriação — a desconstrução e reconstrução, o registro e a reavaliação improvisados — do valor, da teoria do valor, das teorias do valor.[xiii] É o acontecimento contínuo de uma antiorigem e uma anteorigem, repetição e reverberação de uma ocasião natal impossível, a performance do nascimento e renascimento de uma nova ciência, uma fantasia filogenética que (des)institui a gênese, a reprodução da pretitude em e como (a) reprodução da(s) performance(s) preta(s). São a compensação e a reescrita, o irromper fônico e o rebobinar, da minha última carta, minha última data de registro, meu primeiro inverno, projeção de efeito e afeto no mais amplo ângulo de dispersão possível.

É importante enfatizar que a resistência do objeto é, dentre outras coisas, uma ruptura de dois círculos, o familiar e o

hermenêutico. Os protocolos dessa investigação exigem a consideração dessa resistência, conforme veremos Douglass descrevendo e a transmitindo. Mais precisamente, devemos estar em sintonia com a transmissão da própria materialidade que está sendo descrita enquanto notamos a retransmissão entre a fonografia material e a substituição material.

A maternidade impossível e substitutiva é a localização de Tia Hester. Um local descoberto, se não produzido, no ensaio improvisado de Hortense Spillers sobre avistar, não ver, ter visto; do que até então era inaudito e negligenciado no cerne do espetáculo. Spillers explica o que Douglass traz em sua ruptura prefigurativa e irrupção no meio de uma ciência fraterna do valor que emerge em um "clima social" no qual a maternidade não é percebida "como um procedimento legítimo de herança cultural":

> O homem afro-estadunidense foi tocado, portanto, pela *mãe*, tratado por ela de maneiras que ele não pode escapar, e de maneiras que o homem branco estadunidense pode temporizar através da suspensão paterna. Esse desenvolvimento humano e histórico — o texto que foi inscrito no coração obscuro do continente — leva-nos ao centro de uma inexorável diferença nas profundezas da comunidade feminina americana: a mulher afro-estadunidense, a *mãe*, a filha, torna-se historicamente a evocação poderosa e sombria de uma síntese cultural que há muito desapareceu — a lei da Mãe — justamente porque a escravização legal retirou o homem afro-estadunidense não tanto da vista quanto do ponto de vista *mimético* como parceiro na ficção social predominante do nome do Pai; da lei do Pai.
>
> Assim, a mulher, nessa ordem das coisas, invade a imaginação com um vigor que marca tanto uma negação quanto uma "ilegitimidade". Por conta dessa peculiar negação americana, o homem preto estadunidense encarna a *única* comunidade americana de homens que teve a ocasião específica de saber *quem* é a mulher dentro de si, a criança que carrega a vida contra a aposta potencialmente fatídica, contra as chances de pulverização e assassinato, incluindo o seu próprio. É a herança da *mãe* que o homem afro-estadunidense deve recuperar como um aspecto de sua própria personalidade — o "poder" do "sim" para a "mulher" interior.[xiv]

Ouça o eco da reprodução performativa de Douglass de uma performance inextricavelmente ligada às suas tentativas de reprimir o aprendizado descrito por Spillers. Mas perceba que esse encobrimento atenuado da marca materna em Douglass é, ele mesmo, parte integrante de uma espécie de contrainscrição antes do ato, uma rematerialização prefigurativa e constitutiva de sua recitação, que retorna como um discurso expansivo, audio*visual* sobre a música. Enquanto isso, observe a indistinção das condições de "mãe" e de "escravização" no ambiente em que Douglass emerge e que ele descreve e narra. Isso quer dizer que a escravização — e a resistência à escravização, que é a essência performativa da pretitude (ou, talvez, de modo menos controverso, a essência da performance preta) — é um *ser maternal* indistinguível do *ser material*. Mas isso também quer dizer algo mais. E aqui a questão da reprodução (a produção "natural" de crianças naturais) surge na hora certa, pois tem a ver não apenas com a questão da escravidão, da pretitude, da performance e do conjunto de suas ontologias, mas também com uma contradição no cerne da questão do valor em sua relação com a pessoalidade, que poderia ser considerada mais nítida sobre o pano de fundo do conjunto da maternidade, da pretitude e da ponte entre escravidão e liberdade.

Leopoldina Fortunati coloca o problema da seguinte maneira: "Obviamente, a presença conflitante do valor e do não valor contidos nos próprios indivíduos cria uma contradição específica e insolúvel".[xv] Ela está falando de certa desmaterialização que marca a transição da produção pré-capitalista para a produção capitalista, e que funciona analogamente a uma operação desmaterializante que anima o movimento do trabalho escravo para o trabalho "livre". Essas transições são ambas caracterizadas pela

> mercadoria, [como] *valor de troca*, ter prioridade sobre *o-indivíduo-como-valor-de-uso*, apesar do fato de o indivíduo ainda ser a única fonte de criação de valor. Pois é apenas redefinindo o indivíduo como não valor, ou melhor, como puro valor de uso, que o capital consegue fabricar a força de trabalho como "uma mercadoria", isto é,

um valor de troca. Mas a "falta de valor" dos trabalhadores livres não é apenas uma consequência do novo modo de produção, é também uma de suas condições prévias, uma vez que o capital não pode se tornar uma relação social a não ser em relação aos indivíduos que, desprovidos de todo valor, são forçados a vender a única mercadoria que possuem, sua força de trabalho.

Em segundo lugar, no capitalismo, a *reprodução* é separada da *produção*; a antiga unidade que existia entre a produção de valores de uso e a reprodução de indivíduos dentro dos modos de produção pré-capitalistas desapareceu, e agora o processo geral da produção de mercadorias parece estar separado e mesmo em oposição direta ao processo de reprodução. Enquanto a produção aparece como a *criação* do valor, a reprodução aparece como criação do não valor. A produção das mercadorias é, portanto, postulada como o ponto fundamental da produção capitalista, e as leis que a governam como *as* leis que caracterizam o próprio capitalismo. A reprodução passa a ser postulada como produção "natural".[xvi]

Fortunati junta-se a Marx em uma breve, mas crucial declinação do valor de uso para o não valor. O indivíduo trabalhador escravizado é caracterizado como o valor de uso que, no campo da produção capitalista, é equivalente à falta de valor, ou seja, é operacional fora da troca. Mas se essa localização teórica da trabalhadora escravizada fora do campo da troca a[3] posiciona como não mercadoria, isso não ocorre por meio de cálculos rigorosos, mas antes em função do não ouvir, do deixar passar. Isso acontece a despeito do fato inescapável do tráfico de escraves. E porque nem Marx nem Fortunati são capazes de pensar plenamente a articulação entre escraves e mercadorias, ambos subestimam os poderes da mercadoria (por exemplo, o poder de falar e de quebrar a fala). No entanto, em sua análise da reprodução e na submissão das categorias marxistas ao corretivo da teoria feminista,

3 [N.T.] Moten, como outros/as autores e autoras contemporâneos/as, usa propositalmente o artigo e o possessivo femininos para se referir a um sujeito genérico, no esforço de utilizar uma linguagem inclusiva de mais de um gênero de sujeito.

Fortunati vê, com e à frente de Marx, que o indivíduo contém valor e não valor, e que a mercadoria está contida no indivíduo. A presença da mercadoria dentro do indivíduo é um efeito da reprodução, um rastro da maternidade. De igual importância é a contenção de uma determinada pessoalidade dentro da mercadoria, que pode ser vista como a animação das mercadorias pelo rastro material do maternal — um golpe ou um toque perceptível, uma inscrição fonográfica corporal e visível. No final das contas, o que me interessa é precisamente aquela transferência ou aquele atravessamento que ocorre na ponte da matéria perdida, da maternidade e da mecânica perdidas, que une a escravidão e a liberdade, que interinanima o corpo e sua força efêmera e produtiva, que interarticula a performance e a reprodução reprodutiva que ela sempre contém e que a limita. Esse interesse, por sua vez, não é por uma sutura nostálgica e impossível do parentesco ferido, mas antes um interesse direcionado ao que essa objetividade material irrefreável, reprodutiva e resistente faz e ainda pode fazer pelas irmandades excluídas da crítica e do radicalismo preto como performance experimental preta. Isso significa que este livro é uma tentativa de descrever a reprodutividade material da performance preta e reivindicar para ela o *status* de uma condição ontológica. Esta é a história de como o aparente não valor funciona como criador de valor; é também a história de como o valor anima o que aparece como não valor. Esse funcionamento e essa animação são materiais. A ani*mater*ialidade — resposta fervorosa ao enunciado apaixonado — é revelada dolorosa e ocultamente a todo momento, no rastro da performance preta e do discurso preto sobre a performance preta. É tanto em relação a Marx quanto antes dele, em formas delineadas pela análise histórica de Cedric Robinson da "criação da tradição radical preta". Este livro pretende contribuir tanto para a genealogia estética dessa linha quanto para a totalidade ontológica da invaginação cuja preservação, segundo Robinson, inspira uma tradição cujo nascimento é caracterizado por uma antiga pré-maturidade.[xvii]

Aqui, então, está uma das revelações famosas e infamemente feitas por Frederick Douglass em sua *Narrativa* de 1845. Por meio de um conjunto de pontos nodais ressonantes ao longo da sua enorme trajetória, quero pensar nessa revelação como uma antecipação inevitável, a resposta prefigurativa a um argumento contrafactual que marcou época, a origem sempre e já tardia da música, que deve ser entendida como a crítica rigorosamente soada da teoria do valor.

> Não raro fui despertado ao nascer do sol pelos gritos mais lancinantes de uma tia minha, que ele amarrava a uma viga, chicoteando-lhe as costas nuas até cobri-la, literalmente, de sangue. Nem as palavras, nem as lágrimas, nem as súplicas de sua vítima ensanguentada eram capazes de dissuadir seu coração daquele propósito sanguinário. Quanto mais alto ela gritava, mais forte ele chicoteava, e de onde o sangue saía mais ligeiro, ali ele chicoteava por mais tempo. Açoitava-a para fazê-la gritar, depois para emudecê-la, e só quando era vencido pela fadiga parava de aplicar o chicote já repleto de sangue coagulado. Recordo-me de quando testemunhei essa exibição terrível pela primeira vez. Eu era bem menino, mas lembro bem. Nunca me esquecerei, enquanto tiver memória. Foi o primeiro de uma longa série de crimes dos quais eu estava condenado a ser testemunha e participante. Aquilo me impactou com uma força tremenda. Era a porta sangrenta, a entrada do inferno da escravidão, que eu me preparava para atravessar. Um espetáculo terrível. Quisera eu poder registrar no papel os sentimentos com que testemunhei tudo aquilo [...].
> Tia Hester não apenas desobedeceu às ordens do meu senhor ao sair, como foi encontrada na companhia do tal do Ned do Lloyd, circunstância que, pelo que descobri ouvindo-o açoitá-la, constituía sua principal ofensa. Fosse ele um homem de moral pura, seria possível imaginá-lo preocupado em proteger a inocência da minha tia; mas aqueles que o conheceram jamais discernirão nele uma virtude dessa natureza. Antes de açoitar tia Hester, ele a levou à cozinha e a despiu do pescoço à cintura, desnudando inteiramente pescoço, ombros e costas. Disse-lhe, então, que cruzasse as mãos, xingando-a de cadela maldita. Com uma corda amarrou firmemente

as mãos de minha tia e a conduziu até um banco sob um grande gancho cravado numa viga, posto lá para esse propósito. Meu senhor a obrigou a subir no banco e prendeu suas mãos no gancho. Agora ela se achava perfeitamente posicionada para o seu intuito infernal. Os braços esticavam-se para cima, de forma que minha tia se mantinha na ponta dos pés. Ele, então, disse: "Agora, cadela maldita, vou te ensinar a desobedecer às minhas ordens!". Tendo enrolado as mangas da camisa, pôs-se a castigá-la com o chicote pesado, e logo o sangue morno e rubro (entre gritos dilacerantes da parte dela e imprecações terríveis da parte dele) começou a cair aos pingos no chão. Fiquei tão mortificado diante daquela visão que me escondi no armário, e só ousei sair muito depois de encerrada aquela transação sangrenta. Achava que eu seria o próximo. Tudo era novo para mim. Nunca tinha visto nada como aquilo antes.[xviii]

Agora considere a relação dessa passagem com outra, quase igualmente conhecida, que vem logo a seguir:

Os escravos que são selecionados para irem à Fazenda do Solar recolher as provisões mensais, as suas e a de seus companheiros, mostravam-se particularmente entusiasmados. No caminho, faziam reverberar as densas e antigas florestas ao redor com canções desvairadas, revelando a um só tempo a mais alta alegria e a mais profunda tristeza. Compunham e cantavam durante a viagem, e não planejavam tom ne ritmo. O pensamento que lhes ocorresse saía – se não na palavra, no som, e com frequência em ambos. Por vezes exprimiam o sentimento mais doloroso no tom mais extasiante, e o sentimento mais extasiante no tom mais doloroso. Em todas aquelas canções davam um jeito de imiscuir alguma coisa sobre a Fazenda Solar. Faziam isso especialmente ao partir para a Fazenda. Nessas ocasiões cantavam, muito exultantes, as seguintes palavras:

"Estou indo lá pra Fazenda do Solar
Vou, sim! Vou, sim! Vou, sim!"

Cantavam isso como refrão entre versos que outros tomariam por jargão ininteligível, mas que, para eles, eram repletos de significados.

Às vezes, penso que a mera audição dessas canções faria mais para imprimir em algumas mentes o caráter terrível da escravidão do que a leitura de volumes inteiros de filosofia sobre o assunto.

Quando escravo, eu não entendia o sentido profundo daquelas canções grosseiras e aparentemente incoerentes. Eu próprio me encontrava dentro do círculo, então não via nem ouvia como podem ver e ouvir os que estão do lado de fora. Aquelas canções contavam a história de uma tristeza que, àquela altura, encontrava-se inteiramente além da minha débil compreensão. Eram notas poderosas, longas e profundas expressava a prece e o lamento de almas transbordando com a angústia mais amarga. Cada nota era um testemunho contra a escravidão e uma súplica a Deus, implorando a libertação das correntes. Escutar aquelas notas desvairadas sempre deprimia meu espírito, enchendo-me de uma tristeza inefável. Muitas vezes me via às lágrimas ao ouvi-las. A mera lembrança daquelas canções, mesmo agora, me aflige; e enquanto escrevo estas linhas uma expressão de sentimento já encontrou caminho pelas minhas faces. Remonta àquelas canções minha primeira impressão, ainda vacilante, do caráter desumanizante da escravatura. Nunca consegui me livrar daquela impressão. Essas canções permanecem comigo, aprofundando meu ódio à escravidão, intensificando minhas simpatias por meus irmãos acorrentados. Se alguém quiser conhecer de perto os efeitos sufocantes da escravidão, que vá à fazenda do coronel Lloyd e, no dia das provisões, espere entre os pinheirais profundos, e analise ali, em silêncio, as melodias que hão de passar pelas câmaras da sua alma. Caso nada o impressione, decerto não há "carne em seu coração inflexível". [xix]

O que significa adentrar a tradição dessas passagens, uma tradição de devoção tanto às possibilidades felizes quanto às trágicas, incorporadas no enunciado apaixonado e na sua resposta? Juntos, eles tomam a forma de um encontro, do posicionamento negativo e mútuo de senhor e escravo. Esse encontro é apositivo é moldado por um afastamento que questiona radicalmente as posições. Nesse sentido, o enunciado e a resposta, vistos juntos como encontro, formam um tipo de chamado no qual os gritos de Hester improvisam

tanto a fala quanto a escrita. O que eles ecoam e desencadeiam em resposta às ofensas do senhor — que devem ser ouvidas como enunciado ou grito apaixonado — ajuda a constituir um encontro musical questionador.

Tendo sido chamades de volta à música pela pergunta-e-resposta [*call and response*], vamos preparar nossa descida; deixe que a pergunta-e-resposta, o enunciado apaixonado e a resposta — articulados na cena que Douglass identifica como "a porta sangrenta" através da qual ele entrou em sujeição e subjetividade; articulados, mais precisamente, na fonografia dos próprios gritos que abrem caminho para o conhecimento da escravidão e da liberdade — funcione como uma espécie de anacruse (uma nota ou batida ou palavra musicada improvisada pela oposição da fala e da escrita antes da definição do ritmo e da melodia). O termo de Gerard Manley Hopkins para anacruse era encontro. Que a articulação do encontro apositivo seja nosso encontro: um convite não determinante dos arranjos performativos, históricos, filosóficos, democráticos e comunistas, novos e sem precedentes, que são os únicos autênticos.

Durante o longo surgimento de um movimento chamado "free jazz" — um começo tão extenso quanto a tradição que o amplia —, Abbey Lincoln, Max Roach e Oscar Brown Jr. colaboraram para a criação de uma gravação/performance chamada "Protest". Lincoln cantarola e depois grita sobre a percussão cada vez mais intensa e insistente de Roach, movendo-se inexoravelmente em direção a um local distante das palavras — se não além, pelo menos inacessível a elas. Você não pode deixar de ouvir o eco do grito de Tia Hester que, no momento da articulação, carrega um sobretom sexual, uma invaginação que reconstitui constantemente toda a voz, toda a história redobrada e intensificada pela mediação de anos, recitações e audições. O eco assombra, por exemplo, "Ghosts", de Albert Ayler, ou o clímax fraturado e fraturante de "Cold Sweat", de James Brown. É o fantasma re-en-generificante [*re-en-gendering*] de uma antiga negação: Ayler sempre gritando secretamente para a própria ideia de domínio, "*It's not about*

you" ["Não é sobre você"]; Brown pagando o preço de tal negação, uma incapacidade de parar de cantar que é terrível, extática, possessiva e despossuída; ambos performando a localização histórica como uma longa transferência, uma diminuição transcendental, um arrastar melódico interminável que perturba a canção. A revolução incorporada em tal duração é, por um momento, uma série de perguntas: qual é o limite desse acontecimento? O que eu sou, o objeto? O que é a música? O que é masculinidade? O que é o feminino? O que é o belo? O que será a pretitude?[xx]

Onde o grito vira fala, vira música — longe do conforto impossível da origem —, reside o rastro da nossa linhagem. Esse lugar — *locus* de um registro continuamente outro do acontecimento, objeto, música — é a narrativa de Abbey Lincoln. Esta é uma gravação, uma improvisação de suas palavras, perturbada pelo rastro da performance sobre a qual ela fala e pelo rastro da performance de que essa performance falou.

> Eu sou a décima de doze crianças.../ Visitei um hospital psiquiátrico porque Roach disse que havia loucura na casa. Ele disse que não era ele, então achei que devia ser eu / Eles me fizeram vociferar e gritar como uma pessoa louca; num tô vociferando e gritando pela minha liberdade. As mulheres das quais eu venho vão pegar alguma coisa e bater em você.../ Monk sussurrou em meu ouvido: "Não seja tão perfeita". Ele quis dizer "cometa um erro"; alcance algo / Não achava que um grito fazia parte da música / Estávamos andando de carro com meu sobrinho de oito anos, que disse: "A razão pela qual posso gritar mais alto que a Tia Abbey é porque sou um menino"/ Fui pelo mundo todo gritando e berrando; isso aumentou minha profundidade como atriz e cantora / Não escrevi o grito, não o concebi; sou apenas a cantora / Eu me livrei de um tabu e gritei na cara de todo mundo / Tivemos que ir ao tribunal; alguém pensou que Roach estava me matando no estúdio / Meu instrumento está se aprofundando e se ampliando; é porque sou possuída pelo espírito / Aprendi com minha mãe — a pregadora, era assim que eles a chamavam / Betty Carter: chegamos ao palco quase no mesmo período; foi uma grande surpresa quando ela morreu; ela era um ano

mais velha que eu e estou me sentindo frágil desde então... É fácil para mim chorar; eu sou atriz / Você tem que cantar uma canção; você não pode cantar jazz / Quando Bird estava por perto, ele sabia que não estava tocando jazz. Ele estava tocando seu espírito. E acho que esse é o problema para muitos músicos na cena agora. Eles acham que estão tocando jazz. Mas não existe tal coisa, na verdade / Sou possuída pelo meu próprio espírito / Esta é a música da musa africana / Só quero ser útil aos meus antepassados / É um trabalho sagrado e é perigoso não saber disso porque você poderia morrer como um animal aqui embaixo.[xxi]

Lincoln exige outro pensamento sobre "Protest" em versos que eu apenas pensava que conhecia, versos que nunca pensei que conhecia. Sua relação com Roach ecoa de maneira perturbadora e acertada a relação de Hester com o senhor e com Douglass. A dupla identificação e desejo de Roach o liga a Douglass, e estão todos envolvidos com a demora política, musical e intelectual de Lincoln em um tipo de horror bastante específico e brutal como o objeto de Roach, acessando, executando e registrando essa história, movendo-se na duplicidade da posse, na sexualidade da espiritualidade e na anoriginalidade das performances pretas. Não se trata da redução da materialidade, mas da redução à materialidade fônica, na qual a re-en-generificação prefacia e trabalha a si mesma. Nenhuma configuração originária de atributos, mas antes uma sagacidade contínua, um trabalho vivo de engendramento a ser organizado em sua relação com uma estética política. Isso sempre esteve e está acontecendo. Abbey Lincoln começa, aos modos da narrativa clássica (anti-, ante-[escrava]). É verdade que o radicalismo preto não pode ser entendido dentro do contexto particular de sua gênese, porém ele também não pode ser entendido fora desse contexto. Nesse sentido, o radicalismo preto é (como) a música preta. O círculo rompido demanda uma nova análise (forma de ouvir a música). Assim, seguimos com, mas também em frente e fora da sintonia repressiva e circular de Douglass com o segredo, a materialidade audiovisual de uma substituição, identificação e catexia maternas que ele tenta esquecer, a

reentrada contínua em um autoconhecimento vexado que ele encobre ao entrar em um discurso sobre música. Douglass (e, por extensão, Roach e Brown e toda a linhagem de registros disruptivos, oposicionistas e anoriginais da autoridade) já foi sexualmente cortado e ampliado, antecipado e improvisado, re-ge-rar/nerificado pelo som daquela que vem antes dele, daquela que continuamos chamando para chegar de novo, aqui e agora, para que possamos chegar ao conteúdo da epígrafe.

Notas do autor

i. A pretitude, em toda sua imposição construída, tende à realização experimental e à tradição de uma publicidade avançada e transgressora. A pretitude constitui, portanto, um local e também recursos especiais para uma tarefa de articulação em que a imanência é estruturada por uma exterioridade irredutivelmente improvisada, que pode ocasionar algo muito parecido com a tristeza e com o prazer diabólico. Registrar essa imanência improvisada — onde o enraizamento anoriginal e irrastreável e a expressão exterior aberta e exposta convergem, onde essa convergência é articulada por e através de uma quebra infinitesimal e intransponível — é uma tarefa assustadora. Isso ocorre porque a pretitude é sempre uma surpresa disruptiva, movendo-se na valiosa não plenitude de todos os termos que modifica. Essa mediação não suspende nem a questão da identidade nem a questão da essência. Antes, a pretitude, em sua relação irredutível com a força estruturante do radicalismo e as configurações gráficas e montágicas da tradição e, talvez o mais importante, em sua própria manifestação como acontecimentos que inscrevem um conjunto de performances, requer outro pensamento sobre identidade e essência. Esse pensamento converge para a questão reemergente do humano exigida pela articulação autocrítica. Tal articulação implica e realiza um essencialismo não ortodoxo, em que essência e performance não são mutuamente exclusivas. Como esse campo de convergência, esse conjunto, funciona? Por meio da força afirmativa da negação impiedosa, do lirismo crítico enraizado e público dos gritos, orações, maldições, gestos, passos (para se aproximar ou afastar) — o tumulto longo e frenético de um ensaio não excludente. O racismo e a opressão são condições necessárias, mas não suficientes, para tal avanço. Isso quer dizer que se a alienação e a distância representam a possibilidade crítica de liberdade, elas o fazem no momento em que a questão do humano é mais nitidamente apresentada como a questão de um tipo de competência que é performada como um conjunto infinito de variações da pretitude. Parece-me que o trabalho de Hartman recalibrou brilhantemente a investigação dessas questões, embora o problema relativo à qualidade de objeto desse objeto permaneça aberto. Asha Varadharajan aborda a questão. Ela escreve: "Nitidamente, então, há uma necessidade de uma teoria que seja sensível tanto à cumplicidade entre conhecimento e poder quanto à possibilidade de resistência por parte dos objetos do nexo poder-conhecimento". Varadharajan está

interessada não apenas em como a produção do conhecimento possibilita a dominação, mas em como "também pode servir à causa da crítica emancipatória e da resistência". Para Varadharajan, "a *Dialética negativa* de Theodor W. Adorno [...] parece oferecer essa dupla oportunidade. Sua noção da relação dialética que prevalece entre sujeito e objeto insiste simultaneamente na carapaça da identidade que envolve o sujeito e na resistência do objeto às identificações do sujeito". Portanto, o objetivo dela é "mudar o foco do sujeito descentrado para o objeto resistente e desemaranhar a prática da epistemologia da violência da apropriação". Apesar de discordarmos, em certa medida, do lugar de Adorno (e do pós-estruturalismo) no desenvolvimento de tal projeto, e ainda que me pareça que o desemaranhar pode não ser a maneira correta de pensar a relação entre a violência e a emergência da crítica liberatória, quero me referir abertamente aos projetos de Varadharajan e reconhecer meu eco de sua escrita. Minha dívida intelectual com Hartman é ainda mais fundamental e se manifesta sempre e em toda parte neste livro. Ver Saidiya V. Hartman, *Scenes of Subjection*: Terror, Slavery, and Self-Making in Nineteenth-Century America. Oxford: Oxford University Press, 1997, p. 4, e Asha Varadharajan, *Exotic Parodies*: Subjectivity in Adorno, Said, and Spivak. Minneapolis: University of Minnesota Press, 1995, p. 12.

Eu gostaria de reconhecer mais algumas influências. Uma das mais formativas — especialmente na investigação da reconfiguração disruptiva da totalidade da literatura preta — é o trabalho de Houston A. Baker Jr., *Blues, Ideology, and Afro-American Literature*: A Vernacular Theory. Chicago: University of Chicago Press, 1984. Qualquer exploração da "oralidade resistente" (em sua complexa relação com um letramento muitas vezes submerso ou subversivo) na narrativa de escravos, de seu embasamento e implicações de gênero, é impossível hoje sem o trabalho de Harryette Mullen. Devo muito a sua tese de doutorado, *Gender and the Subjugated Body*: Readings of Race, Subjectivity, and Difference in the Construction of Slave Narratives (Ph.D. diss., University of California, Santa Cruz, 1990). Ver também "Runaway Tongue: Resistant Orality in Uncle Tom's Cabin, Our Nig, Incidents in the Life of a Slave Girl, and Beloved", in Shirley Samuels (Org.), *The Culture of Sentiment*: Race, Gender, and Sentimentality in Nineteenth-Century America. Oxford: Oxford University Press, 1992, pp. 244-64. "Optic White: Blackness and the Production of Whiteness", in *Diacritics* 24, n. 2-3, 1994, pp. 71-89; e "Africa Signs and Spirit Writing", in *Callaloo* 19, n. 3, 1996, pp. 670-89. Para uma ruptura libertadora com a prioridade representativa autoproclamada, repetida e abertamente generificada de Frederick

Douglass, voltei-me muitas vezes a Deborah E. McDowell, "In the First Place: Making Frederick Douglass and the Afro-American Narrative Tradition", in William L. Andrews e Engelwood Cliffs (Orgs.), A*frican American Autobiography*: A Collection of Critical Essays. N.J.: Prentice Hall, 1993, pp. 35-58. A análise do impacto da performance vocal preta nas noções de valor ocidentais e ocularcêntricas no trabalho de Lindon Barrett, *Blackness and Value*: Seeing Double (Cambridge: Cambridge University Press, 1999), foi de especial ajuda. Ao estudar o desen--volvimento contínuo da cultura da resistência à escravidão, contei com Sterling Stuckey, *Slave Culture*: Nationalist Theory and the Foundations of Black America (Oxford: Oxford University Press, 1987) e Lawrence W. Levine, *Black Culture and Black Consciousness*: Afro-American Folk Thought from Slavery to Freedom (Oxford: Oxford University Press, 1977). Os trabalhos de Kimberly W. Benston, *Performing Blackness*: Enactments of African-American Modernism (London: Routledge, 2000) e Aldon Lynn Nielsen, *Black Chant*: Languages of African-American Postmodernism (Cambridge: Cambridge University Press, 1997) são perspectivas de valor inestimável para tratar da pulsão experimental na música, escrita e performance pretas. Eu me beneficiei do tratamento das mudanças migratórias, do solo submerso e das sondagens reprodutivas do pensamento e da performance afrodiaspórica de Paul Gilroy, em *O Atlântico negro: modernidade e dupla consciência (trad. Cid Knipel Moreira. São Paulo: Editora 34; Rio de Janeiro: Centro de Estudos Afro-Asiáticos, 2012)*, e no trabalho de Joseph Roach, *Cities of the Dead*: Circum-Atlantic Performance (Nova York: Columbia University Press, 1996). Finalmente, por me fazer acreditar na performatividade radical e sensual de fantasmas na narrativa literária, fotográfica e fonográfica, reconheço com gratidão o trabalho de Avery F. Gordon, *Ghostly Matters*: Haunting and the Sociological Imagination (Minneapolis: University of Minnesota Press, 1997).

ii. Ver Judith Butler, *A vida psíquica do poder*: teorias da sujeição, trad. Rogério Bettoni. Belo Horizonte: Autêntica, 2017. Em meu livro, tento analisar os limites e potencialidades da força de re-en-generificação da performance preta e, ao fazê-lo, tento seguir uma trajetória iluminada por todo o trabalho de Butler.

iii. S. Hartman, *Scenes of Subjection*, op. cit., p. 4.

iv. Aqui tem início um elemento importante deste livro: um desafio respeitoso à ontologia da performance de Peggy Phelan, que se baseia na noção da operação da performance totalmente fora das economias de reprodução. Ver "The Ontology of Performance:

Representation without Reproduction", in *Unmarked*: the Politics of Performance. Londres: Routledge, 1993.

v. Derrida fala de invaginação no contexto de um discurso sobre gênero e sua relação com o conceito de conjunto ou totalidade: "[...] é justamente um princípio de contaminação, uma lei de impureza, uma economia parasitária. No código da teoria dos conjuntos, se me transportasse para ela ao menos em termos figurados, falaria de uma espécie de participação sem pertencimento. O traço [*rastro*] que marca o pertencimento aí se divide, sem falta, a borda do conjunto acaba formando, por invaginação, um compartimento interno maior que o todo, as consequências dessa divisão e desse transbordamento restando tão singulares quanto inimitáveis". Ver Jacques Derrida, "A lei do gênero", trad. Nicole Alvarenga Marcello e Carola Rodrigues, in *Revista tel*, Irati, v. 10, n. 2, pp. 250-81, 2019.

vi. Nathaniel Mackey, *Bedouin Hornbook*, Callaloo Fiction Series, v. 2. Lexington: University Press of Kentucky, 1986, p. 34.

vii. Aqui estão as passagens relevantes na íntegra. Voltarei a elas obsessivamente ao longo deste trabalho. As primeiras duas passagens são do livro *Bedouin Hornbook*, ibid., p. 30, pp. 34-35.

"Alguns diriam que não estou na posição de fazer comentários sobre o que escrevi, mas deixe-me sugerir que o que está mais notavelmente em questão no confronto ele/ela do Accompaniments é uma rodada binária de obras e ações pelas quais os mortos abordam um terreno de 'estações' incapturáveis. A questão é que qualquer insistência no local deve ter dado lugar ao *locus* há muito tempo, que a ponte do arco-íris que causa inquietação ecoa continuamente o rangido que faz o leito precário da concepção. Admito que este é um assunto que já discutimos antes, mas aguente o suficiente para ouvir o som carcarejante de grilo que se ouve do violão na maioria das bandas de reggae como o espectro ecoico de um 'corte' sexual (sexuado/não sexuado, semeado/não semeado etc.) — 'reflexos inefáveis ou grunhidos vagamente audíveis do inevitável alarme'."

"Você me entendeu errado com o que eu quis dizer com 'um corte sexual' na minha última carta. Como você insinua, não estou promovendo o corte como um valor, ainda menos, como você diz, 'um romance de distanciamento velado'. Coloquei a palavra 'corte', lembre-se, entre aspas. O que eu estava tentando entender era simplesmente a sensação que obtive com a batida quase carcarejante que se ouve no reggae, na qual a síncope desce como uma lâmina, uma reivindicação 'interrompida' de conexão. Aqui, coloquei a palavra 'interrompida' entre aspas para indicar que o

pathos que não se pode deixar de ouvir nessa afirmação se mistura com um sentimento de perigo em retirada, como se o próprio perigo fosse derrotado pela ousadia, por mais 'interrompida' que seja, de sua exigência de conexão. A imagem que percebo é de uma ponte frágil (às vezes, um barco frágil), arqueando-se mais fina que um fio de cabelo para pousar nas areias de, digamos, Abidjan. Ouvindo Burning Spear outra noite, por exemplo, fui para um lugar onde parecia que estava sendo rebocado para um porto abandonado. Eu não era exatamente um barco, mas sentia minha ausência de âncora como uma falta, como um poço eventualmente visível, do qual eu flutuava, olhando para os restos que restavam nele. Naquela época, porém, eu me tornei uma cobra sibilando: 'Você conseguiu, conseguiu', chacoalhando e chorando lágrimas secas. Alguns desses voos (uma *anterioridade* insistente que escapa de toda e qualquer ocasião natal) aproximam-se do que quero dizer com 'corte'. Não sei você, mas meu senso é que lágrimas secas não têm nada a ver com romance, que de fato, se algo realmente se rompe, é a lâmina. O 'sexual' só aparece porque a palavra 'ele' e a palavra 'ela' remexem na cripta que cada uma define para a outra, reencontrando-se em sussurros no nível cromossômico, como se a cripta tivesse sido um berço, uma máscara que embala, desde o início. Em resumo, é do apocalipse que estou falando, não do namoro."

"Perdoe-me, no entanto, se isso soa irritável, talvez distorcido em alguns momentos. Meus ouvidos literalmente queimam com o que as palavras não conseguem dizer."

A terceira passagem é de "Sound and Sentiment, Sound and Symbol", in *Discrepant Engagement*: Dissonance, Cross-Culturality, and Experimental Writing, Cambridge Studies in American Literature and Culture 71. Cambridge: Cambridge University Press, 1993, p. 232.

"As canções de Gisalo são cantadas em funerais e durante sessões espíritas-mediúnicas e têm o contorno melódico do choro de uma espécie de pomba, o pássaro *muni*. Isso reflete e se baseia no mito sobre a origem da música, o mito do garoto que se tornou um pássaro *muni*. O mito fala de um garoto que vai pegar lagostins com sua irmã mais velha. Ele não pega nenhum e implora repetidamente pelos que foram pegos por sua irmã, que recusa repetidamente seu pedido. Finalmente, ele pega um camarão e o coloca sobre o nariz, fazendo com que ele fique com um vermelho púrpura brilhante, a cor do bico do pássaro muni. Suas mãos se transformam em asas e quando ele abre a boca para falar, sai o grito do falsete de um pássaro muni. Enquanto ele voa para longe, sua irmã implora que ele

volte e coma alguns dos lagostins, mas seus gritos continuam e se tornam uma canção semichorada, semicantada: 'Seu lagostim você não me deu. Eu não tenho irmã. Eu estou com fome. [...]'. Para os Kaluli, então, a fonte quintessencial da música é a provação do órfão — um órfão é qualquer um a quem o parentesco ou sustento social são negados, que sofre 'morte social', para usar a frase de Orlando Patterson, o protótipo para o qual é o garoto que se torna um pássaro muni. A música é uma queixa e um consolo dialeticamente ligados a essa provação, onde por trás de 'órfão' ouve-se ecos 'órficos', uma música que deriva do abandono, ausência, perda. Pense na canção spiritual preta '*Motherless Child*'. A música é o último recurso do parentesco ferido."

viii. Edouard Glissant, *Caribbean Discourse*: Selected Essays. Charlottesville: Caraf Books/University Press of Virginia, 1989, pp. 123-24.

ix. Karl Marx, *O Capital*, livro 1, trad. Rubens Enderle. São Paulo: Boitempo, 2013, pp. 217-18.

x. Karl Marx, "Propriedade privada e comunismo", in Karl Marx, *Manuscritos econômicos-filosóficos*. São Paulo: Boitempo, 2008, p. 113.

xi. Ibid., p. 109.

xii. Ferdinand Saussure, *Curso de linguística geral*, trad. Antônio Chelini, José Paulo Paes e Izidoro Blikstein. São Paulo: Cultrix, 2006, pp. 137-38. Derrida cita fragmentos de uma versão anterior, em inglês, desta passagem em *Of Grammatology*. Baltimore: The Johns Hopkins University Press, 1976, p. 53. No entanto, ele silencia, por meio de elipses, o eco marxiano, adiando ou retardando drasticamente o ritmo de seu próprio envolvimento crítico com Marx, mesmo quando ele se move na esteira revolucionária da sua pulsão desmaterializante. Este livro é parcialmente concebido como um tipo de demora no intervalo ou no tempo fraturado desse encontro. Para uma brilhante reafirmação, para ou através de Saussure, do corpo e de sua materialidade, consulte (especialmente as notas de rodapé de) John L. Jackson Jr., "Ethnophysicality, or An Ethnography of Some Body", in *Soul*: Black Power, Politics, and Pleasure. Nova York: New York University Press, 1998, pp. 172-90.

xiii. Pego emprestado o termo "enunciado apaixonado" de Stanley Cavell, "Wagers of Writing: Has Pragmatism Inherited Emerson?", texto não publicado, apresentado na University of Iowa, em 22 de junho de 1995.

xiv. Hortense J. Spillers, "Mama's Baby, Papa's Maybe: An American Grammar Book", in *Diacritics*, verão de 1987, p. 80.
xv. Leopoldina Fortunati, *The Arcane of Reproduction*: Housework, Prostitution, Labor and Capital. Nova York: Autonomedia, 1995, p. 10.
xvi. Ibid., pp. 7-8.
xvii. Ver Cedric Robinson, *Black Marxism*: The Making of the Black Radical Tradition. Chapel Hill: University of North Carolina Press, 2000, p. 171.
xviii. Frederick Douglass, *Narrativa de vida de Frederick Douglass e outros textos*, trad. Odorico Leal. São Paulo: Companhia das Letras, 2021, pp. 47-49.
xix. Ibid., pp. 54-55.
xx. Para uma leitura mais elaborada da relação de Brown com Douglass, ver o meu texto "Bridge and One", in May Joseph e Jennifer Fink (Eds.), *Performing Hybridity*. Minneapolis: University of Minnesota Press, 1999.
xxi. Estas notas foram tomadas durante uma apresentação de Abbey Lincoln na Ford Foundation Jazz Study Group, Columbia University, em novembro de 1999.

Capítulo I
A VANGUARDA SENTIMENTAL

O som do amor de Duke Ellington

O título vem de uma composição de Mingus e traz uma cena à mente, um tríptico, uma série de questões relativas ao conteúdo — o peso e a energia no e do som — da vida e do amor de Ellington, do eros de Ellington, do conjunto (Ellington).

Isso é sobre a política do erótico e a erótica do som na música de Ellington, lembrando com o seguidor mais radicalmente devoto de Ellington, Cecil Taylor, que qualquer coisa é música, desde que você aplique a ela certos princípios de organização. Eros em Ellington não é nada além do sexual, movendo-se ao longo das linhas que Freud traça em sua teoria das pulsões. Isso não sanciona nenhuma análise freudiana estrita de Ellington porque o significado ellingtoniano suinga de uma forma que Freud provavelmente não consegue alcançar. Mas neste suingue há algo que Freud pode ajudar a esclarecer, mesmo que qualquer luz que ele emita seja cortada e aumentada, se não eclipsada, pelo som de Ellington. O que conduz Ellington? Como a pulsão funciona em Ellington? O suingue é dado somente após o fato do conteúdo — novamente, o peso e a energia no e do som — da pulsão de Ellington, ou seja, do seu amor. Para Freud, eros, vida, amor, é a pulsão "para produzir unidades sempre maiores e, com isso, conservar a ligação".[i] Essa noção de Freud nos dá algo com o que trabalhar na tentativa de apreciar Ellington, de compreender pelo menos parte do que estava contido no que era, para ele, o maior elogio possível: "além das categorias".

Veja, a performance preta sempre foi a improvisação contínua de uma espécie de lirismo do excedente — invaginação, ruptura, colisão, aumento. Esse lirismo excedente (pense aqui nos metais mudos e mutantes de Tricky Sam Nanton ou Cootie Williams) é o que muitas pessoas procuram quando invocam a arte e a cultura — a sensualidade (tanto arraigada quanto excêntrica, imanente e transcendente) radical — do e para o meu povo. É um lirismo que Marx estava tentando alcançar quando imaginou sentidos teoréticos. É o que a chamada vanguarda deseja, quer ela aceite ou rejeite esse nome.
A influência do meu povo a que Ellington se refere, naquilo que confia (um universal genuinamente novo) e no que rompe (aquilo que até agora foi dado como o universal), é o som do amor. Entretanto, essa pulsão do e para o "meu povo" — que é, para Ellington e de acordo com Ellington, "o povo" — é complicada; ela surge continuamente da sua própria categorização como um hiperclímax de Cat Anderson.[ii] Tal pretitude existe apenas porque excede a si mesma, carrega a fundamentação de um exterior que não pode ser contido. É uma eroticidade do corte, submersa no espaço-tempo quebrado e quebradiço de uma improvisação. Vida turva e agonizante; amor liberatório, improvisativo, danificado; pulsão de liberdade.

Um tríptico transcritivo e descritivo do filme de Terry Carter, *A Duke Named Ellington* [Um duque chamado Ellington]:

A voz de Julian Bond tenta apresentar uma compreensão do que Ellington pode ter desejado dizer por "além das categorias", particularmente as categorias de identidade. A sobrenarração manifesta algumas das armadilhas da interpretação analítica e, ao fazê-lo, revela pelo menos um pouco do que é problemático nas invocações constantes da elegância ellingtoniana e, especialmente, da universalidade ellingtoniana — principalmente a evitação do que é mais verdadeiro, profundo, elegante e radicalmente universal na obra de Ellington. Bond considera o maravilhoso desempenho de Ellington na resposta a uma daquelas perguntas que tantas vezes faz você ter vergonha quando assiste a

documentários dos anos 1960 sobre pessoas pretas, como uma espécie de evasão de uma identidade particular – muito provavelmente racial. Mas a pulsão por unidades cada vez maiores em Ellington não é animado pelo desejo de alguma universalidade vazia e sem cor. O todo aumentativo e em cascata que Ellington constantemente alcança, quebra e excede em e com sua banda, seu instrumento, é um todo preto, um todo preto, marrom e bege, assim como é também aquilo que tanto é quanto contém "o grupo das pessoas que admiram Beaujolais, das que aspiram produzir algo digno para o patamar, das que aspiram ser diletantes". Mais especificamente, a bela interação musical entre o meu povo e o povo, prefaciada pelo acompanhamento perfurante e carinhosamente perturbador de Ellington da sua própria declaração, chega a algo muito maior do que o apelo a uma universalidade que, em sua falta de particularidade, nunca poderia ser uma universalidade em absoluto.

Se você pensou que a resposta torta de Ellington ao chamado de uma pergunta que parecia opor a pretitude à universalidade conforma-se em uma afirmação simples de um todo simples, Herb Jeffries (famoso não apenas como vocalista da banda de Ellington, mas também pela série de filmes das manhãs de sábado do cowboy preto, o Bronze Buckaroo) te dá uma pista. "Duke só estava atrás da tua convicção", comunicando-se, arranjando sua orquestra, que é você. Ele está coreografando, escrevendo uma dança com seu enunciado e transmitindo um desejo por algum movimento que seja divergente e, em uníssono, uma posição que envolve e respira.

Tal como Ellington arranjava ao piano, rodeado por seu instrumento, enquanto eles tocavam, sem – ou seja, fora da – música, seu arranjo significando (seu conhecimento do) arranjo: Ellington cantava as partituras, forjando a preparação da música ao lado da escrita, a mudança do movimento da orquestra dirigida, dada, proporcional à sua força motriz ou pulsão. Essa pulsão, novamente, é o amor.

De onde veio o suingue? De que pulsão? Do Meu Povo: do ritmo dessa performance, uma resistência à questão que é erótica. Mesmo sendo preto, ele tinha e estava em uma banda, dentro da banda que o envolve invaginativamente, seu acompanhamento marcando aquela ruptura rítmica que anima o suingue, da qual o suingue emerge, antes do sentido. A pulsão de liberdade é conservadora? Existe algum retorno aristofanesco a uma unidade anterior? Aquilo que está antes do suingue está também antes de eros, aquela pulsão "para produzir unidades sempre maiores e, com isso, conservar a ligação", à qual não se pode aplicar a fórmula que faz as pulsões tenderem ao "retorno a um estado anterior"?[iii] Visto que essa origem deve ter sido uma unidade anterior, eros é figurado como a pulsão cuja origem não está disponível. Ao mesmo tempo, o postulado e o fato de eros são inevitáveis, pois ele necessariamente trabalha em conjunto com a sua outra, destruidora de conexões e desfazedora das coisas,[1] cujo objetivo final é levar a um estado inorgânico, a um retorno, portanto, à morte, que é, para Freud, pensada como uma origem disponível onde a origem só pode ser pensada como inanimada e fragmentada (o que significa que, para Freud, o inanimado precede o animado logicamente).

Tudo isso para que possamos entender as pulsões trabalhando paralelamente, contra ou entre si, através do corte de uma origem rompida e im/possível. "O ato sexual é uma ação com a intenção de uma unificação mais íntima. Dessa ação conjunta e antagonista de ambos os impulsos fundamentais resulta o inteiro colorido dos fenômenos da vida".[iv] Sim, mas o problema é que não admitimos aqui uma unidade originária (dada a necessária impossibilidade lógica do retorno logicamente necessário), tampouco justificamos uma diferença originária (supondo que toda pulsão — incluindo eros — deva representar o retorno a um estado originário). O que justifica a quebra de eros da lei do retorno necessário das pulsões ao seu estado originário?

Freud apresenta uma noção assimétrica, sincopada e fora da dualidade das pulsões básicas, em que cada uma é

1 [N.T.] O autor se refere à pulsão de destruição.

redutível à origem da outra e irredutível à sua própria origem. E, ainda, ele diz: "As mudanças na proporção do misto das pulsões têm as consequências mais tangíveis. Um aditivo mais forte de agressão sexual transforma o amante em assassino lúbrico, uma forte oposição ao fator agressivo o faz tímido ou impotente".[v] Ele parece, então, exigir uma espécie de equilíbrio em uma estrutura que é originariamente assimétrica, onde parece haver um excedente originário localizado no lugar da origem não localizável de eros, o anteoriginário ou, como Andrew Benjamin poderia dizer, a pulsão "anoriginal".[vi] Essa diferença anoriginal, assimétrica, produtora da diferença ou a *différance* das pulsões é, no entanto, ainda mais complicada pela existência de uma indivisibilidade espacial das pulsões, que pareceria sugerir alguma unidade originária — ou, mais precisamente, uma erótica originária —, onde a ideia da unidade originária já havia se tornado impossível em função da impossibilidade de um retorno à unidade originária em seu acoplamento com a lei do retorno necessário às origens das pulsões. Freud deve imaginar um estado inicial de eros, e esse estado não pode tolerar nada anterior a si, ainda que seja uma lei das pulsões que elas devam tender a algo anterior, mesmo que as pulsões não possam ser ditas em termos de seu estado inicial. (Esta é a razão pela qual a pulsão de morte não gera nenhum termo análogo a "libido";[vii] e agora entendemos eros como a quebra de duas leis fundamentais das pulsões: por um lado, não pode ser pensado em termos de um retorno necessário a um estado original, por outro, deve ser pensado em termos de certa redutibilidade a um estado inicial. Agora você deve tentar enxergar a diferença enorme, assimptótica, a distância minúscula e intransponível, entre o originário e o inicial). (E, no entanto, essa indivisibilidade espacial é quase imediatamente minada pela noção de ego como "o grande reservatório" da libido.[viii] Como isso pode ser reconciliado com a onipresença das pulsões? Talvez por meio da compreensão de uma diferença entre a pulsão e a energia, que tem a mesma estrutura problemática que existe entre a origem e o inicial).

Não seria o caso de restringir uma ou outra das pulsões fundamentais a províncias anímicas. Elas devem estar por toda parte. Nós nos apresentamos um estado inicial da seguinte maneira, a saber, toda energia disponível de Eros, que doravante vamos chamar de *libido*, está presente no eu-isso ainda indiferenciado, e serve para neutralizar as tendências de destruição simultaneamente presentes. (Para designar a energia de destruição, falta-nos um termo análogo ao de "libido".)[ix]

Em *Esboço de psicanálise*, a exposição de Freud sobre a teoria das pulsões muda de eros para a libido, que ele considera ser a posição e a energia iniciais de eros. E, para Freud, a libido emerge do corpo. Ele diz:

> É inegável que a libido tem fontes somáticas, que ela aflui de diferentes órgãos e partes do corpo em direção ao *eu*. Isso se vê mais claramente na parte da libido que é qualificada, segundo seu objetivo pulsional, de excitação sexual. Os mais proeminentes lugares do corpo dos quais provém essa libido são referidos pelo nome de *zonas erógenas*, mas na verdade todo o corpo é uma tal zona erógena. O que de melhor sabemos sobre Eros, portanto de seu expoente, a libido, foi obtido com o estudo da função sexual, que, segundo a concepção mais disseminada, mesmo que não esteja em nossa teoria, coincide com Eros. Podemos nos fazer uma imagem da forma como a aspiração sexual, destinada a influenciar de maneira decisiva nossa vida, desenvolve-se pouco a pouco a partir de sucessivas contribuições de um sem-número de pulsões parciais que representam zonas erógenas determinadas.[x]

Entre a origem e a inicialidade, a pulsão e a energia, está o "'corte' sexual". Eros. Acontecimento. Perdoe a perversidade da minha insistência de que a compressão e exposição de Freud, o que quer dizer não apenas a forma, mas o conteúdo dessa exposição, é uma peça maravilhosa de ellingtonia. A densidade das miniaturas que compõem a suíte que chamamos de *Esboço de psicanálise* é valiosa na necessidade e no efeito de formar imagens no terreno onde *não pode haver dúvida*. Esta é a densa eroticidade do arranjo, o todo do texto funcionando como o

todo do corpo funcionando como o todo da orquestra — uma zona milagrosamente autoexpansiva, invaginativa e erógena. O impulso sexual do texto, como a música de Ellington, como o som do amor de Ellington, desenvolve-se a partir das contribuições sucessivas, das assimetrias de agentes individuais, imagens, metáforas que também são sons e corpos — zonas erógenas particulares. Mas se Ellington se move para fora de "uma anterioridade insistente que escapa de toda e qualquer ocasião natal", conforme a formulação de Mackey, Freud opera segundo o fato de uma natalidade localizável diante da qual não há nada. O que o corte sexual [*sexual cut*] faz com a cena primária? O que o corte faz com a estrutura da pulsão? O que a estrutura da pulsão faz com o corte? O que estou tentando dizer, de fato, é o seguinte: a música de Ellington reconfigura o contexto em que tudo — ou seja, a música — é lido (+ = mais). Seu som do amor infunde cômodos, rompe paredes e corredores, colide com os nomes esculpidos em frisos nas fachadas das bibliotecas, construindo unidades cada vez maiores, fazendo sua banda (apresentando os especiais solistas fantasmas Sigmund Freud e Karl Marx) suingar com a força de um novo, um outro conteúdo, o conjuntivo, a natureza improvisatória do som do amor, a animalidade humana dos seus instrumentos.

Vozes/forças

Eis o instrumento como uma pequena banda: Beauford Delaney, Antonin Artaud, Billy Strayhorn.

> O tempo se tornou diferente — não apenas uma hora do relógio, mas uma misteriosa vivacidade da ponta dos pés ao topo da sua cabeça, tocando tudo e todas as pessoas. Isso começou a ser Paris para mim. O dilema da experiência humana nunca perdeu sua tristeza ou alegria; simplesmente tinha um modo imune de existir por extensos períodos para ambos, e tudo como se estivesse em movimento ao longo de uma partitura musical para a orquestração de um poema completo das emoções, ouvindo e vivendo a música do lugar chamado Paris.[xi]

Hospícios são recipientes conscientes e premeditados da magia preta, e não é só que médicos incentivem a magia com suas inoportunas e híbridas terapias,
é como a usam.[xii]

[...] uma semana em Paris vai aliviar a dor [...][xiii]

A ideia de vanguarda está inserida em uma teoria da história. Isso quer dizer que uma determinada ideologia geográfica, um inconsciente geográfico-racial ou racista, marca e é a problemática a partir da qual ou contra o pano de fundo do qual emerge a ideia de vanguarda. O espectro de Hegel reina e anima essa constelação. Suas formulações assombrosas e assombradas constituem uma das maneiras pelas quais o racismo produz o excedente social, estético, político-econômico e teórico que é a vanguarda. Existe uma ligação fundamental entre a (re)produção e a performance do excedente e a vanguarda.[xiv] Essa conexão está ligada a outras ou opera em unidade cumulativa, passível de ruptura com outras conexões, entre as quais a mais crucial é aquela localizada entre a fetichização e a vanguarda ou, mais precisamente, entre certas reconstruções da teoria do valor (mais precisamente, uma irrupção dos fundamentos da ciência do valor, uma quebra epistemológica e um corte sexual que surgem em meados do século XIX como a codificação das energias estéticas e políticas que emergem da condição específica da possibilidade da modernidade, a saber, o colonialismo europeu) e da escravidão. A relação da fetichização com a vanguarda deve ser pensada com alguma precisão. Deve ser situada em relação à universalização do ritual que surge na invocação das raízes ou da tradição, ou do interculturalismo, ou da apropriação, todos possibilitados pelo desenvolvimento contínuo da hegemonia do Norte. Tal invocação ocorre sem surpresa em uma era caracterizada imprecisamente como pós-Guerra Fria (em que a natureza da Guerra Fria nunca ou apenas vagamente foi pensada) ou *recém*-globalizada (em que a globalização é pensada, de alguma forma, como algo diferente do que realmente aconteceu até agora, "uma estratégia de exclusão

máxima", como diz Masao Miyoshi). Isso quer dizer que as condições necessárias para a produção do excedente permanecem, e que o restante permanece não apenas no e como efeitos da reprodução. A precisão exige que no encontro com uma série de reproduções gráficas nós *escutemos*.

O que me interessa especificamente aqui é como a ideia de uma vanguarda preta existe, por assim dizer, oximoronicamente — como se preta, por um lado, e vanguarda, por outro, dependessem da exclusão mútua para a sua coerência. Ora, este provavelmente é um relato exagerado do caso. No entanto, é quase justificado por um vasto texto interdisciplinar representativo não apenas de uma conclusão positivista problemática de que a vanguarda tem sido exclusivamente euro-estadunidense, mas de uma formulação mais profunda, talvez inconsciente, da vanguarda como necessariamente não preta. Parte do que estou buscando agora é isto: uma afirmação de que a vanguarda é uma coisa preta (o que Richard Schechner não entenderia através de argumentos) e uma afirmação de que a pretitude é uma coisa vanguardista (o que Albert Murray não entenderia através de argumentos).

Para Murray, a vanguarda é fundamentalmente determinada por sua dispensabilidade.[xv] Concentrando-se nas conotações militares do termo, Murray entende a vanguarda como um movimento que se submete continuamente ao experimentalismo sacrificial, cujo valor existe apenas no que se abre ao e ecoa o que é essencial à tradição. Em sua argumentação, a tradição é certa convergência da expressão cultural preta e um "museu sem paredes" malrauxviano, a localização de uma universalidade destilada, transcultural [*cross-cultural*], estética e política que culmina e é salva pelos Estados Unidos, a apoteose do Ocidente, e pela pretitude, a criação mais icônica do Ocidente. Enquanto isso, Schechner investe na formulação do fim da vanguarda, estruturada pela ausência ou impossibilidade do novo diante de um esgotamento induzido tecnologicamente, um mal-estar provocado pela incapacidade geral de escapar das restrições da reprodução, da fetichização e da mercantilização que a reprodução fomenta.[xvi] Além disso,

no espírito do triunfalismo estadunidense contemporâneo, em que o fim da vanguarda é um efeito e um eco do fim da ideologia, diz Schechner, ninguém se importa caso nenhum outro Artaud apareça. Só podemos imaginar que Murray diria amém. Quero pensar por que devemos nos preocupar com o (segundo ou contínuo) advento (em direção) da vanguarda. Para fazer isso, preciso tentar preencher o esboço de Schechner sobre a vanguarda histórica, perturbar as fronteiras da concepção de pretitude de Murray e encenar um encontro entre Artaud e alguns outros que o sucedem e o antecipam.

Isto requer um passeio por Paris. A viagem passa pelo Harlem e pelo Village, estendendo-se à renascença [*renaissance*]. Na verdade, o passeio tem um número incontável de pontos de embarque, nenhum deles originário, e é feita em uma ferrovia tanto aleatória quanto subterrânea. Por fim, o destino também está sujeito a cortes e aumentos. Isto requer um passeio por Paris.

É aí que o Harlem não é mais um ponto de chegada. Essa constelação é marcada inicialmente por uma resposta modernista preta particular à capital do cosmopolitismo-no--primitivismo nacional, Paris. Mas a resposta é em si mesma entendida como o eco ou registro de outras migrações, chegadas ou (re)nascimentos anteriores. Esse tipo de resposta é exemplificado por Delaney e sua obra, seu movimento no encontro multi-situado entre as diásporas europeia e africana. No caso de Delaney (como em todos os outros), um local de encontro (no caso dele, Paris, e o movimento exílico ou expatriado para lá) é sempre prefigurado. Da mesma forma, a ocasião natal que tal encontro representa é sempre antecipada. Paris e o movimento para Paris ecoam o Greenwich Village e o movimento para o Greenwich Village, a própria repetição com diferenças do Harlem, Boston, Knoxville, Tennessee e assim por diante, sempre, finalmente, antes mesmo do próprio Delaney. Apesar dos incontáveis exemplos de tal atividade geográfica, esse encontro é mais frequentemente concebido como algo impulsionado por uma agência que se move apenas em uma direção. Enquanto uma poderosa linha da teoria pós-colonial se

estrutura como *a reversão* dessa direção e de seu olhar, estou interessado na descoberta de uma *aposicionalidade* necessária nesse encontro, um passo quase escondido (para o lado e para trás) ou gesto, um relance ou golpe de vista, esta é a condição de possibilidade de uma representação e uma análise estética genuínas — na pintura e na prosa — desse encontro.

Algo nas pinturas e escritos autobiográficos parisienses de Delaney ajuda a iluminar a conexão necessária entre a razão política preta, a possibilidade de uma estética cosmopolita e/ou geopolítica e a recuperação da própria ideia de vanguarda. Tal conexão é feita com frequência e de forma mais interessante no local da emergência do que ele alternativamente chamou de vozes e forças, os sons pintados do pensamento do lado de fora, a manifestação visual da substância fônica e o conteúdo que ela carrega, a ruptura da fronteira entre o que poderia ser pensado como uma doença psíquica, política e sexual debilitante, por um lado, e — com relação a essas mesmas categorias — uma saúde capacitadora e invaginativa, por outro. Estou interessado em como o que pode ser pensado como meramente gestual é dado como a *força apositiva* que se manifesta nas pinturas e nos textos de Delaney como substância fônica irredutível, exterioridade vocal, a extremidade que muitas vezes é despercebida como mero acompanhamento de um enunciado (arrazoado). Referir-se a essa exterioridade simplesmente como loucura, conforme Artaud, não é mais possível. A loucura é, antes, aquela compreensão de Artaud que se move para além de qualquer referência a Delaney, ao seu encontro mediado, aparentemente impossível. O encontro deles é um encontro de coincidência separada e imaginação migrante do espaço-tempo, canais de prematuridade natal, bem como renascimento preto, modernismo como relocação intranacional e internacional, e a estético-política de um excedente de conteúdo irredutível à identidade em ou para si, mas mantido, em vez disso, na relação da identidade com uma revolta geral. Portanto, trata-se da força que anima e aguarda liberação de textos e telas que representam os itinerários e locais do modernismo e da modernidade.

O Harlem é um lugar privilegiado na cadeia da renascença? Devemos consultar Billy Strayhorn a este respeito. Strayhorn, com uma canção chamada "Lush Life" [Vida exuberante], entre outras tantas composições que ele escreveu em sua cidade natal, Pittsburgh, chega ao Harlem por volta de 1940, cerca de uma década depois que Delaney saiu de trem de Boston antes de se mudar rapidamente para o Village. Embora os destinos de Delaney exigissem pegar a linha A do metrô na direção oposta àquela que Strayhorn famosamente recomendou,[2] a conexão deles é crucial, especialmente na seara de certo sonho com Paris, mesmo que, para Strayhorn, o sonho fosse de apenas uma semana, em vez de uma temporada duradoura em Paris. É claro que Delaney e Strayhorn — cujo nome é tão sugestivo, especialmente quando o ouvimos cantar, com a expressão exterior ou incontrolabilidade de sua voz ou do seu trompete [*horn*], itinerantes, dispersos [*stray*] como os metais e sopros do "instrumento" de Ellington (e de Strayhorn) — compartilham (de acordo com seus biógrafos) na expressão exterior de sua (homo)(s)sexualidade e seus movimentos no trem A e mais amplamente, como sugere "Lush Life", o que é ser conduzido pela extremidade paradoxalmente oculta e pela necessária falta de correspondência do amor.[xvii] Eles são impulsionados a e por uma fugitividade que, de acordo com Nathaniel Mackey, é perturbadoramente essencial para a música que as pinturas de Delaney se esforçam em representar, em especial por meio da abstração, mais fundamentalmente no que pode ser chamado de um tipo de aplicação glossolálica da tinta na tela. Pensa-se aqui, também, em uma cadeia de grafias e batismos excedentes (De Laney, Strayhorne) que se movia em alguma sincronia espaçotemporal separada daquela de Artaud, que assinava certas cartas — como uma, por exemplo, para o médico Gaston Ferdière, que o tratou durante seu longo confinamento no hospício em Rodez, na França, a quem retornaremos em um minuto — como "Antonin Nalpas", o sobrenome fictício que era, na verdade, o nome de solteira de sua mãe, dado como se,

2 [N.T.] O autor se refere a "Take the A Train", performada por Strayhorn e Ellington.

de alguma forma, fosse mais originário, marcando algo como aquele retorno final e impossível que Ellington aponta no título de seu álbum em tributo a Strayhorn, *And His Mother Called Him Bill* [E sua mãe o chamou de Bill]. Tal renomeação marca igualmente a propensão a perambular, migrar ou dispersar, sempre animada pelo desejo. Pense em James Baldwin, *protégé* e objeto de desejo de Delaney, seguindo a mudança de Delaney de ou através do Harlem para o Village como a prefiguração de Delaney seguindo Baldwin para Paris; ou pense naquelas vozes abafadas, às quais retornaremos em um minuto, que mais tarde, na estrada para Istambul, no meio de outro mapeamento dos passos de Baldwin, Delaney ouvirá enquanto anda no banco de trás de um carro. Essas vozes emanam de um carro cujo caminho Delaney e alguns companheiros cruzaram em algum lugar da Iugoslávia. O carro acelerou em direção àquele em que Delaney estava e, de alguma forma, ele ouviu seus passageiros, sempre já traduzidos, dizerem: "Olha aquele viadinho preto andando com aqueles dois meninos brancos".[xviii]

Gaston Ferdière era também o médico de Beauford Delaney. O biógrafo de Delaney, que também é o biógrafo de Baldwin, David Leeming, nos informa:

> Em 20 de dezembro [1961], Solange du Closel e seu marido levaram Beauford à clínica Nogent, onde ele foi colocado sob os cuidados do conhecido psiquiatra Dr. Ferdière, cuja especialidade era depressão. Ferdière rapidamente confirmou o diagnóstico de paranoia aguda e deu a Beauford um medicamento antidepressivo que interrompeu as alucinações. Ele advertiu Beauford de que o álcool anularia os benefícios do tratamento. Ferdière falava inglês e tinha um bom conhecimento de pintura e artes — ele tratou os distúrbios mentais do dramaturgo Antonin Artaud e escreveu um livro que criticava o tratamento da depressão de Vincent Van Gogh.[xix]

Delaney, Strayhorn e Artaud compartilham alguma maquinaria materna (como diria Artaud) transatlântica. Forças. Vozes. Leeming as registra para nós em sua citação dos diários de Delaney de 1961, escritos sob prescrição de Ferdière como

parte da terapia de Delaney. Quero me referir a duas passagens desse diário e argumentar a favor de sua interconexão. No primeiro, Delaney relembra sua amada irmã mais velha, Ogust Mae, que ele perdeu quando ela tinha apenas dezenove anos; no segundo, Delaney pensa na relação entre suas pinturas e a música preta:

> A Irmã era mais velha do que eu e tínhamos uma forte ligação. À medida que crescíamos, a necessidade de dinheiro aumentava e mamãe começou a trabalhar como cozinheira, ou cuidadora, ou como empregada doméstica, o que significava que a Irmã, com nossa ajuda, tinha que dar conta da casa. Ela era muito inteligente e de boa índole, embora sua saúde fosse frágil, e nós éramos devotados a ela e tentamos da nossa maneira desajeitada salvá-la, mas não sabíamos como, éramos tão jovens e tão inconscientes da dor e da intensidade não ditas da nossa vida doméstica e comunitária. A Irmã era muito divertida e nada pretensiosa — cantava lindamente — era uma alegria ouvi-la. Mamãe estando longe de casa, todas as suas tarefas recaíam sobre a Irmã, que nunca reclamava — mas ela estava sempre doente. Passamos a ficar alarmados porque [desde] a primeira vez em que o médico veio, era sempre um problema com a Irmã. Mamãe largava o trabalho e voltava para casa, a casa ficava muito quieta e ficávamos sem dormir a noite toda [conversando] em voz baixa, temendo pela recuperação da Irmã. Ela era obstinada e sobreviveu à maioria das dificuldades e parecia estar bem e nós nos alegrávamos. Grande parte da doença [de Ogust Mae e de outras pessoas] veio de lugares impróprios para viver — longas distâncias para caminhar até a escola com aquecimento — uma caminhada duas vezes por dia [quando voltavam para o almoço] — muito trabalho em casa — condições naturais comuns às pessoas pobres para quem os florescimentos resplandecentes são como um frio terrível na natureza.[xx]

> A vida em Paris me dá anonimato e objetividade para liberar memórias há muito armazenadas de e da beleza e das tristezas do difícil trabalho de orquestrar e liberar em uma forma pessoal de cor e desenho o que me parece um longo aprendizado do jazz e dos louvores, aumentados pela profunda esperança dada

ao meu povo, em casa, no sul profundo. Eu me entreguei a essas experiências com devoção.[xxi]

Com gratidão pela recuperação desse texto, movemo-nos contra ou através das interpolações de Leeming entre colchetes, aparentemente necessárias, e a primazia da interpretação, da imposição de significado, que elas implicam. Ouça a sentença quebrar ou colapsar após a invocação do canto da Irmã. Tal colapso não é o efeito negativo da insuficiência gramatical, mas antes o traço positivo de um excedente lírico, contrapartida de certo colapso tonal ouvido na performance de "Lush Life", de Strayhorn, quando a palavra "loucura" é pronunciada com algum acompanhamento incontrolável, a exterioridade interna de uma voz que é e não é sua. Trata-se da possessão do texto de Delaney por Ogust Mae e tudo o que ela substitui. Temos que pensar, então, no que significa "ficávamos sem dormir a noite toda [conversando] em voz baixa", pensar nas implicações políticas e na história da escuta casual primária de uma materialidade fônica sempre ligada à perda contínua ou à recuperação impossível do materno. Leeming continuará a discutir o que ele registra que Delaney às vezes chama de "minhas forças", apontando que essas vozes/forças existiam desde a meninice de Delaney em Knoxville, indexadas a um núcleo já existente da doença que se torna cada vez mais insistente em Delaney e que levará, finalmente, ao texto acima.[xxii] Ao mesmo tempo, as vozes/forças também emergem, segundo Leeming, como a forma e a resposta concretas a uma compartimentação da vida de Delaney que se tornou cada vez mais severa ao longo de suas migrações e pontuadas por encontros interraciais e homossexuais. Mas a materialidade dessas vozes não só existe antes de qualquer desenvolvimento ou decadência puramente interna a Delaney, como também é irredutível à doença de Delaney. O excedente preto-avançado é luz sexual e paranoica e cor espessa multiplicada, impasto — a imposição da cor densa, um possível equivalente, na pintura, de algo que Mackey, com referência a Eric Dolphy, refere-se como "língua multiplicada", algo geralmente considerado, em relação a Artaud, como glossolalia. A música não é apenas o "último

recurso" do "parentesco ferido"; é também, precisamente, o último recurso, a emergência da matrilinearidade quebrada de uma insistente *materialidade reprodutiva. E sabemos como o longo aprendizado da música preta que as pinturas representam é um longo aprendizado da *materialidade das vozes que a música representa. Você deveria ouvir Strayhorn representar agora mesmo.[xxiii]

> [...] Eu não me encontrarei uma vez mais / com os seres / que engoliram o cravo de vida // E eu me encontrei um dia com os seres / que engoliram o cravo de vida, / — tão cedo perdi minha teta matriz, // E o ser me torceu sob ele / e deus me transportou à ela. / (o porcalhão) [...][xxiv]

> Eu costumava ir a todos os lugares muito alegres [*gay*] / aqueles lugares aconteça-o-que-acontecer / relaxando no eixo da roda da vida / para ter a sensação da vida.[xxv]

Impasto e glossolalia. Ao ouvir a pintura, Artaud não é informe. E o excedente em Strayhorn: muita rima (como em "Aqui Jaz [*Ci-gît*]", mas também na performance de Strayhorn — ao vivo, gravada, ele agora "morto" como se isso não fosse a própria desconstrução ou improvisação através da oposição da vida e da morte, aquele mi silencioso e excedente), porém a voz está toda acabada, tensa ou frágil até que o sol firme se duplique com e como o baixo — a ruptura acelerada da substância fônica irredutível, que é onde reside a universalidade. Aqui está a universalidade: nessa quebra, nesse corte, nessa ruptura. A canção cortando a fala. O grito cortando a canção. O furor cortando o grito com silêncio, movimento, gesto. O Ocidente é um hospício, um receptáculo consciente e premeditado da magia preta. Cada desaparecimento é um registro. Isso é ressurreição. Insurreição. Espalhe [*scat*][3] a magia preta, mas espalhar ou dispersar não é admitir a

3 [N.T.] Além do verbo *to scat* significar "espalhar" ou "dispersar", *o termo scat também se refere à* técnica de vocalização desenvolvida por Louis Armstrong, na qual as palavras são cortadas por sons não redutíveis à significação.

informidade. O som posterior é mais do que uma ponte.
Ele rompe a interpretação mesmo quando o trauma que
registra desaparece. Amplificação de um semblante arrebatado, retrato acentuado. Não há necessidade de descartar o
som que emerge da boca como a marca de uma separação.
Sempre foi o corpo inteiro que emitiu o som: instrumento e
dedos inclinados. Sua bunda está no que você canta. Dedicado
ao movimento dos quadris, dedicado por esse movimento, o
corpo harmolodicamente rítmico. A descrição de Artaud da
tortura em Maryland foi publicada em 1845, mamãe se foi.

E se entendermos a história geográfica da vanguarda nova-iorquina corograficamente,[4] por meio do ponto de inflexão?
Poderíamos pensar coreograficamente, retomando a estética,
por meio de uma análise rítmica que injetaria algum jogo
coreográfico do encontro em nossa analítica, fazendo com
que certas pessoas se encontrassem na cidade. O ponto de
inflexão pode, então, tornar-se o ponto de fuga, onde a
presença ausente da performance torna-se o centro ausente
e estruturante do espaço urbano em perspectiva. Poderíamos
pensá-la em relação ao desejo pelo espaço boêmio e à forma
como esse desejo é ativado em e como o deslocamento de
quem lá esteve. Tal deslocamento é o excesso daqueles regimes de propriedade de onde certos Puritanos de vanguarda
fugiram, como o silenciamento daquela diferença antinômica
interna que sempre terá sido a renovação, expansão, invaginação da vanguarda e o recrudescimento do cerco e tudo que
o corta, diante do fato de outro modo de pensar que pode
ser estruturado por e como uma colaboração com o que e
com quem lá esteve anteriormente. Esta é a política espacial
da vanguarda. Isso quer dizer que a vanguarda não é apenas
um conceito histórico-temporal, mas também um conceito
espacial-geográfico. Novamente, Hegel teria entendido isso.
Restrição, mobilidade e deslocamento são, portanto, condições de possibilidade da vanguarda. A deterioração é também

4 [N.T.] Corograficamente, aqui, se refere à corografia, isto é, a uma relação com a ideia de coro, não à coreografia.

crucial para a vanguarda: como uma certa estética, como efeito do desinvestimento, como condição psíquica: a decadência da forma e o ambiente interno e externo da produção estética regenerativa: girar, desaparecer, cercar, invaginar.[xxvi]

Há a re*mate*rialização do espaço-tempo burguês, que é também o que e onde está a vanguarda. A vanguarda rompe o espaço fantasmaticamente solipsista da produção e recepção estética burguesa com alguns ruídos, vozes/forças trazidos, mobilizando-se por meio de hermetismos forçados. E isso funciona com e também fora da formulação de Alain Locke de uma modernidade migratória preta; não fora, mas pertencente ao passado. Então um segundo e um terceiro movimento são o que me interessa aqui: certo movimento através do Harlem e além da renascença, uma pós-maturidade de renascimento e remoção, para a Boêmia, para o Village, para Paris. Beauford Delaney exemplifica não apenas esse movimento, como também outro, o movimento mais exterior de todos, com e para e através de Artaud, pode-se dizer. Esse movimento pode ser pensado como o que Billy Strayhorn imaginou: a vida exuberante [*lush life*] enquanto seu próprio antídoto, Paris reconfigurada como uma espécie de montanha mágica brilhante. Todo esse movimento não é simplesmente aprazível. Avançar cada vez mais em direção ao coração da luminosidade, à cidade da luz, é mergulhar mais completamente no vasto hospício do Ocidente, "um receptáculo consciente e premeditado da magia preta". Ainda assim, algo se desprende nessas migrações de encontro, o gesto no som ou o som na pintura de outra liberdade à espera de ativação, o excedente político-econômico, ontológico e estético. Tal produção — essa objeção radicalmente conjuntiva e radicalmente improvisatória — é o projeto inacabado, continuamente re-en-generificado e ativamente re-engenerificante da vanguarda preta (e triste e sentimental).

Som em florescência
(o jardim flutuante de Cecil Taylor)

Nenhuma leitura[xxvii] de (as palavras marcam um ritual, encenação circular [*annular enactment*] — uma queda: a sentença

foi quebrada aqui; uma cesura — constante, pode-se dizer — ocorreu. Você poderia preencher a lacuna com uma das muitas denotações simples que deveriam chegar ao conjunto do que eu quero que você, agora, ouça, mas isso já teria sido infiel à verdade e à atenção trazidas em nome do que, agora, eu faria você ouvir. Porém, esta não será uma meditação sobre o idioma de) *Chinampas*.[xxviii]

Nenhuma leitura porque a compreensão da experiência literária que (uma) leitura implica é excedida na encenação do que *Chinampas* é e se move (para), do que *Chinampas* exige: improvisação. E, assim, tenho me preparado para jogar com Cecil Taylor, para ouvir o que é transmitido em frequências fora e abaixo do alcance da leitura. *Notas* compostas para essa preparação: *frases*:[xxix]

> Charles Lloyd, convidado a comentar sobre uma parte de sua música por um entrevistador de rádio, respondeu: "Palavras não chegam lá".[xxx]

Palavras não chegam lá. É apenas a música, apenas o som, que chega lá? Talvez essas notas e frases tenham mapeado o terreno e percorrido (pelo menos parte dele) o espaço entre aqui e lá.

Palavras não chegam lá: isso implica uma diferença entre palavras e sons; sugere que as palavras são, de alguma forma, restringidas por sua redução implícita aos significados que carregam — significados inadequados aos ou separados dos objetos ou estados das coisas que envolveriam. O que também está implícito é a ausência de inflexão; uma perda de mobilidade, deslizamento, curvatura; uma falta de sotaque ou afeto; a impossibilidade de uma depreciação ou fissura e o *excesso* — ao invés da perda — de significado que implicam.

Onde as palavras chegam? São elas os rastros inadequados e residuais de uma performance ritual que se perde na ausência do registro?[xxxi]

Onde as palavras chegam? Onde/em que elas se transformam na interpretação de Taylor: uma desintegração generativa, uma emanação de som luminoso? A interinanimação do

registro, da arte verbal e da improvisação — que *Chinampas* é
e encena — coloca a performance, o ritual e o acontecimento
dentro de um tremor — que *Chinampas* escapa — entre a
florescência das palavras e a ausência constitutiva do livro.[xxxii]
No entanto, esse tremor levanta certas questões: por exemplo,
a da relação entre as palavras e seu fraseado.[xxxiii] Mudanças,
como aquela da palavra para o rosnado, ocorrem aqui levando
a palavra onde ela não chega, sem levá-la à qualquer origem
como som puro, nem à simples anterioridade das determina-
ções do significado. Essa mudança e movimento podem estar
no nível fonêmico, podem marcar a geração de ou a partir de
uma língua perdida e/ou de uma coisa nova que, apesar de
sua novidade, nunca é estruturada, como se a anterioridade
que está ausente e indeterminada nunca houvesse existido
ou ainda não permanecesse lá. Qual é a natureza desse
"corte sexual", esse "*[l]imbo* [que] reflete certo tipo de portal
ou limiar de um mundo novo e o longo deslocamento",
que é evidente nas palavras e improvisações de palavras
de Taylor?[xxxiv] O único modelo rigoroso é aquele que exige
a eliminação de qualquer anterioridade, de qualquer novo
mundo? Onde chegam as palavras?

Onde chegam as palavras? Para onde, para o que elas se
voltam na interpretação de Taylor? Um borrão, como o texto
datilografado na capa do álbum,[xxxv] o significado elevado pelo
design, distorcido pela embalagem, a arquitetura rítmica do
texto, textura, têxtil

> *por exemplo, o pano rítmico dos Mandês, onde os padrões são*
> *justapostos uns aos outros, vários tipos diferentes de padrões*
> *aparentemente diferentes que se juntam e fazem a vestimenta*
> *do conjunto. São nítidos aqui na gravação da poesia os overdubs,*
> *as vozes apenas deslizando entre si porque (canta melodia de*
> *Pemmican), mas porque eu não conheço muitas músicas ou não sei*
> *termos musicais, é difícil, para mim, articular o que estou ouvindo.*
> *Bom, você tem que definir por si mesmo, todos os [...] (Spencer*
> *Richards,* Cecil Taylor)[xxxvi]

talvez o borrão signifique que tudo é (em) Cecil Taylor, é improvisação ou, mais precisamente, que a improvisação de uma noção (ou, talvez mais fielmente, uma fenomenologia) do conjunto, até então sinalizada fragilmente nas arestas de palavras como "tudo", está em vigor. Observe que (em) está sempre entre parênteses, entre as palavras opostas daquela estrutura, entre atos ou guerras, como Woolf e Jones, homólogo ao fenômeno da rasura [erasure]; ~~tudo~~ é/está (em) rasura, a marca de uma estrutura imaginária de homologia, impostura aditiva e agregativa de um conjunto antitotalitário. Contudo, com essas ressalvas, a frase, a sentença quebrada, contém (tudo).

A frase de Taylor não será lida.
Performance, ritual e acontecimento fazem parte da ideia do idioma,[xxxvii] dos "princípios anárquicos" que abrem a performance irrepresentável do fraseado de Taylor. O que acontece na transcrição da performance, do acontecimento, do ritual? O que acontece, ou seja, o que se perde no registro? Estou me preparando para jogar com Taylor. O que se ouve aí? Que história se ouve aí? Existe uma que não é apenas uma entre outras

> Estou realmente muito feliz, ou ficando mais confortável com a concepção de que Ellington, afinal, é o gênio que devo seguir, e todos os procedimentos metodológicos que sigo são semelhantes, mais alinhados a isso do que qualquer outra coisa.[xxxviii]

a história de (uma) organização, orquestra(ção), *construção*. A essência da construção é parte do que esse fraseado busca; o poema da construção — geometria de um espaço triste, geometria de um fantasma triste — é o poema que é da música

> Então, na verdade, no ano passado, pela primeira vez desde os anos 1970, me senti mais como um músico profissional. Eu nunca quero ser, nem me considero um. Você diz que não se considera um músico profissional? Eu espero nunca ser um músico profissional. Então, se fosse preciso, como você se classificaria? Ha, Ha, Ha [...]

Sempre tentei ser poeta mais do que qualquer outra coisa, quer
dizer, músicos profissionais morrem. (O telefone toca)[xxxix] / Então
a música, a imaginação da música levou às palavras [...] De modo
que a música é primária, mas tudo é música, uma vez que você se
preocupa em começar a aplicar certos princípios de organização a
ela. Então eu imagino que há [...] as pessoas me disseram que veem
uma certa relação entre a palavra e a música [...][xl]

Uma poesia, então, que pertence à música; uma poesia que
articularia a construção da música; uma poesia que marcaria
e questionaria a diferença idiomática que é o espaço-tempo
da performance, do ritual e do acontecimento; uma poesia,
finalmente, que se torna música na medida em que apresenta
iconicamente aqueles princípios organizacionais que são a
essência da música. O fato é que esses princípios organiza-
cionais colapsam; seu colapso desautoriza a leitura, impro-
visa a idiom(ática diferença) e aponta para uma meditação
anárquica e generativa sobre o fraseado que ocorre no que se
tornou, para a leitura, o ocluído da linguagem: o som.

Deixe a fala "musickada" [*musicked*] e as palavras ilegíveis
de Taylor ressoarem e dê alguma atenção à sua gramática
quebrada, à reescrita aural da regra gramatical que não
é simplesmente arbitrária, mas uma função do conteúdo
evasivo que ele transmitirá: o que está acontecendo está
tanto em um interstício quanto faz parte do conjunto, seja
entre o profissionalismo e seu outro — a música e a poesia
—, seja no holismo de uma espécie de ritual cotidiano.[xli]

A poesia de Taylor: a geometria de um fantasma? A física
da lembrança? A arquitetura do arqui-rastro[5]? Existe uma
continuidade a ser escrita aqui ou a continuidade está no

5 [N.T.] *Trace* e *arche-trace* são conceitos derridianos, que traduzimos como
"rastro" tendo como base a discussão feita na tradução para o português de
Gramatologia, onde lemos em uma nota de rodapé: "O substantivo francês
trace não deve ser confundido nem com *trait* (traço) nem com *trace* (traçado),
pois se refere a marcas deixadas por uma ação ou pela passagem de um ser ou
objeto. Por isso, o traduzimos como *rastro*". (Jacques Derrida, *Gramatologia*,
trad. Miriam Schnaiderman e Janine Ribeiro. São Paulo: Perspectiva, 1973, nota
da p. 22.)

corte da frase? Estou me preparando para jogar com Cecil Taylor: qual a forma adequada da minha tentativa? Talvez a transcrição de um borrrrrão improvisatório da palavra; talvez uma improvisação pela diferença singular do idioma e do seu acontecimento; talvez um *a*cálculo daquela função cujo limite superior é a leitura e cujo limite inferior é a transcrição — uma improvisação por meio de frases, por meio de algum *da capo* e coda virtuais. Taylor diz a seu interlocutor: "Estou ouvindo".[xlii] Talvez ele tenha dito isso para mim ou para a palavra: estou ouvindo, *continue*. Então, talvez o conjunto da palavra, Taylor e eu tenhamos nos desviado para o silêncio que está embutido na transformação, para a verdade que está contida no silêncio da transformação, uma verdade que só é discernível na transformação.

Som: o brilho suspenso, o mistério irrepresentável e inexplicável (da música é a improvisação da organização) do ritual é a música: organização (*árquica*) (espacial) baseada em princípios que constitui uma espécie de escrita não verbal: transparente ou instrumental, não inflexionada pelas transformações de uma extensão do rosnado-zunido, assobio arqueado, zummmbido —

> [...] existem e nós experienciamos o fato de que existem *vários* idiomas filosóficos e que essa experiência por si só não pode ser vivida por um filósofo, por um filósofo que se autodenomina, por quem se diz filósofo, ao mesmo tempo como um *escândalo* e como a própria *possibilidade* da filosofia.[xliii]

Uma improvisação (an*árquica*) desses princípios que vê totalmente: divisibilidades infinitas e singularidades irredutíveis; locais de comunicados que nunca serão recebidos; ritos de aflição, tragédias, divisões corporais; arranjos espaciais/sociais que constituem um tipo de escrita filosófica encenada e reencenada na lembrança circular e no desmembramento da comunidade; nação e raça; a imposição e manutenção de relações hierárquicas dentro dessas unidades; a tarefa incômoda e impossível de uma reconciliação de um/a e de muitos/as via representação? Eis aqui, se eu pudesse trabalhar

a singularidade expressiva, a im/possibilidade de comunicação direta, as ideias da escrita como fala visível e da escrita como algo independente da fala. Eis aqui, se o idioma se torna o lugar onde uma improvisação deles/através deles pode ocorrer: não em nome de uma criatividade originária ou de uma liberdade fundamentada e télica, mas de uma generatividade livre, ou seja, anárquica e atélica; uma reconceituralização ou reinstrumentalização fora-do-fora [*out-from-outside*] do idioma que permite uma improvisação, ao invés de uma oscilação desconstrutiva dentro da *aporia* da filosofia.

Improvisação através da oposição entre leitura e transcrição — precondição e efeito da preparação para jogar com Taylor: a preparação é o jogar, o traço de outra organização; começa como e se afasta de uma leitura, e termina como e além da transcrição, mas não é uma homenagem à indeterminação nem uma interpretação objetivante, tampouco redução a um sentido restrito de "escrita"; não é sobre a hegemonia do visual na leitura, nem sobre a suspeita de uma visão singular; ao mesmo tempo, não é sobre o estiolamento de uma imagem de captura.

Na leitura, a performance de Taylor — a dança preliminar, os gestos no instrumento que produz/emite som — junto com seu som — independente, embora faça parte da redução da palavra à afirmação verbal — são facilmente subordinados ao visual/espacial e ao ocularcentrismo difuso, estruturado em torno de uma série de determinações temporais, éticas e estéticas obsoletas que os fundamenta. No entanto, a poesia de Taylor, a geometria de um fantasma triste, está repleta de interpretações espaciais e direcionais.

uma curva tendo rotação em três dimensões cortando elementos espirais em um ângulo constante Estas são improvisadas na sua ressonância delas, que não lerei e que não posso transcrever.

Embora o visual/espacial produza vínculo, sua oclusão distorce o conjunto indiferenciado, mas não fixo (conjunto)

que a lembrança do aural oferece. O eco do que não é nada além que o esquecido é uma ferida em Derrida, por exemplo, confundindo o sonho de outra universalidade, fundindo esse sonho com a visão de uma velha canção, uma velha-nova linguagem, um som caseiro, uma escritura ingênua ou idiomática. Aqui, isso é remediado pela saída de Taylor para o lado de fora, pela saída dos paradoxos do idioma para oferecer uma ressonância do idioma, que evita o nacionalismo filosófico sem se tornar instrumentalidade transparente, que não é uma reconceitualização, mas uma improvisação do idioma em sua relação/oposição ao ritual através da luminescência suspensa, do jardim flutuante. Essa improvisação é ativada por um som que contém informações nos gráficos implícitos de seu ritmo, uma orientação espacial que afeta a representação espacial, que é o som, torna-se sensualidade dispersiva. Então, em uma espécie de reversão holossensual, holoestética, ouve-se música na descrição visual-espacial de Taylor e veem-se gestos e espaços em uma auralidade que excede, mas não se opõe à determinação visual-espacial.

Em Taylor, flutuação/deriva/demora/corte são revigorados na linguagem improvisada de outra arquitetura, outra geometria. A gravação fornece o rastro *da* performance no produto ou artefato, é um recipiente constatativo de informações mantendo a questão do produto como sinal determinado; no entanto, também marca um problema temporal/ético que só pode ser resolvido por meio de um movimento radical através de certas questões: do rastro *como* performance, do som, do rasgar da oposição entre auralidade e espacialidade, da oposição entre fala e escrita na verbalidade, da questão do gestual no estilo literário, da questão do silêncio e da ausência da quebra. [...]

"Ritmo é vida, o espaço do tempo dançado"[xliv] através do corte entre o acontecimento e o aniversário onde o som, a escrita, o ritual encontram-se todos improvisados. Duas passagens (de David Parkin e Claude Lévi-Strauss) para a travessia do ritmo e do ritual:

Ritual é a espacialidade convencional realizada por grupos de pessoas conscientes de sua natureza imperativa ou compulsória e que podem ou não informar complementarmente essa espacialidade com palavras faladas.[xlv]

O valor significante do ritual parece relegado aos instrumentos e aos gestos: é uma *paralinguagem*. Enquanto que o mito se manifesta como *metalinguagem*: faz pleno uso do discurso, mas situando as oposições significantes que lhes são próprias num grau maior de complexidade que o solicitado pela língua, quando ela funciona com fins profanos.[xlvi]

Nessas passagens, o ritual é definido principalmente por distinções entre si mesmo e as formas de atividade aural/verbal — de modo mais importante, o mito —, em que o ritual é visto como empobrecido ou através de distinções entre ele mesmo e outras formas de atividade não verbal que, em sua mundanidade, permanecem sem ser transformadas por qualquer aura cerimonial. Parkin focaliza a comunicação *silenciosa* de proposições no ritual como aquilo que corresponde ou mesmo excede a asserção verbal através do espaçamento, da posição ou da arquitetônica visual-gráfica que oscila entre a fixidez e a contestação. De acordo com Lévi-Strauss, entretanto, as palavras chegam lá *de fato*, vindo sob a força motriz de "um nível mais alto de complexidade" do que aquele proporcionado pelo instrumental ou pelo gestual no ritual. Se alguém pensa, porém, em uma leitura de poesia — que pode muito bem ser (para) um "fim profano" —, confronta-se com aquilo que exige que levemos em consideração as maneiras como o ritual consiste em uma ação física (no tempo) que pode *ser*, bem como emitir ou transmitir, o tipo de expressão aural significativa que improvisa por meio da distinção entre o paralinguístico e o metalinguístico. E se palavras que foram pensadas como os elementos de uma expressão puramente constativa forem radicalmente reconectadas a sua performance sônica essencial por ação física excêntrica, por um excesso do físico (a vibração da língua que produz trinados ou o estrabismo do alongamento das vogais) que deforma a palavra concebida como um mero recipiente de significado,

então essa exigência se torna ainda mais urgente. A tentativa de ler o ritual como ele se manifesta no som de tais palavras ou a tentativa de transcrever o mito transformado pelo gesto e pela posicionalidade significativa pode ser mais bem pensada em termos da improvisação do ritual, da escrita, do som, do idioma, do acontecimento.

A constituição espaçotemporal do ritual também levanta ambiguidades. Por um lado, o ritual é durativo. A estrutura e a dança de suas posições são contínuas, parte de uma coroa circular [*annulus*] que parece não se opor ao processo ininterrupto do cotidiano contra o qual seria definida. Mas e quanto à pontualidade do acontecimento repetido infinitamente/diariamente? Esta pontualidade também é ritual; e o ritual, portanto, empresta à pontualidade a aura da cerimônia: a ocasião *especial*. Há, então, uma contradição temporal na oposição entre ritual e não ritual, que ativa em ambos os termos uma justaposição que se manifesta como a quebradura rítmica traumática/celebratória e obsessiva do cotidiano, e que implica uma direcionalidade do tempo — uma constituição espaçotemporal — que transforma o ritmo em dupla determinação: de posição ou movimento, de um lado, e de ordem sintágmica, de outro. Desse modo, o foco de Parkin em "o uso feito [...] da direcionalidade — de eixos, pontos cardeais, zonas concêntricas e outras expressões de orientação e movimento espacial"[xlvii]

 na circunferência externa escoou
em direção à encruzilhada oblíqua, o novo ponto de referência se
 move no sentido horário

 e
seu interesse nos efeitos aleatórios e contingentes da contestação como uma espécie de leitura-na-performance, uma mudança e um novo deslocamento das convenções espaciais e da ordem temporal determinada por uma quebra radical, tal como quando, por exemplo, a comunidade *corta* o corpo em uma interinanimação de aflição e renovação, a

fragmentação de corpos singulares e a reagregação coercitiva da comunidade.

Escapar da in/determinação [*in/determination*] da oposição ou síntese sacrificial de ritos de aflição e renovação requer lidar com o logocentrismo de Lévi-Strauss, o determinismo ocularcêntrico, espaçotemporal de Parkin e sua inter-relação em um campo discursivo alicerçado em uma noção de singularidade sobre a qual quero avançar na minha elaboração. No poema de Taylor, as palavras faladas, o falar das palavras, não são uma característica arbitrária; ao invés disso, são constitutivas daquilo que não é nada além (da improvisação) de ritual, escrita, ritual como forma de escrita. Lá, as palavras nunca são independentes do gesto, mas o gesto nunca tem prioridade sobre as palavras-como-som. Pois os gestos (e a direção espacial) são dados ali como a palavra soada, ressonada (ou seja, transformada, dobrada, estendida, improvisada) e ressonante (ou seja, generativa).

> Podemos então definir a escrita de forma ampla como *a comunicação de ideias relativamente específicas de uma maneira convencional por meio de marcas visíveis e permanentes.*[xlviii]

Aqui, Elizabeth Hill Boone move-se em direção à redefinição da escrita na antropologia, em geral, e no estudo dos sistemas gráficos mesoamericanos e andinos, em particular. O movimento é crítico às noções de escrita como o "discurso visível", que marcam uma diferença técnico-espiritual entre culturas capazes de apresentação gráfico-verbal e aquelas antes ou fora do quadro histórico-temporal das culturas avançadas ou iluminadas. Tal direcionamento levaria a uma definição mais abrangente da escrita, capaz de reconhecer as valiosas capacidades constativas dos sistemas gráficos não verbais, que explicitamente reconhecesse a lacuna insistente e intransponível que separa a palavra falada de qualquer representação visual. Enfim, esse direcionamento, visto em conjunto com a tentativa de Parkin de refletir sobre a oposição constativo/performativo [*constative/performative*

opposition] que fundamenta a noção de Lévi-Strauss da diferença entre mito e ritual, também levaria a uma conexão indelével entre o ritual, de um lado, e a escrita, de outro, se a escrita for definida da maneira ampla como Boone o faz. O ritual e a *graphesis* não verbal seriam ambos vistos como constativos e estariam sujeitos a preconceitos que terminam na negação dessa constatividade. Há outra semelhança entre os projetos de Boone e Parkin, à qual chegaremos em breve (a primazia do visual-espacial), mas estas são suficientes para nos permitir seguir, por um momento, por um dos caminhos que essa conexão implica.

Que tipo de escrita é *Chinampas*? Taylor não apresenta nenhum sistema gráfico — se *Chinampas* é escrita, ele o é na ausência de visualidade. Em que condições, então, *Chinampas* poderia ser chamado de "escrita"? Talvez dentro de uma compreensão da escrita concebida de forma mais ampla, como sistemas de comunicação gráfica não verbais, bem como verbais. Uma vez que o que temos é uma comunicação *verbal* não gráfica, a legitimidade da sua reivindicação como escrita não é autoevidente. No entanto, ideias de e sobre sistemas gráficos são apresentadas em *Chinampas*, som distorcendo a visão na improvisação de outra escrita; e a imagem, a posição e a direção estão tão codificadas — o visual-espacial tão embutido — no poema que o que temos é algo mais complexo até do que algum Fora da escrita recém--incluído. Em vez disso, *Chinampas* está fora do lado de fora [*out from the outside*] da escrita, pois é convencionalmente definida ou redefinida de acordo com o que se tornaram as redefinições convencionais. A escrita é, em *Chinampas*, uma improvisação visual-espacial-tátil do sistema que ativa os recursos aurais da linguagem. O poema é uma improvisação da escrita que não é para ser apropriada por, e não é apropriada para, uma *graphesis* mais antiga e, de certo modo, mais inclusiva: não é uma valorização, mas uma improvisação do não verbal; não um abandono, mas uma (re)ressonância do visual-espacial.

Uma possível formulação com base na redefinição inclusiva da escrita: não é que Taylor crie um discurso visível; ao contrário, sua escrita é aural, dado um entendimento da escrita que inclui recursos gráficos não verbais. Isso quase pressuporia que Taylor está interessado em fundamentar o aural em uma escrita originária (a "*graphesis* mais antiga e de alguma forma mais inclusiva", mencionada acima) que corresponde — como organização espacial e rítmica — ao ritual. O ritual aqui é implicitamente concebido como Parkin explicitamente o descreve: uma forma de comunicação (visual/espacial) gráfica não verbal para a qual as palavras faladas são meramente suplementares. Poderíamos dizer, então, que Taylor se refere a uma escrita originária que não é nem hieroglífica nem pictográfica; antes geométrica, posicional, direcional. Nesse referente, se não na referência de Taylor, as palavras faladas não são apenas não originárias, elas nem mesmo são vistas em termos de uma reversão das visões tradicionais e convencionais da linguagem em/e sua relação com a escrita.

Porém essa formulação não chega lá. Em vez disso, o que é necessário é uma nova reconfiguração de Parkin que vá além da ideia de um ritual constativo e além da ideia do ritual como uma forma de escrita gráfica não verbal, na medida em que, em tal escrita, é dada prioridade à, e a originariedade é assumida como da constelação visual-espacial do gesto, da posição, do movimento. A reconfiguração é aberta pela improvisação aural de Taylor de, ao invés da adesão (não) silenciosa a uma escrita-como-ritual originária e sua infusão da diagramática/*diagraphesis* do ritual com o som. Pois as palavras faladas, especialmente quando infundidas com o zunido zummmbido da metavoz, não são neutras (como Parkin sugere), mas um suplemento *perigoso* ao ritual-como--escrita.[xlix] Assim, "as palavras não chegam lá" marca a inadequação da representação verbal do som, ao mesmo tempo que sinaliza a força e o movimento excessivo e fora-do-fora com que o som infunde o verbal. Palavras não chegam lá; palavras *passam* por lá. Dobradas. Desviadas. Borrrrradas.

A imagem é texto, a imagem é escrita, *sonora e não visível*, embora de uma luminescência brilhante no conjunto do gráfico, do (não) verbal, do aural. O conjunto é o que o jardim flutuante é: palavra tirada da pedra ou do tecido; *quipo* (um artigo composto de cordas coloridas e com nós, usado nas culturas andinas para relembrar várias categorias de conhecimento que são especificadas por alguém que as interpreta; um artigo cuja estética está relacionada ao tátil e à relação do tátil com o ritmo)[1] ou tecido rítmico; têxt/il, tátil. Lá, o significado é mantido não muito diferente de um tambor falante que contém o significado em tom e ritmo; o significado contido, por exemplo, em "oitenta e oito tambores afinados", independentemente de qualquer forma simples, relacionada a sentenças, dada apenas em expressões e palavras tortas. Nessa formulação, Taylor se move além de qualquer in/determinação, qualquer singularidade que a interinanimação paradoxal do ritual e do idioma apresente como se fosse ou pudesse ser O Acontecimento.

> Talvez se tenha produzido na história do conceito de estrutura a algo que poderíamos denominar um "acontecimento" se esta palavra não trouxesse consigo uma carga de sentido que a exigência estrutural — ou estruturalista — tem justamente como função reduzir ou suspeitar. Digamos, contudo, um "acontecimento" e usemos esta palavra com precauções entre aspas. Qual seria, portanto, esse acontecimento? Teria a forma exterior de uma *ruptura* e de um redobramento.
>
> [...] até ao acontecimento que eu gostaria de apreender, a estrutura, ou melhor a estruturalidade da estrutura, embora tenha sempre estado em ação, sempre se viu neutralizada, reduzida: por um gesto que consistia em dar-lhe um centro, em relacioná-la a um ponto de presença, a uma origem fixa. *Esse centro tinha como função não apenas orientar e equilibrar, organizar a estrutura — não podemos efetivamente pensar uma estrutura inorganizada — mas sobretudo levar o princípio de organização da estrutura a limitar o que poderíamos denominar jogo da estrutura. É certo que o centro de uma estrutura, orientando e organizando a coerência*

> *do sistema, permite o jogo dos elementos no interior da forma total. E ainda hoje uma estrutura privada de centro representa o próprio impensável.*
>
> Contudo, o centro encerra também o jogo que abre e torna possível. *Enquanto centro, é o ponto em que a substituição dos conteúdos, dos elementos, dos termos, já não é possível.* No centro, é proibida a permuta ou a transformação dos elementos (que podem aliás ser estruturas compreendidas numa estrutura). Pelo menos sempre permaneceu *interditada* (e emprego propositadamente esta palavra). *Sempre se pensou que o centro, por definição único, constituía, numa estrutura, exatamente aquilo que, comandando a estrutura, escapa à estruturalidade. Eis por que, para um pensamento clássico da estrutura, o centro pode ser dito, paradoxalmente, numa estrutura e fora da estrutura. Está no centro da totalidade e contudo, dado que o centro não lhe pertence, a totalidade tem o seu centro noutro lugar* [...][li] [Ênfase minha.]

O acontecimento de que fala Derrida, a colocação em jogo da estruturalidade da estrutura, do próprio centro, é o momento "em que a linguagem invadiu a problemática universal, o momento em que, na ausência de um centro ou origem, tudo se tornou discurso [...] um sistema em que o significado central, o significado original ou transcendental, nunca está absolutamente presente fora de um sistema de diferenças". Derrida escreve a respeito de um acontecimento, uma ruptura, que também é uma roda, uma roda de pensadores/as-escritores/as, e igualmente uma roda "única" na sua descrição da "forma da relação entre a história da metafísica e a destruição da história da metafísica". Aqui, ele situa o acontecimento dentro de uma narrativa. Parte do que eu argumentaria é que este posicionamento do acontecimento dentro da narrativa é O Acontecimento do acontecimento, a ruptura ou cesura do acontecimento que ocorre dentro de uma duração paradoxal ou contextualização ou mapeamento temporal dialético-montágico do acontecimento. A autorruptura da singularidade é precisamente a pré-condição geométrica da circularidade que Derrida diagnostica e à qual sucumbe: a singularidade autodestrutiva do acontecimento é o eixo sobre

o qual gira a roda — aquele que não é central, o centro que não o é. A reestruturação poderia ser vista, então, como o processo pelo qual a estrutura é colocada em jogo, isto é, na narrativa, na circularidade e na tensão de uma narrativa que é composta de e ativa os elementos ou acontecimentos.

Agora podemos falar tranquilamente da forma da canção como aquela estrutura des/centrada que Taylor reformula radicalmente, se não abandona, precisamente por repensar seu *status* como o local singular da ordem na música improvisada.[lii] Pois a questão aqui é que, em sua estética, Taylor trata do que realmente tem sido o impensável da circularidade determinada pelo acontecimento da história/narrativa do Ocidente e seu pensamento: a estrutura ou totalidade que é des(de)composta por um centro ou pela sua ausência, pelo acontecimento ou pelo Acontecimento e suas ausências. Esta é uma possibilidade dada no tom do conjunto, na improvisação através de certa tradição de temporização e timpanização, através da injunção dessa tradição de manter o tempo de uma forma simples, no ritmo (do acontecimento), naquela (má) concepção mais simples — desculpável por causa da terminologia (e nós poderíamos ver por que Platão seria enganado, primeiramente, por James Brown) — do único. Estou dizendo que Taylor ou O Padrinho[6] ou a música, em geral, não estão presos à roda que é (a história da) metafísica como o afastamento do conjunto que ela proporia? Uma pergunta: Estou dizendo que há acesso ao lado de fora dessa roda ou que, de alguma forma, nós (quem? nós.) já estamos sempre fora dela. Sim. Estou falando sobre algo livre da roda, livre da *event*ual[7] tensão/retesamento da (dessa) narrativa. Outras coisas também são livres.

O que é imediatamente necessário é uma improvisação da singularidade que nos permita reconfigurar o que é dado sob/

6 [N.T.] Possivelmente, Moten se refere a Ornette Coleman, conhecido como "O Padrinho" [The Godfather] do free jazz.
7 [N.T.] O itálico em *event*ual destaca a palavra *event*, que traduzimos aqui como "acontecimento".

fora da distinção entre os elementos da estrutura e sua forma total. Porque o que eu busco é um princípio organizador assistemático e anárquico (noto o oxímoro), uma noção de totalidade e (conjunto-)tonalidade na conjunção do multitonal com aquela "anterioridade insistente que escapa de toda e qualquer ocasião natal". Mas espere: a questão aqui não é fazer uma analogia entre a desconstrução do centro e a organização do conjunto de jazz; é dizer que essa organização é parte da totalidade, do conjunto em geral. Entre outras coisas, a música nos permite pensar na tonalidade e na estrutura da harmonia que se move na oscilação entre a voz e a vocalização, não estando interessada em qualquer determinação numérica (a valorização do múltiplo ou do seu vestígio), não estando interessada em qualquer determinação ético-temporal (a valorização do durativo ou do processo), mas em uma espécie de descentralização da organização da música; uma reestruturação ou, se preferir, uma reconstrução. Taylor está trabalhando uma metafísica da estrutura, trabalhando uma suposição que iguala a essência ou estruturalidade da estrutura a um centro. O que me interessa em Taylor é, precisamente, a recusa em tentar um retorno à fonte: uma que não é, por um lado, esquecida do que se perdeu ou do fato da perda; uma que é esquecida, por outro lado, no sentido falstaffiano da palavra — ágil e cheia de formas ígneas e deleitáveis, improvisatória e encantatória quando o que está estruturado na mente é entregue à boca, ao nascimento, como (aquilo que é, finalmente, muito mais do que) sagacidade excelente.

Em "A Estrutura, o signo e o jogo", Derrida continua citando *O cru e o cozido*, de Lévi-Strauss:

> Mas, ao contrário da reflexão filosófica, que pretende investigar a sua origem, as reflexões de que aqui se trata dizem respeito a raios privados de qualquer outro foco que não seja virtual. [...] Querendo imitar o movimento espontâneo do pensamento mítico, a nossa tarefa, também demasiado breve e demasiado longa, teve de se vergar às suas exigências e respeitar o seu ritmo.[liii]

Lévi-Strauss e seu eco diferenciado em/como Derrida passa a pensar essa complexa copresença da questão do centro e da origem em termos de mito e música:

> O mito e a obra musical aparecem assim como maestros cujos auditores são os silenciosos executantes. Se nos perguntarmos onde se encontra o foco real da obra, será preciso responder que é impossível a sua determinação. A música e a mitologia confrontam o homem com objetos virtuais cuja sombra unicamente é atual.[liv]

Aqui, o musical torna-se um sinal da ausência do centro por meio de uma suposição muito superficial de alguma correspondência entre o mito e a música. O que acontece quando começamos a pensar a música em sua relação com o ritual? O mito e o texto (o mito como o texto escrito da música, traindo uma execução musical de certo pressuposto logocêntrico em Lévi-Strauss) operam em Lévi-Strauss como os agentes de uma fixidez estrutural, cuja submissão à lei da suplementaridade Derrida sempre reforçaria. Nesse sentido, para Derrida, há uma correspondência entre mito, texto e totalidade que é perturbada por uma forma de organização musical como a de Taylor. Agora estamos lidando precisamente com aquela ausência do centro que Lévi-Strauss e Derrida tanto leem quanto comentam. Ambos lidam em seu trabalho (Derrida de forma mais consciente ou autoconsciente) com a tensão entre a estrutura – o que é impensável sem um centro – e a ausência do centro. A tensão é produtiva, pois constitui ou produz algo: a saber, a filosofia. Mas estou interessado precisamente no impensável da filosofia na obra de Taylor. Pois o impensável, como podemos facilmente mostrar, não é a estrutura na ausência do centro (vemos o tempo todo que essa ausência é constitutiva da estrutura, é o que mostra Derrida); antes, o impensável é a estrutura ou o pensamento conjunto, independentemente de qualquer tensão entre ele mesmo e alguma origem ausente. O impensável é um tom. Esse tom não deve ser pensado nem como ou na sua ausência (atonalidade), nem como/na sua multiplicidade ou plenitude (multitonalidade): é

antes um tom do conjunto, o tom que não se estrutura por ou em torno da presença/ausência da singularidade ou da totalidade, o tom que não é iterativo, mas generativo. (Observe que Lévi-Strauss insiste em certa iconicidade [*iconicity*], insiste que o discurso sobre o mito deve, ele mesmo, se tornar mítico, deve ter a forma de que fala. Certamente, Derrida segue tal formulação na medida em que a velha-nova linguagem só pode ser falada de dentro, em que constitui sua própria e verdadeira metalinguagem, deixando assim Alfred Tarski e sua definição de verdade como a relação entre o objeto e a metalinguagem loucos de tal forma que a velha-nova linguagem não é apenas sua própria metalinguagem, mas sua própria verdade).

A voz de Taylor é uma voz na interrupção da raça e da nação, assim como é uma voz na interrupção da sentença e, na verdade, na interrupção da própria palavra. Ele trabalha a irrupção e interrupção anárquica da gramática, encenando uma improvisação frasal através da distinção entre a poesia e a música na poesia da música, o manifesto programático que acompanha a música, que se torna música e transforma a música em poesia. Essas coisas ocorrem

entre regiões de parcial sombra e completa iluminação
no corte.

A voz de Taylor também carrega o rastro da (peculiar) instituição e de sua organização — sua desconstrução e reconstrução. Isso em conexão com o contínuo ou o aniversarial, o institucional-durativo: variação sazonal do casamento--nascimento-morte; a diferença temporal dentro do ritual que corresponde à diferença temporal do ritual do mito, por um lado, e do mundano, por outro lado, uma vez que os rituais "envolvem uma fase liminar, um elemento indeciso e, portanto, pressupõem uma fase inicial de separação e uma de reagregação".[lv] Mas vamos encenar e reencenar a *separação* da separação e da reagregação: antes, vamos nos demorar,

flutuar no limbo desse corte, para não marcar nada semelhante a uma fase inicial ou à singularidade anterior; ao invés disso, para marcar "uma anterioridade insistente que escapa de toda e qualquer ocasião natal". O trauma da separação é marcado aqui, mas não a separação de uma origem determinada: antes, a separação da improvisação pela origem: a separação do conjunto. Como poderíamos ter ouvido o som da justiça convocado na/pela longa duração do trauma se ele não tivesse sido improvisado?

Parmênides é, até onde sabemos, o primeiro entre muites a "reconhecer" a conexão essencial entre pensar e ser: seu poema é o texto originário dessa harmonia, o momento escrito originário em que o vulto do que deve ser concebido como uma formulação mais fundamental, uma forma mais elementar e singular, é revelado. Perguntamo-nos qual é a relação entre a escrita do poema dentro da qual o rastro de um som permanece por ser discernido ou, pelo menos, reconstruído de seu estilhaço — e essa harmonia. Perguntamo-nos se a harmonia sobre a qual a metafísica ocidental se baseia não é ela mesma fundada — ou, mais evidentemente, manifesta — na intersecção da música e da poesia, que por si mesma parece sinalizar uma unidade anterior e dificilmente disponível das duas na *mousikê*: a singularização da arte das musas, a destilação do conjunto da estética.

Apenas o rastro da *mousike* está disponível para nós, e isso apenas por meio de um rastreamento da história de sua dissolução. Sob o título "Música e Poesia", a *New Princeton Encyclopedia of Poetry and Poetics* [Nova enciclopédia de poesia e poética de Princeton] faz um breve levantamento dessa história, partindo do "'hino egípcio das sete vogais', [que] parece ter explorado os tons harmônicos presentes nas vogais de qualquer língua" até às primeiras disjunções (por meio das quais Taylor improvisa) entre sistemas de tons linguísticos, de um lado, e sistemas de métrica quantitativa, de outro; das origens técnicas da escrita alfabética como notação musical ao excesso hegemônico do escrito-visual e a diferenciação das artes que ele ajuda a solidificar; da *mousike* elementar à sua divisão/

reagregação [division/reaggregation] como poesia e música, à sua fragmentação quádrupla em performance poética e musical e teoria musical e retórica, dentro da qual pode ser localizada aquela oposição entre *práxis* e *theoria* que nunca está desconectada da harmonia do pensar e ser que constitui a origem e o fim da filosofia.[lvi] O que fica claro é um movimento histórico de prioridade do gesto sonoro em relação à hegemonia da formulação visual (isto é, teórica). A marca escrita — a convergência do significado e da visualidade — é o local tanto do excesso quanto da falta; a palavra-suplemento — somente teorizável na oclusão do seu som — ultrapassa infinitamente seu destino; palavras não chegam lá. Talvez agora seja possível apresentar uma compreensão mais satisfatória da afirmação que se preocupa não apenas com o lugar onde as palavras chegam, mas também com a natureza e a posição do "lá". Antes, porém, é necessário pensar o efeito dessa dupla espacialização/visualização da palavra — sua colocação em uma economia determinada pelo movimento, instrumentalização, posição e teorização —, que perturba qualquer distinção entre ritual e mito.

"*Chinampa* — uma palavra asteca que significa jardim flutuante".[lvii] Essa imagem se move em direção ao que se torna ainda mais próximo pela conjunção da imagem (do título ou do nome) e do som (do dizer do que ela marca ou contém). Ela sinaliza uma suspensão que é livre ou que liberta em virtude do contágio do seu movimento: quando se vê um jardim flutuante ou se depara com o som que brota da palavra-imagem, demora-se acima ou abaixo da superfície e no que está aí aberto. A superfície ou topografia da qual depende um mapeamento espaçotemporal é deslocada por um movimento generativo. Imaginam-se as possibilidades inerentes àquela flutuação, a chance de uma diminuição ou um aumento de alguns daqueles sons que exigem uma superfície vibratória: o n, m, p são acionados, aprofundando e reorganizando o som da palavra. O desamarrar faz parte do método de Taylor: da palavra do seu significado, dos sons da palavra interessados em uma reconstrução generativa como se, de repente, alguém decidisse recusar

o abandono de todos os recursos da linguagem, como se se decidisse não seguir mais a força determinante, estruturante, redutora da lei.

Há uma musicopoesia de Taylor intitulada "Garden", cujas palavras foram coletadas no *Moment's Notice*, um conjunto de textos que marca a esperança ou o chamado de um destino para as palavras e para a escrita.[lviii] A leitura de "Garden" levanta questões sobre sua diferença em relação a *Chinampas*, uma das quais gostaria de abordar de passagem. Talvez inevitavelmente, trata-se de uma questão de espaçamento ou posição, uma questão sempre obscurecida pela visualização imaterial: o que é o jardim *flutuante*? Talvez o seguinte: o jardim que flutua é aquele que demora em um sentido outro, improvisação do conjunto estético que não é o simples retorno a uma singularidade imaginada e originária. Em vez disso, o jardim flutuante marca o presente sem precedentes dentro do qual a estética é "continuamente" reconfigurada e reconfiguradora, dobrada e dobrante; dentro do qual a ilusão de qualquer imediatismo do som é re/escrita [re/written] e a fixidez sobredeterminada e adiada da escrita é des/escrita [un/written] pelo presente material e transformador do som.

É como quando Coltrane, depois de ver uma transcrição do seu solo em "Chasin' the Trane", não conseguiu ler o que havia improvisado. A bela distância entre o som e a escrita do som requer um tipo de fé que só poderia ser medida, por exemplo, na incapacidade de Taylor de ler

Chinampas #5'04"

ANGLE of incidence
 being matter ignited
one sixtieth of luminous intensity
 behind wind
 beginning spiral of two presences
 shelter
 ~~light drum~~
angle of incidence observant of sighns
be's core based fiber conducting impulses flattened spirals of spirit

 prompting letter per square centimeter of *three*
dimensions
swept cylinder and cone
 cutting shape of drying bodiesNow pulverized
 having fed
on cacti

arranged service of *con*stant spiral elements of floating *cocineal* and

 kaaay and kaay and kaay
and agité an-agité and kaay
 and kaay and
 yyeeagiye yoa,
 ya yoa
deposits of hieroglyphic regions
womb of continuing *light*
preexisting blood per square centimeter of aBlaack bhody
a curve having rotation in three dimensions
 cutting spiral elements at a constant angle
behind wind
the inexpresssssible inclusion

Chinampas #5'04"[1]

ÂNGULO de incidência
 sendo inflamado pela matéria
um sexagésimo de intensidade luminosa
 atrás do vento
 espiral inicial de duas presenças
 abrigo
 ~~tambor de luz~~
ângulo de incidénce atento aos sighnos
impulsos condutores de fibra com base no núcleo do ser espirais de
espíritos achatados
 letra pontual por centímetro quadrado de *três*
dimensões
cilindro e cone varridos
 forma do corte de áridos corposAgora pulverizados
 alimentados
de cactí

serviço arranjado de elementos espirais *cons*tantes de *cochonilha*
flutuante e
 kaaay e kaay e kaay
e agité um-agité e kaay
 e kaay e
 yyeeagiye yoa,
 ya yoa
depósitos de hieroglíficas regiões
ventre de contínua *luz*
sangue preexistente por centímetro quadrado de umPreeto chorpo
uma curva com rotação em três dimensões
 cortando elementos espirais em um ângulo constante
atrás do vento
a inexpressssível inclusão

1 [N.T.] Chegamos aqui ao limite da tradução. Apresentamos, então, um jogo sobre o jogo que Fred Moten faz com Cecil Taylor e reproduzimos a citação no original, como em uma edição bilíngue, para que outros jogos aconteçam.

of one within another
 a lustrous red, reddish brown or black natural *fill* compact or
 attacked

 POINT fixed on circumference
curve about red
does in fact alter regions of contact as a *rooase*
 on the outside circumference flushed toward slant
intersecting new reference point
moves clockwise
representing a frequency's
 distribution
each bend of ordinan equals the sum in singular
 youas you as youas
proceeding enclosure engulfing unending spiral
 undulation
there floating amidst aliana and overhead
 romela romelaya romela romelaya a ceeia

invisible expressions of warmed snakewood soothed by exudation
of sloed balsam
scent
is arielroot elixir is knowing circle crossed at oiled extremity

in center of wing burring
creates fire in air
serpent is preexisting light light yeah
the meter maintained is ôpen yet a larger *whorl*
describing orbit of earth
eaters incisors as omniscient
pochee aida aida huelto aida aida huedo
uniting of three astral plains/planes corresponding to a serpent
synthesis

altering the sliii'de
 disengage´d ecliptic traveling

de um dentro do outro
 um *preenchimento* natural vermelho brilhante, marrom avermelhado ou preto compacto ou
 atacado

 PONTO fixado na circunferência
curva acerca do vermelho
altera de fato regiões de contato como uma *rooasa*
 circunferência externa escoada em direção ao declive
cruzando novo ponto de referência
move-se no sentido horário
representando uma frequência de
 distribuição
cada curva do ordinan é igual à soma no singular
 youas molas youas
procedendo à clausura envolvendo o interminável espiral
 undulação
flutuando lá no meio de aliana e sobre
 romela romelaya romela romelaya a ceeia

expressões invisíveis da madeira aquecida suavizada pela exsudação
do bálsamo moroso
do aroma
é o elixir de raízariel é conhecer o círculo cruzado na extremidade
oleada
no centro da asa circulante
cria fogo no ar
serpente é luz preexistente luz yeah
o medidor mantido está aberto, contudo é um *espiral* maior
descrevendo a órbita de comedores de terra
incisivos como onniscientes
pochee aida ainda huelto aida aida huedo
união de três planícies/planos astrais correspondentes a uma serpente
síntese

alterando o desliiiize
 viagem eclíptica desligada

 due north
 skip through at least two successive meridians
diagonal shear
uniting as macrocosm five heads degrees of tangiBle *ahhb jects*

graded ascension of floor levels
 suspended voice
 vibrations
held within concretized mur'eau de perfume *breath*
 again *floating*
'tween lighted mooon///soar
and silent cross of bird sensing cold at base
invisible to source of satyrial/siderial turn Between regions of
partial
shadow and complete illumination.

omnipotence
omnipotence the florescence of the perpendicular
omnipotence
the floresce of the perpendicular pentamorphic
the florescence of the perpendicular pentamorphic
perpendicular pentamorphic

(kiss, silences, rhythm)
...

 para o norte
 salta pelo menos dois meridianos sucessivos
corte diagonal
unindo como macrocosmo cinco graus de cabeças de *ahhb jetos*
tangíVeis
ascensão gradual dos níveis do piso
 voz suspensa
 vibrações
contidas dentro do *hálito* do perfume de mur'eau concretizado
 novamente *flutuando*
entre a lua iluminada///planar
e o cruzamento silencioso de pássaros sentindo frio na base
invisível para a fonte da virada satírica/sideral Entre regiões de
parcial
sombra e completa iluminação.

onipotência
onipotência a florescência da perpendicular
onipotência
a florescê da pentamórfica perpendicular
a florescência da pentamórfica perpendicular
pentamórfica perpendicular

(beijo, silêncios, ritmo)
...

Rezando com Eric

O título vem de uma composição de Mingus e requer alguma meditação sobre a brilhante proliferação das línguas sagradas e desconhecidas de Eric Dolphy. Este é um prefácio sobre a improvisação, e ele se moverá em direção a Dolphy e seus destinos por meio da condução ambivalente de Ralph Ellison a Nathaniel Mackey, da "música da invisibilidade" ao "enunciado ótico".

A improvisação está localizada em um abismo aparentemente intransponível entre sentimento e reflexão, desarmamento e preparação, fala e escrita. A improvisação — como indicam as raízes linguísticas da palavra — é geralmente entendida como um *discurso sem antevisão*. A improvisação, em qualquer possível excesso da representação que seja inerente a qualquer desvio da forma provável, sempre opera também como uma espécie de descrição prenunciadora, se não profética, de forma que os recursos teóricos embutidos na prática cultural da improvisação invertam, mesmo quando confirmam, a definição que a etimologia implica e os pressupostos teóricos que ela fundamenta. Aquilo que não tem antevisão nada mais é do que a antevisão. E se a improvisação deve ser pensada de outra forma que não *simplesmente* ação ou fala sem antevisão, você precisa olhar para frente com um tipo de torque que molda o que está sendo olhado. Você precisa fazê-lo sem restrições de associação, por meio de uma *epoché* torcida, ou virada redobrada, na prescrição e na formação e reforma extemporâneas das regras, ao invés de segui-las. A extemporaneidade costuma ser associada ao não olhar para o futuro, à ausência de premeditação, à falta de planejamento, de preparação, e também à ausência de visão prescritiva: a improvisação na música permite outra transcrição da anterioridade. A improvisação já é uma improvisação da improvisação: através das oposições implícitas à etimologia, através da temporalidade proscritiva e diferencial dessas oposições — por um lado, anárquica e não fundamentada, abrindo uma crítica das tradições e da Tradição, e, por outro, sem inscrição simples e ingênua, não planejada e não

historicamente dirigida; de um lado, é a própria essência do visionário, o espírito do novo, um planejamento organizacional da e na associação livre que transforma o material e, de outro, manifesta-se no e como o material. Assim, a improvisação nunca se manifesta como uma espécie de presença pura; não é a multiplicidade de momentos presentes, assim como não é governada por um quadro temporal extático no qual o presente é subsumido pelo passado e pelo futuro. A improvisação deve, pois, ser entendida como uma questão de visão e de tempo, o tempo de um olhar para a frente, quer esse olhar tenha a forma de uma linha progressista ou Watt de uma linha arredondada, virada. O tempo, a forma e o espaço da improvisação são construídos por e representados como uma série de determinações *na e como luz*, por e através do acontecimento iluminativo. E não há acontecimento, assim como não há ação, sem música.

> Hoje tenho uma vitrola. Planejo ter cinco. Na minha toca, há uma espécie de amortecimento acústico e, quando ouço música, quero *sentir* sua vibração, não apenas com os ouvidos, mas com meu corpo inteiro. Gostaria de ouvir cinco gravações de Louis Armstrong tocando e cantando "What Did I Do to Be so Black and Blue", todas ao mesmo tempo. Algumas vezes, agora, ouço Louis enquanto como minha sobremesa favorita: de sorvete de baunilha com *sloe gin*. Derramo o líquido vermelho sobre o montículo branco, observando-o cintilar com o vapor subindo enquanto Louis dobra aquele instrumento militar num feixe luminoso de lirismo sonoro. Talvez eu goste de Louis Armstrong porque ele fez poesia a partir de sua invisibilidade. Acho que deve ser porque ele não tem consciência de que *é* invisível. E minha própria compreensão da invisibilidade me ajuda a entender sua música. Certa vez, quando pedi um cigarro, uns idiotas me deram um baseado, que acendi quando cheguei em casa e sentei para ouvir minha vitrola. Foi uma noite estranha. A invisibilidade, deixe-me explicar, dá à pessoa uma noção ligeiramente diferente do tempo. Você nunca está sincronizado. Às vezes está à frente, outras, atrás. Em vez do fluxo rápido e imperceptível do tempo, você tem consciência de seus nodos, aqueles pontos em que o tempo fica parado ou a partir dos quais dá um salto. Você

escorrega nas pausas e olha à sua volta. É isso que você vagamente escuta na música de Louis.[lix]

Então, sob o feitiço do baseado, descobri um novo modo analítico de ouvir música. Os sons inaudíveis se tornaram perceptíveis, e cada linha melódica existia por si só, destacava-se claramente do resto, dizia o que tinha que dizer e aguardava pacientemente as outras notas falarem. Naquela noite, me encontrei ouvindo não apenas no tempo, mas também no espaço. Não só penetrei a música, mas desci, como Dante, até suas profundezas. E, *além da rapidez do compasso acelerado, havia um ritmo mais lento, e uma caverna na qual entrei, olhei ao redor e ouvi uma anciã cantando um* spiritual *tão cheio de* Weltschmerz *quanto o* flamenco, *e descendo mais, estava um nível ainda mais baixo, em que vi uma bela menina, da cor do marfim, implorando, com uma voz parecida com a da minha mãe, diante de um grupo de proprietários de escravos que faziam apostas sobre o seu corpo nu, e abaixo disso eu encontrei um nível ainda mais baixo e um compasso mais rápido, ouvindo alguém gritar.*[lx]

— *Irmãos e irmãs, esta manhã meu texto é o "Negrume do Negrume".*
E um coro de vozes respondeu:
— *Esse negrume é muito negro, irmão, muito negro...*
[...]
— *O negro vai tornar você...*
— *Negro...*
— *... ou o negro vai te desfazer.*
— *Não é verdade, Sinhô?*
E, naquele momento, uma voz com timbre de trombone gritou para mim:
— *Saia daqui, seu tolo! Você tá pronto para cometer uma traição?*
E eu me retirei, ouvindo a velha cantora de spirituals *gemendo:*
— *Xingue o seu Deus, garoto, e morra!*
— *Parei e perguntei. Perguntei o que estava errado.*
— *Eu amava ternamente o meu senhor, filho* — *ela disse.*
— *Você devia tê-lo odiado* — *falei.*
— *Ele me deu vários filhos* — *ela disse* — *e, porque eu amava meus filhos, aprendi a amar o pai deles, embora também o odiasse.*

— Eu também me familiarizei com a ambivalência — disse. — É por isso que estou aqui.
— O que é isso?
— Nada, uma palavra que não se explica. Por que você geme?
— Gemo deste modo porque ele está morto — ela disse.
— Então me diga, quem está rindo lá em cima?
— São meus filho. Estão contente.
— Sim, entendo isso também — disse.
— Eu também rio, mas gemo também. Ele prometeu libertar a gente, mas nunca fez isso. Mesmo assim, eu amava ele...
— Amava-o? Você quer dizer...?
— Oh, sim, mas eu amava outra coisa ainda mais.
— Que outra coisa?
— A liberdade!
— A liberdade — eu disse. — Talvez a liberdade esteja no ódio.
— Não, filho, tá no amor. Eu amava ele e dei pra ele o veneno e ele definhou como uma maçã queimada pelo frio. Os menino picaram ele em pedaço com suas faca.
— Tem algum erro aí — eu disse. — Estou confuso.

E eu queria dizer outras coisas, mas a gargalhada no andar de cima se tornou alta demais e, para mim, parecia um gemido. Tentei sair dali, mas não conseguia. À medida que saía, sentia o desejo urgente de perguntar a ela o que era a liberdade e voltei. Ela estava sentada com a cabeça entre as mãos, gemendo brandamente; seu rosto da cor do couro estava cheio de tristeza.

— Mulher, que liberdade é essa que tanto amas? — perguntei lá num canto da minha cabeça.

Ela parecia surpresa, depois pensativa, em seguida confusa.

— Esqueci, filho. Tá tudo misturado. Primeiro penso que é uma coisa, depois acho que é outra. Minha cabeça tá girando. Vejo agora que não é nada, só sei dizer o que tenho na minha cabeça. Mas isso é uma coisa difícil, filho. Aconteceu muita coisa comigo num tempo curto demais. Parece que tô com febre. Toda vez que começo a andar, minha cabeça fica girando e eu caio. Ou, se não é isso, são os menino; eles ficam rindo e querem matar os branco. Eles são amargo, é isso que eles são...

— Mas e a liberdade?

a vanguarda sentimental

> — Me deixa sozinha, garoto; minha cabeça dói!
> Deixei-a. Estava-me sentindo tonto também. Não fui longe. [lxi]

Foi então que, de alguma maneira, consegui escapar, levando-me rapidamente desse submundo de sons, e ouvi Louis Armstrong perguntando inocentemente:

> What did I do
> To be so black
> And blue?

Inicialmente, senti medo. Essa música familiar exigia ação, do tipo que eu era incapaz de ter, e ainda assim, apesar de arrastar a minha vida com dificuldade abaixo da superfície, deveria ter tentado agir. Não obstante, agora sei que poucos realmente escutam esta música. [lxii]

Ellison sabe que você não consegue, de fato, ouvir essa música. Ele sabe, por assim dizer, antes de Mackey, que a ouvir, quando ela penetra profundamente-até-os-ossos na arca enterrada dos ossos, é algo diferente de si mesma. Não alterna com, mas é o ver; é o sentido que ela exclui; é o conjunto dos sentidos. Poucas pessoas realmente leem esse romance. Isso é alarmante, embora você não consiga, de fato, lê-lo. É por isso que ele clama e tenta abrir uma nova forma analítica da escuta e da leitura, uma improvisação sintonizada com o conjunto da organização e da produção do trabalho, o conjunto da estrutura político-econômica em que é produzida e o conjunto dos sentidos a partir do qual ela surge e que estimula. Seria algo como uma canalização — na e pela história — de algo mais fundamental que a marca da localidade: movimento localizado, sonho extremamente determinado de um gênio específico, o romance não é sobre o delineamento da qualidade unitária e singular, mesmo que tal qualidade seja a própria singularidade absoluta. Isso quer dizer — na invocação do corte, do canal — que o romance trata das estruturas e dos afetos/efeitos [æffects] da raça.

A marca da invisibilidade é uma marca racial visível; a invisibilidade tem a visibilidade em seu âmago. Ser invisível é ser visto, instantânea e fascinantemente reconhecido como o irreconhecível, como o abjeto, como a ausência de autoconsciência individual, como um recipiente transparente de significados totalmente independentes de qualquer influência do próprio recipiente. Ellison fonografa esse paradoxo problemático, trazendo o ruído à in/visibilidade [*in/visibility*]. A questão é se a auralidade realmente exerce uma força de improvisação em, contra e através da estruturação ocularcêntrica do reconhecimento. *Homem invisível* narra e descreve certa habitação desse paradoxo; seu prólogo registra as particularidades teóricas implícitas em tal tentativa. O prólogo estabeleceria as condições especificamente musicais para uma possível redeterminação da metafísica ético-ocular da raça e a materialidade da estrutura e afetos/efeitos dessa metafísica. Mas há uma questão relativa à resistência do ruído a tal previsão fatal. Como ativar a transcendência do ruído do quadro ocular? Tal questionamento não está interessado em substituir o ocular pelo aural, nem propor outra metafísica. Em vez disso, interessa-nos o que o ruído carrega — não que seja algo representado como diferente do ocular, apenas é criticamente mais fácil discernir enquanto permanece, paradoxalmente ou não, tão profundamente evitado. O que há na música é irredutível à música; enquanto isso, a racialização é dada em uma visualização da música que anuncia a encenação do que a música contém.

Se o prólogo de *Homem invisível* contém tudo o que se desenrola e muito do que acontece além do romance, então o epílogo é uma tentativa amedrontada de recuar para a metafísica estiolada dos Estados Unidos — onde os fins da filosofia, da história e do homem convergem, onde o telos impraticável de uma pessoa e de muitas, a segregação radical da profecia e da descrição, é realizada. O corpo do romance apresenta sucessivos episódios icônicos, cada um dado como um quadro particular da identidade e da escrita pretas. O prólogo contém não apenas o conteúdo, como a forma de tal revelação. Ele abre a própria possibilidade

do enquadramento do romance segundo a oposição entre continuidade e sucessão e já contém sempre a desconstrução dessa própria estrutura — que é constitutiva do nosso entendimento da narrativa — enquanto possibilidade. O prólogo imagina uma profundidade que apresenta tanto a oportunidade assustadora de uma descida à identidade etnocêntrica e separatista (os filhos de quem geme, a gargalhada violenta e o grito) quanto a esperança de uma improvisação radical por meio da música e do que ela reserva para a ação. O romance é movido por essa oposição — pela incapacidade de demorar e pela racionalização dessa incapacidade. A racionalização exige que também seja domesticada a transgressão da música às próprias leis do ser e do tempo a que Ellison finalmente se submete. A domesticação é uma espécie de reconfiguração nacionalista na qual a música é apresentada como o tropo de certa compreensão da totalidade como sendo os Estados Unidos, da representação como os Estados Unidos, da democracia como os Estados Unidos, do futuro — ou seja, do fim — como os Estados Unidos.

Uma maneira de passar por essa invocação ellisoniana do que Jacques Derrida chama de "ontoteologia do humanismo nacional"[lxiii] é através de algo como o que Eve Kosofsky Sedgwick chama de "performativo queer".[lxiv] Veremos como Amiri Baraka, por exemplo, tanto na abordagem quanto na evitação, promove tal interpelação cortada. Talvez todas essas ressignificações ou redistribuições carreguem a infelicidade ativa, embora silenciosa, essa infelicidade da nomeação ou do batismo incompletos. E pense na relação da convenção com a repetição, pense como a dependência da convenção em relação à repetição é a condição de sua in/segurança [in/security], de modo que, se imaginarmos um espaço entre as repetições, imaginamos algo impossível de localizar. O momento entre os momentos apresenta problemas ontológicos enormes, como a tentativa de estabelecer a realidade de objetos matemáticos puros (por exemplo, um grupo, um conjunto). Talvez a revolta política esteja na não localização da descontinuidade. A arte tenta ficcionalizar e/ou redistribuir tal localização, entre outras coisas; mas agora falamos da artificialidade ou

artefatualidade [*artifactuality*] de cada ruptura, da mesma forma como falaríamos do perdão (um erro de escrita interessante, *speeahh*[8]: eu pretendia escrever "da ficção" [*fictiviness*]) de alguma estabilidade durativa absoluta. O que se começa a considerar, em função da natureza não localizável ou do *status* de descontinuidade, é uma universalização especial da descontinuidade, onde a descontinuidade poderia ser figurada como uma minoria ubíqua, expressão queer onipresente. A universalidade trágica e alegre (in/feliz [*in/felicitou*]) da singularidade absoluta (temporal-ontológico-performativa), é o que diria Derrida. De qualquer forma, isso serve apenas para perturbar ao disseminar a quebra ou o corte.[lxv]

O que é necessário é uma improvisação da transição da descida para o corte, uma audição do antigo traço prefigurante do corte nas profundezas, uma ativação da demora por e no corte (e da possibilidade de ação na demora e da promessa de liberdade na ação). A figuração de Ellison do "Negrume do Negrume" opera certas coisas: o que seria abordado nesta seção é o momento preto impossivelmente originário, a origem materna da duplicidade universal. A reivindicação dessa origem já está atrasada; sua coerência é função de alguma coisa irreferível que veio antes dela, e qualquer conforto dado por ela carrega a própria estrutura da atenuação. Sua referência ao conhecimento da e à ação pela liberdade ocorre como uma afirmação irônica do estiolamento da liberdade e na negação da conexão da liberdade com a voz individual. A duplicidade (pretitude) da pretitude é dada como consequência de um encontro sexual determinado, durativo, carnal: o simbólico é lançado em referência à materialidade da ocasião natal miscigenadora.[lxvi] Quem geme, quem canta música gospel, coloca isso adiante: a saber, que amamos o diabo porque ele, somos nós. Ele nos dá (e, implicitamente, nós damos a ele) identidade: esta tem o atraso, a ambivalência e a persistência fundamentais da dialética.

8 [N.E.] A onomatopeia empregada pelo autor faz parte do universo do jazz e indica uma ou mais notas tocadas inapropriadamente, destoando do conjunto. Em português, especificamente no universo do samba, um termo correlato é o verbo "atravessar".

Na pretitude da pretitude, na duplicidade da pretitude, na branquitude fodida da essência da pretitude, há a representação de uma espécie de diálogo entre o conhecimento da in/visibilidade e a ausência desse conhecimento, entre o aperfeiçoamento e o vernáculo. O vernáculo, na figura de Armstrong, é aquele que carece do conhecimento de sua própria in/visibilidade. Esta é uma dinâmica geográfica e de classe — representada, por exemplo, já nas páginas de *As almas do povo negro* como uma descrição prenunciativa de *The New Negro* — em que modernidade e migração são os elementos de uma convergência edificante. Porém, há também uma dinâmica sexual que ainda precisa ser desenvolvida. Por que a voz vernacular de quem geme — trombone (ou trombeta) gemendo sempre à beira de um desfraseado, inseparável da gargalhada lúmpen, violenta e hipermasculina que gera — não é modificada de dentro ou de fora, antes suplementada, de tal forma que o interlocutor sabidamente invisível, aquele que assume a necessidade ou a presença prévia de um suplemento, rapidamente se mostra desconcertado quando se depara com o conhecimento anoriginal da liberdade que essa mulher possui?[lxvii] Por fim, a oposição entre o vernáculo e o moderno, o preto e o branco, deve ser pensada precisamente no sentido de que ambos são, caso sejam reais, o produto de um encontro miscigenador que existe em função da diferença entre os atores e a diferença interna do encontro. Na verdade, seria mais preciso dizer que estamos lidando, novamente, com a estrutura e o afeto/efeito, duplicados e redobrados. Mas o amor profundo, o amor abissal, a convergência da morte e do amor, da memória e da narrativa (isso é o reconhecimento), que acompanha a origem miscigenadora da identidade preta/estadunidense é superado por outro amor: o da/pela liberdade. E a liberdade, aqui, não é o estiolamento que surge como a emergência da voz individual; é, antes, a improvisação conjuntiva que escapa do encontro dos outros como ocasião natal e sua oscilação farmacoépica. Algo não referível — antes da troca contínua de presentes venenosos e disponível somente por meio da desconexão que tal troca impõe e, como conexão, enfraquece — está à espreita na fala

cortada, aumentada e instrumentalizada como uma acusação profunda.

A pretitude redobrada é determinada no momento do encontro de uma cesura, em uma dialética de reconhecimento e abjeção, iluminação e desvelamento; porém, sua condição de possibilidade situa-se antes disso. O acesso ao antes é, ao menos em parte, realizado na improvisação através da in/visibilidade, da interinanimação da luz e da música, da visão e do som. A interinanimação deve exceder qualquer mera justaposição: requer algum pensamento sustentado na música, o que, novamente, é excessivo a qualquer análise. Requer investigação metodológica da problemática do "realmente ouvir", da problemática redução sensual-cognitiva, cujo rastro é carregado por essa frase.

Homem invisível representa a dialética do aperfeiçoamento, a transição do vernáculo ao moderno, e oferece uma crítica bastante devastadora da progressão, ao mesmo tempo que se apega, de modo fatal, à esperança da purificação dos princípios e das categorias que o fundamentariam. Aqui, uma espécie de iluminação revolucionária retém o desvelamento revolucionário como um momento particularmente especial ou como possibilidade potente e problemática: o renascimento violento do imaginário, a gargalhada gritante dos filhos de quem lamenta e se enluta, na qual a possibilidade de que a liberdade resida no ódio continua a ser cantada como "BLACK DADA NIHILISMUS"[lxviii], por exemplo. Poderíamos dizer, então, que o romance entre seu fim, o prólogo e o epílogo, entre o corte sexual e a emergência, submersão e reemergência do sujeito individual para dentro e para fora das profundezas, trata da suposta transição do vernáculo ao moderno, da in/visibilidade (como expressão irrefletida, uma justaposição não articulada de luz e som) ao conhecimento da in/visibilidade (como a conjugação da luz e do som, como se fossem sempre dois em primeiro lugar), de um bar em alguma comunidade periférica ao Minton's Playhouse,[9] de tudo o

9 [N.T.] Importante clube de jazz localizado no Harlem por onde passaram grandes músicos desde os anos 1940.

que Armstrong ecoa a todas as pessoas que tocam Charlie Christian. Ainda assim, no final, *Homem invisível* aguarda o que só o corte pode dar e o que está prefigurado em seu prólogo. Como Houston Baker poderia dizer, tudo o que se manifesta como modernidade estava contido no vernáculo o tempo todo. Enquanto isso, o corte sexual mantém a questão da constituição ontológica do vernáculo em aberto, apesar de todas as tentativas de fechamento.

O ritmo da in/visibilidade é o tempo cortado: interrupções e fascinações fantasmáticas. As histórias são impulsionadas por essa formação de quebras temporais habitáveis; são movidas pelo tempo em que habitam, reproduzindo-se, iconizando-se, improvisando-se violentamente. A quebra que impulsiona e é *Homem invisível* constitui a continuidade e a incomensurabilidade do prólogo e do epílogo, ou seja, a continuidade entre e a incomensurabilidade da indicação da agência improvisatória e afirmativa do conjunto e seu cálculo estiolado como a síntese de uma pessoa e de muitas, de individualidade e coletividade, de diferença e universalidade. A força visionária do prólogo sucumbe, na quebra, a uma descrição pura: de uma consciência (embora admitidamente, convencionalmente privatizada) dos imperativos da improvisação — "essa música familiar exigia ação, do tipo que eu era incapaz de ter, e ainda assim apesar de arrastar a minha vida com dificuldade abaixo da superfície, deveria ter tentado agir" —, por meio de uma apresentação interpretativa e fiel da "música invisível do meu isolamento" (sempre já sobredeterminada pelo individualismo dessa compreensão originária do imperativo ético da improvisação) para a re/capitulação não improvisada (porque formada dentro da oposição entre individual e coletivo, raça e humanidade) desse imperativo: "Nosso destino é nos tornarmos um/a, e ainda assim muitos/as[10] — Isso não é uma profecia, mas uma descrição".[lxix] Certa compreensão da totalidade é dada como possibilidade

10 [N.T.] Na tradução que consultamos, o travessão é omitido, substituído por um ponto continuativo. Utilizamos o travessão novamente por conta do argumento de Moten que se segue.

na quebra da improvisação, mesmo na irrupção regramatical dessa quebra na sentença anterior de Ellison. O travessão produz o que o personagem N., de Mackey, lembra como "a sensação que obtive com a batida característica, quase cacarejante que se ouve no reggae, na qual a sincopação baixa como uma lâmina".[lxx] A imagem dada no som que o travessão produz é "a de uma ponte frágil (às vezes, um barco frágil) arqueando-se mais fina do que um fio de cabelo para pousar nas areias de, digamos, Abidjan".[lxxi] Veja, quando verificamos o corte sexual — "uma *anterioridade* insistente que escapa de toda e qualquer ocasião natal"[lxxii] —, ele fala de um início cuja origem nunca é totalmente recuperável, nunca operativa como o fim de qualquer retorno imaginado, e se move na demanda quase impossível de uma junção da dupla figuração da ponte como conexão e desconexão. Não há suspensão inativa entre qualquer apresentação do sujeito da leitura como indecidível e qualquer simples revalorização de alguma versão antiga e singular desse sujeito. Em vez disso, a ponte se torna, precisamente em sua duplicidade, algo diferente de si mesma, que ainda está por ser determinada. Ela não compensará uma ruptura da re-generificação que a delicadeza do seu arco torna inevitável; a distância até Abidjan é assimptótica e intransponível, e não o é mais do que para quaisquer Estados Unidos (felizmente) inacessíveis. A ponte é outra coisa.
A música in/visível, a "crença vista-dita", nos levará, eventualmente, à questão da ponte.

Cecil Taylor oferece a seguinte formulação sobre a improvisação:

> Quem toca avança para a área, uma totalidade desconhecida, completada através da autoanálise (improvisação), da manipulação consciente do material conhecido [...][lxxiii]

O que é a autoanálise? Qual é a direção para a totalidade desconhecida? Cura falada, a interrupção verbal da visão interior: "A nova música preta é isto: encontre o eu, então mate-o".[lxxiv] Esta é a execução extenuante da coisa nova,

essa série incalculável de singularidades pretas. Jamais será possível pensar esse conjunto fora do tema da diferença sexual, tema agora inseparável da psicanálise. Vamos estender o registro de algumas improvisações externas; este é o registro de um confronto externo, um modo de transporte ou transferência derridiano entre Ellison e Mackey, uma conduta engajada e recatada, sonora e silenciosa, indo em frente.

Eu deveria tentar responder ou talvez continuar.

Mas lhe digo que me sinto bem desarmado. Esta noite, eu vim tão desarmado quanto *possível*. E desamparado. Não quis preparar esta sessão, não quis me preparar para ela. Tão deliberadamente quanto possível, eu escolhi — o que creio que nunca me aconteceu antes — me expor no curso de um debate, devo dizer, também, de um show, sem qualquer antecipação defensiva ou ofensiva (o que significa quase sempre o mesmo). Em todo caso, com tão pouca antecipação quanto *possível*. Eu pensei que se algo devia se passar esta noite, hipoteticamente, o evento seria sob esta condição, a saber, que eu viesse sem preparação, disfarce ou parada, tão desapossado quanto *possível*, e se é possível.

Portanto, eu vim se pelo menos, eu vim, dizendo a mim mesmo: só se passará algo esta noite sob a condição do seu desarmamento.

Mas você poderia suspeitar que estou exagerando com esta linguagem agnóstica: ele se diz desarmado para desarmar, expediente bem comum. Certamente. Acrescento, então, imediatamente não vim, não o quis e ainda não o quero, não vim nu.

Não vim nu, não vim sem nada.

Vim acompanhado de uma pequena — como dizer, uma frasezinha, se ela é uma frase, uma só, pequenininha.[lxxv]

Para que algo aconteça, você tem que vir despreparado, desarmado; mas você não vem sem nada. Você tem que trazer algo que te adorne, mesmo que não te arme. Apenas uma

frase muito pequena, o ruído de uma pequena frase, se for uma, apenas o espírito de algum fraseado, o barulho suave de um pequeno acompanhamento. Você tem que ser adornado com o menor aumento. O estranho amálgama da previsão e do desarmamento de Derrida — ocasionado por uma incursão naquela fundação ou fortaleza da psicanálise chamada "confronto" — torna necessário e real o que de outra forma teria sido mera fantasia: "Portanto, havia um movimento de lirismo nostálgico e enlutado para reservar, talvez codificar, em suma para tornar, a um só tempo, *acessível* e *inacessível*. E, no fundo, esse é ainda meu desejo mais ingênuo."[lxxvi] Para Derrida, o ingênuo e o idiomático convergem para o que nada mais é do que a improvisação, um estar-preparado-para-improvisar — sempre interditado de outra forma —, por meio da migração circular estendida, indireta.

JACQUES DERRIDA: [...] sinto-me como se tivesse estado envolvido, durante vinte anos, num longo desvio, para regressar a este algo, a esta escrita idiomática cuja pureza sei que é inacessível, mas com a qual continuo a sonhar.

LE NOUVEL OBSERVATEUR: O que você quer dizer com "idiomático"?

J.D.: Uma propriedade da qual você não pode se apropriar; que de alguma forma marca você sem pertencer a você. Ela aparece apenas para os outros, nunca para você — exceto em lampejos de loucura que unem a vida e a morte, que o tornam ao mesmo tempo vivo e morto. É fatal sonhar em inventar uma linguagem ou música que seria sua — não os atributos de um "ego", mas sim o floreio acentuado, que é o floreio musical de sua própria história mais ilegível. Não estou falando de estilo, mas de um cruzamento de singularidades, de modos de viver, de vozes, de escrever, do que você carrega com você, do que você nunca pode deixar para trás.

O que escrevo assemelha-se, pela minha experiência, a um esboço pontilhado de um livro a ser escrito, no que chamo — pelo menos para mim — da "velha-nova linguagem", a mais arcaica e a mais nova, inédita e, portanto, atualmente ilegível. Você sabia que a

> sinagoga mais antiga de Praga se chama Velha-Nova? Esse livro seria outra coisa; no entanto, teria alguma semelhança com essa linha de pensamento. Em todo o caso, é uma recordação interminável, procurando ainda a sua própria forma: seria não só a minha estória, mas também a da cultura, da língua, das famílias e, sobretudo, da Argélia. [...][lxxvii]

O idiomático é uma propriedade inalienável que ainda não foi efetuada, uma qualidade presente e alcançada apenas por meio de um retorno impossível. E como reconciliamos as necessidades do retorno e do desvio? Não. Mais precisamente, como lidamos com sua interinanimação? Nesse caso, o retorno se dá por meio de um redirecionamento estruturado por recusas propriamente filosóficas ao improviso, valorizações próprias da escrita sobre a fala, dadas em relação à incalculável conquista de Freud, conquista que está, ao menos, alinhada com o tema da diferença sexual, que está, ao menos, alinhada com a forma e o tempo do encontro da entrevista improvisada.

> Devemos estudar os textos. O tema da diferença sexual é a proeza do pensamento freudiano? Eu não sei. Nem mesmo sei se o pensamento freudiano — ou qualquer pensamento que exista — se realiza ou se completa em algum lugar. E devemos pensar a diferença sexual em termos de *différance* em geral ou o contrário? Eu não sei. Suspeito que esta pergunta esteja mal formulada. Não posso continuar improvisando. [...][lxxviii]

As palavras de Derrida são de/do conjunto [*of (the) ensemble*], embora ele não possa, na esteira de uma pergunta mal formulada, improvisar. Para que possa ser desconstruída, a questão deve ser bem formulada. Mas a música com que ele sonha, a escritura pela qual é atraído, trazem o rastro e, até mesmo, a esperança da improvisação;[lxxix] trazem o som do conjunto, sua extensão e reformulação, em verso suplementado e sentença agregada. Derrida se afastaria lenta e deliberadamente da pergunta bem formulada, mesmo enquanto ouve o chamado do som da Argélia; na verdade, ele ouve a

distinção nos sons, vê a trajetória após a pergunta como um desvio; espera, finalmente, por algo que é, de alguma forma, tanto mais quanto menos do que uma síntese, mas silencia a qualidade improvisatória da sua tradição filosófica. Portanto, devemos estudar os textos a fim de interromper a busca do encontro com a fala que a psicanálise, de maneira ambivalente, dá como uma espécie de sonho impossível. O caminho é tortuoso porque a fala inalienável, mesmo o sotaque inalienável, é devolvido apenas por meio do seu retorno. O que se recebe como resultado de um retorno indireto e interminável ao que já se tinha é uma linguagem do sentimento, abordada na insistência emocionalmente carregada, pessoal e histórico-política:

> Eu insisto em improvisar. Nos últimos dois meses, não parei de pensar de uma forma quase obsessiva sobre isso, mas preferi não preparar o que vou dizer. Acho que é necessário essa noite que todos nos digam, falando pessoalmente e depois de uma primeira análise, o que pensam dessas coisas. Por outro lado, gostaria de contar a vocês qual é o meu *sentimento*.[lxxx]

É como se no final da filosofia, aprimorada em contraste a uma série de outros fins fantasmáticos — do homem, da história —, alguém retornasse à matéria ou ao continente escuros do inconsciente da filosofia para lançar alguma luz. A psicanálise não é tão inconsciente, embora se possa dizer que ela opera naquele processo por meio do qual a uma pessoa é devolvido ou recebido de volta o que já possui, para onde sempre e nunca se está retornando. O inconsciente — ou, mais precisamente, essa coisa das trevas que a filosofia parecia incapaz de reconhecer como sua — é a improvisação. Traçando de maneira breve e inadequada a trajetória da ponte que desaparece ou do romance desmaterializado na fonografia de Derrida (a "discografia", se você preferir, de sua fala gravada), percebe-se como mesmo no mais radical — que poderia ser, neste caso, considerado o mais preto [*blackest*] descer dos filósofos, a improvisação continua sendo um problema, o problema do sentimento. Esta é a questão relativa à linha

de cor[11] da filosofia. Qual é a sensação de ser o problema do sentimento? O brilhantismo de Derrida está precisamente no soar da questão.[lxxxi]

Por outro lado, em certos círculos, o romance quebrado, os perigos do romance ininterrupto, sempre prestes a ser quebrado e re-en-generificado, e a fala quebrada foram entendidos — embora esse entendimento nunca tenha sido pacífico — como a intoxicação constitutiva da razão política e estética mais radical. Aqui estão as múltiplas camadas(-sem--origem) de outro encontro fonografado:

> O solo de Mingus é sutil, mas fortemente assertivo. O clarinete baixo de Dolphy continua o impulso da fala livre das apresentações até que ele e Mingus se envolvam em uma conversa que não deve ser muito difícil de acompanhar em seu argumento literal. Começa com Mingus xingando Dolphy no baixo, como uma conversa musical semelhante realmente começou no estande do Showplace, vários meses antes. As conversas se intensificaram quando Dolphy disse que ia deixar a banda e continuou nessa composição, noite após noite. Na gravação, Mingus novamente critica Dolphy por ter partido; mas Dolphy explica por que ele precisa fazê-lo, pede urgentemente que Mingus entenda, e finalmente Mingus o faz. O retorno final à melodia é, portanto, resignado — e leva ao breve adeus.[lxxxii]

A importância da comunicatividade e da capacidade de ouvir é enfatizada por outro tipo de metáfora da linguagem usada por quem faz música: "dizer" ou "falar" geralmente substituem "tocar". Ao explicar o que Tony Williams toca com uma batida no prato, Michael Carvin afirmou:

> Aquele não era o tempo do controle de um membro [...] Tony diria [veja o exemplo musical 9 no capítulo 2 de Carvin], mas seu pé estava falando sobre [semínimas seguidas].

11 [N.T.] O termo "linha de cor" [*color line*] é utilizado para se referir à segregação racial nos Estados Unidos após a abolição da escravidão.

As avaliações estéticas frequentemente incluem esse uso. Sugerir que alguém solista "não está dizendo nada" é um insulto; inversamente, dizer que ele ou ela "faz aqueles metais falarem" é um imenso elogio. A percepção das ideias musicais como um meio comunicativo em e por eles mesmos pode ser entendida de forma mais eficaz contra o pano de fundo do reconhecimento aural de elementos da tradição musical. [...] Um significado secundário da imagem do trompete que fala está relacionado à capacidade de quem toca os metais de imitar uma qualidade vocal por meio da articulação, do ataque e do timbre. Uma imitação muito literal de vozes discutindo pode ser ouvida em "What Love" (1960), de Charles Mingus. Eric Dolphy no clarinete baixo e Mingus no baixo soam como se estivessem tendo uma discussão verbal muito intensa. A imagem musical dos metais que falam personifica os metais, mais uma vez recusando-se a separar o som de quem o faz.[lxxxiii]

Eu não quero me apaixonar por ninguém nesse negócio porque — porque, bem, uma situação como esta. Apaixone-se por George Tucker e Joe Farrell e eles se vão. Veja, então, você não pode se apaixonar por eles, mas você pode se divertir brincando/tocando com eles e alcançar a excitação [musical] com eles. [...] Oh, você está me metendo em coisas *pesadas, pesadas*. [...] Essa é uma das principais razões pelas quais, depois do falecimento desses caras — Eric [Dolphy], Booker Ervin, Joe Farrell, George Tucker e um baterista chamado J. C. Moses [...] Todos esses caras são músicos *tremendos* e nos divertimos muito tocando, sabe. Agora, quando ouço isso, digo "Oh, estou tão triste que ele se foi". Mas ele documentou isso, graças aos poderes pela eletricidade.[lxxxiv]

_____17. vii. 82

Caro Anjo da Poeira,
 Os balões são palavras tiradas de nossas bocas, uma crítica eruptiva do giro frágil da predicação revertida em dote. Eles subsistem, se não na excisão, na exaustão, extenuidade abstrato--extrapolativa, tenuidade, pressão técnico-extática. Eles avançam a potência exponencial da excisão dobrada [*dubbed*] — eloquência plexa e paralática, elevação perturbada, vazio vático, perna de pau

vertiginosa. Eles falam de esperança inflamada, aspiração aprendida da perda, a eventualidade da fórmula vista-dita, equação preenchida, impressão vocativa, blefe profilático. Eles aumentam as esperanças ao mesmo tempo que emitem uma nota de advertência, advertências relacionadas à autoridade vazia, talha habitável, vazio tanto interno quanto externo, cavidade fecunda.

Os balões são os restos exponenciais do amor, despacho atmosférico de "obrigações superiores". Alvorada hiperbólica (despedida pós-expectante do amor), eles surgem da profundidade que investimos no tormento, trauma cavalheiresco — acusação e salvação transformadas em uma coisa só. Eles avançam uma troca que prenuncia o advento do enunciado óptico, mistura vista-dita exogâmica, da qual o acoplamento do encontro amoroso e do julgamento suportaria o impacto inaugural. Como a flauta logarítmica de Djeannine, eles obedecem, da forma mais gráfica que se possa imaginar, o ricochete oracular do déficit ocular, missão vista-dita.

Os balões são bagagens jogadas fora, sobrevivência estranhamente sônica, som e visão reunidos em um. Eles mapeiam ao mesmo tempo que lamentam os recintos pós-apropriativos, resíduos ctônicos ou subaquáticos que vêm à superfície cantando o colapso do mundo. Eles dragam vestígios da pós-expectativa prematura (chegada inflamada, adeus inflamado), o risco cortejado da inflação da vista-dita crença, o excesso sinestésico, o pedido erótico-elegíaco. Os balões auguram — ou, para ser mais modesto, reconhecem — o domínio das premissas videóticas (televisão autoerótica, padrão de teste autoerótico), estigmas automáticos espalhados como se fossem do próprio ar.

Esta, pelo menos, foi a insistência que ouvi saindo dos metais de Dolphy. "The Madrig Speaks, the Panther Walks" foi o corte. Sentei-me para ouvi-la apenas alguns minutos atrás e me peguei escrevendo o que você acabou de ler. Nunca o contralto de Eric soou tão precoce e multifacetado, nunca tão cheio de pressentimentos e ao mesmo tempo flutuante, andar (pantera) e falar (madrigal) nunca tão desmobilizadoramente entrelaçados.

Escutando mais profundamente do que nunca, profundamente-até-os-ossos, eu sabia que os balões eram essência evanescente, equivalência veloz vista-dita, identidade volúvel,

sigilo, suspiro. Esta foi a escritura profunda dos metais, clivagem e decifração transformadas em uma coisa só. Isso só poderia ser, eu sabia, exatamente a coisa cujo nome eu conhecia há muito tempo, embora ainda não encontrasse o seu lugar, a mesma coisa que, muito antes de conhecê-la como agora a conheço, eu conhecia pelo nome — o nome de uma nova composição que eu escreveria se pudesse.

 O que eu não daria para compor uma obra que poderia justamente chamar de "Oráculo Dolphico". Na verdade, aliaria a canção (madrigal) à fala, bem como à musculatura e aos tendões felinos — mas também aos rastros felinos, pós-expectantes, ronda felina oximoronamente pós-expectante, salto pós-expectante, uma excitação da esperançosamente vista-dita mistura de pantera-píton até então nunca ouvida

 Do seu,
 N.[lxxxv]

quando você ouve uma música
depois de terminada
ela se foi

no ar
você nunca pode
capturá-la novamente[lxxxvi]

O que significa falar do literal aqui? Nat Hentoff está sintonizado à erótica estilhaçada da situação, e isso não é um problema na medida em que liga o som dos metais e do baixo — grito e estrondo — a partidas antigas. Mas a imposição de um significado literal parece problemática, dado o *status* não interpretável de tal estética divisora. A questão, porém, é que algumas vozes estão aqui, ainda e especialmente, dentro de um quadro discursivo que afirma a propositura dos instrumentos.

 Sim, a sintaxe de Dolphy, mas também o fato de que, mesmo em sua expressão exterior, ele insistia em alguma referência ao acorde, de que em sua mente havia uma insistência do acorde, de que ele havia estado lá e permanecido em sua

irrupção, de modo que a análise do fraseado é necessária para ouvir a música depois que ela acaba. Depois que sua performance termina é quando a música é ouvida. O ar voltou a arejar, aspirar, expirar. A música está antes e à frente da sua performance como subsistência, persistência, demora e remanescente sonoro na brecha, no movimento, de e entre. O registro é tanto o remanescente como a ruptura, cujos sons arrebatadores ficam uniformes na declaração do seu desaparecimento inevitável, como as palavras. Não há performance na ausência do registro.

Rigorosamente não/capturada [un/captured], capturada, mas não capturável novamente, ouvida depois do seu desaparecimento, a música — organização na improvisação de princípios, não exclusão do som na improvisação (através da relação e da oposição entre a geração e a subversão) do significado — está diante de nós. "'The Madrig Speaks, the Panther Walks' foi o corte. Sentei-me para ouvi-la há apenas alguns minutos e me peguei escrevendo o que você acabou de ler" / "A mera lembrança daquelas canções, mesmo agora, me aflige; e enquanto escrevo estas linhas uma expressão de sentimento já encontrou caminho pelas minhas faces."[lxxxvii]

Quando Dolphy morreu, ele se preparava para tocar com Cecil Taylor, aquela submersão necessária. Você se pergunta como tocar sem uma conexão, como navegar o que não é mais música, embora transporte música, fazer seu corre debaixo d'água, profundamente-até-os-ossos, nas profundezas dos ossos, navio fantasma erguido, arca de ossos ressuscitada e submersa, fora e cortada da passagem (do meio radicalmente excluída). Você tem que partir da interrupção prolongada do desconexo, do acaso do sinestésico e do que ele marca e desmarca no corte, do que ele deixa e abre aos sentidos como um sujeito quebrado e abundante em alguma cozinha, campo, ou estúdio de representação, do assegurar e capturar: a descida acena para uma rebobinação da invenção, da (esperança da) composição, da postulação, do artifício e revelação — da condição da possibilidade da predicação. Sob a superfície das águas do nada senão interstício "eu poderia ter tentado agir", poderia ter agido na formação de um grupo,

nem invenção nem garantia, nem composição nem predicação, nem constituição nem performance do Real, do todo, do fora, do público na orquestração de cada carta incapturável e tão esperada. Enquanto isso, volto a me deparar com algumas performances pretas por meio dos efeitos (textos/gravações) que marcam sua contínua produção e invenção, a improvisação do conjunto.

Uma análise do fraseado é necessária para ler linhas não escritas e as pausas de e entre: a/ espírito do corte
b/ alerta flutuante e perigo submerso (bóia de sinalização, carga/economia profunda do poder, perigo)
"em um adorável azul"
c/ esperança e mal-entendido (a interrupção ou modularização que é
o alerta)
d/ ...arrebatamento rigoroso
(a crítica eruptiva do imputável torna-se o apreendido, o inventado torna-se o descoberto). Duplicidade da invenção. Complexidades do antes. Corte.

A escrita, a expressão rolam: o corte, o registro, o remanescente e a ruptura em que os sons (palavras) arrebatadores permanecem, disseminam, marcam e mancham mesmo nas declarações do seu necessário desaparecimento. O que eu não daria para falar de, não falar por, falar desde, o que eu não daria para compor, inventar (no lugar de "descobrir" ouvir "venha ao encontro") aquilo que foi encontrado, duplicidade da invenção, para imputar o que foi apreendido, capturado, protegido, você não pode capturá-lo novamente. O que eu não faria se algum dia pensasse que iria te perder.

É melhor você saber que a ponte desabou. Não apenas entre na música, mas desça em suas profundezas. Uma escuta profunda-até-os-ossos, uma sensação do abismo intransponível, visto-dito, visto chorar sem ser ouvido, a não ser por aquela escuta profunda, visão improvisatória da performance invisível, que desce na música, desce na organização, no conjunto dos sentidos, não encerrada no corte, excisão da unidade, fora do conjunto, na preparação do som necessário. De uma âncora dupla para o desancoramento, da flutuação

desancorada para a descida pesada, a descida acena, a queda não é mera suspensão, não é oscilação desconjuntada se a ponte estiver fora e o corte acenar, o gesto do "transformado-em-uma-coisa-só", do "visto-dito", do "pós-expectante", uma insistência como anterioridade insistente, como os in-sistos nos quais Lacan insistiu, [*the insisted upon in-sists of Lacan*], como alguma "prematuridade específica do nascimento" enquanto domínio do jogo ou das profundezas conturbadas de uma "herança filogenética", a interrupção prolongada do desconexo, o acaso do sinestésico e o que ele marca e desmarca no corte, o que deixa e abre aos sentidos. "Crítica eruptiva do giro frágil da predicação", da atribuição de propriedades ao sujeito, da representação, do assegurar e capturar: mas a descida acena para uma rebobinação da invenção, da (esperança de/para) composição, da postulação, do artifício e revelação — da condição de possibilidade da predicação. Talvez a esperança seja sempre exagerada, mas o exagero produz um som sem precedentes, sobretons do que até então não havia sido escutado (sobre), gargalhadas fora de casa, "vazio desabrigado"; no entanto, a esperança não está exatamente na ponte. A ponte frágil desabou sob o peso da sua própria oscilação insustentável, vibrações que são muito exigentes. A esperança está no gesto da descida, onde o que se torna possível no sinestésico não é minado por seu excesso totalizante, por aquilo que excede ou é extirpado ou é excluído de tal totalização, pelo que o tempo ainda deixa de fora, por aquilo que tempo ainda lhe tira do que é coletado na "pós-expectativa prematura", também conhecida como luto. Registrar essa percepção é um imperativo ellisoniano: não apenas um afastamento impossível e impolítico da invisibilidade, que afinal tem a hipervisibilidade em seu cerne; ao contrário, na esperança de um conjunto de sentidos e, após o seu adiamento contínuo, uma emergência da orquestração radical. Você desce às profundezas da música e se demora lá, dançando sob a sombra esperada de uma ponte a canção do oceano insondável, a suíte do rio intransponível, vanguarda sentimental, humor subjuntivo-sentimental. Este é um imperativo ellingtoniano.

Notas do autor

i. Sigmund Freud, *Esboço de psicanálise*, trad. Saulo Krieger. São Paulo: Cienbook, 2019, p. 32.

ii. Há uma filmagem de arquivo de uma entrevista com Ellington na qual ele diz: "Oh, mas tenho uma forte influência da música do povo — *o povo*! essa é a melhor palavra, *o povo*, em vez de *meu* povo, porque *o povo* é o *meu* povo". Ver *A Duke Named Ellington*, dir. Terry Carter, performando Duke Ellington, Clark Terry, Russell Procope, Ben Webster, Council for Positive Images and American Masters/WNET, 1988. Veja também a análise convincente e informativa do uso de Ellington da frase "meu povo" e de sua crítica/musical de 1963 *My People*, em Graham Lock, *Blutopia*: Visions of the Future and Revisions of the Past in the Work of Sun Ra, Duke Ellington e Anthony Braxton. Durham, NC: Duke University Press, 1999, pp. 114-18.

iii. Ver S. Freud, *Esboço de psicanálise*, op. cit., pp. 32-33.

iv. Ibid., p. 33.

v. Ibid.

vi. Ver Andrew Benjamin, *Translation and the Nature of Philosophy*: A New Theory of Words. Nova York: Routledge, 1989.

vii. Ver S. Freud, *Esboço de psicanálise*, op. cit., p. 32.

viii. Ibid., pp. 33-34.

ix. Ibid., p. 33.

x. Ibid., pp. 34-35.

xi. Citado em David Leeming, *Amazing Grace*: A Life of Beauford Delaney. Nova York: Oxford University Press, 1998, p. 112.

xii. Antonin Artaud, "Artaud the Mômo", in *WatchWends & Rack Screams*: Works from the Final Period, editado e traduzido por Clayton Eshleman e Bernard Budor. Boston: Exact Change, 1995, p. 161.

xiii. Billy Strayhorn, "Lush Life". *Tempo Music*, 1936. Billy Strayhorn, "Lush Life". *Tempo Music*, 1936.

xiv. Faço essa afirmação por meio do brilhante trabalho de Randy Martin em *Critical Moves* (Durham, NC: Duke University Press, 1998). Nas páginas 205-06, ele escreve: "Ao estender um modelo produtivista a domínios geralmente não associados a uma economia orientada para a troca, quero levar a sério a compreensão de Marx sobre o capitalismo. Ele o trata como constituído à força, pelos próprios limites organizadores que ergue e depois transgride, em busca de magnitudes crescentes do excedente, da coletividade global, da 'combinação, devida à associação' que ele entendeu como a socialização do trabalho. A extensão do conceito

de socialização de Marx a uma gama cada vez maior de práticas aprofunda, em vez de diminuir, o poder e os objetivos de sua análise. Levar a sério a produção de excedentes nesses outros domínios não deve reduzir as práticas a meros instrumentos dos fins de dominação, onde raça, gênero ou sexualidade são, por sua vez, nada mais do que produtos em um mercado com fins lucrativos. Em vez disso, a ênfase no excedente identifica o que é produtivo na raça, no gênero e na sexualidade, de modo que as reivindicações de propriedade da posição dominante em cada sistema sejam expostas como emergindo apenas através do que o domínio subordina através da apropriação. A dependência não reconhecida se repete ao longo de diferentes dimensões do domínio sobre o que ele subordina por meio da apropriação. Essa dependência do dominante é uma razão pela qual a branquitude é tanto o ódio quanto o desejo pela pretitude, que a misoginia aspira ao estupro e à reverência do feminino, e que a homofobia é a rejeição da semelhança e a sua necessidade. Em suma, a apropriação não só produz a divisão entre dominação e subalternidade, mas também a demanda por mais apropriação como uma condição própria da reprodução social. Que raça, classe, gênero e sexualidade, como a própria materialidade da identidade social, também são produzidos no processo indica a geração prática — a capacidade social contínua de transformar a vida em história — necessária para qualquer produto cultural. Portanto, não é que uma abordagem produtivista atribua à raça, classe, gênero e sexualidade a mesma história, efeitos políticos ou meios práticos. Em vez disso, essa abordagem pretende imaginar o contexto para a análise crítica que concederia a essas quatro estruturas articuladoras historicidade, política e prática em relação umas às outras, ou seja, de uma maneira que seja mutuamente reconhecível.

"Falar de práticas em vez de objetos de conhecimento aos quais servem as disciplinas privilegia a capacidade de produção sobre o já dado objeto-produto como premissa epistemológica fundante. O foco nas práticas também permite que a produção seja nomeada historicamente de forma a situá-la no que diz respeito às mobilizações políticas existentes. Se o conjunto mais antigo de formações disciplinares teve que perguntar constantemente 'Conhecimento para quê?' foi porque a autonomia do conhecimento de outras relações sociais foi assumida. As práticas dos estudos culturais implicam compromissos que são constitucionais ao conhecimento como tal e podem, portanto, ser usadas para perguntar como um conjunto de práticas poderia ser articulado a outro."

Eu acrescentaria brevemente algumas pequenas formulações:
- A mudança epistemológica que Marx permite, em que as práticas são pensadas como se existissem pela primeira vez, como se estivessem eclipsando os objetos, pode ser pensada como uma irrupção das ou para as ciências do valor. A vanguarda preta é uma manifestação antecipada dessa mudança/irrupção.
- A vanguarda preta trabalha o segundo "como se" acima de uma maneira específica. O eclipse dos objetos pelas práticas é primordial, uma abertura necessária que se desvanece aqui na obra daqueles/as que não são nada além dos próprios objetos. A performance (preta) é a resistência do objeto, e o objeto está naquilo que resiste, está no fato de que é sempre a prática da resistência. E se entendermos raça, classe, gênero e sexualidade como a materialidade da identidade social, como o efeito excedente (e a causa) da produção, então também podemos entender a força contínua e resistente de tal materialidade conforme ela se desenvolve em/como a obra de arte. Isto quer dizer que a essas quatro estruturas articuladas devem ser concedidas não apenas historicidade, política e prática, mas também estética. Isto também quer dizer que a conceitualização do objeto dos estudos da performance está (em) prática precisamente na convergência do excedente (em toda a riqueza com que Martin o formula — como, em suma, a possibilidade ou esperança em curso de uma insurgência minoritária que estaria ligada a Deleuze e Guattari, por um lado, e, digamos, a Adrian Piper, por outro) e da estética.

xv. Parafraseio observações feitas por ele em uma reunião do Ford Foundation Jazz Study Group na Columbia University em 1999.

xvi. Em um ensaio chamado "The Five Avant-Gardes Or... Or None", in Michael Huxley e Noel Witts (Eds.), *The Twentieth-Century Performance Reader*. Nova York: Routledge, 1996, pp. 308-25.

xvii. Leeming e, no caso de Strayhorn, David Hajdu. Ver D. Hajdu, *Lush Life*: A Biography of Billy Strayhorn. Nova York: North Point Press, 1996.

xviii. D. Leeming, *Amazing Grace*, op. cit., p. 169.

xix. Ibid., p. 151.

xx. Ibid., pp. 12-13.

xxi. Ibid., p. 157.

xxii. Ibid., p. 143.

xxiii. Confira sua própria versão da canção — ele acompanha sua voz no piano, mas já existe um acompanhamento interno da voz — gravada ao vivo na Basin Street East, na cidade de Nova York, e

lançada como Billy Strayhorn, "Lush Life", gravada em 14 de janeiro de 1964, *Lush Life*, Red Baron, 1992.

xxiv. Artaud, "Ci-git/Here Lies", em *Watchfiends & Rack Screams*, p. 211. A tradução em português do poema "Aqui Jaz" é de Wilson Coêlho em W. Coêlho, *Antonin Artaud*: a linguagem na desintegração da palavra. Dissertação de Mestrado em Estudos Literários. Universidade Federal do Espírito Santo, Vitória, 2005, p. 37.

xxv. Strayhorn, "Lush Life".

xxvi. Pretendo colocar em algum tipo de relação ressonante entre os seguintes textos: Neil Smith, Besty Duncan e Laura Reid, "From Disinvestment to Reinvestment: Mapping the Urban 'Frontier' in the Lower East Side", in Janet L. Abu-Lughod et al. (Eds.), *From Urban Village para East Village*: The Battle for Nova York Lower East Side. Oxford: Blackwell Publishers Ltd., 1994, pp. 149-67; Susan Howe, "Incloser", em *The Birth-Mark*: Unsettling the Wilderness in American Literary History. Hanover, N.H.: University Press of New England, 1993, pp. 43-86; e Marcia B. Siegel, *At the Vanishing Point*: A Critic Looks at Dance. Nova York: Saturday Review Press, 1972.

xxvii. Se isso soasse alguma vez, eu não gostaria que a aparência do corte fosse marcada por outra voz. Apenas mais uma vocalização, que não seria redutível a uma diferença de vozes, que seria marcada apenas pela palpabilidade do corte — sem olhar, sem som do lado de fora, apenas uma pausa e não pare o gravador. A questão permanece: se e como marcar (visualmente, espacialmente, na ausência do som, o som em minha cabeça) digressão, citação, extensão, improvisação no tipo de escrita que não tem outro nome além de "crítica literária".

xxviii. Cecil Taylor, *Chinampas*, gravado em 16 de novembro de 1987, Leo, 1991. Vou escrever (sobre) a primeira seção da música.

xxix. Na ausência da leitura, um ou ambos os *termos* podem ser tão redutíveis ou virtuais quanto uma *palavra* ou *frase*. Parte do que eu gostaria de relatar é a maneira como a (*poesia musical performática ritual de arte*) de Taylor, a maneira como ela é de Taylor, torna todos esses termos indisponíveis. No entanto, devo retê-los, pelo menos por um minuto, caso contrário, Eu Não Posso Começar [I Can't Get Started].

xxx. "Editors Note", in Art Lange e Nathaniel Mackey (Eds.), *Moment's Notice*: Jazz in Poetry and Prose. Minneapolis: Coffee House Press, 1993, p. 10.

xxxi. Ou, mais precisamente, a dupla ausência: o desaparecimento da performance que não é registrada; a perda do que o registro reduz ou oclui ao encarnar uma determinação e representatividade ilusórias.

xxxii. Implícito aqui está aquele brilho, aura, *sfumato*, luminescência nebulosa que borra a borda, a contenção da imagem ou da letra. Halogênio, néon, Las Vegas — embora eu tenha certeza de que Taylor nunca tocou na minha cidade natal — estão na minha cabeça junto com outra gravação mais recente de Taylor, *In Florescence*, gravada em 8 de junho e 9 de setembro de 1989, A & M, 1990.

xxxiii. Ou, mais precisamente, um fraseado duplo: a ordenação sintágmica das palavras e o arranjo e atuação de seus recursos sônicos internos.

xxxiv. Wilson Harris, "History, Fable, and Myth in the Caribbean and Guianas", in A. J. M. Bundy (Eds.), *Selected Essays of Wilson Harris*: The Unfinished Genesis of the Imagination. Londres: Routledge, 1999, p. 157.

xxxv. Graciosamente desenhada por Mike Bennion.

xxxvi. Spencer Richards, encarte, Cecil Taylor, *Live in Vienna*, Leo, 1988. Essas notas consistem principalmente em uma entrevista com Taylor. A gravação é de uma performance da Cecil Taylor Unit dada em 7 de novembro de 1987, apenas nove dias antes da gravação de *Chinampas*. Richards data suas anotações de maio de 1988.

xxxvii. "Idioma" exige uma pausa. Exige algumas citações extensas, primeiro de *The Compact Edition of the Oxford English Dictionary* (1971), depois de Derrida, "Onto-theology of National Humanism (Prolegomena to a Hypothesis)", in *Oxford Literary Review*, n. 14, 1992, pp. 3–23. Idioma, de acordo com o OED, é: "peculiaridade, propriedade, fraseologia peculiar"; "A forma de falar peculiar ou própria de um povo ou país"; "A variedade de uma língua que é peculiar a um distrito ou classe de pessoas limitados"; "*O caráter, propriedade ou gênio específicos de qualquer idioma*"; "*Uma peculiaridade da fraseologia aprovada pelo uso de uma língua e tendo uma significação diferente da gramatical ou lógica*" (grifo meu). Expressão idiomática, de acordo com Derrida: "Direi simplesmente desta palavra 'idioma', que acabei de lançar muito rapidamente, que no momento não a estou restringindo à sua circunscrição linguística discursiva, embora, como você sabe, o uso geralmente a joga de volta a esse limite — idioma como idioma linguístico. *No momento, enquanto mantenho meus olhos fixos especialmente nesta determinação linguística que não é tudo que existe no idioma, mas que não é apenas uma determinação dele entre outras, eu tomarei 'idioma' em um sentido muito mais indeterminado que de propriedade/patrimônio* [*prop(ri)e(r)ty*], característica singular, em princípio inimitável e inexpropriaível. O idioma é o próprio" (grifo meu). Deixe-me acrescentar algumas proposições às quais voltarei: raça ("um estilo ou maneira peculiar ou característica — vivacidade, alegria ou

picância", de acordo com o OED) e idioma, em suas determinações por um aparato conceitual composto de diferenças, classes e conjuntos não interrogados são intercambiáveis; rastro/raça [t(race)] e frase constituem uma improvisação da raça e do idioma, uma ativada dentro de certo entendimento da totalidade ou do conjunto no qual o idioma é definido como o/a rastro/raça [t(race)] de um idioma geral que nada mais é do que a generatividade (ou seja, o que é produzido por e é a possibilidade da produção) do idioma.

xxxviii. Richards, encarte, *Live in Vienna*.
xxxix. Ibid.
xl. Ibid.
xli. Ou, mais precisamente, palavras duplamente ilegíveis: o borrar sonoro/visual das palavras; a ausência fundamental do texto escrito. E observe o eco da afirmação frequentemente repetida de Baraka de que a poesia é "fala *musickada*". A manifestação particular da frase a que me refiro é citada em D. H. Melhem, "Amiri Baraka: Revolutionary Traditions: Interview", in *Heroism in the New Black Poetry*. Lexington: University Press of Kentucky, p. 221.
xlii. Richards, encarte, *Live in Vienna*.
xliii. J. Derrida, "Onto-theology of National Humanism", op. cit., p. 3.
xliv. Cecil Taylor, "Sound Structure of Subculture Becoming Major Breath/Naked Fire Gesture", encarte, *Unit Structures*, LP 84237. Blue Note, 1966.
xlv. David Parkin, "Ritual as Spatial Direction and Bodily Division", in Daniel de Coppet (Ed.), *Understanding Rituals*. Londres: Routledge, 1992, p. 18.
xlvi. Claude Lévi-Strauss, *Antropologia estrutural*, trad. Maria do Carmo Pandolfo. Rio de Janeiro: Tempo Brasileiro, 1993, p. 75; e citado em D. Parkin, "Ritual as Spatial Direction", op. cit., p. 11.
xlvii. D. Parkin, "Ritual as Spatial Direction", ibid., p. 16.
xlviii. Elizabeth Hill Boone, "Introduction: Writing and Recording Knowledge", in Elizabeth Hill Boone e Walter D. Mignolo. (Eds.), *Writing without Words*: Alternative Literacies in Mesoamerica and the Andes. Durham, NC: Duke University Press, 1994, p. 15.
xlix. Sobre metavoz, ver Mackey, "Cante Moro", in Adalaide Morris (Ed.), *Sound States*: Innovative Poetics and Acoustical Technologies. Chapel Hill: University of North Carolina Press, 1997, pp. 194-212.
l. Ver Joanne Rappaport, "Object and Alphabet: Andean Indians and Documents in the Colonial Period", in *Writing without Words*, op. cit., p. 284.
li. Jacques Derrida, "A estrutura, o signo e o jogo no discurso das

ciências humanas", in Derrida, *A escritura e a diferença*, trad. Maria Beatriz Marques Nizza da Silva. São Paulo: Perspectiva, 1995, pp. 229-30.

lii. Ver os comentários de Taylor sobre Bill Evans em Nat Hentoff, encarte, Cecil Taylor, *Nefertiti, the Beautiful One Has Come*, FLP 40106 LP, Arista/Freedom, 1975. Publicado pela primeira vez em *Down Beat*, 25 fevereiro de 1965, pp. 16-18.

liii. Citado em Derrida, "A estrutura, o signo e o jogo no discurso das ciências humanas", op. cit., 1995, pp. 241-42.

liv. Ibid.

lv. Parkin, "Ritual as Spatial Direction", op. cit., p. 16.

lvi. Ver James A. Winn, "Music and Poetry", in Alex Preminger e T. V. F. Bogan et al. (Eds.), *New Princeton Encyclopedia of Poetry and Poetics*, 3ª ed., Princeton, NJ: Princeton University Press, 1993, p. 803. Observe que essa entrada na enciclopédia definitiva não diz quase nada sobre a vida e a forma da síntese da música e da poesia no "Novo Mundo" ou em sociedades não ocidentais. A preocupação de Taylor precisamente com esses registros é certamente uma característica constitutiva de sua improvisação através das determinações da compreensão dominante dessa síntese. Na sua obra, o rastro da *mousikê*, o afeto e efeito fantasmagórico de certo modo de organização *livre*, dá-nos a imaginar um pensamento não alicerçado na arquitetura e na dinâmica da diferença que a harmonia marca e oculta. É como se a dualidade real/fantasmática do encontro com o outro abrisse aquilo que exige uma improvisação através da condição de sua possibilidade.

lvii. Ver a contracapa de Taylor, *Chinampas*.

lviii. Veja a frase (em Lange e Mackey, "Editors Note", Moment's Notice, p. 10) que segue a expressão de dúvida de Charles Lloyd sobre a capacidade das palavras chegarem à música: "Escritores influenciados pelo jazz têm enfrentado o desafio de provar que ele está errado".

lix. Ralph Ellison, *Homem invisível*, trad. Mauro Gama. Rio de Janeiro: José Olympio, 2020, pp. 35-36.

lx. Ibid., p. 36.

lxi. Ibid., pp. 36-39.

lxii. Ibid., pp. 39-40.

lxiii. J. Derrida, "Onto-theology of National Humanism", op. cit., pp. 3-23.

lxiv. Eve Kosofsky Sedgwick, *Tendencies*. Durham, NC: Duke University Press, 1993, pp. 8-11.

lxv. E a quebra ou corte sempre foi assim. Armstrong divulga a quebra — é o que ouvimos em "Black and Blue" e, de forma ainda mais

icônica, em "West End Blues". A quebra anima todo o solo ao invés de simplesmente funcionar como o "lar" de algo que se aproxima do solo, alguma habitação local e localizável (do nome). É para isso que vem o jazz, essa divulgação da quebra. Essa *jouissance*, que veremos como a animação — a essência e a historicidade — de uma tradição invaginativa de alegria e dor, é apenas aquela des/continuidade [*dis/continuity*] não localizável. A novidade no jazz já estava em Armstrong — esse é o negócio velho-novo.

lxvi. Ou, como em "The Burton Greene Affair", de Amiri Baraka, onde a ocasião irredutivelmente antinatal da homoerótica do hibridismo é encarnada no jogo pontual e infrutífero de Green (e o espectro de Cecil Taylor-como-influência). Ou, como no abraço triste de Ray e Jimmy no final de *The Toilet*, de Baraka. É algo novo? O perigo da emasculação nacional está embutido na homoerótica do aforismo. Novamente, o corte sexual é uma evasão do natal. Voltaremos a esses dois últimos exemplos.

lxvii. Parte do que está em jogo aqui, neste corte sexual re-engenerificante, essa falta (perdão: pretitude) da pretitude em que caímos, é, novamente, uma expressão queer performativa onde a maternidade originária e o hipermasculino são dados como figuras convergentes de um tipo de degradação que tem a libertação em seu cerne. Essa coisa no centro é inacessível para Ellison precisamente porque a linguagem que nos daria acesso a ela está quebrada ou indisponível. Mas, como Sedgwick escreve, "Essa é uma das coisas a que 'queer' pode se referir: a malha aberta de possibilidades, lacunas, sobreposições, dissonâncias e ressonâncias, lapsos e excesso de significado quando os elementos constituintes do gênero de qualquer pessoa, da sexualidade de qualquer pessoa não significam (ou *não podem* significar) monoliticamente. As aventuras experimentais linguísticas, epistemológicas, representacionais e políticas ligadas a muitos de nós que podemos às vezes ser movidos a nos descrever como (entre muitas outras possibilidades) *femmes* assertivas, fadas radicais, fantasistas, *drags*. Clones, pessoas que curtem couro, senhoras de *smoking*, mulheres feministas ou homens feministas, pessoas masturbadoras, caminhoneiras, divas, Rainhas do *Snap!*, sapatonas passivas, pessoas contadoras de histórias, transexuais, titias, *wannabees*, homens identificados como lésbicas ou lésbicas que dormem com homens, ou... pessoas capazes de apreciar, aprender com, ou se identificar-se como tal". Sedgwick continua reconhecendo "intelectuais e artistas racializados... [que] estão usando a influência do 'queer' para fazer um novo tipo de justiça às complexidades fractais de linguagem, pele, migração, estado. Desse modo, a gravidade (quero dizer a *gravitas*, o significado, mas

também o *centro* de gravidade) do próprio termo 'queer' se aprofunda e muda". Eu quero me mover na trajetória desse som mutante, a fim de percorrer o máximo possível por todo o campo da pretitude experimental que ele abre. Buscando uma sonoridade e ressonância do som da vanguarda preta e sua erótica política, teórica, estética que se dá apenas no corte sexual. Ver Sedgwick, *Tendencies*, op. cit., pp. 8-9.

lxviii. Amiri Baraka, "BLACK DADA NIHILISMUS", in *The Dead Lecturer*. Nova York: Grove Press, 1964, pp. 61-64.

lxix. Ellison, *Homem invisível*, op., cit., p. 568.

lxx. Mackey. *Bedouin Hornbook*, op. cit., p. 34.

lxxi. Ibid., p. 34.

lxxii. Ibid.

lxxiii. Taylor, "Sound Structure".

lxxiv. Amiri Baraka, "New Black Music: a Concert in Benefit of the Black Arts Repertory Theatre/School Live", in *Black Music*. Nova York: William Morrow, 1967, p. 176.

lxxv. Jacques Derrida, *O cartão-postal*: de Sócrates a Freud e além, trad. Ana Valéria Lessa e Simone Perelson. Rio de Janeiro: Civilização Brasileira, 2007, pp. 548-49. Essa citação é de uma seção chamada "Du Tout". Essa seção é apresentada da seguinte maneira: "Primeira publicação em *Confrontation*, 1, 1978, ela foi precedida desta nota da redação: 'Em 21 de novembro de 1977, uma sessão de 'Confrontation' com Jacques Derrida foi organizada em torno de textos [derridianos] em relação temática com a teoria, o movimento ou a instituição psicanalítica. [...] Em resposta às perguntas iniciais de René Major, Jacques Derrida avançou algumas proposições introdutórias. Nós as reproduzimos aqui na literalidade de seu registro. Apenas o título é uma exceção a essa regra'". Observe que a pequena frase que acompanha Derrida é: *Ce-n'est-pas-du-tout-une-tranche*. Bass oferece a seguinte nota do tradutor: "Essa frase joga com indecidibilidade lexical e sintática. *Une tranche* é a palavra francesa usual para uma fatia, como em uma fatia de bolo, do verbo *trancher*, fatiar. Na gíria da psicanálise francesa, *une tranche* é também o período que uma pessoa passa com determinade analista. Não há expressão equivalente em inglês. Além disso, a expressão *du tout* pode significar 'do todo' ou 'de todo'. Assim, a frase pode significar 'Esta não é uma 'fatia [uma peça, no sentido analítico ou não] do todo', ou 'Isto não é de forma alguma uma 'fatia' [em nenhum sentido]. O verbo *trancher* também pode significar decidir sobre uma questão ou resolver de uma forma bem definida [clear-*cut* way]; o 'trenhant' inglês tem um sentido semelhante. Ao longo dessa entrevista, o sentido de *tranche* e 'trincheira' acenam em direção

um ao outro, finalmente se unindo na discussão conclusiva de cisões e sismos (terremotos, chão rachado)". Não posso discutir, aqui, a entrevista na íntegra; mas a temática da fatia ou corte, do chão móvel ou rachado, de sua relação e constituição do todo, está no cerne desse projeto, que é pontuado por esses motivos.

lxxvi. Jacques Derrida, *Essa estranha instituição chamada literatura*: uma entrevista com Jacques Derrida, trad. Marileide Dias Esqueda. Belo Horizonte: Editora UFMG, 2014, p. 19.

lxxvii. Derrida, "An Interview with Derrida", trad. David Allison et al., in David Wood e Robert Bernasconi (Eds.), *Derrida and Différance*. Evanston, Ill.: Northwestern University Press, 1988, pp. 73-74.

lxxviii. Jacques Derrida, "The Original Discussion of Différance", in Ibid., p. 87.

lxxix. É uma "esperança derridiana", um eco ou reformulação ou desconstrução da esperança heideggeriana a que Derrida alude em *Différance*? Ou é outra coisa? É das culturas, da Argélia e de outros lugares, marcadas por mais do que sempre teria sido a origem? Ver Derrida, *Margins of Philosophy*. Chicago: University of Chicago Press, 1982, p. 27.

lxxx. Jacques Derrida, *Memoires*: For Paul de Man, rev. ed., trad. Cecile Lindsay, Jonathan Culler, Eduardo Cadava e Peggy Kamuf, Wellek Library Lectures na University of California, Irvine. Stanford: Stanford University Press, p. 221. Essa é parte da primeira resposta pública de Derrida à descoberta do jornalismo de guerra de Welled Man.

lxxxi. Há outro corte derridiano que está operando aqui o tempo todo, ou pelo menos desde a invocação das vozes/forças (de Artaud). Em 1965, já no final de "A palavra soprada", Derrida pergunta: "Liberado da dicção, subtraído à ditadura do texto, o ateísmo teatral não ficará entregue à anarquia improvisadora e à inspiração caprichosa do ator? Não se prepara uma outra sujeição?" A pergunta final soa diferente, carrega um acento alternativo, depois e do todo. Há uma outra forma de sujeição *na* preparação e assim chegamos, com previsão, despreparados, mas adornados com uma frase, um som. Talvez outra maneira de pensar a magia e a magia preta, uma desidentificação mágica em que a cena de objeção precipitada e deliberada — improvisatória — irrompe em teatralidade duplicada como artista ou ator que encarna o processo de fazer arte ou fazer atos para recalibrar esta constelação: a loucura e seu outro; o trabalho e sua ausência; sujeição e sua improvisação. Voltaremos a essas questões por meio de Adrian Piper que está preocupada, como em Artaud, segundo Derrida,

com a descoberta de "uma gramática universal da crueldade".
Ver Jacques Derrida, "A palavra soprada", in *A escritura e a diferença*, op. cit., pp. 107-48. As citações acima são das páginas 141 e 143.

lxxxii. Nat Hentoff, encarte, *Charles Mingus Presents Charles Mingus*, LP 9005, Candid, 1960.

lxxxiii. Ingrid Monson, *Saying Something*: Jazz Improvisation and Interaction. Chicago: University of Chicago Press, 1996, pp. 84-85.

lxxxiv. Jaki Byard, entrevista com Ingrid Monson, *Saying Something*, p. 179.

lxxxv. Nathaniel Mackey, *Atet A.D.* São Francisco: City Lights Books, 2001, pp. 118-19.

lxxxvi. Eric Dolphy, observações na conclusão de "Miss Ann", gravado em 2 de junho de 1964, *Last Date*, Fontana, 1991.

lxxxvii. Frederick Douglass, *Narrativa de vida de Frederick Douglass e outros textos*, trad. Odorico Leal. São Paulo: Companhia das Letras, 2021, p. 55.

Capítulo II
NA QUEBRA

Tragédia, elegia

A obra de Amiri Baraka está na quebra, na cena, na música.[i] Essa localização, ao mesmo tempo interna e intersticial, determina o caráter da intervenção política e estética de Baraka. A sincopação, a performance e a organização anárquica da substância fônica delineiam um campo ontológico no qual o radicalismo preto é posto em ação e, no início dos anos 1970, Baraka está situado — de forma ambivalente, inconstante, reticente — na abertura desse campo. Sua obra também se situa *como* a abertura desse campo, como parte de uma crítica imanente à tradição radical preta que constitui seu radicalismo enquanto recusa cortante e abundante ao fechamento. Essa recusa ao fechamento não é uma rejeição, mas uma improvisação contínua e reconstrutiva do conjunto; a causa dessa reconstrução é a diferenciação sexual da diferença sexual. A trajetória da obra de Baraka neste período vai do abraço resistente à transferência repressiva dessa causa, e tal trajetória é muitas vezes discernível em trabalhos individuais que surgem ao longo de sua trajetória. Quero rastrear esse movimento com o interesse de amplificar a força radical da obra, embora reconheça que esse desejo vai contra a própria análise de Baraka do período que descrevo. O que ele vê como uma fase de transição do seu desenvolvimento — um terreno simplesmente percorrido ou atravessado — é uma convulsão e um advento bastante definidos, uma cesura musical que exige precisamente aquela demora imersiva que, de acordo com Ralph Ellison, é um prefácio necessário à ação.

Como em Ellison, a ocasião para tal demora é a entrada naquela cena onde a questão do ser e a questão da pretitude convergem. Como em Ellison, elas convergem como questões sexuais. Como em Ellison, elas exigem uma resposta político--econômica. Esta convergência é, obviamente, um ponto de divergência entre Ellison e Baraka. Eles divergem justamente na figura da transição, do desenvolvimento. Baraka diria que Ellison passa do nacionalismo e do marxismo para um individualismo estético devolutivo. Ellison descreditaria a migração de Baraka precisamente desse individualismo estético para a vulgaridade nacionalista e marxista. A extremidade de ambas as posições mostra-se, é claro, problemática, mas as posições permanecem instrutivas na medida em que seu cruzamento marca um ponto. Esse ponto é o local da interação entre o nacionalismo e o marxismo, em que os dois são continuamente cortados e abundam pela diferenciação sexual da diferença sexual. Para Baraka, o ponto existe entre 1962 e 1966, embora nem ele nem comentaristas de sua obra caracterizassem esse momento como ocorrendo dentro de suas "fases" nacionalistas pretas ou marxista-leninistas. A demora de Baraka nos ritmos quebrados do domínio no qual a pretitude e o radicalismo preto são dados em e como performance (musical) preta, em e como a improvisação do conjunto, equivale a uma intervenção massiva na e contribuição para a descrição profética — uma espécie de reescrita ou fonografia antecipatória — do comunismo que é, como escreveu Cedric Robinson, a essência do radicalismo preto. Tal descrição profética é o projeto de uma vanguarda sentimental, criminosa, proletária, (homo)erótica, impossivelmente materna, que também funciona por meio de uma duplicação disruptiva de alguns outros marcos teóricos da "nossa modernidade". Na obra de Baraka, a sintonia com o posicionamento dessas forças, dessa modernidade externa, mesmo se ele as rejeitasse ou as negasse, é a abertura para a compreensão do posicionamento dessas forças na tradição radical preta em geral. Este trabalho pretende contribuir para a genealogia estética dessa tradição.

Claro, tal genealogia nunca poderia ser simples, e a complexidade da modernidade externa de Baraka está sempre à beira de um escândalo lírico:

Os conjuntos amplamente abertos, os frisos trabalhando [...] as
tentativas de definição total são excitantes e belas. Tudo funciona.
Toda a música parece menos "limitada" (por gráficos, pela leitura, por
contratos, por ponderações espúrias) do que antes.[ii]

A riqueza desta passagem reside no fato de que os "conjuntos
amplamente abertos" que ela invoca e estende são obscurecidos pela ameaça dos fechamentos determinados interna e
externamente. Não é por acaso que as preocupações muito
específicas com o objeto animativo, com a totalidade performativa, que impulsionam esta passagem, sejam afirmadas
mais ou menos na mesma época em que Martin Heidegger
estava se movendo em direção ao fim de uma longa tecno-
-ansiedade em relação ao fato de tudo funcionar;[iii] em que
Derrida e outros estavam se movendo no início de um ataque
prolongado — impulsionado por e na evasiva de Heidegger,
entre outros — à própria ideia de definição total que, de
acordo com Philippe Sollers, por exemplo (atualizando e
diagnosticando outra náusea), era moldada e traçada contra
um pano de fundo sonoro como se fosse uma obra de Arte
Preta: uma trombeta, um trompete, qualquer voz ou corpo
que o anima a partir da música aberta da vanguarda sentimental, vernacular e do encontro apositiva. Ora, estes podem
ser vistos como ecos euro-intelectuais distantes, não ouvidos,
por trás da revolta fragmentada da cidade de Newark, fodida
e destruída, pós-65, ela própria chamada à existência pela
descrição ativamente esquecida de um exílio que retorna,
descrições proféticas da destruição e restauração, *destruktion*
e reconstrução, *deconstruire* e renovação (urbana), remoção,
descrições prenunciativas de algumas improvisações externas.
Mas tentarei amplificá-los enquanto rastreio o curso de uma
trajetória particular da transferência entre certas performances musicais e vários modos de sua reprodução, entre diferentes momentos e tensões na história dessa reprodução, e em
direção ao futuro dessa história e o que ele pode engendrar,
seja qual for a possibilidade liberatória que possa conter e
ativar, as pulsões pelas quais é animado e pontuado. Parte do
que eu gostaria de chegar é a quaisquer forças generativas

que existem na não convergência assintótica e sincopada do acontecimento, do texto e da tradição. A convergência emerge em e como certo confronto resvelado — da África, Europa e América, da expressão exterior, do trabalho e do sentimento — que está diante e é uma parte do prefácio material para a formulação teorética e prática da esfera pública preta.

Baraka pensa a possibilidade de tal público do ponto de vista da montagem, da música e do locus da sobreposição desses campos — reprodução mecânica. Em certo momento da trajetória de sua carreira, ele achou a obra de Wittgenstein útil para suas meditações. Eis uma pequena coleção de formulações de Wittgenstein por meio da qual podemos prosseguir.

4.014 O disco da vitrola, o pensamento e a escrita musicais, as ondas sonoras estão uns em relação aos outros no mesmo relacionamento existente entre a linguagem e o mundo. A todos eles é comum a construção lógica.

(Como na estória dos dois jovens, seus dois cavalos e seus lírios. Num certo sentido, todos são um.)

4.0141 Que exista uma regra geral por meio da qual o músico possa apreender a sinfonia a partir da partitura, regra por meio da qual se possa derivar a sinfonia das linhas do disco e ainda, segundo a primeira regra, de novo derivar a partitura; nisto consiste propriamente a semelhança interna dessas figuras aparentemente tão diversas. E essa regra é a lei de projeção que projeta a sinfonia da linguagem musical para a linguagem do disco.[iv]

5. "Mas não se *experiencia* o significado?" "Mas não se ouve o piano?" Cada uma dessas questões pode ser entendida, ou seja, usada, factualmente ou conceitualmente. (Temporal ou atemporalmente.)

494. Não é preciso imaginação para ouvir algo como uma variação de um tema específico? E ainda assim se está percebendo algo ao ouvi-lo.[v]

22. Pense, por exemplo, em certas interpretações involuntárias que damos a uma ou outra passagem de uma peça musical.

Dizemos: essa interpretação se impõe a nós. (Isso é certamente uma experiência.) E a interpretação pode ser explicada por relações puramente musicais: — Muito bem, mas *nosso* propósito não é explicar, mas descrever.[vi]

Observo um rosto e noto de repente sua semelhança com um outro. Eu *vejo* que não mudou; e no entanto o vejo diferente. Chamo esta experiencia de "notar um aspecto".[vii]

783. Podemos dizer que alguém não tem um "ouvido musical" e a "cegueira para os aspectos" é (de certa forma) comparável a esse tipo de incapacidade de ouvir.
784. A importância do conceito de "cegueira para os aspectos" reside na proximidade entre ver um aspecto e experienciar o significado de uma palavra. Pois queremos perguntar: "O que você está perdendo se você não *experiencia* o significado de uma palavra?" — Se você não pode pronunciar a palavra "banco" por si só, agora com um significado, depois com o outro, ou se você não perceber que, quando você pronuncia uma palavra dez vezes seguidas, ela perde o significado, por assim dizer, e se torna um mero som.[viii]

A montagem torna inoperante qualquer oposição simples entre totalidade e singularidade. Faz você se demorar no corte feito entre elas, um espaço generativo que se preenche e se apaga. Esse espaço é — é o local do — *conjunto*: a improvisação *da* singularidade e totalidade e *através* de suas oposições. Por ora, esse espaço se manifestará em algum lugar entre as primeiras linhas da tragédia e as últimas linhas da elegia. Demorar-se nesse espaço não é, mas faz parte da desconstrução, da oscilação entre polos fantasmagóricos. Podemos começar, talvez; talvez não começar, mas seguir em frente; não, podemos nos demorar em e sobre uma formulação de Derrida: "O que é trágica e felizmente *universal* aqui é a *absoluta singularidade*".[ix] Lá, aqui, o "não é, mas faz parte" que assombra aqui e lá, o som ressonante e a luz intermitente, a emergência do conjunto dos sentidos, nos ocorre iconicamente, de uma forma que é sempre tocada pela ou traz o rastro da plenitude do signo.

Poderíamos pensar nesse alvorecer de muitas maneiras, recorrendo a muitas perguntas. Qual é o uso ou a estrutura da iconicidade? Qual é a relação entre iconicidade e a plenitude do signo (a suntuosidade que Peirce localizou na intersecção do simbólico, do icônico e do indicial) que podemos chamar de *semioticidade*?[x] Qual é a relação entre iconicidade, semioticidade e a experiência que excede as concepções normais de temporalidade e ontologia, e que é, de acordo com Stephen Mulhall, "caracterizada pela necessidade sentida pelo observador de empregar uma representação que poderia, de outra forma, referir-se à experiência [...] subjetiva — a uma maneira de ver a figura — como se fosse o relato de uma nova percepção", e que chamamos (de acordo com Wittgenstein) de *notar um aspecto* ou alvorecer-aspectos ou ver-aspectos ou (meus favoritos) ouvir ou ter um ouvido ou fraseado musical?[xi] Qual é a relação entre essa experiência e a experiência do poema? Quais são as relações internas à experiência entre a intelecção do significado do poema te a percepção da sua visualidade e/ou auralidade? Quais são as relações entre versões ou variações do poema, manifestações do olho e do ouvido que levantam a questão demasiado profunda do *status* ontológico do próprio poema? O que essa constelação tem a ver com os fenômenos da singularidade, da totalidade e da sua improvisação? O que essa constelação tem a ver com a tragédia e/ou a elegia e/ou a (sua) improvisação? E o que tudo isso tem a ver com a aspiração utópica e o desespero político?

Parte do que me interessa, parte do que eu gostaria de utilizar a fim de me orientar, é o que poderia ser chamado de caminho (ou, mais precisamente, caminho de Wittgenstein) para (ou em torno ou contra) a fenomenologia. Mais especificamente, estou buscando o modo como o interesse pela percepção e pela cognição (das próprias coisas) leva à desconstrução da ontologia; o modo como a desconstrução gera *riffs* e fissuras, probabilidades e fins, da filosofia e da intersecção entre semiótica e fenomenologia na filosofia; o modo como nos movemos além de tais cortes produtivos e chegadas excêntricas para algo mais intenso — como um "esquecimento ativo"

embutido na *improvisação das próprias coisas*, cujo sentido e implicações mais amplas a desconstrução desdenha e anseia. O que busco depende do pensar a respeito da questão da relação entre semiótica e fenomenologia *por meio do fenômeno ou experiência de notar um aspecto* (que é, acho que podemos dizer novamente, de acordo com Wittgenstein, a experiência do sentido ou de uma interpretação insistente). Será bom, aqui, lembrar uma (pará)frase (porque toda frase é uma paráfrase) de Wittgenstein — não há fenomenologia, somente problemas fenomenológicos — e notar de passagem que perceber um aspecto — um problema fenomenológico que, como veremos, exige *descrição* à luz de seu excesso de *explicação* — está no rescaldo ou na esteira dessa formulação: não é, mas faz parte não é, mas faz parte não é, mas faz parte[1]

Assim sendo, outra grande parte do que impulsiona esses fragmentos é o interesse no que é dado no ou emana do movimento da harmonia do pensar e do ser, do pensamento e da realidade (das formações das músicas de Parmênides e Wittgenstein), para a figuração dessa harmonia em signos. Poderíamos pensar nisso também como o movimento da "estrutura lógica" para a iconicidade e além. Pense na estrutura lógica ou em suas variações, "relação interna pictórica" e/ou "similaridade interna": as formulações de Wittgenstein no *Tractatus* têm um toque quase peirciano, justamente ao se aproximarem da noção de iconicidade de Peirce. Em Wittgenstein, a "estrutura lógica" é compartilhada entre dois objetos (um é uma proposição sobre o outro) da mesma forma que, para Peirce, um "signo diagramático ou *ícone* [...] exibe semelhança ou analogia com o sujeito do discurso".[xii] Devemos ter em mente duas coisas: (1) essa semelhança ocorre no contexto de um embate entre a visão e o som ou, mais precisamente, em uma insistência da música nas metáforas visuais/espaciais de Wittgenstein; (2) Wittgenstein ficou cada vez mais insatisfeito com a natureza e as implicações

1 [N.E.] O autor opta, muitas vezes, por romper as regras sintáticas e ignorar a pontuação. Neste caso, o intuito é evidente: a circularidade interminável da formulação teórica em que ele se lança.

da noção de estrutura lógica, talvez em parte por causa de certa restritividade embutida na conceituação filosófica do fenômeno da semelhança. Na verdade, *fenômeno* é provavelmente uma palavra enganosa, uma vez que as restrições à semelhança estão ligadas à insistência da sua numenalidade, uma numenalidade marcada pela resistência da semelhança à explicação ou, mais precisamente, ao trabalho da tarefa de explicação. Algo desliza pelas fendas ou cortes da iconicidade, semelhança, metáfora, de modo que o pensamento opera na ausência de qualquer correspondente real e traduzibilidade do conceito de similaridade interna ou relação interna pictórica. Nessa ausência ou corte, no espaço entre a expressão e o sentido ou entre o sentido e a referência, permanece uma experiência do sentido que a iconicidade peirciana, ou o que chamarei de *primeira* iconicidade, não alcança e que Wittgenstein alcançaria.

A questão, então, é como descrever essa experiência, e envolvida nessa questão está a suposição (apontada acima, tomada de Wittgenstein) de que a descrição, ao invés da explicação, é a tarefa com a qual devemos nos preocupar agora. Mais precisamente, devemos experimentar uma descrição de uma experiência cuja proveniência ou emergência não seja redutível à estrutura lógica, à relação interna pictórica ou à similaridade interna; é uma experiência da passagem ou corte que não pode ser explicada porque aquelas formulações sobre as quais nossas explicações devem ser baseadas — ações fantasmagóricas à distância; comunicação entre entidades separadas no espaço-tempo; semelhanças rígidas, naturalizadas, porém antifenomenais — são, elas mesmas, profundamente sem fundamento. Como a estranha correspondência entre partículas distantes, como os mistérios da comunicação com quem morreu (ou com a tradição), as afinidades paradoxalmente eletivas e imperativas do e dentro do conjunto devem ser descritas dentro de uma improvisação radical da própria ideia de descrição (em e através de sua relação com a explicação), que nos moveria da semelhança oculta e ontologicamente fixa para a anarquização da variação, variação não sobre, mas de — e, portanto, com(fora[-a-partir-do-fora])

[*with(out[-from-the-outside])*] — um tema. Na constelação do significado, entendimento, música, frase, sentimento, variação e imaginação, podemos falar novamente da iconicidade, uma *segunda* iconicidade, não como a significação da estrutura lógica compartilhada, mas como uma espécie de percepção de um aspecto, aquele que permite um sentido tanto temporal quanto ontológico, um sentido fora do temporal e do ontológico, onde vemos — tanto factual quanto conceitualmente, esticamente e transicionalmente — entidade e variação, todas sem tema. Talvez essa segunda iconicidade, essa semioticidade ou plenitude do signo, seja o mecanismo pelo qual o conjunto nos é disponibilizado como fenômeno. Talvez seja o suplemento da descrição que permita a descrição, pois a descrição do fenômeno ou da experiência do conjunto só é adequada se também for o próprio fenômeno ou a experiência do conjunto.

Ora, se você me permite apresentar alguns axiomas *no contexto de uma combinação imprecisa, mas necessária, da filosofia do fim da filosofia (da qual a fenomenologia não é apenas um elemento dentre outros) com o modernismo e com o Iluminismo; e se me permite sugerir o vulto de uma declinação paralela, trajetórias cujos pontos essenciais são percorridos em um silêncio que só a ocasião justifica; então, eu traçaria a genealogia da iconicidade de Platão a Peirce e a Wittgenstein: de uma formulação representacional de eikón como semelhança ou imagem — a emanação espectral e fantasmática de alguma essência ausente que nos coloca na sistêmica oscilação epistemológica e ontológica entre a semelhança e a diferença; através da estruturação semiótica de um sistema de semelhanças que inclui questões da diferença e ausência em uma consideração pragmática do nosso afastamento absoluto do numenal; através, finalmente, da reconsideração do dinamismo fantasmagórico dos objetos que tenta validar o que poderia ser chamado de "as alterações" que um objeto (por exemplo, o conjunto de jazz e seu som, ou o poema e seu som, ou sua interinanimação e implicações políticas) estabelece e exige. Prestando atenção especial à "gramática" e à metáfora das formulações de Wittgenstein sobre a percepção dos*

aspectos, tendo sempre em mente a forma lógica necessária e, se quiserem, cinematograficamente holística dos seus textos (a interação do aforismo e sua coleção), poderíamos começar a experimentar e descrever a organização das coisas: (1) há algo de trágico no fim (da filosofia); (2) Baraka segue a tradição desse fim continuamente representado, reproduzido externamente como um "modernismo vicioso (em vez de pós-)modernismo"; (3) o trágico em Baraka é o desespero político.

Você já sofreu de desespero político, de desespero quanto à organização das coisas? O que significa sofrer de desespero político quando sua identidade está ligada a aspirações e desejos políticos utópicos? Como a identidade é reconfigurada na ausência ou na traição dessas aspirações? Qual é a relação entre desespero político e luto? Diante do problema que essa constelação de perguntas apresenta, o que se exige é uma anarquização de certos princípios para que uma improvisação do Iluminismo se torne possível. As reivindicações indizíveis do desejo político utópico preto, um amor não correspondido figurado de acordo com o fato, sua sexualidade violentamente reconfigurada (e isso está dentro e molda a tradição, a imagem fantasmagórica/desejo/medo de ambos os lados do estupro da filha) são postulados: o que acontece com esse desejo — e a identidade que o acompanha — quando a fé se perde, quando a oração não é mais possível ou é inaudível em relação à música bela, gritante e fragmentada que a precede? O que acontece quando a improvisação do Iluminismo ou do modernismo ou (da filosofia) (do fim) da filosofia — como predicada na erradicação de certa obsessão com a identidade diferenciada, representativa e representacional — é perdida? Que chance a música, a música do poema, a música que incita o poema, a música que é incitada pelo poema, nos dá de chegar à tal improvisação? Como recordar tal improvisação se sua fonte se torna cada vez mais distante, separada de nós pela morte, pela distância, de Miles?[xiii]

O trágico em qualquer tradição, especialmente na tradição radical preta, nunca é totalmente abstrato. Ele está sempre em relação a perdas bastante particulares e materiais. É disso que trata "BLACK DADA NIHILISMUS": a ausência, a

irrecuperabilidade de um acontecimento originário e constitutivo; a impossibilidade de um retorno a um lar africano, a impossibilidade de uma chegada a um lar, ao estadunidense. "BLACK DADA NIHILISMUS" é uma resposta à falta de abrigo político, e este é o sentido pelo qual se torna trágico; e é também por isso que Baraka, entre 1962 e 1966, tornou-se o grande poeta trágico dos Estados Unidos, por meio de uma improvisação através da oposição do existencial e do político, que amplia e aprimora, digamos, as formulações de "Sartre, um homem branco".[xiv]

O desespero político trágico de "BLACK DADA NIHILISMUS" é uma função da fraqueza da sua relação com o conjunto e com a condição da possibilidade do conjunto, a improvisação. Talvez cheguemos a entender a tragédia como uma ausência de luz (*Lichtüng* ou *Aufklärung*) e respiração (*Geist, anima*), o nada que não lhe chega a fazer frente (ou, mais precisamente, suas efígies). Se assim for, esse entendimento só terá sido possível por meio da ativação do rastro da improvisação e do conjunto que, embora adormecido, está no poema sempre e em toda parte como o espírito da elegia, como cada pedacinho do que "o espírito da elegia" significa.

Aqui estão as primeiras linhas da tragédia:

> Contra que luz
> é falso o que a respiração
> sugou para a morte.[xv]

Deslizamento da pergunta para a afirmação: pergunta relativa à ausência, ao nada, à esperança ou ao rastro do que não está lá e que se oporia, que nunca poderia se opor totalmente, à luz e à respiração e à constelação de seus significados e associações, mais especialmente, ao Iluminismo, à revelação, ao espírito, à canção e à vasta e paradoxal rede de implicações políticas liberatórias e opressoras que contêm, reduzidas aqui, desesperadamente, em afirmações negativas, ao que é falso e morto. O intelecto exige algo análogo — na ausência da simetria entre forma e conteúdo, na ausência do que pode

ser chamado de um tipo de iconicidade (o que chamei de primeira iconicidade, uma fusão [*conflation*] da semelhança e da relação interna pictórica: talvez essa ausência de simetria ou iconicidade é a que me referi anteriormente como um tipo de dormência) — às ferramentas visuais e aurais que uma leitura poética pode trazer para afetar as variações que Baraka executa: da pergunta à afirmação, de verso a verso (reorientações espaciais), da visão ao som.[xvi] Aqui, a gravação, como tal, traz todo um outro conjunto de variações, versões e seus deslizamentos, notações de aspectos ou improvisações, através da oposição ou fusão da experiência objetiva e subjetiva por meio de modos de variação que estão organizados dentro de outro entendimento do poema ou do tema, e sem o fundamento do "ar paradoxal definitivo das experiências de alvorecer-aspectos — o paradoxo manifesto em dizermos de uma figura que sabemos ser inalterada: 'Antes eu via outra coisa, mas agora vejo um [coelho].'" —, ela deve ser ouvida novamente à luz, se você quiser, de uma descrição de um fenômeno para o qual a filosofia ainda não está completamente preparada: a improvisação através da oposição entre estase e dinamismo, objeto e experiência do objeto.[xvii] Este é o ar paradoxal e definitivo de um acompanhamento e permite-nos dizer que o poema — isto é, a música, o conjunto marcado pela interinanimação do poema e da música dentre tudo o mais na obra de Baraka — "refresca a vida" para que esse fenômeno (algo semelhante, porém mais do que o que Wallace Stevens chama de "a primeira ideia") nos seja dado.

Tudo o que sabemos talvez seja que, na ausência do que se opõe, na ausência daquilo que é morto e falso, um poema é gerado. Ele representa as ausências, projetando-se no futuro de suas estruturas e efeitos dos quais, ao que parece, só um deus pode nos salvar.[xviii] Um poema é gerado como uma pista transcendental daquilo em que se perdeu a fé. Pense no som de Baraka como o som de uma crença na dialética: esse som estende uma tensão poderosa na tradição afro-estadunidense que se apega desesperadamente a (re)visões utópicas das formulações iluministas de universalidade e liberdade. No momento e após percebermos que essas coisas não são

para nós, surge a oportunidade de uma tragédia. Quando esse controle é afrouxado, sob a pressão de uma perda catastrófica e durativa, uma crítica dura como um grito multifônico ou um "afastamento para longe do proposto" — das proposições codificadas no instrumento filosófico que soa sua morte e nascimento e morte e nascimento — tem início.[xix] No ponto onde e quando tudo o que você pode fazer é apelar a "Dambalá, um deus perdido" para "descansar ou nos salvar dos assassinatos que pretendemos", algo mais entra em ação contra todas as determinações da liberdade; uma demora filosófica vivida e *sonora* dada no corte entre os perigos e os poderes salvadores da (recusa da) totalidade e da singularidade; uma improvisação de/do conjunto. Então, aqui, nos perguntamos: e se deixarmos a música (não a redução ao aural, não a mera adição do visual, mas antes uma não exclusão radical do conjunto dos sentidos, de tal forma que a música se torna um modo de organização em que os princípios despertam) nos tomar?

E não deixe que nenhuma hierarquia artificial dos sentidos lhe afaste da misteriosa experiência holoestética do conjunto que os poemas de Baraka aborda. É preciso ter ouvido e olho, pele e língua para perceber a publicação dos poemas, a reprodução aural e seus efeitos. Vemos o poema, lemos, ouvimos, sentimos — ele é, em meio a essas várias experiências, o mesmo? Ele muda? Onde está o poema? A totalidade do poema está em algum momento presente para nós em alguma de suas manifestações?

A relação entre uma partitura musical e a música é como a relação entre a página e o poema. O que aparece na página não é o poema, mas uma representação visual-espacial do poema que aproximaria ou indicaria seu som e significado, forma e conteúdo, e a manifestação esculpida particular da linguagem como suas interinanimações, a orquestração ou arranjo do corpo: voz e olho, instrumento sobre o qual essa música é tocada, *locus* dos sentidos que deve, diante de toda pressão, não se deixar reduzir nem ao olho nem à voz, e que não deve permitir a oclusão dos outros sentidos e as exclusões correspondentes que se seguiriam.

Portanto, a representação espacial, a encarnação visual-ritual do poema na página, deve indicar como ele soa, *como você soa*. Mas ela faz isso? Ela consegue fazê-lo? A encenação visual/espacial/ritual, ou o posicionamento, ou a dança na página de "BLACK DADA NIHILISMUS" indica adequadamente como deve soar, sancionando, assim, a permuta entre o olho e o ouvido pela qual devemos passar para chegar a uma descrição do poema e àquela compreensão mais ampla da música a que acabei de me referir e àquela noção de política para a qual a música é uma pista transcendental?

Porém, é errado falar aqui do poema como se fosse uma função da relação, algum modo determinado da interação entre os elementos; em vez disso, podemos querer pensar o poema como o campo inteiro ou saturação, inundação, ou planície, dentro do qual a página, o som e o sentido, o show, o original, a gravação, a partitura existem como ícones ou aspectos singulares de uma totalidade que é, ela própria, icônica da totalidade enquanto tal. Seria essa formação felizmente trágica, a marca, para Derrida, "dessa estranha instituição chamada literatura" da qual nada se pode dizer, adequada à música que emana daquela instituição peculiar da qual tudo, o todo, a totalidade, o conjunto, resta ser dito e cujo rastro é o objeto do desejo político mais profundo de uma pessoa vidente/cantora/oradora anônima?

Voltemos por um minuto à metafórica de Wittgenstein. Notar um aspecto era, para Wittgenstein, um fenômeno ou experiência holoestética: não a ser descrita por meio de uma referência exclusiva ao visual-espacial, mas também por referência ao aural. Assim, a capacidade de notar aspectos é (como) ter um ouvido musical. Assim, notar um aspecto é o que venho chamando de segunda iconicidade, embora semioticidade, novamente, possa ser um termo melhor, porque um tipo de holismo está implícito nele, aquele que corresponderia àquela plenitude ou riqueza da semiótica em que Peirce estava interessado e a que já me referi. O trabalho de Wittgenstein nos leva ao ponto em que não é mais possível negar que a semioticidade é um objeto da filosofia da psicologia; ele também nos leva além desse ponto na

medida em que seu trabalho, parte do fim da filosofia da
filosofia, deve também pensar o fim da filosofia da psicologia.
Por fim, a semioticidade nada mais é do que a capacidade de
experienciar, entender, descrever, gerar, imaginar, improvisar,
o conjunto. Não é uma espécie de substituto totalista ou cifra
para a individualidade ou singularidade; é antes o mecanismo
pelo qual entendemos a singularidade e a totalidade como
fenômenos dentro do fenômeno mais amplo do conjunto.

Quero pensar nisso da mesma forma como Bakhtin pensa
o romance [novel]: uma força que revela os limites de um
modo de pensamento sistêmico — a saber, aquele pensamento no espírito do sistema que até agora foi chamado de
metafísica, aquele pensamento do todo que é continuamente
interrompido pela diferenciação temporal e ontológica.[xx]
Quero mostrar o romance, o novo, o improvisado, em ação no
conjunto — o que quer dizer na música, no desejo utópico,
em instituições estranhas e peculiares e em seus ecos e
consequências, desconstruções e reconstruções — através do
desespero da tragédia e da alegria da (elegíaca) ressurreição.

A elegia se relaciona à tragédia na medida em que lamenta
por aquilo que é a condição de possibilidade do trágico: (o
desejo do) lar. Mas qual é a relação entre tragédia, elegia e
improvisação? Talvez esta: a de que o que anima o trágico-elegíaco é algo mais do que o (afastamento do) lar e a
(a ausência da) singularidade e da totalidade: talvez haja
também certa constelação que os excede, que excede a
estrutura da sua oscilação entre a felicidade e o desespero,
ressurreição e luto. Estou falando do conjunto e da improvisação que nos permitem vivenciá-lo e descrevê-lo. É o nosso
acesso ao "corte sexual", àquela "anterioridade insistente
que escapa de toda e qualquer ocasião natal" e nos permite
ir além da simples fuga do abismo ou da descontinuidade
espaçotemporal que impede nossa direção (ao lar) ou a
crença narcótica em alguma reemergência espectral de suas
profundezas: em vez disso, podemos olhar para essa descontinuidade espaçotemporal como uma quebra generativa
na qual a ação se torna possível, na qual é nosso dever nos

demorarmos em nome do conjunto e de sua performance. Essa quebra permite (na verdade exige) uma reorientação fundamental que podemos chamar de novidade, que sempre existe no cerne da tragédia e da elegia, que está lá na poesia de Baraka e está lá uma vez que essa poesia encenaria — por meio da oposição entre descrição e explicação — a música e a política livres, o modo livre de organização dentro do qual ela se move e aponta, e cuja estrutura lógica compartilha. Tal encenação ocorre por meio da improvisação da própria ideia da estrutura lógica de uma forma que está além de qualquer ontologia ou tempo normal, de modo que o que me interessa aqui é a improvisação anacrônica do conjunto que existe no Baraka trágico e elegíaco. Parte do que se poderia dizer, então, sobre a singularidade é que ela é trágica e sempre aponta para uma espécie de desespero ou inevitabilidade, ou para uma luta dialética sem fim com o desespero como inevitabilidade; permanecer ao seu alcance requer uma fé poderosa na ressurreição, fantasmas, espíritos, espectros, uma fé poderosa na possibilidade de alguma força mística e, portanto, totalizante surgindo do abismo que bloqueia qualquer noção de continuidade, sina, destino, qualquer noção, mais especificamente, de progresso ou perfectibilidade. É preciso ter fé, em suma, em algum *animus* que permite a projeção contínua da descontinuidade, a persistência de certa estrutura de vida em que o juízo final — em que a justiça — é sempre adiada, está por vir, à frente. Assim, podemos dizer que a totalidade é elegíaca, que, em certo sentido, a elegia é a reação necessária ao estado trágico das coisas que a singularidade impõe: a singularidade sempre implica um fim, uma quebra, uma interrupção radical. A elegia é a resposta a essa interrupção, é o mecanismo pelo qual a singularidade irremediavelmente frágil, após o fato do inevitável fim que é e traz, se regenera na forma de um chamado ao espírito da totalidade que não é mais, que talvez nunca tenha sido. A resposta elegíaca ao fim próprio da singularidade é a invocação do fantasma da totalidade.

Se a *primeira* iconicidade é a ideia da estrutura lógica que fundamenta as relações entre tragédia e elegia, singularidade e totalidade — e é aquilo que mantém o tempo de sua oscilação rítmica, desconstrutiva, atemporal —, então a *segunda* iconicidade oferece uma improvisação dessa estrutura através dos seus efeitos. A segunda iconicidade — notar um aspecto —, que devemos primeiro transformar em uma semioticidade menos excludente e, finalmente, em uma improvisação mais radical, fora-do-fora, está em toda obra de Baraka e reside especialmente no corte entre o início de "BLACK DADA NIHILISMUS" e o final de um trecho ao qual chegaremos momentaneamente, "The Dark Lady of the Sonnets", um corte que é preenchido, apagado, pela nossa demora naquilo que o anima. A demora, é claro, seria musical. A passagem pela qual eu gostaria de levar você é a música. "E daí?" ["So What?"], você pode perguntar...

"So What", a música mais famosa do álbum mais celebrado de Miles Davis, *Kind of Blue*, está naquilo que ela altera tanto do ponto de vista de quem observa/ouve quanto por meio das ações dos conjuntos que a geram. Seu *status* paradoxal e antiontológico é função de uma forma que desenfatiza [*de-emphasizes*] a variação harmônica — a "gramática" dominante da improvisação do jazz, de Armstrong ao bebop —, concentrando-se no movimento entre as tonalidades, permitindo, assim, que a música seja gerada a partir do *locus* até então impensado de uma estrutura multiplamente centrada ou descentrada — a saber, a composição/improvisação modal. Embora "Milestones", uma versão de 1958 do álbum de mesmo nome de Miles Davis, e "Freedom Jazz Dance", de Eddie Harris, música gravada por Davis para seu álbum *Miles Smiles,* de 1966, sejam mais frequentemente citadas como os primeiros experimentos da nova forma de composição do jazz, "So What" (1959) marca a emergência total da era da improvisação modal no jazz e é considerada "a composição modal por excelência", a ponte que liga e separa a severa restrição do modelo de improvisação baseado na harmonia do bebop para reconstruções ou improvisações mais melódicas, até mesmo mais anárquicas, através da própria

forma da canção que a música conhecida como free jazz põe em prática.[xxi]

"So What" desafia a oposição entre objeto e experiência, na qual Wittgenstein se apoia tanto em sua primeira como em sua segunda reconfiguração da iconicidade. Nem o tipo de semelhança que seria explicado através da ideia de estrutura lógica ou relação interna pictórica, nem o tipo de semelhança que seria descrita através da referência à notação de aspectos são evidentes em "So What" (ou seja, nas "relações internas" que existem entre o tema- ou canção-como-objeto e suas variações, sejam elas percebidas por alguém que observa, promovidas por um participante em sua feitura ou interpretadas por algum artista ou crítico reverencialmente reconstrutivo). Na verdade, e como tentei apontar anteriormente com relação a algumas das outras coisas que examinamos aqui, a oposição entre tema e variação não é mais operativa após o fato da organização da música e os efeitos residuais dessa organização, através de várias fronteiras disciplinares e/ou culturais que marcaram domínios que nunca foram, por direito próprio, desprovidos do movimento de improvisação que A Música celebra e a filosofia reprime. Podemos ver a segunda iconicidade de Wittgenstein, sua notação de aspectos e valorização da descrição, como uma tentativa de reprimir esse movimento improvisado, mesmo que ele também o abraçasse, mesmo que a forma aforística e profundamente improvisada da obra de Wittgenstein o incorpore (como qualquer leitura do seu trabalho sugere; como sua biografia escrita por Ray Monk — não Thelonius[2] [embora se saiba que "Light Blue" era a história de suas vidas, quero dizer da de Thelonius Sphere e de Ludwig] — vem a confirmar).[xxii]

"So What" não é redutível nem à sua partitura quase inexistente nem a alguma gravação inicial imaginariamente definitiva, tampouco a qualquer outra das inúmeras interpretações da improvisação que os conjuntos de Miles tocaram quase todas as noites, coincidentemente, durante os anos que chamo

2 [N.E.] O autor de refere a Ray Monks, escritor da biografia de Wittgenstein, e a Thelonious Monk, famoso jazzista.

temporariamente do período trágico de Baraka.[xxiii] De modo que "So What" é a música inaudita que é o *fundo* (e aqui quero dizer algo como um *fundo* searleniano [uma produção] do conjunto ou "série de capacidades [...] não representativas que permitem que toda representação aconteça") da tragédia, retornando por meio do eco áspero do seu nome na elegia.[xxiv] É um objeto cuja objetividade *está* no que ele transforma; é o que Stevens chamaria, se ele pudesse algum dia tê-lo reconhecido, em uma frase mais precisa do que aquela ("a primeira ideia") que eu repito acima, "uma ficção suprema": abstrata, doadora de prazer, mutante, mas material o suficiente para suportar o estado de enlutamento exultante do blues, o prazer elevado e essencial da repetição codificado em todas as experiências possíveis do significado que o som e o tema nos oferecem, a infinidade de tudo o que acompanha a perda ausente que o tema implica, perda ausente paralela à ausência que se oporia àquela outra manifestação de si mesma com a qual começa "BLACK DADA NIHILISMUS", ecoando o que vem após a perda como um final no qual a voz de Baraka passa a ser a de Miles, no qual a voz se torna metavoz, obscurecida e aprofundada pelo luto, pelo gemido, pelo rosnado[xxv], no qual a citação textual apenas gesticula:

> Eu sei que nos últimos anos te ouvi e te vi vestido todo de roxo e tal. Isso me assustou. Todo aquele rock and roll alto que eu não gostava mais, mas olha irmão, eu ouvi *Tutu* e *Human Nature* e *D Train*. Eu ouvi você uma noite atrás do Apollo for Q, e você estava tocando como o Miles que conhecíamos, quando você ficava enrolado com uma nota triste e tocava tudo o que o mundo significava, e estava no comando da porra toda também. Eu sempre lembrarei de você como aquele Miles, e seus milhões de filhos e filhas também. Com essa voz estragada de homem, eu sei que você olhou para cima agora e disse (rosnou) E daí?[xxvi]

Esse rosnado carrega o rastro do que eu imaginaria de cada manifestação de alegria e dor nesses poemas. Não descreva. Não explique.

A Dama Escura[3] e o corte sexual

Leon Forrest se refere (logo após a autointerrupção cortante do início do seu próprio texto, na qual ele se repreende por ser infiel à musa literária, seduzido pela Dama, pela música, pelo que abunda o literário na palavra soada, pelo que ele então negaria ao se render à letra, ao fazer a Dama se render, ao invocar o literário como uma categoria para seu trabalho) à história do ex-marido de Billie Holiday, Jimmy Monroe, e as origens da música "Don't Explain" em *Lady Sings the Blues* [A Dama canta blues].[xxvii]

>Uma das canções que escrevi e gravei tem meu casamento com Jimmy Monroe escrito nela toda. Acho que eu sempre soube no que estava me metendo quando ele me desposou. Eu sabia que esta linda garota inglesa branca ainda estava na cidade. Ele não admitiu, é claro. Mas eu sabia. Uma noite ele chegou com batom na gola. Minha mãe havia se mudado para o Bronx na época, e ficávamos hospedados lá quando estávamos em Nova York.
>Eu vi o batom. Ele viu que eu vi e começou a explicar e explicar. Eu poderia suportar tudo menos isso. Mentir para mim era pior do que qualquer coisa que ele poderia ter feito com qualquer vadia. Eu o cortei, simplesmente assim. "Tome um banho, cara", eu disse. "Não explique".
>Aquilo deveria ter sido o fim de tudo. Mas aquela noite ficou entalada. Eu não conseguia esquecer. As palavras "não explique, não explique" continuaram dando voltas pela porra da minha cabeça. Eu tinha que tirar isso do meu sistema de alguma forma, eu acho. Quanto mais eu pensava nisso, a cena mudava de uma cena feia para uma música triste.[xxviii]

3 [N.T.] *Dark Lady*, mulher para quem são direcionados os "sonetos pretos" de Shakespeare. Nas suas menções em português, ela aparece como "Senhora das Trevas", "Dama Negra", "Dama de Negro". Traduzimos por "Dama Escura" para que fosse mantida a referência à tonalidade e evidenciado o fato de que a *Dark Lady* é descrita como uma mulher preta, não sendo o adjetivo *dark* redutível a "sombrio" ou "trevas".

Há uma gravação na qual Gilbert Millstein recita essas palavras assombradas, escritas por um escritor fantasma, antes de "Don't Explain" ser performada por Lady Day.[xxix] Qual é o *status* de tal leitura? Forrest pode tentar alegar que o tempo todo pensou o canto de Billie como leitura do romance, digamos, ou do distanciamento do romance, e que o que ela revela no microfone é revelado tal qual na leitura de "Don't Explain". Por outro lado, Forrest oferece aqui uma leitura da sua escrita como uma modalidade de leitura, já que alguém conta a história da procedência da canção na autobiografia. Nesse caso, outro aumento interrompe quando Millstein recita a célebre passagem das sombras do palco no Carnegie Hall. Forrest estava ouvindo essa leitura, uma leitura tanto por Billie quanto dela e de nenhuma delas? Ele trabalhou em meio a uma transferência tão franca e incalculável?

O que significa falar da sua "literatura de sabedoria cortante"?[xxx] O riso não é engraçado. Ela corta a literatura como Santa Teresa, com mudez e granulação. A mudez é um atributo da ausência de palavras ou da palavra? Silenciar, distorcer, aumentar ou abundar, dividir ou adicionar ao som, ao alcance do instrumento, quebrando a lógica do significante, muito suavemente contra o microfone. O que significa render-se à letra? Não é apenas uma busca abstrata, essa tentativa, essa disposição a falhar. Algo se busca, uma comunicação sem precedentes (corta a literatura, a literatura é cortada e corta), possível somente quando a linguagem não se reduz a um meio de comunicação, quando a palavra soada não se reduz ao sentido linguístico. "Billie simplesmente fascina a língua inglesa, ela era minuciosa a esse ponto."[xxxi] E quanto à intoxicação? Quem tem medo? De quem é o desejo sufocado? Elas encenam a prisão. Respiração contida, supressão abrupta. Billie Holiday canta no *locus* de ampla transferência; a interpretação (literária) de Billie Holiday opera uma ampla encenação. Ela resiste a tal interpretação, está constantemente revertendo e interrompendo tais situações analíticas, oferecendo e retomando a maestria, expandindo-se, finalmente, com radicalidade, em torno dela. Por isso, os desgraçados estão com medo. Tem que domesticar ou explicar a voz granulada. É preciso mantê-la estranha — manter

a merda em segredo, mesmo que ela sempre ecoe. Mas por que o batom dela está impregnado em sua têmpora?[xxxii] Nela, ela escreveu: "conheça a si mesmo!". Ponha-se no meio de uma explicação que só poderia revelar o rastro do que não pode ser explicado — tanto nas ações de uma dama escura quanto na sua voz granulada. Não explique o que elas já sabem. Ela não te seduziu. Você se fez de idiota. A voz granulada granula, o signo da boca, que é o nascimento, o signo de um beijo, te lendo como alguém que é analista lê os signos; aqui essa inversão, na qual quem ouve oscila entre as posições analíticas, é agora tamanha que quem ouve fica sem conhecimento e esperando que a Dama explique, faça associações livres. Então a Dama interpreta. Ela lê. Mas o que ela lê excede e mina qualquer ideia antecipatória coercitiva; não é apenas sobre o regime do amor dentro do qual Forrest opera, reanimando sua autoria para um amplo conjunto. Ele a imagina lendo o que ele já sabe, mas a sabedoria dela, como ele sabe e reprimiria ativamente, corta essa outra sabedoria. Ela está em outra coisa, em outro registro do desejo. E aquela voz granulada resiste em outro lugar à interpretação do público quando as posições analíticas são trocadas. Esse beijo imaginário marca uma voz que resiste à leitura e à escrita quando o audível é esquecido em prol de uma repetição do desejo sufocado e do objeto perdido, da transferência e da pulsão, que diriam ao público o que ele quer ouvir e o que ele já sabe. Todavia, este é o local da autoanálise no sentido dado por Cecil Taylor ao termo: uma improvisação, uma transferência interna abundante, um corte bêbado, duplamente sexual. Quando o narrador e a intérprete entram no texto e quando o escritor fantasma o assombra, as condições para tal transferência, tal análise e comunicação sem precedentes são ótimas. As intervenções ou mediações permitem seu poder replicativo e inaugurativo. Silenciado, alterado, dobrado; silenciando, alterando, dobrando estas palavras que são dela e estão diante dela
 como agora, enquanto Billie lê, ao microfone,

 ela entra um pouco rapidamente, após a estranha recitação de Millstein antes da sua batida, na interrupção ou na cessação rápida demais do

seu ritmo, estabelecido nas frases iniciais do texto, firmando um tempo narrativo implícito, o do *Bildungsroman* e do seu caminho em direção à tragédia. Somos preparades para as dores da jovem Billie pela cesura que deveria ser dela, mas o ritmo que elas cadenciam é interrompido pela pobreza e pela riqueza daquela que está diante deste instante, no centro do palco neste momento, conduzindo e transbordando o gramofone agora mesmo.

> Mamãe e papai eram apenas duas crianças quando se casaram. Ele tinha dezoito anos, ela, dezesseis, e eu, três.[xxxiii]

Esta é a anacruse de uma narrativa antiescrava escrita por um escritor fantasma, uma narrativa após a escravidão, narração da ante-escrava. Leve-o e comece-o, inicie-o, um conto contínuo ou de longa duração que ela rompe e corta, cortando "suas" palavras e sua recitação através de uma abundância musical. "Lady Sings the Blues" corta *Lady Sings the Blues*. Começando dissonante, anacronicamente, na interrupção de uma narrativa que já conhecemos, na abundância de uma tragédia anunciada, vista, seu fraseado abunda.

Duas fonografias: a violência que ela causa com as palavras ao cantar é duplicada em sua escrita. Uma carta, por exemplo, ou seu livro, a carta para Dufty que está sem pontuação. Na antecipação de algum espancamento, ela terá enviado aquela carta adiante para que possa ser lida, para que ela possa lê-la, formulá-la, deformá-la, lembrar dela:

> Quando eu chegar a Nova York lerei esta carta para você eu estou no Hotel St Clair por favor escreva ou me ligue Saudade amo você
> Billie Holiday
>
> PS... Agora você sabe por que eu não escrevo eu não posso[xxxiv]

Desejamos a gravação, que ela tivesse se apressado e viesse a Nova York para poder ler este livro para mim, mas então Millstein o lê nos bastidores, a localização do texto está nos bastidores, a localização do texto está no fonógrafo. Ela veio ler

este livro para mim, apenas outra pessoa a substitui. A voz está presente, porém ao lado, aumentada e dividida ou diferenciada pela presença de outra pessoa. A presença implícita pela voz é um estriamento fantasmagórico assombrado, repetindo mentiras que se revelam verdadeiras quando formuladas dessa forma. A presença é uma performance que começa agora, resistência na transferência feita sobre o palco.

Resistência a regimes raciais/sexuais impostos e repressivos e a acontecimentos específicos de repressão, e além: esses acontecimentos, regimes, instituições às quais ela responde não são originários; nem essa resistência é interminável, tampouco podemos dizer simplesmente que a resposta é paradoxalmente inaugurativa. Às vezes, a resistência vem na forma de um riso que serve para resistir tanto à interpretação mais triste quanto à leitura mais diferenciada de uma oscilação entre a heroína trágica e a vagabunda do macho, a virada de Miss Brown para My Man. Há um riso quase não reprimido em "My Man", um riso resistente em termos políticos e psicanalíticos. É um riso abundante que se abre ao perturbar outra convergência da reformulação de Millstein e (seu escritor fantasma, William) Dufty. A própria frase que encerra o texto, que parece solidificar sua posição dentro de uma economia trágica e falsamente esperançosa da dependência de um homem. Observe essas transferências: a intérprete das cartas de outra pessoa e da sua própria se torna a compositora cujas intenções são tornadas indisponíveis pela reformulação dos outros; mas, no ponto em que eles incorporariam as cartas que ela lê, e Millstein incorporaria sua própria carta reconfigurada a respeito da maneira como ela lê a carta, a maneira como ela diz "fome" e "amor", na narrativa sempre já construída da mulher trágica, no ponto de condensação na leitura de Millstein, que retrabalharia a própria ocasião daquela leitura como o eco de um trauma, a única vez em que ela desmaiou foi em Carnegie, um riso permite saber que há outra história antes dessa: "Cansada? Pode apostar. Mas logo esquecerei tudo isso com meu homem."[xxxv] A conclusão de Millstein, convergindo com a conclusão da autobiografia, é aberta por ela, assim como ela interrompe o que é iniciado pelo começo assombrado e reassombrado de Millstein/Dufty.

Ela corta Millstein e Dufty, corta suas próprias palavras, dividindo-as, completando-as e abundando-as. Lendo para eles uma lição, de repente ela lê tudo.

Lady in Satin é o registro de um corpo em aflição maravilhosamente articulado. Ele opera no caminho, ou no campo, de uma nova ética, talvez até de uma nova moralidade. A antiga tensão entre o produto e o processo, tecnologicamente transformada em nova disputa entre o "ao vivo" e a gravação, é suavizada pelo som que emerge, entre outras coisas, de perdas e resistências amplas, apenas para reproduzir a agonia como prazer de forma diferente a cada escuta. A tensão é suavizada, no entanto, por um som que é tudo menos suave, de modo que aquilo que o som carrega em si tornou-se áspero, de maneira que um padrão irredutível do desgaste, um padrão disruptivo e aumentativo do conteúdo, altera a superfície do sentido. Então, "You've Changed" é um evento iterável de alegria e dor, a extensão de um evento cuja representação sempre rompe a origem.

A dama de cetim usa a fissura na voz, a extremidade do instrumento, a disposição para falhar reconfigurada como uma disposição para ir além, embora a conquista ou chegada ao objeto não seja prejudicada pela parcialidade ou incompletude, nem sobrecarregada pelo romance suave e pesado de uma simples plenitude. A fissura na voz é uma perda abundante, os instrumentos de corda formam um romance com o que ela não precisa e já tem. A fissura é como aquele riso na voz de "My Man" — rastro de alguma versão inicial impossível ou incidente inaugurativo e efeito da resistência e do excesso de cada narrativa e interpretação interventiva. Nessas últimas gravações, quando inclinadas à profundidade da granulação, a granulação se torna fissura ou corte (você pode depositar seu lápis lá dentro;[4] a respeito do que é essa escrita antes da

4 [N.T.] O autor faz referência a uma passagem da narrativa de Douglass, em que ele descreve as noites de frio em sua infância: "Meus pés se tornaram tão rachados do frio que o lápis com que escrevo agora poderia ser depositado em seus sulcos" (Frederick Douglass, *Narrativa de vida de Frederick Douglass e outros textos*, trad. Odorico Leal. São Paulo: Companhia das Letras, 2021, p. 68).

inscrição da escrita? que templo?), mina qualquer narrativa da vida e da arte que passaria suavemente de um assunto leviano (*busyness*) para uma tragédia evitada. A vontade de falhar já passou; novos coeficientes de liberdade.

A dama de cetim diz "venha", ela se anuncia diante da supressão desse chamado — pois coincide com a transformação do nome — em um texto de Baraka intitulado "The Dark Lady of the Sonnets" [A Dama Escura dos sonetos]. O chamado chega como uma resposta a algum grito anterior em Baltimore, no eco de alguma canção itinerante na costa oriental, através de gravações, Armstrong e Bessie Smith reduplicando o eco dos cantos de trabalho do andar de cima da casa onde Eleanora Fagan começou a ouvir. Por sua vez, Baraka responde — uma resposta aberta que carrega consigo um rastro que ele nunca perderá, mesmo quando a resposta começa a se voltar para algumas interinanimações estáveis e falsas de masculinidade, nação e raça.

E estou interessado no conceito de raça. Estou interessado na abertura da sua diferenciação e na diferenciação da sua categorização. Estou interessado no quadro, no enquadramento, na ruptura do quadro e na invenção dos cantos internos ocultos do quadro. Tais reconstruções marcariam o conjunto completo das determinações e indeterminações da raça e do quadro, suas interinanimações e encontros interruptivos. Então, podemos sair e rir de uma gama surpreendente de coisas: uma identificação da subjetividade do soneto que excede todas as transformações metodológicas por meio de uma racialização marcada (Shakespeare oferece uma crítica da detenção do quadro e seu subproduto durativo, mas artefatual no decurso de uma prática de enquadramento icônico, uma reinvenção técnica do quadro, uma reestruturação do soneto/estrofe e seu sequenciamento e uma reforma da subjetividade que a forma e o conteúdo dos seus sonetos demandam e implicam); a linha contida de outra alteridade absoluta, a singularidade da borda serrilhada da respiração (em Baraka o quadro é o espírito — uma valorização profunda e paradoxalmente artefatual da respiração

elementar e durativa —, o contínuo mantido dentro de uma *anima* fundamental, local e até nacional); uma redução do filme a um efeito de um efeito do aparato fotográfico, uma redução que também terá sido entendida como uma espécie de racialização (Eisenstein nos dá o espírito do quadro, que estaria fora, a dinâmica originária da relação). No lugar onde Shakespeare, Baraka e Eisenstein não se encontram — não entre, mas fora e em casa —, a raça corta a raça e o quadro corta o quadro. Para entender como tais cortes são cortes sexuais, precisaremos lidar com o que marca e forma aquele lugar, uma sensualidade representada pelo cetim texturizado, a *Dark Lady Day*. O soneto-como-quadro e o sequenciamento montágico dos sonetos aparecem em conjunto com a encenação de Shakespeare de uma subjetividade tecnicista. Aqui, eu estenderia e contradiria o livro *Shakespeare's Perjured Eye* [O olho perjurado de Shakespeare], de Joel Fineman, sobre a "nova" subjetividade que Shakespeare constrói em seus sonetos: se Shakespeare representa uma nova subjetividade, é tanto a abertura de uma subjetividade poética quintessencialmente tecnicista quanto o início do fim dessa subjetividade, formada, permitida e dotada pelo duplo encontro (descoberta e expulsão, desejo e repulsa) com o outro epidíctico.

Fineman argumenta que os sonetos de Shakespeare reescrevem a poesia epidíctica —forma cujo nome se associa a uma raiz que significa mostrar, trazer à luz, revelar, destacar ou apontar para um prefixo que sinaliza tanto o suplementar quanto o autorreflexivo, marcando, assim, a poesia epidíctica como aquela que é direcionada à descrição e exaltação de um outro, ao mesmo tempo que contém efeitos excedentes que são autodirigidos.[xxxvi] Fineman começa sua leitura dos sonetos de Shakespeare indiretamente, por meio do soneto de abertura de *Astrófilo e Stella* [Astrophil and Stella], de Sidney, a fim de fornecer um pano de fundo contra o qual podemos ver essa reescrita shakespeariana e o acontecimento revelador ao qual ela chega.

Loving in truth, and fain in verse my love to show,
That she, dear She, might take some pleasure of my pain,
Pleasure might cause her read, reading might make her know,
Knowledge might pity win, and pity grace obtain,
I sought fit words to paint the blackest face of woe:
Studying inventions fine, her wits to entertain,
Oft turning others' leaves, to see if thence would flow
Some fresh and fruitful showers upon my sunburned brain.
But words came halting forth, wanting Invention's stay;
Invention, Nature's child, fled step-dame Study's blows,
And others' feet still seemed but strangers in my way.
Thus great with child to speak, and helpless in my throes,
Biting my trewand pen, beating myself for spite,
"Fool," said my Muse to me, "look in thy heart and write."

Amando de verdade, e de bom grado em verso meu amor por mostrar,
Que a mulher amada pudesse sentir algum prazer com a minha dor,
O prazer pode levá-la a ler, a leitura pode fazê-la saber,
O conhecimento pode vencer a piedade e a graça obter,
Procurei palavras adequadas para pintar a face mais preta da angústia:
Estudar bem as invenções, sua sagacidade para entreter,
Muitas vezes virando as folhas dos outros, para ver se dali fluiriam
Alguns banhos frescos e frutíferos sobre meu cérebro queimado de sol.
Mas as palavras saíram hesitantes, querendo Estadia da invenção;
Invenção, filha da Natureza, fugiu da madrasta dos golpes do Estudo,
E os pés dos outros ainda pareciam estranhos em meu caminho.
Tão bom para com uma criança falar e impotente em minhas agonias,
Mordendo minha caneta vadia, me batendo por despeito,
"Tolo", disse-me minha Musa, "olhe em seu coração e escreva".[5]

5 [N.T.] Tradução nossa deste soneto de Philip Sidney a partir do original.

Fineman lê o soneto de Sidney como um modo bastante evidente de *epideixis*, apesar da dificuldade com o elogio que o poema representa: pois, quando tudo estiver dito e feito, tudo o que a poeta precisa fazer é olhar para o entalhamento ou enquadramento do objeto de elogio e desejo em seu coração e, em uma reversão ecfrástica imaginária, transformar aquela imagem em palavras. Isso implica a possibilidade de uma correspondência direta entre o visual e o verbal que capacita alguém a simplesmente escrever o que vê; também implica que se tenha fácil acesso a uma linguagem que representa adequadamente o que se vê; na verdade, sugere que o que se vê parece quase gerar essa linguagem. O que Sidney fala e prefacia é uma espécie de escrita automática, uma escrita reveladora, na qual "a mulher amada" que tanto estimula quanto recebe a dupla paixão da visão e do amor é fácil e diretamente revelada, descoberta, desvendada; nenhum impedimento é admitido ao casamento do que é visto, amado ou estimado com o que se diz sobre o que é visto, amado ou estimado. Para Sidney, a linguagem do soneto é, de fato, uma linguagem puramente física e, na medida em que é epidíctica e, portanto, reflete tanto o processo do elogio quanto as paixões que o permitem, é também uma linguagem puramente fenomenológica, uma linguagem descritiva tanto do objeto quanto do acontecimento da visão e do desejo.

O que é novo e ao mesmo tempo interessante e assustador em Shakespeare, de acordo com Fineman, é precisamente o reconhecimento dos impedimentos do casamento do visual com o verbal. Shakespeare mostra que o objeto visual do elogio não pode ser diretamente elogiado, uma vez que a linguagem e o visual não são sustentados por nenhuma convergência absoluta. Imediatamente, no entanto, há um aprofundamento dessa problemática porque a revelação de Shakespeare sobre a impossibilidade do elogio ocorre em e como elogio, e igualmente porque a oposição entre linguagem e visão é sempre duplicada pela relação entre as duas, na medida em que a linguagem que revela sua oposição à visão é também a linguagem que trata da visão. Esse paradoxo é tematizado, de acordo com Fineman, por meio da (des)conexão dos objetos primários

do elogio na sequência do soneto, o belo jovem e a dama escura a quem a verdade reveladora e a beleza do jovem se opõem — não por causa de qualquer falsidade ou feiúra verbal absoluta, mas porque ela é, ao mesmo tempo, verdadeira e falsa, bela e feia.[xxxvii] O que Fineman observa, em suma, é "uma poética de uma língua dupla, em vez de uma poética de um olho unificado e unificador, uma linguagem de uma palavra suspeita em vez de uma linguagem da visão verdadeira" que surge em função de "uma subjetividade poética genuinamente nova que chamo, usando os temas dos sonetos de Shakespeare, de sujeito de um 'olho perjurado'".[xxxviii] Fineman, portanto, fornece um mito de origem para o afeto e o efeito ansiosos da subjetividade moderna por meio de um cálculo diferencial do sujeito. No que eu gostaria de avançar, no entanto, diz respeito a uma representação do incalculável que decorre não de qualquer julgamento sobre a força verbal estiolada do sujeito, mas resulta, ao contrário, de e em uma improvisação por meio da interinanimação da singularidade e da subjetividade que a leitura de Fineman pressupõe, e que a forma e o conteúdo dos sonetos afirmam e negam. Tal representação estaria interessada na compreensão nova e complexa do *presente* e da presença do objeto.

A obra de Stephen Booth, particularmente sua extensa nota sobre a grandeza dos sonetos de Shakespeare, é aqui tanto instrutiva quanto reveladora.[xxxix] Booth claramente se coloca na posição do poeta epidíctico, complementando seu elogio aos sonetos com um discurso autorreflexivo sobre o elogio dos sonetos. Não surpreendentemente, a essência do seu argumento é que eles são grandiosos justamente porque excedem o cálculo, porque nos dão uma experiência visionária e reveladora que não pode ser explicada quando dividimos o poema em partes que se compõem para tentar um cálculo ou uma reagregação — isto é, uma leitura — dele. Sim, os poemas de Shakespeare mostram a impossibilidade de uma declaração verdadeira — de uma fidelidade poética verdadeira — no meio de uma declaração da verdade; e sim, eles exibem o que parece ser uma subjetividade notavelmente dividida: isso fica evidente para nós quando quebramos o poema. No entanto, a verdade do poema, a fidelidade ao seu objeto, é o que nos é

revelado em nossa experiência do poema. Há, então, algumas coisas acontecendo: entendemos o poema e não entendemos o poema; sabemos algo, apesar da evidência complexa e contraditória que constitui o poema, e, ao mesmo tempo, somos obrigados a tentar descobrir o que essa evidência contraditória e complexa significa, e o que ela significa parece ser precisamente o oposto do que sabemos que ela é.

Shakespeare produz certos efeitos: um imaginar contínuo da posição de quem lê e da dinâmica da leitura, juntamente com uma restituição da possibilidade da resposta epidíctica pura que simultaneamente produz essa resposta e reproduz a demanda por essa resposta, demandando que respondamos a ela e nos permitindo fazê-lo. Ele continuamente faz o que, após uma análise mais detalhada, prova não poder fazer. E, ao fazê-lo, ele nos força a realizar a mesma façanha. Esses sonetos são todos inteligíveis para nós em sua diretriz e temática, embora se tornem menos inteligíveis quanto mais os lemos, quanto mais sabemos a respeito deles, quanto mais sabemos afinal de contas, pois a miríade de efeitos contidos em um determinado soneto e suas múltiplas facetas, quando contados, adicionados, coletados na análise literária, nunca se somam ao próprio soneto. Porém, o efeito aqui é mais do que apenas o clichê do todo como algo mais do que a soma de suas partes. Ao contrário, temos o seguinte paradoxo: o todo é minado como uma ideia pelo fato de que não é a soma de suas partes e, apesar disso, quando experimentamos o soneto, o experimentamos como (um ícone do) todo. "Tudo está em Shakespeare"[xl] é, por exemplo, precisamente aquela resposta epidíctica que reproduz o efeito Shakespeare — a extensão que eu arriscaria aqui desse efeito, implícita pela formulação do corolário "Shakespeare é improvisação", seria: Shakespeare é conjunto, conjunto referindo-se à totalidade generativa —, dividida, divisora e abundante, totalidade da qual e contra a qual a subjetividade (shakespeariana ou pós-shakespeariana) aparece.[xli]

As condições aleatórias da sua produção e reprodução ajudam a manter o *status* dos sonetos como algo problemático do ponto de vista da idealização e da bibliografia. Estou pensando aqui na publicação do que é geralmente percebido

como incorreções lexicais ou diacríticas que tiveram um efeito material sobre o significado que é produzido na/da obra e, de modo mais importante, na ampliação desse efeito por uma ordenação sequencial dos sonetos que carrega a ilusão de uma narrativa, mas não pode ser rastreada até a subjetividade singularmente ordenadora de uma autoria. A narrativa sobreposta funciona em conjunção com as estruturas de endereçamento não tradicionais, em torno das quais os sonetos são construídos para manter e disseminar as in/determinações [*in/determinations*] da leitura. Podemos então rastrear, por exemplo, aquela "sub-sequência/enredo" [*sub-sequence/plot*] endereçada a um homem amado, na qual o favor sexual é procurado por alguém que é o (e é necessariamente diferente do) sonetista homem e na qual a sexualidade e a procriatividade como tais são dadas como o (não necessariamente vinculado) objeto epidíctico; ou podemos analisar a "sub-sequência/enredo" que é endereçada a uma pessoa do sexo "apropriado" — ou seja, do sexo oposto —, que em todos os outros aspectos é indigno precisamente por exemplificar a essência paradoxalmente digna e indigna da mulher, na qual a sexualidade e a procriação são descritas segundo imagens "sombrias", correspondentes ao escrutínio crítico de sua necessária vinculação. Esse segundo grupo de sonetos e os protocolos de leitura que eles apresentam são ambos endereçados àquela que veio a ser chamada de dama escura; estou mais interessado neles — em parte, porque acho que permitem um retorno às questões da raça e do espírito por direito próprio e, em parte, porque mesmo que não o fizessem, Baraka construiu, a partir do eco do som de Billie Holiday, uma ponte que atravessa a distância entre o rastro dos sonetos de Shakespeare e a questão dessas questões. Tal retorno implícito requer atenção sobre algumas deformações minúsculas dos textos disponíveis — defeitos de nascença em alguns casos, em outros simplesmente efeitos de uma nova tecnologia. Posso curtir um apóstrofo ausente ou a tipografia do "s" ou a duplicação acidental de um par de rimas visuais? O que acontece na transição do belo jovem para a dama escura? Qual é o significado do truncamento dessa transição,

da ausência do dístico, da mudança na forma da celebração da procriação impossível do soneto para o medo de uma pretitude/beleza procriativa [*procreative blackness/beauty*] que minou todos os padrões anteriores? O enfraquecimento dos padrões é tanto um efeito da linguagem quanto da intenção de Shakespeare nos sonetos: explorar a problemática do objeto do amor e do quadro do desejo.

A falsidade da pintura — da devoção do olho e sua gravação no coração — é um motivo proeminente que percorre toda a sequência do soneto de Shakespeare e é reintroduzido com intensidade reduplicada nos sonetos da dama escura. Neles, tal falsidade é ontologicamente determinada no que é visto, e não fenomenologicamente determinada no ato (quer dizer, na paixão) do ver. Não há derrapagem no processo de ver/escrever/gravar/enquadrar ou, antes, a derrapagem inerente não foi contida, arrancou da beleza seu dom ontológico, seu nome e habitação local. A pintura agora tem uma dupla face, tanto no nível do objeto como tal, como no nível da visão/representação do objeto. E enquanto a possibilidade da verdade na pintura permaneceu apesar dos deslocamentos da representação, essa verdade parece mais problemática quando o objeto a ser representado é sempre já dado como pintado; sua justeza é mera exibição ou ausência absoluta. Essa falsidade ou duplicidade — uma espécie de vida ou animação estranha, se não mortal —, que é inerente ao próprio objeto, torna problemática a procriatividade [*procreativity*] que os sonetos marcam e representam: eles são obtidos no lugar escuro de uma ilícita — e não "simplesmente" impossível — concórdia verbal-visual, que tem sua base em uma estrutura procriativa [*procreative*] que é luxuriosa e debilitante.

O Soneto 129 conclui a transição em certo sentido: o efeito da pintura se torna "o desgaste do espírito" totalmente não mediado por aquela representação etérea e verdadeira do objeto do desejo que os sonetos anteriores impossivelmente alcançam.

> O desgaste do espírito quando se envergonha
> É obra da luxúria; e, até a ação, a luxúria

É perjura, assassina, sanguinária, culpada,
Selvagem, extrema, rude, cruel, desleal,
Logo desfrutada, porém, em seguida, desprezada,
Perdida a razão, e logo esquecida,
Odiada razão, como isca lançada
De propósito para enlouquecer a presa;
Insano ao ser perseguido, e possuído;
Tido, tendo, e quase ao ter, extremo;
Felicidade ao provar, e uma vez provado, a tristeza;
Antes, uma ansiada alegria; por trás, um sonho;
 O mundo bem sabe, embora ninguém se lembre
 De descartar o céu que a este inferno os conduz.[6]

Ainda assim, uma narrativa é discernida na transição de uma sexualidade literária etérea, idealizada, não generativa, masculina, homoerótica, para uma procriatividade visceral, heteroerótica e necessariamente ilegítima que existe como tal apenas em função da racialização da diferença sexual. De qualquer forma, o soneto 129 é um ícone da totalidade dos sonetos, aquele que contém alusões às ilusões da trama que toma a forma de uma facção temporal, interna, diagramaticamente icônica, que corresponde a um efeito semelhante produzido pelo sequenciamento não natural ou, mais precisamente, naturalizado dos sonetos.[xlii] "Tido, tendo, e quase ao ter, extremo", talvez o verso mais analisado do soneto, é um ícone da iconicidade do soneto. Assim, os números 1 a 126 podem ser lidos como aqueles sonetos que estão em busca de ter (a busca violenta e irracional pela formação de uma interioridade, uma integridade diferencial, uma subjetividade singular que, de alguma forma, emergiria em uma procriatividade homoerótica impossível), e os números 127 a 154 marcam o desejo satisfeito com todas as habituais metáforas feminizadas e racializadas de morte e

6 [N.T.] Os sonetos de William Shakespeare que reproduzimos aqui foram traduzidos por Thereza Cristina Rocque da Motta e publicados em William Shakespeare, *154 Sonetos de William Shakespeare*. Rio de Janeiro: Ibis Libris, 2009.

decadência, de onde nada vem, exceto o impossível, o resíduo putrefato da arte, enquanto em algum lugar, em uma brecha que não consegue se mostrar, a menos que tomemos o dístico final "perdido" do número 126 para oferecer a representação impossível do ter, reside a ação da qual não há visão e cuja ausência produz a necessidade de uma ilusão retrospectiva de "si mesma".[xliii] O soneto 129 seria, em certo sentido, a encarnação da experiência extrema dos sonetos, o enquadramento singular de sua fenomenalidade, o momento mais claro da diferença shakespeariana na subjetividade poética. Esse soneto, esse quadro, conteria uma imagem da ação detida ou eternamente adiada dos sonetos e, portanto, também conteria uma imagem, se você quiser, da subjetividade detida que engendra sua ação. A duplicidade inerente à subjetividade detida das frases ou à ação adiada é figurada no poema pelo "desgaste do espírito" e pela dualidade — a desejabilidade sombria ou a "beleza feia" monástica — sobre a qual ou dentro de quem esse espírito é desgastado. Mais uma vez, estou interessado no modelo de subjetividade poética que o funcionamento desse poema produz e exemplifica e também na proveniência desse modelo — o encontro (hetero)sexualizado e racializado com o objeto de elogio, repulsa, desejo e o simultaneamente capacitador e debilitante desperdício do espírito.

> uma corrida, início de um processo em curso; ação rápida; o espaço ou distância entre dois pontos;
> uma disposição natural ou herdada; uma determinada classe de vinho ou o sabor característico supostamente devido ao solo;
> um conjunto de crianças ou grupo de descendentes; uma geração; uma tribo, nação ou povo ou grupos; uma classe — uma das grandes divisões da humanidade; um dos sexos;
> cortar, rasgar (no que diz respeito à tecelagem), canalizar, pôr em curso, alinhar: uma linha ou série;
> um estilo ou maneira peculiar ou característica [de escrever]: vivacidade, animação, picância — "Acho que as epístolas de Phalaris têm mais Raça, mais espírito, mais força de espírito e gênio" [...][xliv]

NADA ERA mais perfeito do que ela. Nem mais disposto a falhar. (Se chamarmos de fracasso algo que a luz pode realizar. Uma vez que você a viu ou sentiu qualquer coisa que crescia em tua carne e que ela exorcizou).

No momento em que aquilo que ela fez saiu cantando, você estava sozinho. No momento em que aquilo que ela era estava em sua voz, você ouve e faz suas próprias promessas.

Mais do que eu senti querer dizer, ela sempre diz. Mais do que ela jamais sentiu é o que chamamos de fantasia. Emoção está onde você estiver. Ela ficou na rua.

O mito do blues é arrancado das pessoas. Embora alguns outros criem categorias de acordo com seus entendimentos. Um homem me disse que Billie Holiday não estava cantando blues e ele sabia. Certo, mas o que me pergunto é o que ela viu para moldar seu canto assim? O que, em sua vida, propôs tal tragédia, essa última agonia desesperada? Ou lance a moeda e ela está cantando "Miss Brown to You". E nenhum de vocês, gatos, ousaria contrariá-la. Um olho fechado e seus braços suspensos em um balanço tal como se todas as mulheres fossem tão indiferentes. Ou, então, poderia rir.

E, mesmo no riso, algo diferente do brilho completava o som. Uma voz que passou do instrumento de uma cantora ao instrumento de uma mulher. E daí (daquelas últimas gravações que a crítica diz serem fracas) para uma paisagem preta da necessidade e, talvez, do desejo sufocado.

Às vezes você tem medo de ouvir essa dama.[xlv]

Este trecho de Baraka, intitulado "The Dark Lady of the Sonnets", é uma elegia a alguém cuja perfeição fazia parte do perfeito, da sua temporalidade peculiar, da valorização a que a durabilidade convida. A Billie Holiday de Baraka excede no sentido em que o perfeito excede qualquer ideia de sucessão ou cesura, precisamente na disposição da voz de escapar a qualquer restrição ou regra anterior para expandir o alcance do instrumento, para atravessar qualquer vestígio de uma separação da voz-como--instrumento do corpo.

O soneto de Baraka representaria uma *epideixis* da auralidade, um afastamento do ocularcentrismo do discurso do

elogio. Nós apenas a vemos obliquamente, vendo obliquamente, "um olho fechado e seus braços suspensos em um balanço tal como se todas as mulheres fossem tão indiferentes". No entanto, sentimos uma presença que perturba a distinção entre a transmissão e a sensação transmitida, que reabre a questão do som na escrita e a questão do medo. Medo porque, como escreve Baraka, "às vezes você tem medo de ouvir essa dama". Às vezes, a emanação fantasmagórica do som dela a partir da escrita dele justifica um afeto estremecedor, uma fascinação ou interrupção que é assustadora não só no efeito emocional que produz, mas também na disjunção cognitiva que abre, uma disjunção entre a perfeição da Dama e a ruptura de uma voz gravada, morta, entre a insistência e a ausência marcada pelo som dela. Às vezes você tem medo de ouvir a voz de quem morreu, seu som material e palpável. Às vezes, você tem medo de ouvir a falha perfeita da voz. Essa falha perfeita não é apenas uma função da cessação — a "queda agonizante" — que a manipulação rítmica da voz durativa realiza; é, também, o fantasma que a reprodução mecânica da voz silenciada emite, o artefato da gravação, a redução necessária do processo ao produto, a contenção e a replicação da sensação do excesso. É este o fenômeno paradoxal que a gravação musical, o soneto e a montagem exigem que abordemos e improvisemos.

"The Dark Lady of the Sonnets" (re)escreve a música. É mais do que um registro da maneira que os registros são; não apenas um artefato, ele transmite, por meio da escrita improvisada, a música como uma espécie de abstração voltada para o conjunto. "The Dark Lady of the Sonnets" é a representação que se move na ausência de representação: não como uma simples valorização do processo — embora isso aconteça nas palavras —, e não apenas na ideologia e na metafísica do espírito e da nação (a manifestação expressiva da pretitude que Baraka ama, precisa e deseja, a pretitude cuja história sobredeterminada de referência [negativa] ele estende e subverte). É, antes, uma improvisação através da oposição do processo valorizado (aliado à perda do som, do ar, do fôlego, ou "o desgaste do espírito") ao produto valorizado (como

o artefatual, a presença do som gravado e estiolado, outra compensação inadequada como o grito orgiástico e orgástico associado à harmonia mortal entre a música e a plateia).

É uma improvisação através das interrelações complexas de vergonha, música e prostituição e sua conexão com a loucura, a embriaguez, o feitiço e o fascínio: formulações além da razão, de um tom apocalíptico, mantidas às custas de um suspiro ou do som assustador e arrebatador que um trompete ou uma voz fazem em sua extensão, atados na conexão metafísica entre o jazz, a morte, a raça e o espírito.

No entanto, algo problemático está em jogo no que chamei acima de representação visual "oblíqua" de Holiday, feita por Baraka, na visualização sobredeterminada da mulher como oblíqua, vaga, maleável, interpretável, atribuível no processo de significação mais fixa. A particularidade vaga da mulher marca um mistério que significa a origem, o local insondável de um retorno imaginário — à mãe, à África — com o qual os escritos de Baraka na década de 1960 estavam intimamente relacionados. Aqui, a elegia é determinada pela ausência constitutiva que a rodeia, ou seja, a raça. O que temos no texto de Baraka (na aparente elisão do visual) é mais um "hibridismo escópico" em que a música é reduzida a algo que gesticula em direção à redução etimológica do "jazz" (paralela à redução semelhante do espírito; uma ponte conecta "o desgaste do espírito" e a disseminação do jazz; essa mesma ponte conecta a procriatividade sexual e estética: espírito, esperma, *jism*, jazz): o elemento fundamental de outra procriatividade ilícita indexada e determinada pelo literal ou pela disseminação figural de uma substância masculina original, singular. A sexualização da diferença racial que é assim posta em prática é uma reversão da produção de Shakespeare da dama escura dos sonetos; mas essa reversão nada mais é do que um movimento altamente determinado dentro da própria economia estrutural que permite a formulação de Shakespeare em primeiro lugar.

Mesmo assim, certo fenômeno permanece: um paralelo da generatividade indiferenciada e não singular que os sonetos de Shakespeare exibem, talvez melhor descrito precisamente

como o fenômeno do resíduo como tal ou, melhor ainda, como a marca da totalidade que "tudo" (aquilo que está em Shakespeare e Baraka e seus "objetos") jamais pode capturar. O fenômeno levanta questões que perturbam as distinções entre o objeto da visão e o acontecimento de ver, a voz ouvida e o acontecimento de ouvir. Aqui a questão pode ser melhor formulada: qual é a relação entre a forma determinada do blues (e o modo particular de subjetividade que a forma implica), a gravação (como a manifestação determinada de um aparato técnico particular) e a improvisação? A resposta talvez seja a seguinte: a gravação é uma determinação que é também uma improvisação, que se estende, emana, carrega um rastro que sai da tragédia que o blues possui. A resposta talvez seja a seguinte: a dama escura improvisa através do blues e de tudo o que isso implica, desde dentro da sua forma e na fixidez da gravação. A resposta talvez seja a seguinte: o fim trágico-erótico que o blues parece sempre prenunciar é suplementado não só pelo efeito transformador da improvisação, mas também pela emanação fantasmagórica dessas últimas gravações, som que se estende além do fim sobre o qual se refere. A resposta talvez seja a seguinte: que a imagem sônica de uma morte anunciada contém não apenas o rastro de uma beleza primitiva e generativa, mas a promessa de uma nova beleza — canção saindo de, canção para...

O blues é o que a Dama canta e — no canto, e no excesso do canto, por meio de uma improvisação através da sobre-determinação do registro e da determinação do blues como tragédia, no desgaste e na extensão mais que iluminadores e subtonais do seu riso fantástico, preto — excede. A gravação é o soneto, (re)escrito no discurso elegíaco de Baraka para aquela cuja música é desesperada. O soneto é análogo ao quadro. O soneto, a gravação e o quadro são suas próprias improvisações. Isso quer dizer que algo contido nessas formas também as excede, que há um resíduo que não se reduz ao aparato técnico que as produz ou à tecnicidade que as fundamenta. A tecnicidade reside na ideia da singularidade, através da qual o soneto, a gravação e o quadro são constituídos, e na sua origem em um tipo particular de aparato tecnológico — a

saber, a estrutura de subjetividade a que Shakespeare é dado, e que Shakespeare escreve e reescreve. A essência da estrutura é uma tecnicidade aparente na oscilação entre singularidade e diferença, singularidade e totalidade. Não creio que seja injusto pensar esse princípio, essa nova subjetividade da sequência ou, mais profundamente, do intervalo, como montágico. E, como Baraka nos ensina, a "questão da montagem é impossível sem Eisenstein, quer eles saibam disso ou não".[xlvi] "[E]les" refere-se, digamos, a Shakespeare e Lady Day, que sabiam — sempre e em todo o seu trabalho — da centralidade da questão que Eisenstein (será que "eles" o conheciam?) torna possível ao questionar.

Eisenstein é essencial aqui por conta da sua exposição teórica a respeito de ideias e práticas já em funcionamento nas formas de coisas determinadas por origens tecnicistas e protomecânicas. (Essas formas não são menos técnicas, apesar da sua relativa precocidade, do que aquelas que determinam grande parte da produção estética contemporânea — estou pensando aqui na sequência do soneto —, e não menos subversivas do próprio técnico, apesar da sua posição na idade da reprodução mecânica — estou pensando aqui nas *gravações* de Holiday de suas improvisações do blues). O mais importante é sua busca por uma teoria da montagem como totalidade não exclusiva: daí o movimento do polifônico para o sobretonal, tudo em busca (de acordo com Annette Michelson)[xlvii] de uma arte total, uma *Gesamtkunstwerk*, que ofereceria, representaria e efetuaria o que Trinh T. Minh-Ha chama de "a unidade múltipla da vida".[xlviii] Essa busca é restringida pela singularidade (o modelo cognitivo ou estrutura da subjetividade ou princípio da tecnicidade ou aparato técnico que produz formas como o soneto, o blues ou o quadro) em/e sua relação dialética com a totalidade (a síntese do processo e do artefato que ocorre na e como montagem), e pelo intervalo como a estrutura dessa relação, a forma e a força motriz ou dinamismo que infunde e anima "o conjunto das relações sociais". No entanto, Eisenstein começa a colocar alguma pressão sobre a ideia de singularidade em uma crítica

ao quadro estático: Michelson argumenta que, nessa teorização, em "A quarta dimensão do cinema"[xlix], uma radicalização da montagem é levada a cabo de tal forma que ela atinge sua máxima possibilidade; mas o faz, eu argumentaria, precisamente no momento da restituição dessa possibilidade, pois a montagem se torna plena através da desconstrução do *status* elementar, ou seja, da estaticidade, do quadro. Tal desconstrução não pode deixar de incluir a improvisação através da ideia do quadro como pura singularidade: isso significa não apenas a teorização do movimento no/do quadro, mas a iconização que atua como afirmação contra a própria ideia de quadro. Quando a montagem se impõe, ela ocorre na desconstrução do seu elemento singular e da relação intervalar desse elemento com o conjunto a que pertence. O que resta é uma totalidade ou conjunto que não se estrutura nem pela relação nem pela singularidade, mas pela diferenciação interna — o corte sexual — da singularidade e das novas relações; o todo que a diferenciação permite.

A montagem é a ponte que suspende ou nega sua função de transporte: é a suspensão interna ou tradução do sintágmico ou, melhor ainda, a substituição frasal da sentença. Ela encena a disseminação de polifonia e multitonalidade dentro da sua linha (do tempo), até então unívoca: a ponte desmorona em direção a uma duração aporética, embora, como eu disse, já esteja presente um movimento através dessas in/determinações da singularidade. A essa disseminação do conjunto, a essa nova animação do objeto, a essa improvisação animadora do negócio velho-novo, cabe ao cinema chegar: é uma pluridimensionalidade, até então reprimida, do instante, do ajuste, do rastro do *Lichtüng* heideggeriano ou do *ekstasis* em ação nas formulações de Eisenstein, no contexto do apelo à afetividade ou ao fato de o filme ter que ter sentido. E tudo o que temos pensado aqui é o sentimento — uma geratividade efêmera e paradoxal, uma procriatividade expressiva, improvisando por meio da oposição e da relação do corte e da sutura, da imagem e do som do amor. Isso é só para dizer que há sempre algo mais do que apenas o que há para dizer, uma abundância que se acumula especialmente

em momentos como estes, quando as coisas parecem "nervosas, talvez distorcidas em alguns pontos", quando "ouvidos literalmente queimam com o que as palavras não conseguem dizer". Quer dizer + mais que o aparato discursivo dá à palavra, na sua inadequação, algo a dizer + mais ao e para o aparato cinematográfico, força performativa deformando e reformando as categorias do campo audiovisual. A dama escreve esse conhecimento no coração e na escrita de Baraka.

Por quanto tempo ele consegue se lembrar?

Inversão alemã

O que se ganha com o seu esquecimento/desmembramento?

Eis a abertura do ensaio de Baraka, "The Burton Greene Affair" (O caso de Burton Greene):

> A QUALIDADE do ser é o que a alma é, ou o que é uma alma. Qual é a qualidade do seu ser? Qualidade aqui significa o que ele possui? O que um ser não possui, por predefinição, também determina a qualidade do ser — o que sua alma realmente é.
>
> E pensemos na alma como *anima*: espírito (*spiritus*, respiração) como aquilo que carrega a respiração ou o vento vivo. Somos seres animados porque respiramos. E o espírito que em nós respira, que nos anima, que nos move, abre as trilhas pelas quais percorremos o nosso caminho e é a caracterização final da nossa vida. Essência/Espírito. A soma final e mais elementar do que chamamos de ser. Não há vida sem espírito. O ser humano não pode existir sem uma alma, a menos que seja proveniente de cavernas geladas e malcheirosas, respirando gases venenosos de alta valência agora internalizados nos olhos azul-argônio.
>
> O seu espírito é o que você é, o que você exala sobre seus pares. Sua volição interna e elementar.
>
> Na *Jazz Art Music Society* de Newark, uma noite, o pianista Burton Greene se apresentou em um grupo formado por Marion Brown, saxofone alto e Pharoah Sanders, saxofone tenor.[1]
>
> "The Burton Greene Affair" é um registro desse conjunto. A música que foi ouvida por Baraka naquela noite em Newark ressoa em suas palavras ao mesmo tempo que é depreciada, idealizada

e distorcida na leitura, audição e composição que formam o ensaio, conforme o título e a descrição. A escrita é marcada pela possibilidade de variação: o que você canta, lê, improvisa, *move* você. A escrita de Baraka não é uma exceção. A questão é se tal movimento deve ser um retorno. O caso de Baraka remete a um retorno provisório ao primordial e à questão do seu significado. O objetivo desse retorno é duplo: o ser e a pretitude. Baraka fala a respeito do ser por meio da música e dentro do que passa a figurar como uma "outra" tradição (aquela que valoriza uma determinada compreensão e encarnação da improvisação, que respeita e teoriza a totalidade na obra de arte e na relação autodesconstrutiva da obra de arte com o cotidiano). Da mesma forma, o problema da pretitude surge apenas por meio de um questionamento ontológico que pode ser a própria essência da tradição do "semelhante". Esse conflito no cerne do texto de Baraka exige exatamente o que ele produz: som profundo [*deep sound*]. Tal som, por sua vez, requer o tipo de escuta que ativa, em vez de fragmentar, todo o *sensorium*. Deve-se, portanto, olhar para a música que Baraka faz com seu próprio olho vicioso. Adrian Piper pode entender isso como uma parábola sobre a interação da patologia visual com a categorização racista, mas ela também sabe quão difícil é – dentro de certo *continuum* de intensidade, de saturação estética, política, até mesmo libidinal, que as pessoas pretas chamam de vida cotidiana – olhar para o que parece emergir apenas como a oclusão da pretitude, o adiamento e a destruição de outro conjunto. Diante desse violento ataque, a tentação de retornar a uma primordialidade imaginada é enorme. Teremos que ver se o ser e a pretitude são ou não acessíveis por meio da pulsão originária e fragmentária. Por um lado, Baraka desce a linha interrompida de uma coreografia apositiva, um desvio (fono/vídeo)gráfico. Por outro lado, Baraka traduz a teoria da improvisação do conjunto do negócio velho-novo em uma linguagem ontológica cujas totalizações excludentes encerrariam o ajuntamento.
Suas traduções se cruzam, mas apenas no sentido que seria obtido se o projeto e a engenharia da ponte fossem feitos de maneira difícil e excessivamente perturbadora (como se o arquiteto fosse Hardaway). Esta é a velha-nova linguagem — trágica, esperançosa, decaída — do conjunto quebrado, do objeto fenomenal. Baraka descobre a natureza improvisatória e conjuntiva da linguagem da ontologia

ao usá-la. Ele vai ao seu encontro ao jogar com ela. Ele a inventa em uma performance que não apenas representará. Ele improvisa, trazendo para a ontologia a tradição de outra inscrição, que deixa "a tradição" sem sentido ou a torna muito significativa, que nos abre continuamente ao valor da improvisação, mesmo que esse valor seja pensado no espírito do sistema, mesmo quando a improvisação deixa o espírito sem sentido. Sua improvisação é consumida pela própria força sobre a qual atuaria. A fantasia do retorno se transforma em oscilação fria. A única questão que resta diz respeito ao que a música tocada naquela noite registrou. Talvez o que tenha sido registrado seja o seguinte: a fantasia do que ainda não havia acontecido.

As perguntas exigem que nos voltemos obliquamente, mais à frente, para a gravação, para o que parece e não parece estar lá, para o que é para (parecer) ser. Eis o que ativa a previsão que não é profecia, mas descrição. Isso é improvisar.

"The Burton Greene Affair" é uma rede de desejos, uma constelação de não convergências, a rasura [erasure] e a rasura-rerracializante [re-enracure][7] — repetição e variação, esquecimento passivo e ativo — de algumas das figuras fundamentais da modernidade (Wittgenstein, Holiday, Eisenstein, Du Bois, Heidegger, Derrida) e daquilo que resiste e reprime no sentido do outro temporal e ontológico, racial e sexual. Tais resistência e repressão são encarnadas e silenciosamente soadas no eco consciente da música do grito e da oração, sua reprodução da temática fora do conjunto transferencial de uma origem conhecida e incognoscível.

O conjunto da performance que é chamado de "The Burton Greene Affair" não é nem o desaparecimento do acontecimento, nem o desaparecimento de qualquer produto ou rastro possível (o registro não é definitivo tampouco inaparente), nem a consciência escura — consciência do desaparecer ou a consciência do inaparente ou invisível — de quem testemunha

7 [N.E.] Como explica o próprio autor, o neologismo re-enracure procura englobar dois termos que são caros ao seu pensamento: erasure, aqui traduzido como "rasura", e o verbo enrace, cuja origem remete às noções de "implantar" ou "enraizar novamente", mas que aqui é utilizado sobretudo no sentido de "racializar novamente".

o acontecimento: é, antes, aquilo que desaparece dos aparatos conceituais da identidade e da diferença, singularidade e totalidade. (A *destruktion* do) aparato conceitual é o que "The Burton Greene Affair" busca, e é onde "The Burton Greene Affair" está: a turbulenta convergência de uma desconstrução do maquinário de exclusão e o surgimento de uma mudança r/evolucionária desse maquinário em direção à materialização radical do espírito cujas forças carregam Baraka, mas nunca permitem que ele se desfaça do pensamento excludente que carrega. Tal pensamento se manifesta precisamente onde Baraka estabelece um *ethos* de diferenciação violenta por meio de diferenças essencializantes — entre leste e oeste, espírito e corpo, elevação e descida, êxtase e estase —, que replicam (a forma oscilatória d)o *ethos* e do pensamento que ele faria abjurar. Ele faz isto mesmo quando sua escrita é impulsionada pelo tremor dilacerante da música do conjunto da improvisação. Como é que nos demoramos na junção ruptural e impossível dessa música reconstrutiva e nas lentes *destruktivas* através das quais Baraka a vê, uma distância ruptural, intransponível e assintótica entre a visão e o som que o texto sempre suspende.[li] Não estando interessados em um entendimento ou representação adequada da ação cuja performance ocorreria nessa demora, mas interessados em uma invocação sobreativa [*enactive*], uma prece material, a disseminação das condições de possibilidade da ação que o texto de Baraka continua e estende ao demorar, precisamos pensar um pouco sobre improvisação.

Tal pensamento é aberto por um movimento de abertura na obra de Baraka. Ele avançou (a partir daqui, através dessa abertura), mas quero questionar a valorização do movimento e do processo, pensar através de algumas das afinidades mais problemáticas dessa valorização, desmitologizar o durativo, desmascarar determinado grupo de anseios transformacionais, separar o fato da transição de qualquer suposto significado liberatório que lhe seja dado, perturbar e também apontar os paralelos euro-filosóficos (particularmente heideggerianos) para essa valorização do processo — senão das suas origens —, e ler o que surgirá como a valorização do processo na ode

ao espírito e ao contínuo no sopro de Sanders e Brown que encerra o ensaio de Baraka.

A crítica da valorização do processo está ligada à investigação do nome e do autor; a crítica exige, por exemplo, que quando eu me refira ao momento e à escrita e ao escritor, digamos, dos textos de Heidegger, eu fale de um Heidegger particular, e não de Heidegger em geral. Da mesma forma, devo ter certeza de que sei a quem me refiro e a que me refiro quando digo "Roi está morto". Devo homenagear provisoriamente a autorretratação barakiana que afirma que ele estava naquele lugar naquele momento, naquele momento em particular, embora agora ele esteja em outro lugar, em algum lugar melhor, mais avançado. Devo fazê-lo para mostrar que o agora e o fato de ele estar indexado em um determinado produto e em uma determinada *persona* produtiva desmentem e enfraquecem a valorização do processo em andamento. Mas podemos dizer mais sobre esses momentos do que poderíamos ter dito a respeito da trajetória da carreira da qual surgiram? Posso articular algo sobre algum momento singular e atômico na história de (que nome eu usaria?) x mais claramente do que dar a sensação de um projeto em andamento e inacabado chamado (de novo, que nome eu usaria?) x? Poderia pensar tudo isso dentro do contexto da ruptura wittgensteiniana entre a fenomenologia e a física ou a ruptura aristotélica entre *energeia* e *ergon* ou a ruptura barakiana entre "Hunting" [Caça] e "Those Heads on the Wall" [Essas cabeças na parede].[iii] Por fim, a impossibilidade de identificar com precisão o nome do autor e o momento da autoria torna obsoletos os arranjos temporais estruturados em torno da oposição da ideia de processo à ideia de um determinado momento da produção em sua relação com qualquer discernimento possível dos fenômenos do texto e do autor, da experiência de transformação, do nosso acesso à experiência ou aos artefatos individuais, que poderíamos dizer que são artificialmente jogados fora durante o processo.

Note que, mesmo ao invocar as especificidades do nome próprio como forma de marcar a diferença interna — e, assim, minar a autoridade — do autor, e mesmo ao se mover tão

cautelosamente quanto possível através do campo epistêmico moldado pela temporalidade pontuada em que residem os acontecimentos que correspondem a nomes e autores específicos, meu trabalho trai sua inserção nos métodos e discursos que se proporia a questionar. Eu tenho que ter esperança de que ele vá a algum lugar fora do fora desse questionamento. Devo enfrentar a estranheza ou o estranhamento de saber que o projeto que sigo, que se projeta continuamente em todas as direções temporais e históricas (como a revisão ou reformulação ou a distorção e a transformação imaginadas e a extensão de um acontecimento chamado problematicamente "The Burton Greene Affair"), é o projeto do Iluminismo, "o projeto inacabado de [uma] modernidade", retirado ou tornado vicioso na improvisação do conjunto.

"The Burton Greene Affair" carrega uma gagueira dialética, dialetal.[liii] Tem uma articulação dividida que recalibra a marcação rítmica da diferença racial. Notaremos como Baraka vê o conjunto na interação da sua própria representação da busca interrompida de Greene pela materialidade (dada no percussionismo da sua execução) e nos prolongamentos fluídos de Sanders e Brown dentro e do espírito (dada na animação dos metais). O conjunto terá se dado nas incompatibilidades que Baraka projeta, no corte entre os ritmos, entre a ordem sintágmica e a eventual quebra; o conjunto terá sido ouvido na arritmia que separa os ritmos. Como tal, é a entidade cuja apreensão exige a improvisação mediante quaisquer noções anteriores de ontologia, epistemologia e ética. Essa apreensão requer um interesse na natureza do tempo da improvisação e no tempo da organização do conjunto. Tais interesses, por sua vez, exigiram uma tentativa de tornar-se mais consciente do lugar do conjunto nessa mesma escrita, para sustentar o desejo que você antecipa, que você terá sentido até agora, de parar, olhar para cima, cantar a inscrição. Algo no desejo parece que pode atingir a ordem implícita que contém fragmentos e elipses e aforismos como rupturas em um fundo; que reúne coisas que não são locais nem copresentes [*copresent*] para que você não precise

justificar nenhuma atenção — em nome da justiça e da liberdade — ao conjunto que aparece como a justaposição de tradições, idiomas, autorias, gêneros, gramáticas, sons. Outro tipo de expressão rigorosa de algo como o sentimento.

Primeiro Heidegger, depois Baraka, depois Heidegger novamente, 1966:

> Tudo funciona. É precisamente isso que é inquietante: tudo funciona, e o funcionar arrasta sempre consigo o continuar a funcionar, e a técnica arranca o homem da terra e desenraiza-o cada vez mais. Eu não sei se não os assusta — seja como for, a mim assusta-me — ver agora as fotografias da Terra feitas da Lua. Não é preciso nenhuma bomba atómica: o desenraízamento do homem já está aí. Nós já só temos relações puramente técnicas. Já não é na Terra que o homem hoje vive [...] Se estou bem informado, de acordo com a nossa experiência e história humanas, tudo o que é essencial, tudo o que é grandeza surgiu do homem ter uma pátria e estar enraízado numa tradição.[liv]

> Para que o mundo não branco assuma o controle, ele deve transcender a tecnologia que o escravizou. Mas a reflexão expressiva e instintiva (natural) que caracteriza a arte e a cultura pretas, ouça esses músicos, transcende qualquer estado emocional (realização humana) que o homem branco conhece. Eu disse em outro lugar: "O sentimento prediz a inteligência".[lv]

> Já só um deus nos pode ainda salvar. Como única possibilidade, resta-nos preparar pelo pensamento e pela poesia uma disposição para o aparecer do deus ou para a ausência do deus em [nosso] declínio, preparar a possibilidade de que pereçamos perante o deus ausente.[lvi]

Na época em que "The Burton Greene Affair" foi escrito, também em 1966, as possibilidades estruturais da improvisação no jazz haviam sofrido uma revolução. Em *Free Jazz*, Ekkehard Jost escreve:

> surge um novo tipo de improvisação coletiva em que a evolução melódico-motívica dá lugar à moldagem de um som total. Para Ornette Coleman, as várias partes exercem uma influência intelectual umas sobre as outras, resultando em uma conversa coletiva; para Cecil Taylor, o coletivo é liderado principalmente por um músico que age de acordo com os princípios construtivistas; para o último Coltrane, particularmente o de *Ascension*, as macroestruturas do som total são mais importantes do que as micropeças individuais.[lvii]

Ele acrescenta que

> nos solos há uma emancipação gradual do timbre do tom que leva a estruturas a-melódicas delineadas por mudanças na cor e no registro. Essa forma de tocar é mais facilmente conectada a um tipo de expressão do emocionalismo.[lviii]

A formulação final de Jost retorna repetidamente, ao que parece eternamente, como uma lente crítica através da qual a arte e o pensamento pretos foram obscurecidos. Por enquanto, é importante argumentar de novo que o que ocorre na Nova Música Preta dos anos 1960 — aliás, o que ocorre ao longo da curta e acelerada história da música *como a historicidade da música* — é o surgimento de uma arte e de um pensamento em que emoção e estrutura, preparação e espontaneidade, individualidade e coletividade não podem mais ser entendidas em oposição. Em vez disso, a própria arte resiste a qualquer interpretação em que esses elementos sejam opostos, resiste a qualquer designação, mesmo as de quem faz arte, que dependa de tais oposições. Os principais problemas aqui são que essas oposições podem ser todas indexadas a duas outras que se movem dentro de uma espécie de primordialidade mútua — aquela entre a composição improvisada e aquela entre preto e branco. A questão é se o discurso que envolve a música chega ao espaço liberatório que a própria música abre. Essas oposições formam o aparato conceitual que Baraka usa para representar a música, mas há algo na linguagem de Baraka que permanece ilimitado pelo pensamento representacional-calculista, algo que o

coloca sob a visada da crítica imanente. Esse algo é a própria improvisação. É, por fim, precisamente esse movimento livre da oscilação sistemática que começa e termina na ilusão do originário, do primordial — a oscilação sistemática que, portanto, nunca termina.

Quando Baraka se separou — do Village, da casa, do "romance" interracial e do estilo de vida (preto) "boêmio", dos outros, antigos eus, em direção a outros, novos — ele tentou (por meio de um "retorno" complexo) se afastar de uma estrutura particular do pensamento. Ele fez isso em uma época em que a libertação nacional do Terceiro Mundo já estava sendo tragada pelas formações neocoloniais emergentes do capitalismo global; tragada, então, por certa imagem do mundo econômico em que o movimento dual de fragmentação e homogeneização, diferenciação excludente e semelhança metafísica, são evidentes no mundo e na ideologia que informa o texto de Baraka. A forma particular do nacionalismo de Baraka emerge ao lado da consciência liberatória cujo declínio já está codificado nas particularidades dessa emergência. Na verdade, o nacionalismo que Baraka abraça é, em alguns aspectos fundamentais, resquício ou vestígio da tradição (filosófica) que ele abjuraria. No entanto, Baraka não é redutível ao nacionalismo e, portanto, seu anacronismo é duplo. Ele está depois e antes do nacionalismo como uma ética revolucionária de resposta nascente (ao invés de uma política ou mesmo um culturalismo que sustentasse a resistência política apenas como um traço legitimador), embora isto seja o que ele gostaria que a música estabelecesse e significasse. O que Frantz Fanon teoriza em *Pele negra, máscaras brancas*[lix] como o encontro com o outro como fascínio racialmente resistente é o que Baraka ouve e amplificaria, transmitiria ou moldaria a partir de "The Burton Greene Affair". Ele quer transformar o conjunto e sua performance em reencenação fragmentada internamente de um encontro originário e trágico, que seria paralelo ao conteúdo dramático dos registros que animam sua trajetória ao longo do início dos anos 1960 como um conjunto de transições preambulares a um retorno impossível. O nacionalismo preto e heideggeriano de Baraka vem como uma resposta ao esquecimento violento da

tecnicidade europeia do espírito e da origem. A questão é que a música, que manifestaria a interinanimação da raça, do espírito, da origem e da liberdade, juntamente com a ética revolucionária exemplar do encontro objetificante com a alteridade (que supõe inverter a direção do ajuste tanto entre o senhor e o servo e dentro da consciência im/possível do próprio servo), oblitera os aparatos conceituais éticos, ontológicos e epistemológicos dos quais depende a manifestação desses complexos. Como veremos, a música não faria o que Baraka queria que ela fizesse; no entanto, ele é levado por ela, talvez da mesma maneira como Greene é levado por ela, para outra coisa, uma compreensão totalmente diferente do corte entre e dentro do qual a liberdade e a identidade podem se articular, um corte moldado na interminável constituição e reconstituição de um tipo de conhecimento ao qual as filosofias convencionais do Iluminismo e da oposição ao Iluminismo não têm acesso.

Portanto, o que Baraka diz sobre Burton Greene, que ele está sendo impulsionado por forças que não entende nem assimila, também se aplica a si mesmo. O que ocorre em "The Burton Greene Affair" ocorre não apenas com, mas através de Baraka — a força improvisatória do conjunto ocorre através dele, apesar dele. Mais especificamente, o que ocorre se move por meio de algumas operações dadas em um momento específico no desenvolvimento da ontologia de Baraka. Todos os recursos coletivos e improvisados, todas as contradições insolúveis da linguagem ontológica europeia moderna ressoam — como a transmissão do som do conjunto — na voz filosófica de Baraka, mais claramente no enunciado (do "ser") que nomearia, descreveria, formalizaria e, portanto, ofuscaria o conjunto no espírito de outra tradição, que leria, refletiria e transcenderia a interinanimação do ser, da linguagem, da raça e da (crise da) humanidade (europeia). "The Burton Greene Affair" chega nesse momento no mundo: quando a reestruturação do capitalismo desloca nação e origem, e quando tal deslocamento é acelerado pela tecnicidade global e globalizante que assegura, finalmente, a formulação literal de uma "imagem mundial", que constitui a degradação final das prefigurações ilusórias do cosmopolitismo iluminista. Nesse

momento, em seus apelos à nação e à origem, e em sua relativa incapacidade de pensar uma imagem mundial alternativa, Baraka e Heidegger soam semelhantes, mesmo nas diferenças agudas de suas circunstâncias, motivações e enunciados.

Esses enunciados são sexuais. Com e contra suas invocações, o corte sexual ainda anima "The Burton Greene Affair", de Amiri Baraka. O ensaio está situado onde eros encontra a ontologia, e quando o texto de Baraka ressoa com o que Derrida chama de "a vibração da gramática na voz", sabemos que uma velha atração pela interação entre a divisão e a coleção atua como a força animadora de um novo simpósio, cenário subterrâneo e encontro despedaçado, o conjunto da vanguarda preta rompido pela diferença racial que o molda.[lx] Essa vibração, um movimento improvisatório, ressonância do som de/do conjunto, não é essencializada nem diferenciada, não é determinada nem pelo vernáculo, nem por seu outro originário, nem pela oposição e oscilação intermináveis e sistemáticas entre os dois. Mapear essa gramática requer mais atenção à questão do sexo — onde o que aparece como a ausência da formulação do sexo é pensado em relação ao que aparece como a presença da formulação da raça — e às particularidades do comportamento de Baraka em relação a essa questão. O comportamento de Baraka em "The Burton Greene Affair" é heideggeriano. Sua abordagem refratada e reprimida da questão do sexo repete, com diferenças, o método de rejeição de Heidegger em relação ao mesmo assunto.

Em "*Geschlecht*: Sexual Difference, Ontological Difference"[lxi] (*Geschlecht*, diferença sexual, diferença ontológica), Derrida nota a esquiva quase completa do sexo na analítica de Heidegger, uma esquiva inacabada pela presença de um momento em *Ser e Tempo*,[lxii] quando Heidegger argumenta que o *Dasein* (o ser para quem entendimentos do ser são dados e que não é nada além do homem) "não é de nenhum dos dois sexos".[lxiii] Para Derrida, esta é a formulação de uma "assexualidade [que] não é a indiferença de um nada vazio, a débil negatividade de um nada ôntico indiferente. Em sua neutralidade, o *Dasein* não é apenas qualquer pessoa, não importa

quem, mas a positividade originária e o poder da essência".[lxiv] Esse modo de ser dessexuado que Heidegger decreta é ecoado e traduzido pelo silêncio mais completo (da questão) do sexo em "The Burton Greene Affair". Para Baraka, o modo de ser da pretitude e sua expressão na música são ouvidos no silêncio da suposta ausência do sexo. É claro que a abundância de trabalhos através de uma ampla gama de discursos mostrou que qualquer sexualidade ausente ou indiferente, qualquer modo de ser anterior à diferença sexual, é, de fato, sexualidade original e rigorosa. Nos casos de Baraka e Heidegger, a abertura da questão do significado, da verdade, da essência do ser é sexuada de uma forma para a qual eles são praticamente cegos, embora vejam com bastante clareza as determinações raciais, culturais, espirituais, linguísticas e estéticas dessa abertura. A abertura é a localização de um modo de ser determinado pelo (pensamento do) *Geschlecht* (o *locus* das diferenças que é em si diferenciado, a estrutura determinada pelo que oclui — por uma ausência, um silêncio irrepresentável, a voz inaudita que enuncia e é enunciada pelo [debate do] sexo).

Pode-se dizer que sexo é o segredo e o inaudito na obra de Heidegger. Em "The Burton Greene Affair", o segredo inaudito é uma ameaça da diferença no cerne da música — ou seja, no modo de ser — da pretitude. A ameaça a si mesmo que a música preta carrega está também na fonografia de Baraka. É, na verdade, a própria abertura, a própria condição de possibilidade do registro, invocação e análise do conjunto de Baraka. Como ressonância anteanalítica, ela resiste à fragmentação mortal da análise de Baraka, ao mesmo tempo que anima seu idioma nada-além-de-analítico. A abertura de/do conjunto, daquilo que não é representado nem irrepresentável, mas improvisado na e como a gramática e o som de Baraka, é precisamente o que não é ouvido na estrutura da oposição do que é, para Heidegger, a verdade filosófica, *aletheia*, desvelamento. A música, o corte sexual, é o que permanece inaudito pela filosofia — pelo modo de atenção permitido pelas distinções filosóficas entre essência e contingência, individualidade e coletividade, particularidade e universalidade —, mas a música também é precisamente aquilo

que é ouvido e improvisado na filosofia. É aquilo que evita não o sexo, mas o que Samuel Beckett chama de "o espírito do sistema".[lxv] É o que Derrida tenta isolar e descrever como aquilo que opera, mas não é contido, dentro de um sistema de determinação e indeterminação:

> O que está envolvido no ato fonográfico? Aqui está uma interpretação, uma entre outras. Em cada sílaba, até em cada silêncio, uma decisão se impõe: ela nem sempre foi deliberada, às vezes nem foi a mesma de uma repetição para a outra. E o que ela sinaliza não é a lei nem a verdade. Outras interpretações permanecem possíveis – e sem dúvida necessárias. Analisamos assim o recurso que esse duplo texto nos proporciona hoje: por um lado, um espaço gráfico aberto a múltiplas leituras, na forma tradicional e protegida do livro – e não é como um libreto, porque ele lhe dá uma diferente leitura a cada vez, outro presente, ofertando outra vez uma nova caligrafia – mas por outro lado, simultaneamente, e também pela primeira vez, temos a gravação em fita de uma interpretação singular, feita em um dia, e assim por diante e sucessivamente, em um único golpe calculado e por acaso.[lxvi]

O que temos em "The Burton Greene Affair" não é registro mecânico – nada tão aparentemente determinado e nada em que outra voz apareça como singularidade dentro e fora da constelação do *Geschlecht*. Para o que aparece como a ausência do registro – isto é, no campo da sua resistência –, a singularidade é dada a uma divisão e abundância cuja destilação é o som do conjunto.

Enquanto isso, em *Feu la cendre*, o conjunto de Derrida escreve, ou seja, fala da possibilidade impossível da copresença da marca e do apagamento do *accent grave* na letra "a" como é usado em *la*, o "lá".[lxvii] Esta im/possibilidade é, enfim, exatamente o que a improvisação de/do conjunto nos dá: não a oscilação ellisoniana entre o estabelecimento e o desenlaçamento de/da identidade (de quem é solista) dentro da tensão sistemática entre indivíduo e grupo, indivíduo e tradição; e não como um conjunto imediatamente rechaçado e fragmentado, já que é submetido a determinações excludentes do

social. Esse duplo movimento é o que Derrida deseja, embora tal desejo seja excedido: o movimento e a estrutura de uma verdade cuja revelação tem em seu âmago uma ocultação originária, uma traição originária; um momento em que a voz de outro absoluto não é ouvida para que as vozes de outras pessoas possam ser ouvidas não é tudo o que é dado.

Por isso, tal movimento está sempre preso a uma in/determinação filosófica — a voz de outre e as vozes des outres são sempre, em última instância, apenas as possibilidades de singularidades e particularidades abstratas, mesmo quando devem fornecer um antídoto necessário para as generalidades abstratas de determinado Iluminismo. A questão, todavia, não é manter uma noção abstrata de humanidade universal nem a particularidade abstrata de um outro racial ou de gênero; a questão é desenvolver investidas organizacionais discursivas e práticas sobre os efeitos concretos dessas abstrações. O que a improvisação de Baraka na música oferece, apesar da determinação da raça e da indeterminação do sexo, é tanto o fechamento almejado como o abraço inicializador, e o som e a gramática de Baraka, improvisando através da tentativa de decompor o conjunto apoiada em uma interpretação do seu tempo anárquico, é a ressonância de uma totalidade icônica a ser ouvida somente na direção de uma resposta à questão do sexo. Sexo, aqui, não é a marca de uma exclusão particular concebida como mulher ou como o feminino. O que é excluído, em última instância, não é a marca de um outro abstrato, mas de um conjunto. O que se abre aqui não é a possibilidade de outra voz, mas a questão do sexo e da sexualidade e da generatividade do questionamento filosófico inerente à fragmentação excludente da totalidade. E o que se abre na questão do sexo e da interpretação é a possibilidade de uma vocalização anárquica improvisatória e total.

Chegaremos a tal voz por meio de um paradoxo ético-aspectual:

E esses movimentos, na maioria das vezes inconscientes (até, talvez, que eu olhasse algo que acabara de escrever e sibilasse: "Ei, estou bem ali, hein?"), parecem para mim que sempre foram em direção à coisa para qual eu tinha vindo ao mundo, sem esforço: minha pretitude.

Para chegar lá, de qualquer lugar, indo a qualquer lugar, sempre. Quando este livro for publicado, serei ainda mais preto.[lxviii]

A chegada como fim e processo se articula com e pela distinção entre ser e ter, essência e qualidade. Baraka compõe a si mesmo conforme aquilo que ele já tinha, embora o que ele já tinha seja colocado em uma escala diferencial, como se ele pudesse se tornar mais do que ele já é, como se aquele movimento — totalmente determinado — não tivesse fim determinado. Em *From LeRoi Jones to Amiri Baraka* [De LeRoi Jones a Amiri Baraka], Theodore Hudson cita as linhas acima (da introdução de *Home*, uma coleção de ensaios que narram o não/retorno [*non/return*] de Baraka às "origens" na escrita, através da escrita), mas não se detém na contradição encarnada por elas. Devemos nos demorar no corte entre a "origem" e o "fim" que é representado pelos polos nominais do título do texto de Hudson; mais precisamente, na inversão alemã situada entre LeRoi Jones e Amiri Baraka — "Johannes Koenig", um pseudônimo que Baraka usa em alguns textos de *The Floating Bear* [O Urso Flutuante] (uma revista que ele coeditou em meados dos anos 1960, em parceria com Diane di Prima), que tem uma sugestividade importante.[lxix] Seria possível argumentar que este é o nome próprio do autor de "The Burton Greene Affair": o nome do nativo imaginário de um retorno imaginário, o nome provisório do nativo real cujo retorno real terá sempre sido adiado, nome que marca uma habitação altamente localizada como lugar de transição para um lar inacessível. Note-se que essa estrutura de adiamento [*structure of deferral*] é parte do que é mostrado em "The Burton Greene Affair", embora, novamente, ele não seja redutível à desconstrução interna. "Johannes Koenig" é, finalmente, uma indicação que marca certa posição na história da compreensão de Baraka sobre identidade, assim como certo

momento em sua própria oscilação entre identidades. A partir dessa posição, naquele momento, Baraka entra e transforma uma longa e histórica meditação sobre a música e sua relação com a liberdade artística, emocional e finalmente política. É por isso que é importante ter perguntado: qual o significado e quais as implicações da liberdade na música preta?, quais terão sido as implicações da ideia de liberdade na música para Jones/Koenig/Baraka conforme ele muda?, e o que, por fim, a liberdade terá tido a ver com a identidade (preta)?

A ambivalência está presente no título de *The Autobiography of LeRoi Jones* [A Autobiografia de LeRoi Jones], de Amiri Baraka e, de forma diferente, em *From LeRoi Jones to Amiri Baraka* [De Leroi Jones a Amiri Baraka]. A ambivalência — quer dizer, essa não convergência da designação — do nome marca uma valorização do processo, da transformação e do movimento que significa muito nas ontologias políticas e raciais que desejo ver além ou aquém, e levanta uma questão — quem é o autor de "The Burton Greene Affair"? — que deve ser colocada ao lado da seguinte questão que "The Burton Greene Affair" levanta, e que foi e continua sendo um guia principal: qual é a agência que ativa o texto chamado "The Burton Greene Affair" e aquele acontecimento/performance/ritual que conhecemos apenas pelo nome "The Burton Greene Affair"? Muito do que o ensaio faz se dá com o intuito de negar autoridade para, no e/ou sobre o acontecimento conhecido naquela noite em Newark como Burton Greene, aquele para quem a autoridade é paradoxalmente investida pelo ato de nomear próprio do ensaio.

Assim, o autor de "The Burton Greene Affair" pode muito bem ser (nomeado) Johannes Koenig, uma identificação entre ou ao lado de LeRoi Jones e Amiri Baraka sob a qual aparecem algumas densas e intensas investigações fenomenológico-líricas sobre a natureza do ser e da sua manifestação na linguagem poética. O nome carrega o traço do alemão da mesma forma que "The Burton Greene Affair" carrega o traço da marca heideggeriana do nacionalismo filosófico alemão que anima os breves textos de Koenig. Talvez se possa dizer que Johannes Koenig é o nome que marca um corte entre os

nomes e é a estrutura que ligaria o espaço localizado entre as identidades, mas que não o faz. Não é um ponto de intersecção ou de transferência individual, mas uma não suspensão generativa. É a marca de uma improvisação moldada pelo campo da não convergência do que poderíamos chamar de Conjunto Amiri Baraka, apresentando LeRoi Jones. É o som ouvido na descida, até aquela distância incomensurável e impossível entre as relações. Se Johannes Koenig fosse o registro epônimo, eco ou som reverso de uma experiência de Burton Greene de outra forma indisponível, então poderíamos colocá-lo em outra tradição, a da improvisação autoanalítica do nacionalismo filosófico, a de uma autocrítica ou autodesconstrução nacionalista filosófica ou infundida pelo desejo de outra liberdade. (Esta é a tradição em que certos gritos e gemidos animativos ecoam por toda parte, no som de metais, assim como a batida percussiva magistral marca o tempo de Greene; e Baraka, em uma tradição poderosa, não consegue mantê-los distintos; a gramática vibrante na voz é uma gramática sexual, um corte sexual, uma diferenciação sexual da diferença sexual, ou seja, racial e nacional, diferença — de outre racial/sexual excluíde, despedaçando o *imago* de uma "universalidade" incompleta e estática dada como Universalidade).

É aqui que as identidades explicativas e exploratórias continuam se perdendo. Mas há algo em e onde elas se perdem umas das outras. Contudo, como explicamos a mudança de nome e a mudança que essa mudança significaria? É algo objetivo ou é uma projeção da experiência subjetiva de quem lê (mesmo Baraka como o leitor mais privilegiado, aquele que olha para "sua" própria obra retrospectivamente e com surpresa, com apego e desapego, sempre após o fato da obra ou do processo que a engendra ou a produz)? LeRoi Jones, Johannes Koenig, Amiri Baraka são três entidades ou *personas* separadas ou há uma essência ou modo essencial de ser que existe como condição de possibilidade desses seres, que os oferece a nós e uns aos outros? (Note que estes são apenas três dos nomes pelos quais o fenômeno — interação entre homem e obra ou texto — é chamado). Quando

leio Baraka, estou *lendo* um aspecto de uma maneira que é semelhante ao notar um aspecto de Wittgenstein? A estrutura lógica de um nome, em outro fenômeno wittgensteiniano, é idêntica às outras e àquilo a que se referem? Mesmo se eu disser que o nome do autor não importa, que a *persona* do autor não importa, continuo intensa e principalmente interessado na agência que gera o texto; e, é claro, o próprio nome do texto se refere a outro nome ou nomeação questionável. Por que "The Burton Greene Affair"? A questão é que a importância do nome persiste e é inevitável, especialmente porque estou, no fim das contas, profundamente preocupado não apenas com a agência que gera, mas também com o autor de "The Burton Greene Affair". Tenho que improvisar através de todos os nomes do conjunto (isso é parte do prefácio, do corte entre, da transição de LeRoi Jones para Johannes Koenig para Amiri Baraka e marca, ligaria, esse corte; mas do mesmo jeito que o caminho de casa parece passar pela Alemanha, do mesmo jeito que o caminho de volta à base da metafísica é uma passagem do meio, do mesmo jeito que o caminho de volta ao Afroespírito é através do *Geist* e da *anima*, apesar das invocações do oriente, o caminho de volta ao Euroespírito é marcado pelo estampido de outro ritmo).

O conjunto é e requer sintonização [*attunement*] não apenas em relação ao nome, mas também à frase.[lxx] A tarefa de desenvolver essa sintonização nos é dada por "The Burton Greene Affair"; pela ilusão da singularidade e da ilusão das interseções e divergências dos seus plurais; pelo mito da encruzilhada na qual seria representado o drama do negativo, da diferenciação e da relação, de um impulso de nomear e representar. Aquilo que seria nomeado — o som da estrutura e da agência que é a improvisação — é aquilo que a encruzilhada apenas figura: o conjunto. Conjunto.

Tal sintonização requer o interesse pelo uso de algumas palavras e pelas estruturas e efeitos de algumas práticas em "The Burton Greene Affair". Tal interesse é formado pelo fato de que nas tentativas de nomear e descrever a realidade através de uma nomeação e descrição particulares de uma parte

da realidade, a estrutura do pensamento filosófico intervém e leva inevitavelmente a uma conceituação da interação entre o que está e o que não está contido na palavra "ser". Ler "The Burton Greene Affair" é ser atingido por essa intervenção e sua errância: a descrição e a nomeação tornam-se algo totalmente outro — um efeito intensificado pelo interesse pelo ser que marca a obra, um interesse que carrega consigo não apenas algo da história de tal interesse, mas também algo da incapacidade duradoura de *ativar* um esquecimento do ser. A linguagem de Baraka desperta esse interesse, um interesse que é de e para a linguagem, de e para a colocação adequada no som e na respiração de questões fundamentais.

"The Burton Greene Affair" leva ao que Wittgenstein chama de "gestos ostensivos". Tais gestos performariam uma demonstração que — nos próprios interstícios da nomeação verbal e da descrição de (um) conjunto e sua música — chega ao que é essencial. Essa performance aponta em direção a uma performance que seu meio — a linguagem — não pode capturar e, portanto, a registra de forma improvisada. Com isso ela se junta — o que não quer dizer que completa, mas sim aumenta a ruptura — a essa performance de/do conjunto que é (o) conjunto. A performance complexa e composta não é simples, embora não seja analisável; a análise corrosiva de Baraka não pode performar o colapso que pretende realizar. Ela apenas deixa uma cicatriz em seu objeto, renovando, assim, a demanda de pensar novamente a respeito de que tipo de objeto (o) conjunto é. Nesse ínterim, a performance de Baraka (fono)grafa o que parecia impossível dizer: que o gesto ostensivo não é um simples apontar para o que está simplesmente presente, que ele não implica uma relação simples entre a palavra e o mundo. É, antes, uma ressonância na linguagem daquilo que é essencial ao seu objeto. Em tal gesto, através de sua performance, o nome e a descrição disseminam o que Baraka vê e ouve como a essência do conjunto. A disseminação ocorre por meio de uma falha analítica aberta (o colapso do colapso) e por meio de uma espécie de improvisação recapitulativa (uma demora na quebra icônica deste duplo colapso). *Esta resistência à análise que se faz na e pela*

complexidade do objeto é tudo. Ocorre na quebra, no corte sexual, entre a nomeação simples e a descrição complexa, ambas tornadas impossíveis pelo objeto em sua complexidade. A distinção entre o objeto que seria nomeado e o conjunto musical — ou seja, organizado — não funciona mais. Essa não performance induzida performativamente ocorre dentro e como uma cadeia de diferenças e modalidades — sistemas totalizantes e singularidades excludentes — que estão incorporadas em "The Burton Greene Affair" como nome e como descrição.[lxxi]

Na *Gramática filosófica*, Wittgenstein formula o seguinte a respeito dos gestos ostensivos:

> A correlação entre objetos e nomes é simplesmente a correlação estabelecida por uma tabela, por meio de gestos ostensivos e a emissão simultânea do nome etc.[lxxii]

Essa formulação, dada aqui na ligeira modificação de Merrill B. e Jaakko Hintikka da tradução de Anthony Kenny, é citada logo após a seguinte passagem em *Uma investigação sobre Wittgenstein*:

> A ideia misteriosa de Wittgenstein de mostrar deve ser entendida em um sentido quase literal. Visto que os objetos simples do *Tractatus* precisam ser dados a nós para que nossa linguagem faça sentido, não podemos dizer na linguagem que algum objeto simples particular existe. Tampouco sua essência pode ser expressa em linguagem, porque isso nos permitiria contornar a impossibilidade de expressar sua existência. Pois poderíamos então dizer que existe ao dizer que estas propriedades essenciais são de fato exemplificadas. Como Wittgenstein coloca em *Observações filosóficas*, *IX*, sec. 94:
>
> > Em certo sentido, um objeto não pode ser descrito. Ou seja, a descrição não pode atribuir-lhe nenhuma propriedade cuja ausência reduziria a nada a existência do objeto, ou seja, a descrição pode não expressar o que seria essencial para a existência do objeto.

Como, então, podemos introduzir um objeto simples em nosso discurso? A resposta de Wittgenstein é: mostrando-o.[lxxiii]

Em suma, de acordo com Wittgenstein, objetos simples não podem ser nomeados e descritos pela linguagem; eles devem ser, por meio de algum gesto extralinguístico, mostrados. No entanto, essa demonstração não deve ser introduzida apenas no discurso; na verdade, ela constitui o próprio fundamento do discurso. Como o casal Hintikkas coloca, esses objetos "precisam ser dados a nós para que nossa linguagem faça sentido".

O que busco aqui é o seguinte: os problemas linguísticos que os objetos simples do *Tractatus* de Wittgenstein colocam não são totalmente diferentes daqueles colocados por objetos complexos como Burton Greene, o conjunto que leva seu nome e os outros membros desse conjunto. Já não é ortodoxo falar de objetos complexos por meio de Wittgenstein. Seu trabalho final é, em parte, uma tentativa de diagnosticar aquele estado mental que parece se manifestar como engajamento com o objeto ontológica e temporalmente complexo *em sua impossibilidade*. Mas faço isso porque Baraka está operando dentro de outra tradição política e filosófica, estruturada pelas exigências do objeto complexo. Como os objetos simples da filosofia de Wittgenstein, os objetos complexos dessa outra tradição resistem à nomeação e à descrição, ainda que por meio, naturalmente, de uma orientação mais complexa. A tarefa de "The Burton Greene Affair" é enquadrada por e dentro dessa outra tradição, em seu encontro com a tradição do semelhante, em sua apropriação dos termos e aparatos conceituais da tradição do semelhante. Essa tarefa — movendo-se diante de quem a executa, como o traço de uma "totalidade ontológica" em excesso da descrição plana e de qualquer nome próprio ou impróprio — é mostrar ou registrar o conjunto por meio da falha da linguagem e criptografar aquela falha no texto como (a representação da) falha de Greene. A criptografia move-se por meio de uma descrição que nada mais é do que atribuição. O conjunto,

o objeto complexo, carrega uma propriedade — Burton Greene —, cuja ausência iria, ao invés de reduzir o objeto a nada, trazer de alguma forma a existência do objeto totalmente para si mesmo em algo que não é nada além de uma espécie de simplicidade (racial, espiritual). Em última análise, a diferença entre a impossibilidade de trazer objetos simples para o discurso e a realização da irrupção de objetos complexos no discurso é a diferença entre ostensão e improvisação. A ostensão é uma ação do outro lado do fracasso linguístico; a improvisação é soar na própria falha linguística.

Enquanto isso, a descrição de Baraka do conjunto e da sua música oscila entre as linguagens do físico e do fenomenal, do pontual e do durativo, do contável e do incontável; e ele cai nas armadilhas das operações sistêmicas que essas distinções delimitam. Ele descreve dentro da linguagem física para fenomenalizar, diferencializa [*differentializes*] para essencializar, reduzindo sistematicamente o conjunto que pode atomizá-lo. Há, no final do ensaio, a abstração final de Burton Greene do conjunto para que Sanders e Brown tenham continuado; o som deles, tornado durativo na performance da pretitude, terá continuado "incessantemente". O problema é que a remoção (ou, talvez mais precisamente, a desmaterialização) do objeto — encarnado e encenado no manifesto estético artefatual para Baraka na apresentação de Greene —, em nome do fenomenal, é parte de uma designação a ser feita somente na linguagem do objeto físico, uma linguagem inadequada para a própria construção de Baraka da fenomenalidade do "ser" (preto).[lxxiv] Enquanto isso, o conjunto — o objeto fenomenal complexo — é o que se afirma no momento em que o fenômeno e o objeto aparecem no e como eclipse do outro.

A determinação de Heidegger do "ser" vem dentro do pensamento da raça, nação, espírito e tradição, em linguagem que ecoa com diferença em toda a obra de Baraka na década de 1960. A obra de Baraka é, não obstante, muito mais do que repetição ou inversão da obra de Heidegger. Baraka se move ao longo de uma trajetória mais do que filosófica em "The Burton Greene Affair", justamente porque o som do conjunto ainda

está para ser ouvido, improvisando *através* do movimento da ontologia, pelo semelhante de Heidegger e pela repetição e diferença de Baraka. O fato de eu poder chamar o som da música de movimento através do questionamento ontológico nos leva a outra questão avassaladora: qual é a natureza da ontologia, suas estruturas e efeitos, nas tradições radicais pretas que Baraka habita e estende? Primeiro, existe o fato amplamente não reconhecido de que as tradições falam ontologicamente, isto é, metafisicamente. As palavras de Heidegger sobre o que ele chama de "pensamento europeu-ocidental" podem ser facilmente aplicadas ao texto de Baraka e a toda(s) a(s) tradição/tradições que ele vocaliza e atravessa:

> Mas se recordarmos mais uma vez a história do pensamento europeu-ocidental, veremos que a questão do Ser, tomada como uma questão do Ser do existente, tem forma dupla. Ela pergunta por um lado: o que é o existente, em geral, como existente? As considerações dentro do campo dessa questão vêm, no curso da história da filosofia, sob o título de ontologia. A pergunta "o que é o existente?" inclui também a pergunta: "Qual existente é o mais elevado e como ele existe?". A questão é sobre o divino e Deus. O domínio dessa questão é chamado de teologia. A dualidade da questão sobre o Ser do existente pode ser reunida no título "onto-teo-logia". A dupla questão "qual é o existente?" pergunta, por um lado, o que é (em geral) o existente? A pergunta, por outro lado, pergunta: O que (qual deles) é o existente (absoluto)?[lxxv]

A dupla questão de Baraka em "The Burton Greene Affair" é esta: Qual é o ser da música? Qual é o ser mais elevado da música? Aqui, nos deslocamos novamente, de volta a Heidegger, mas com essa dupla realização: a questão da ontologia preta não pode ser feita como se estivesse localizada em um curso particular ou "vernáculo" separado daquele do "Ocidente"; a questão da natureza da ontologia ocidental não pode ser feita como se essa natureza estivesse localizada em um reino no qual o som da música — da Argélia, digamos, ou do Harlem ou de Tutwiler — fosse inaudível. Baraka começa movendo o sentido do ser para (um modo de) ser. Como esse

movimento funciona, o que seu movimento significa? Qual é o seu *status* em relação ao que é visto como uma diferença nas tradições? Esta é uma problemática descrita claramente por Edmund Husserl:

> [As disciplinas matemáticas] são ciências "dedutivas", e isso significa que, em seu modo de desenvolvimento cientificamente teórico, o conhecimento dedutivo mediado desempenha um papel incomparavelmente maior do que o conhecimento axiomático imediato no qual todas as deduções são baseadas. Uma infinidade de deduções se baseia em poucos axiomas.
>
> Mas na esfera transcendental, temos uma infinidade de conhecimentos anterior a toda dedução, conhecimentos cujas conexões mediadas (aquelas de implicação intencional) nada têm nada a ver com a dedução, e Sendo [*Being*] inteiramente intuitivo se prova refratário a todo esquema metodicamente planejado de simbolismo construtivo.[lxxvi]

O que Baraka tem a ver com essas questões? "Qual é a qualidade do seu Ser?" Baraka começa dentro de certo compromisso ontológico e de certo questionamento ontológico. Qual é o *status* de Burton Greene dentro desse compromisso e questionamento? Baraka usaria "ser" [*being*] para nomear algo que não pode ser nomeado. Como diz Derrida, "Não existe uma palavra única para ser".[lxxvii] Existe, sim, a origem complexa da quantificação, das diferenças, das formalizações. Heidegger e Baraka, no entanto, buscam a palavra única, a essência, o sentido, a qualidade essencial do "ser". O que existe entre o desejo e a ausência da palavra única para ser? A ausência da palavra única para ser significa que ser não é? O espaço entre a palavra e o que essa palavra significaria é o espaço de um adiamento. Nesse adiamento, Baraka reinfunde o ser com *anima* e espírito, revertendo assim a distinção entre *animalitas* e *Geist* que Heidegger emprega. Podemos alinhar a *anima*, diferenciada do espírito, à improvisação sem essa diferenciação *dentro do humano* do humano e do animal, que parece habitar a compreensão particular de Heidegger e Baraka sobre o espírito? Qual é, então, a conexão entre

animalitas e ritmo? Baraka improvisa uma compreensão holística da não diferença entre *humanitas* e *animalitas*, mas segue, em uma veia heideggeriana, com a infusão do *Geist* na *humanitas* que bane a *anima/litas* e se diferencia, tudo na busca pelo nome próprio de ser. Baraka usa o discurso da animalidade para desumanizar Greene, um discurso marcado pela raça e pelo ritmo, embora no mesmo ensaio ele critique esse discurso quando aplicado às pessoas pretas.

A performance, para Baraka, não é simplesmente (nem mesmo principalmente) a existência do som, do que ele ouve como som; é antes a performance imediata da pretitude essencial (e da branquitude) que se torna aparente na diferença entre os sons (aqui está seu "significado" no quadro semiótico). Essa diferença é espiritual, racial, temporal: é o silêncio diferente que ocorre quando um som passa e o outro, não. Foucault escreve que "Mallarmé nos ensinou que a palavra é a não existência manifesta daquilo que ela designa; agora sabemos que o Ser da linguagem é o apagamento visível de quem fala".[lxxviii] Baraka faria com que o ser — isto é, o ser mais elevado — da música apagasse o músico que, a seu ver, é a voz de um exterior, de uma outra tradição. Mas seu texto não *faz*, seu texto não é o apagamento do som de (qualquer membro necessariamente necessário do) conjunto. Ele não designaria de uma forma que se apague qualquer aspecto de sua materialidade. O que Baraka *faria* seria transformar o som da música em significado e o som tocando de Burton Greene em ausência.

Burton Greene pode — no espaço reconfigurado entre ser e seres, Ser e sua palavra — ser apagado sem o apagamento do conjunto em geral? Burton Greene pode ser abstraído da música? Talvez, finalmente, e voltando ao início mais uma vez, a resposta a essas perguntas se encontre na questão do título: "The Burton Greene Affair". Nesse título está a marca da governança do centro vazio, o pensamento do fora de Baraka. Estas são questões da história — na linguagem (do conjunto) e na música. São questões da tradição a serem sondadas e recolhidas na auralidade de uma visão radical, como a improvisação *do* Iluminismo e *através* do seu outro.

Enquanto treme, ouça a velocidade da narrativa de Baraka, o ritmo — mal regulado pela vírgula, a linha de compasso, a pausa — especialmente mais livre no momento da quantificação, atomização e diferenciação mais severa do "ser", aquilo que é feito em nome do fenômeno "ser". Qual o movimento da nossa respiração durante essa passagem? Como seus ritmos são determinados e indeterminados pela metafísica da respiração, do espírito — note que o som e o conteúdo, aqui, são combinados e divergentes, pois o ritmo se liberta enquanto o significado se restringe; o ritmo liberta o que o ritmo contradiria:

> Na bela contorção do som da energia do espírito-preto todo o porão estava possuído e animado. As coisas voaram pelo ar.
> Burton Greene, a certa altura, começou a bater sem rumo no teclado. Ele também estava se contorcendo, empurrado por forças que não conseguia usar ou assimilar adequadamente. Ele continuou passando os dedos compulsivamente sobre os cabelos.
> Finalmente, ele parou em cima do piano [...] a música ao redor dele voando [...] e começou a bater nas cordas do piano com os dedos e a bater na madeira do instrumento. Ele pegou uma baqueta para aumentar o volume. (O "estilo" de Green é apontado, presumo, na direção de Cecil Taylor, e também suponho, das interpretações de Taylor, o Tudor-Cage Euro-Americano, Stockhausen-Wolf-Cowell-Feldman.)
> Mas o som que ele fez não funcionou, não estava onde o outro som estava. Ele bateu no piano, começou a abri-lo e fechá-lo batendo na parte frontal, lateral e superior da caixa. O som não serviria, não seria o que o outro som era.
> Ele se sentou novamente e dedilhou, ele baixou a cabeça. Ele correu os dedos desordenadamente pelas teclas. Pharoah e Marion ainda surtavam; eles ainda gritavam para nos tornarmos espirituais.
> Burton Greene se levantou novamente. Uma súbita explosão como que contra um organismo ofensivo, ele atacou novamente o piano... ele bateu, agrediu e esmurrou. (A madeira.) Ele bateu nela com seu punho.
> Finalmente, ele se esparramou no chão, embaixo do piano, batendo no fundo do piano desde sua sombra, com seus cotovelos

ele bateu, bateu furiosamente, em seguida, baixou para um suave flap, bap bar, e depois para o silêncio; ele desceu para repousar a cabeça debaixo do braço e à sombra do piano.

Pharoah e Marion ainda estavam tocando. O belo som seguiu em frente.[lxxix]

Eis a reificação absoluta da diferença entre respiração e pulsação, figurada no fim de um caso cujo início não pode ser lido senão através desse fim. A percussão de Greene significa a queda do espírito diante do tempo, do aspecto diante do tempo, da duração diante da pontuação, na "degradação de uma temporalização original em uma temporalidade que é separada em diferentes níveis, inautêntica, imprópria".[lxxx] Esse som é inundado pelo surgimento e pela resistência da aspiração primordial, "o belo som". Trata-se de Heidegger ou Baraka? É Baraka, embora o som do "oriente" receba seu valor dentro de uma apropriação heideggeriana da ideia do primordial e dentro de uma integração heideggeriana de esteticismo, nacionalismo, espírito e primordialidade, que reduz o fenômeno do ser a um modo, um caso, um objeto, *um* ser. O som, como a emanação da forma mais elevada do ser, recebe seu valor através da replicação da noção de Heidegger das modalidades do ser, uma noção que ele vê como vinculada à própria essência do que é ser europeu. Assim, para Heidegger, ser é ser, afinal de contas, e dentro da redução inevitável a um modo singularista, antifenomenológico — uma coisa, uma coisa definida, uma coisa *europeia*, talvez mesmo, no final dessa declinação, o Homem Europeu. E, para Baraka, preso ao poder do enquadramento da linguagem heideggeriana, um poder que transcende o desejo de e pelo oposto, ser é (em última análise, e como diria Paulo Freire) ser como. No entanto, em Baraka e em Heidegger, há um resíduo a ser formalizado através e além da ótica da *différance*.

Encontramos aqui a questão crucial a respeito da designação e representação da e na música. Deve-se questionar, tendo em vista o presente avassalador e *radical* da performance, sua existência dentro de uma marca díctica que configura sua alteridade no espaço e no tempo no que diz respeito à reflexão crítico-ontológica, de tal forma que "o belo som", a marca do espírito preto e a fenomenalidade, é, em última análise,

reduzida ao antiespírito e à objetividade europeus, pelo fato de *ter continuado* indefinidamente. A música está no passado — como designação, representação, obra de arte, coisa —, embora o que ela designaria e representaria, para Baraka, fosse a atuação e o essenciamento progressivos do trabalho e do "ser" (preto) — o que é o mesmo que dizer verdadeiro — da arte preta. Ainda assim, há algo na música que transcende os limites da *díxis* e a sistematicidade inelutavelmente redutiva da oposição entre fenômeno e objeto. É isso que dá duração ao presente da música na obra de Baraka. Eis as questões do tempo — na linguagem e na música. São questões do ritmo que devem ser ouvidas e improvisadas na aspiração percussiva da própria palavra "ser", que anima a música de Baraka e de Greene como um canto enterrado, mas radioativo e radiofônico.

Imagine que o cantor [*cantor*] enterrado e reprimido seja Cecil Taylor, que terá emergido como a presença central — embora praticamente ausente — de "The Burton Greene Affair" e como uma figura indispensável na pretitude amplamente erótica, re-en-generificada e re-en-generificante da vanguarda de Nova York nos anos de 1960. Seu nome aparece brevemente no ensaio de Baraka como aquilo que Greene espera ou realmente o que alcança.[lxxxi] Na verdade, a ambivalência de Baraka em relação a Taylor é grande parte do que trata "The Burton Greene Affair", e essa ambivalência não é apenas sobre se Taylor (aliás, qualquer artista preto com influência europeia como, digamos, Baraka) é preto o suficiente, um homem preto o suficiente, um homem preto viril o suficiente. Isso quer dizer que essa ambivalência sexual, racial, nacional é também uma ambivalência política, na qual o conjunto e sua experiência emergem continuamente, em que o sentido do todo surge justamente na representação e na transmissão de determinado transporte. Esse transporte interrompe as totalizações excludentes, os assassinatos, que a poética de Baraka intenta. Continuar, aqui, significa ser levade, ser levade por algo fundamentalmente inassimilável. Baraka representaria esse transporte como uma espécie de

falha. Em outros lugares, por exemplo, na figura de Lady Day, a disposição para falhar era considerada por ele como um objeto de elogio. Aqui, essa disposição, em sua própria rejeição, torna-se o veículo cuja força animadora permite uma descida ao mesmo tempo autoinduzida e involuntária. Portanto, "The Burton Greene Affair" — o que significam tanto o ensaio de Baraka quanto o acontecimento a partir do qual esse ensaio reivindica seu nome — é uma ocasião para a volição experimental, para não dizer elementar, para a expressão generativa do preto exterior em toda sua visão e som dissonantes e fantásticos.

Em torno do *Five Spot*

O outro lado do recurso fetichista do hipsterismo branco em relação à autenticidade preta é um vanguardismo branco cuja seriedade requer o esquecimento ativo das performances pretas, ou que as releguemos a mero material de origem. Portanto, o hipsterismo que Andrew Ross critica e retrata (especialmente, mas não exclusivamente) em "Hip, and the Long Front of Color" [A voga e o amplo *front* da cor], pode ser compreendido em sua relação com uma espécie de contraponto vanguardista exemplificado por Sally Banes, em seu *Greenwich Village, 1963: Avant-Garde Performance and the Effervescent Body* [Greenwich Village, 1963: performance de vanguarda e o corpo efervescente].[lxxxii] O interesse pela história e pela teoria da vanguarda na performance preta exige que nos preocupemos mais com o lado b do que com o lado a desse registro agora padronizado. Isso quer dizer que estou disposto a lidar, observar e até mesmo participar de um pouco do hipsterismo tendo em vista uma consideração mais precisa.

Essa consideração surgirá não apenas das experiências de performances pretas; mesmo que o fizesse, seria algo muito além do que um "corretivo mundano", seja da ideia de vanguarda, seja de algum arrebatamento boêmio e tuberculoso. A oposição entre a mundanidade [*earthiness*] e o arrebatamento [*rapture*] é de autoria de Ross. Aqueles que representam essas qualidades são Amiri Baraka e Frank

O'Hara, respectivamente. Ross invoca Baraka, depois LeRoi Jones, com o intuito de corrigir o que ele vê como a descida anormalmente clichê ao hipsterismo que caracteriza o poema mais conhecido de O'Hara, "The Day Lady Died" ["O dia em que a dama morreu"].[lxxxiii] O "corretivo mundano" para a fetichização clichê da pretitude é, necessariamente, preto. Isso quer dizer que a mundanidade preta de Baraka é invocada por Ross para se opor ao recurso necessariamente inautêntico de O'Hara em relação à autenticidade. O recurso autêntico em relação à autenticidade, aqui, pertence a Ross. Mas não estou aqui para descartar o que não me parece outra coisa senão um "novo" tipo de hipsterismo crítico. Em vez disso, estou disposto a aceitar tal hipsterismo tendo em vista o que ele oferece além da regressividade. No entanto, eu quero marcar a distinção entre o hipsterismo de O'Hara e o de Ross com o intuito de invocar a ambos como corretivos de algo menos popular [*hip*] Banes, a quem retornaremos. Essa invocação deve questionar a oposição entre a mundanidade e o arrebatamento. Essa oposição contém os traços de algumas outras oposições: mais obviamente, preto e branco; autenticidade e mercantilização é outra, talvez um pouco menos óbvia; a menos óbvia de todas, embora eu ache que também não seja tão oculta assim, é a oposição entre hétero e gay.

A mundanidade é dada, para Ross, na linha do poema "Jitterbugs", de Baraka: "embora sua mente esteja em outro lugar, sua bunda não está". Ross afirma que

> Baraka está se dirigindo mais às contradições da vida do gueto do que às do boêmio branco em servidão ritual ao espetáculo da apresentação de jazz, mas seu tom aqui pode servir como um corretivo mundano para o clima arrebatado da última estrofe de O'Hara.[lxxxiv]

Portanto, a mundanidade reside no tom de Baraka, embora não exclusivamente. O mundano ou algum tipo de aterramento autêntico — uma imundice tanto literal quanto figurada — está alinhado à "vida do gueto", ao invés de um momento

necessariamente antigueto, gastando alegremente um pouco de dinheiro pela *Sixth Avenue* na hora do almoço, antes de ser transportado por uma manchete para algum transporte anterior em ou a partir de um porão alguns quarteirões ao leste, alguns meses antes, por Lady Day. A mundanidade é o que quem lê encontra na voz e no tom da subjetividade lírica militante de Baraka. Em 1965, essa militância está totalmente alinhada a uma masculinidade elevada a que Baraka se refere como uma "Referência sexual americana: o Homem Preto".[lxxxv] Ela se opõe a uma esterilidade euro-cultural estetizada, que é alienada, mercantilizada, artefatualizada, necessariamente homossexual e, portanto, fatalmente sujeita aos perigos da sincopação extática que Ross aciona Baraka para corrigir. Enquanto isso, o encontro branco (gay, do esteta masculino [*male aesthete's*]) com a figura do preto que induz tal arrebatamento é, segundo Ross, dado multiplamente em "The Day Lady Died": primeiro, no "encontro" de O'Hara com o que Ross descreve como "o engraxate provavelmente preto, que pode estar preocupado com o que irá comer de uma forma que é diferente da ansiedade do poeta acerca de seus anfitriões desconhecidos em Easthampton";[lxxxvi] segundo, no consumo ecumênico do poeta de "poetas em Gana"; terceiro, e mais importante, no encontro com Billie Holiday que pontua o poema e põe fim ao consumo frenético da pretitude pelo poeta ambulante, entre outras coisas. Note que tal esteticismo coloca a pretitude ou a performance preta em uma economia em que o êxtase é o fim de um consumo perverso e interracial, em que o heterossexual e o homossexual cortam e aumentam um ao outro. É a função da mundanidade, em sua autenticidade autenticamente preta, corrigir tal posicionamento ao estabelecer uma masculinidade lírica pura e necessariamente heterossexual, socialmente realista (se não naturalista).

Estou então diferenciando dois hipsterismos aqui. Se eu assumir o lado de O'Hara, não é porque quero dispensar o de Ross. Como disse, ambos se prestam a outro projeto de correção no qual estou interessado. No entanto, quero me demorar em O'Hara precisamente no ponto em que Ross se retira,

deixando para trás apenas esse rastro na forma de uma nota de rodapé: "Que uma Lady Day, e não um Charlie Parker, seja comemorada desta forma é, claro, o toque pessoal de O'Hara. Como um poeta gay e um dos mais espontâneos de todos os escritores *camp*[8], não é surpresa achar que seja uma cantora que compartilha o faturamento com as deusas da tela, que ele celebra em outros de seus poemas".[lxxxvii] O rastro exige uma investigação mais aprofundada em torno do arrebatamento de O'Hara e do seu conteúdo sexual. E isso requer apenas mais duas breves formulações introdutórias.

A primeira é que Baraka também é um estudante do arrebatamento. Mais especificamente, ele também investiga o modo muito específico de arrebatamento que Holiday induz ou produz em "The Dark Lady of the Sonnets", e a prosa do ensaio se move através dos protocolos do soneto de cesura ou convulsão, ao longo de um caminho pontuado por aquele fascínio estético cuja intensidade está absolutamente ligada ao fato de ser também *sexual*. Que Baraka e O'Hara eram amigos, que O'Hara registra seus encontros com Baraka em seus registros poéticos de suas caminhadas ao meio-dia, que vários parágrafos de fofoca e revelação auto/biográfica [*auto/biographical*] sugerem a possibilidade de uma relação sexual entre os dois e/ou a possibilidade da ambivalência sexual de Baraka, isso tudo apenas adiciona um pouco à mistura.[lxxxviii] E, se há na abordagem de Baraka a respeito de Holiday aquilo que Ross poderia chamar de mundanidade, ela opera totalmente dentro dessa mistura, totalmente dentro do contexto de uma análise lírica, tanto formal quanto social, das estruturas e efeitos — consumo e perda, erotismo e arrebatamento, visão e som, fascinação e aversão, estranhamento e desejo — do *acontecimento* que chamamos de Billie Holiday e da relação entre esse acontecimento, a pretitude como performance preta e a ideia e encenação do avanço.

8 [N.T.] Dentre outras definições, "camp" pode ser entendida como uma "sensibilidade gay", de acordo com Susan Sontag. Ver Susan Sontag, "Notas sobre Camp", in *Contra a interpretação*, trad. Ana Maria Capovilla. Porto Alegre: L&PM, 1987.

A segunda formulação diz respeito à oposição excessivamente simples entre Parker e Holiday, que Ross invoca como se a trompa alto emitisse apenas um chamado heterossexual, como se esse som fosse separável da mesma força en-generificante que produz Lady e que ela reproduz em todo o seu poder re-en-generificante. A questão, no entanto, é que a performance preta, ao improvisar através da oposição da mundanidade e do arrebatamento, imanência e transcendência, estabelece uma diferenciação sexual — um corte sexual nas palavras de Mackey, uma invaginação nas palavras de Derrida — da diferença sexual. Na verdade, uma das coisas mais importantes e dignas de atenção no período que tento abordar aqui, entre 1955 e 1965, quando a vanguarda da performance preta (representada em e por nomes como Holiday, Baraka, Thelonius Monk, Cecil Taylor, Audre Lorde, Archie Shepp, Adrian Piper, Adrienne Kennedy, Samuel R. Delany, entre outros) irrompe e reestrutura a cena do centro de Nova York, é precisamente a diferenciação sexual da diferença sexual que ocorre na convergência do consumo e do arrebatamento estético fetichizado, mercantilizado, racializado, que ocorre como objeção política e estética militante. Seja na amizade homossexual viril do conjunto improvisador (que poderia denotar um grupo de músicos de jazz ou um grupo de meninos adolescentes envolvidos em formas elevadas de brincadeiras verbais/raciais/sexuais violentas — estou pensando aqui na peça de Baraka, *The Toilet* [O banheiro], à qual retornarei), ou no campo erotizado dos atos homossexuais públicos, o centro de Manhattan foi um terreno fértil para o movimento. É, finalmente, uma arritmia que estou descrevendo, um movimento preciso de sincopação, uma ruptura do Village do *continuum* espaçotemporal, cuja diferença sexual interna marca a afirmação, ao invés da negação, da pretitude radical, por um lado, e da totalidade, por outro.

Portanto, o objeto é o rastro ou a memória de certa "saturação libidinal", como diz Delany, o circuito erótico que embute a estética e o consumo na "tradição radical preta". Trata-se desse rastro e do seu eclipse ou sepultamento, do excedente e do excesso, da sexualidade, do sentimentalismo e

da política espacial simultaneamente exteriorizada e enraizada da vanguarda preta. Com medo e desejo, Baraka move-se ambivalentemente em tal saturação. Seu registro da performance da Dama é um diagrama de um conjunto de acontecimentos que a encenação, a participação e a observação de Baraka ajudaram a determinar o que ocorreu entre 1955 e 1965 no centro de Manhattan, na esquina da rua St. Mark's Place com a rua Bowery. Naquela esquina estava localizado um clube chamado *Five Spot*. A música que era tocada lá — sendo as mais famosas aquelas tocadas por Holiday, Monk e Taylor — é estruturada por essa desordem afetivo-temporal [*temporal-affective disorder*], deslocamento e disjunção que tentarei isolar e transmitir. Essa batida irregular é como uma economia erótica geral que engloba algumas performances musicais ao vivo e sua reprodução fonográfica e literária.

Estou especialmente interessado em pensar na *síncope* que a nova música das performances pretas inaugura em relação às visões fascinantes [*arresting visions*] da performance proto-pós-moderna em "um local secreto no *lower east side*" e no sexo público na Sauna St. Mark, ambos registrados por Samuel R. Delany em suas memórias, *The Motion of Light in Water* [O movimento da luz na água]. Também quero abordar a fusão do sexual e esteticamente aventureiro que está contida na representação dramática da violenta oscilação pública entre abordagem, reprovação e reaproximação da homossexualidade em *The Toilet*, que estreou na St. Mark's Playhouse (localizada a cerca de trinta metros na rua do clube e do outro lado da rua da sauna), em 16 de dezembro de 1964. Esses acontecimentos e seus registros circulam em torno do *Five Spot*, formando a produção contínua de uma performance que oferece algumas pistas sobre a desconstrução e reconstrução da publicidade e da privacidade, da objetividade e da subjetividade, da vivacidade [*liveness*] e da reprodução. Estar interessado no efeito de captura ou na captura do afeto que a música produziu e produz à luz de qualquer recurso à autenticidade, sentimento ou experiência que tais registros encenem ou parodiem é perguntar o que acontece quando o dedo crítico que aponta com

desaprovação para uma invocação de autenticidade parece se transformar em acusação de inautenticidade. Outra forma de colocar a questão seria: qual será a autenticidade após sua reabilitação? O que será a pretitude quando entrar e receber o indeterminismo biológico radical, a historicidade inerradicável, a transformacionalidade inveterada que a pretitude como tal exige e torna possível?

Aqui, então, estão algumas passagens do texto de Delany que fornecerão protocolos para a leitura em torno do *Five Spot*:

> Ao caminhar em algum lugar ao longo da Eighth Street, ao lado de uma caixa de correio verde-exército, notei um pôster mimeografado em preto e branco, preso com fita adesiva, anunciando: "Eighteen Happenings in Six Parts, por Allan Kaprow". [...][lxxxix]

> Houve um silêncio geral, uma atenção geral: havia muita concentração no que estava ocorrendo em nossa própria "parte" sequestrada; e havia muita curiosidade palpável e incômoda sobre o que estava acontecendo nos outros espaços, cercados por lençóis translúcidos com apenas um pouco de som, um pouco de luz ou sombra, passando para falar da totalidade invisível da obra.[xc]

> Depois de um tempo, uma jovem de *collant* com um grande sorriso entrou e disse: "É isso". Por um momento, não tivemos certeza se isso era parte do trabalho ou o sinal de que tinha terminado. Mas então Kaprow passou pela porta e disse: "Ok, agora acabou". [...][xci]

> E, claro, ainda havia uma questão para mim nos próximos dias: como, em nosso elevado estado de atenção, poderíamos distinguir o que era um único *happening*? O que constituiu a singularidade que permitiu aos dezoito serem enumeráveis?[xcii]

> Estava iluminado apenas em azul, as lâmpadas distantes parecendo ter centros vermelhos.
> Na sala do tamanho de uma quadra havia dezesseis fileiras de camas, quatro por categoria, ou sessenta e quatro no total, porém, eu não conseguia ver nenhuma das camas, porque havia três vezes

na quebra

mais pessoas (talvez cento e vinte cinco) na sala. Talvez uma dúzia delas estivesse de pé. O resto era uma massa ondulante de corpos masculinos nus, espalhados de parede a parede.

 Minha primeira reação foi uma espécie de espanto de acelerar o coração, muito próximo do medo.

 Já escrevi sobre um espaço com tal saturação libidinal antes. Não foi isso que me assustou. Em vez disso, o que me assustou foi que a saturação não era apenas cinestésica, mas visível.[xciii]

Cecil Taylor e Amiri Baraka fazem música que se parece e soa dessa maneira, e precisamos pensar sobre o que eles têm que aprender e reprimir para fazê-lo. Quero dizer que a música deles parece e soa como essas duas performances e ambos os conjuntos de formulações teóricas que elas implicam no que diz respeito à totalidade e à singularidade, visibilidade e invisibilidade, acontecimento e trajetória, desgenerificação e re(en)generificação [*ungendering and re(en)gendering*]; e quero salientar que já sabemos que essa pequena área em torno do *Five Spot* é o lugar onde o acontecimento impossível da Dama Escura, em áudio-visualidade triste, improvisa através da distinção entre ruptura e arrebatamento. Em seu nome, Delany improvisa através da lacuna entre a totalidade invisível da performance fragmentada, singularizada e modularizada [*modularized*] de Kaprow e a ondulação visível de corpos desgenerificados re-conhecidos por meio de uma operação prefigurativa de Spillers, encarnados, *en masse*, o dinamismo icônico de uma totalidade vista. Número e massa — e a ontologia, epistemologia e ética que carregam — estão mortos aqui; a singularidade e a totalidade são improvisadas, mas a experiência cativante, fascinante e abjetivamente afetiva do sublime (aquilo que é vivenciado como uma espécie de distanciamento temporal e a interinanimação exterior da desconexão que se manifesta na sauna da St. Mark e em um apartamento/espaço performático na Second Avenue) marca a infusão de uma profunda energia sexual, leva a experiência a uma pausa sentida e teorizada, ou, mais precisamente, revela a complicação interna dos aspectos vistos e do ato de ver aspectos que nunca deixam de ser vistos em sua

semelhança formal com o conjunto musical. A música de Cecil é uma encenação que não é desconectada nem da performance de Kaprow (aguda e estranha, como que inesperada; saída, até mesmo, de fora de casa, embora ainda vinculada a certo conjunto de protocolos internos de exclusão que continuam/continuaram a animar a vanguarda euro-estadunidense e marcam sua relação determinada com aquela tradição com a qual romperia), nem da performance na St. Mark (uma encenação como a performance do fora — como abertura e publicidade [homo]erótica e o concomitante enfraquecimento do complexo que gira em torno da junção da perversão e da solidão —, embora essa performance do fora seja uma revelação proscrita, um desvelamento que tem a ocultação em seu cerne e como seu quadro, oculto e mantido, uma publicidade real e virtual), ainda que ambas permaneçam, finalmente, dentro, ou seja, nunca totalmente emergentes em ou como a esfera pública que reafirmaria o *comum* da experiência ao estabelecer a racionalização externa de certo desejo pela experiência de (um) conjunto. No entanto, essas performances e sua transmissão nos dão uma pista que é tanto manifesta (com toda a sua energia crítica e sexual intacta) como também é um refinamento da forma como Delany as enquadra. Esta é uma variação que não é sobre, antes faz parte de um tema, e A Música é uma improvisação da pista. Isso é tido como uma possibilidade do encontro, da descida e ascensão da dissidência, de uma ação de fora do lado de fora de qualquer nostalgia, gratidão e esperança mundana conectora, que não ouvirá o que alguma descida arrebatada, aérea, agonizante — através do corte, da castração, da invaginação — torna possível.

Delany compreende a força teórica que tal experiência da performance possui:

> Na década de 1950 — e era um modelo de homossexualidade dos anos 1950 que controlava tudo o que era feito, tanto por nós mesmos quanto pela lei que nos perseguia —, a homossexualidade era uma perversão solitária. Antes e acima de tudo, ela isolava você.[xciv]

Mas o que essa experiência indicava é que havia uma população — não de homossexuais individuais, alguns dos quais de vez em quando se encontravam, ou que esses encontros podiam ser humanos e satisfatórios em seu caminho — não de centenas, não de milhares, mas sim de milhões de homens gays, e essa história já havia criado ativamente para nós galerias inteiras de instituições, boas e más, para acomodar nosso sexo.

Instituições como os banheiros do metrô ou o estacionamento dos caminhões, enquanto acomodavam o sexo, o cortavam, visivelmente, em pequenas porções. Era como *Eighteen Happenings in Six Parts*. Ninguém jamais conseguiu ver tudo isso. Essas instituições o cortaram e o tornaram invisível — certamente muito menos visível para o mundo burguês que afirmava o fenômeno como desviante e perigoso. Da mesma forma, eles o cortaram e, assim, tornaram qualquer apreensão de sua totalidade quase impossível para nós que o procuramos. E qualquer sugestão dessa totalidade, mesmo na forma de sábado à noite nas saunas, era assustadora para aqueles de nós que não tinham nenhuma ideia disso antes.[xcv]

Veja bem, não é o fato, mas a visão (e seu som concomitante, seu conteúdo, que quero apresentar agora) do homoerotismo masculino, do corpo homoerótico como totalidade ou a totalidade do sexual — a massa se contorcendo que parece operar além de qualquer noção de singularidade —, isso é liberatório para Delany. E isso está ligado a certa compreensão da ficção especulativa (a denotação refinada e expandida da ficção científica que Delany emprega e desdobra) como uma marca da totalidade do discursivo, a gama total do possível, a desconstrução implícita de qualquer concepção singularista e teoricamente dada do total: uma gama mais ampla de sentenças e incidentes. A metafísica futura do fora, do "porvir", do especulativo é, ao contrário, o que já está dado na totalidade descritiva e prescritiva, presente na obra de Delany como instituição anárquica: a experiência do arrebatamento crítico marca o espaço-tempo, a lacuna externalizante e a cesura, de uma velha-nova instituição: o conjunto (de jazz).

Joan Scott argumenta contra qualquer experiência simples da totalidade, qualquer visualização ou percepção simples,

qualquer representação impensada do real ou do todo; mas o momento de afirmação da totalidade de Delany é também o momento da sua crítica de uma não menos problemática valorização da modularidade [*modularity*], a experiência imposta de fragmentação que ele vê como enquadramento e abertura do pós-moderno.[xcvi] Delany experimenta a orgia retrospectivamente em sua relação opositiva a um *tableau* sexual anterior, não menos visualizado ou experimentado, que está formalmente alinhado ao *happening* de Kaprow. A sua crítica não é uma simples crítica da modularidade, nenhum desejo simples ou ingênuo de uma plenitude e abertura hipersexual — na verdade, em outras partes de sua obra, Delany se engaja na modularidade em um encontro governado por algo diferente do espírito de negação absoluta, se não impossível. Delany tenta, em vez disso, a dupla distinção entre a impossibilidade de um cálculo do mundo, do acontecimento, da arte, do *happening*, da subjetividade, da objetividade e da sua realidade e entre a experiência e o cálculo. Esse corte, que é o domínio no qual se improvisa a relação entre ume e muites, é também o local, ou pode ser o local de certa não exclusividade, se deixarmos Taylor ressurgir em sua submersão; não é preciso muito para imaginar que ele poderia ter tocado sua música também naquela noite, não muito longe do *happening* de Kaprow, em algum lugar em torno do *Five Spot*, o som até então inaudito e o inaudito do som animando até mesmo as cenas em e para as quais está ausente. Como veremos, o (som do) dito existe. Como ouviremos, o visto permanece. Esta é a Unidade Cecil Taylor.[9]

Cecil Taylor está fora em muitos sentidos. Ele está fora do/s fora/s [*out of the outside/s*] que a música constitui — dos entendimentos estreitos e superficiais de/da tradição, de certas restrições harmônicas, de certos pressupostos relativos à tonalidade, das noções anteriores de totalidade e sua relação ou oposição à singularidade, do solo e da teorização dominante do seu surgimento e desaparecimento dentro do

9 [N.T.] *Cecil Taylor Unit* é o nome de um álbum de Cecil Taylor gravado em 1978.

grupo, portanto, de uma teorização do desaparecimento-
-na-performance [*disappearance-in-performance*] que, de
algumas formas, antecipa compreensões contemporâneas
dominantes da performance. Ele está fora do/s fora/s apenas
no contexto do grupo, ou assim pareceria, como aquela dobra
ou invaginação tornada visível por e no que Derrida chama de
"a lei do gênero", aquela que estende e aprofunda a totalidade
que ela garante por meio da violação, uma violação extensa
e aprofundada que nunca é rasura ou desaparecimento, ou é
apenas um desaparecimento parcial performado pela rasura,
uma "descrição prenunciativa" [*foreshadowing description*]
do exterior que o Conjunto — a interinanimação de ume
e de muites, que é o nosso destino, "não é uma profecia,
mas uma descrição [prenunciativa]", aquele traço egípcio
divino da fixidez ao qual Baraka às vezes se refere negativa
e cautelosamente — assimila. Ele está fora da/s unidade/s da
performance, da forma da música, da música e da sua cole-
ção, da melodia e da programação normal das melodias, dos
"padrões" (da performance); fora do *set*, ou seja, da festa, do
jam, da confraternização, da reunião, do *logos*, fora do desa-
parecimento imaginário do *logos* em outro tipo de escrita,
outra composição, outro movimento através da composição
e seu outro, outra improvisação da improvisação. Mas aqui só
se seguem perguntas, aquelas que devem fazer você voltar e
tentar cortar a acuidade de um encadeamento ou uma série
de afirmações sobre o fora da música.

Pois bem: (1) O que é a Unidade Cecil Taylor? Em primeiro
lugar, a unidade está presente nas performances "solo" de
Taylor tão seguramente quanto ele "conduz" (estrutura ou
alimenta) a performance da unidade; o sujeito do conjunto
está encarnado no piano, tocando como Ellington tocava,
a orquestra sustentada no instrumento, o instrumento se
transformando em orquestra, cada extensão de um único,
dividido e abundante corpo-vira-carne [*body-become-flesh*].
Então é ele, sozinho, um *set* continuamente invadido ou
complicado, dividido ou abundado, por uma singularidade
dominante em torno da qual se estrutura, e que é violenta
com ou excessiva a essa estrutura? A unidade é aquilo que

apaga a singularidade em nome de uma unidade na qual o singular reaparece indiferenciado? Taylor participa sem pertencer, e essa participação está codificada no nome "The Cecil Taylor Unit", unidade da qual Taylor (não) é membro, unidade des/autorizada [dis/allowed] por sua não/filiação [non/membership]? Taylor é o princípio vivo da invaginação ou a improvisação desse princípio, uma anarquização desse princípio que colocaria o todo dentro do campo que surge entre a desconstrução e a reconstrução? Embutida nessas questões está a possibilidade de uma invaginação da invaginação, o sentido do que está fora do fora, o lado de fora que nunca é trazido para dentro outra vez.

E: (2) O que é estar fora no contexto Da Música? Qual é o som desse "fora" e onde está a sexualidade da música-poesia--dança-performance de Taylor? Onde está o corte que existe dentro e para um único sexo, um sexo que é um ou, pelo menos, talvez, o mesmo? Como é esse som e como esse som é performado ou atuado? Como soa o fora, a expressão exterior do corte sexual do mesmo sexo? Isso é perguntar: como ele soa? Mas também é perguntar: como soaria se soasse? Ele soa? O fora Da Música, A Nova Música Preta, A Coisa Nova, a música de Taylor, a música da Unidade Taylor Unit, tudo isso é o fora de uma sexualidade que, enquanto fora, nem sempre é tão abertamente referenciada como os outros elementos de sua identidade ou identidades? O que seria uma performance externa — uma encenação — e como soaria a (homo)(s)sexualidade da música de Taylor, se houvesse uma (homo)(s)sexualidade dessa música? Qual seria a sua aparência?

E: (3) Qual é a relação entre a música de uma sexualidade do lado de fora, uma música na qual essa sexualidade está fora, aberta, visível como identidade, e a música da pretitude como outra identidade do lado de fora? O que é o som de certa masculinidade preta politizada misógina e hiper-heterossexualmente, e como ela está relacionada, diluída, alterada, silenciada e desaparecida pela sexualidade de Taylor? Aqui podemos pensar Taylor como o local de ambivalência em relação não apenas às complexidades de sexualidade individual ou à sexualidade ou procriatividade de uma estética, mas

também quanto à questão relativa à potência revolucionária ou impotência de uma política preta altamente (embora impossível) generificada e heterossexualizada e o *status* múltiplo e o terreno ambíguo do lado de fora.

Para Baraka, na época em que as pessoas o chamavam de Roi, a música é o lugar dessa "Referência sexual americana: o Homem Preto", uma marca sexual exterior e visível, uma heterossexualidade preta exterior indexada imediatamente a um ato obscuro, uma ação assombrada e adiada, uma atuação motivada e oculta de uma política revolucionária preta, da qual Taylor está do lado de fora por causa de uma sexualidade marginal e do que Jones viu/ouviu/leu como forma pálida de uma estética correspondente, adoecida ao longo de um debilitante — o que quer dizer alienante, feminilizante, homossexualizante, embraquecedor — intelectualismo boêmio. Aquilo que é lido como inteligência sem sentimento é pensado como o que dilui a tonalidade da resolução preta/hétero/masculina nativa, sujeitando o ato aos deslocamentos da nomeação. Mas Taylor é uma figura fundamental, profeta da música preta do lado de fora. E, como tal, ele é o membro que rompe e permite a unidade política preta e a unidade, deslocando o "lar" que Jones ouviria Na Música. Fora-do-fora, Taylor está localizado no centro da ambivalência de Baraka. Fica aparente em sua escrita sobre Taylor, escrita cheia de distanciamentos velados e submersos, críticas, revelações do armário [*outings*].[10] Tais escritos são o local de um des/aparecimento [*dis/appearance*] ou outro aparecimento ou complicação do aparecimento do exterior, uma oscilação da im/pureza [*im/purity*] ligada a uma igualmente ambivalente rejeição ao e imersão no (mito do) europeu, que também, ironicamente, caracteriza a obra de Taylor, cuja conceituação ainda hoje está ligada à noção de uma crítica à ausência euroestética da emoção e à concomitante hegemonia de um intelectualismo inautêntico, desconectado de seu lar ou de sua origem, isto é,

10 [N.T.] Em inglês, *outings*, termo utilizado para designar o processo de uma pessoa LGBTQIA+ afirmar abertamente sua sexualidade, algo análogo à ideia de "sair do armário".

do sentimento que o — profetizaria, determinaria, descreveria antecipadamente — vaticinaria.

O jazz é uma espécie de armário, um retraimento da (homo)(s)sexualidade ecoada negativamente nas origens carnais reais e míticas, na (hetero)sexualidade explícita e ilícita? Mas o que dizer da inevitável, sempre já fora e fora do fora, (principalmente masculina homo)erótica do conjunto ou do romantismo feminizado de um pianismo do corpo que é sempre racializado, sempre codificado como o não europeu, como o não europeu dentro do europeu, mesmo que seja codificado como afeminado, superemocional, lascivo, descontrolado, animalesco ou, pelo menos, infundido com muita *anima*, possuído, transportador, extravagante, extático, gay? E quanto à aproximação de Taylor ao piano, apunhalando os sons na forma de uma sedução, o corpo do piano ocupado de fora, através de penetrações incrementais, gestos emitindo luz, luz, som em direção ao fora, a movimentos exteriores? E quanto às estruturas de certa interação, na performance do solo e na "performance solo", em que fantasmas ou espíritos vivos retornam como Jimmy Lyons, saxofonista e membro de longa data — improvisador dentro e fora — da unidade, ao amor sempre sexual que exprimem exteriormente, e que é sempre colocado no jogo (deles) e na posição deles no ritual da improvisação do corte, como se atuar em grupos fosse outro nome para a unidade, outro nome para (o) conjunto?

Taylor está fora?[11] Existe algo na ordem da afirmação da sua identidade múltipla (uma Pretitude externa [ou, negativamente, mas mais precisamente, uma não europeidade externa] ou uma expressão queer externa), ou existe uma encenação ou performance disso que se torna uma espécie de desaparecimento, uma negação livre e fora da identidade — emergências que demoram na e da fissura, entre e fora, bem como em grupos: a unidade, pretos, queers, ou quaisquer outras identidades operando neste ponto, aqui, no silêncio de

11 [N.T.] A pergunta "Taylor is out?" presume um questionamento acerca da sexualidade de Taylor, pois "to be out" refere-se também a "to be out of the closet" (sair do armário).

declarações não feitas ou de perguntas não formuladas? Seria essa expressão exterior redobrada ou desdobrada o *locus* não dos universais da performance, mas antes da improvisação performativa da universalidade e do espaço ou esfera, sempre públicos (pois o espaço da performance, o local da criação de novos modelos de realidade, o rearranjo das relações e as particularidades da representação/resistência/identidade é aquela reconstituição proletária heterogênea da esfera pública, o lugar ou pré-condição da política, de uma política que improvisa a resistência), onde a performance ou a improvisação ou (o) conjunto, a Unidade Cecil Taylor, existe como os outros eus, uns dos outros?

Gayatri Chakravorty Spivak escreve que

> devemos nos conectar com a pressuposição subalterna na qual a reprodução heterossexual é um momento na normatividade geral de uma homossexualidade para a qual o próprio encontro sexual é uma situação de afago. E essa diferença entre homo- e heterossexualidade é tão irreconhecível quanto subavaliada nesse teatro.[xcvii]

Isso significa dizer que a diferença está no que é performado, desaparecido ou não é aparente, dado o entendimento da performance dentro do que ou sem o que estivemos operando. Taylor está fora em sua performance, na medida em que encena o des/aparecimento de toda identidade diferenciada na reencenação do afago, o des/aparecimento do encontro sexual que a performance musical sempre é. E esse encontro é sempre fecundo, sempre produz ou é generativo, é generativo por e apesar do desaparecimento de qualquer mercadoria que porventura tenha sido produzida na ou pela sua encenação, de maneira que o registro é desfeito, de certa forma, pela diferença precisa, aparente e desaparecida, entre ela mesma e a performance que ela registra, mesmo que esse registro esteja marcado pelo "ao vivo!", significando, assim, a captação prévia da publicidade genuína e real, dos efeitos transformadores, des/aparecidos [*dis/appearing*], des/aparentes [*dis/apparent*] da audição.

A "reprodução mecânica da performance" também pode ser racionalização (precisamente do social). E o que pode ser jogado fora desse fora não é a normatividade geral da homossexualidade, mas uma variação desse tema. O encontro não reproduz nada além da sua generatividade ou fecundidade, a sexualidade e procriatividade da música, a generatividade da variação ou da improvisação, não é uma função da diferença, mas da sua performance, ou seja, do seu des/aparecimento. A expressão exterior da pretitude é performada e des/aparecida de modo semelhante, levada para fora, como as marcas e as lógicas da velha-nova ordem mundial, criticada em seu des/aparecimento e resistida na sua recitação, em recitações que nos dão uma pista transcendental sobre a direção dos nossos próprios encontros e organizações. É aquela performance externa da expressão exterior da subalternidade, improvisando a pretitude e seus outros, o capitalismo e seu outro, a homossexualidade e seus outros, em uma subalternidade sem origem e possível em todos os lugares, uma subalternidade da universalidade, uma subalternidade do conjunto.

Taylor no *Five Spot* e o ritual (simpósio, reunião, *set*) que Delany registra na Sauna da St. Mark são condições de possibilidade do outro. Esta é a fantasia com a qual Baraka se envolve mas não pode suportar, distorce e registra em *The Toilet*, deixando-nos saber, a despeito de si mesmo, que o espaço da vanguarda preta é um *underground* sexual. Nesse sentido, ele tenta redesenhar as distinções entre eros e o ato sexual, homossocialidade e homossexualidade. O homoerótico e a sua radicalidade, sua performance na música, se situam nos interstícios em que a atividade primária é recuperar o fôlego, prender a respiração, pensar a síncope nas suas origens audiovisuais também como efeito da performance, pensar a pessoa artista recuperando o fôlego, a Dama ou Cecil fazendo uma pausa, fazendo uma pausa na performance tendo em vista o quê? Agora temos que pensar nas pausas de Delany e de O'Hara em torno do *Five Spot* e na lógica sexual e estética da interrupção.

De repente, o tempo vacila.

Primeiro, a cabeça gira, dominada por uma leve vertigem. Não é nada; mas então a rotação fica louca, os ouvidos começam a zumbir, a terra cede e desaparece, a pessoa afunda para trás, vai embora. [...] Para onde vai?

O sujeito, diz o médico, está inerte, pálido, sem consciência. A sensibilidade é obliterada. Não há respiração, nenhum pulso pode ser sentido. [...] Depois de um tempo necessariamente curto, o pulso reaparece, o mesmo acontece com a respiração; a pele recupera a cor; o doente recupera a consciência. Caso contrário, o final é fatal; a síncope leva à morte.

Síncope: ausência de si mesmo. Um "eclipse cerebral", tão semelhante à morte que também é chamada de "morte aparente"; é tão parecida com seu modelo que corre o risco de nunca mais se recuperar dele. O cenário romântico e clínico geralmente tem sido, em nossa sociedade, atribuído à mulher: é ela que se afoga, veste-se como uma flor, desmaia diante de um público que se apressa; braços estendidos, carregam o corpo frágil. [...] As pessoas dão-lhe um tapa, fazem-na cheirar sais. Quando ela voltar a si, suas primeiras palavras serão: "Onde estou?" E porque ela acordou, "voltou", ninguém pensa em perguntar onde ela esteve. A verdadeira questão seria, ao invés: "Onde eu estava?" Mas não, quando alguém retorna da síncope, é o mundo real que de repente parece estranho.[xcviii]

"Síncope" é uma palavra estranha. Ela gira da clínica para a arte da dança, inclina-se para a poesia, finalmente termina na música. Em cada um desses campos, a síncope assume uma definição. A princípio há um choque, uma supressão: algo se perde, mas ninguém diz o que se ganha.

De repente, o tempo vacila.

O casal parece mais caminhar do que dançar vigorosamente entrelaçados. Quem poderia separá-los? Porém, o homem segura a cintura da mulher e — tão rápido que mal se percebe o movimento — inclina-a em direção ao chão, e lá estão eles, os dois, virados, suspensos, como se ele a tivesse esfaqueado, talvez, ou a beijado. Eles param ali, como se estivessem congelados por um instante. [...] Ele a levanta, gira, começa de novo. Tango. Ela é chamada de sua parceira, sua "cavaleira" (*cavalière*); no passado a Igreja proibiu o tango

> porque era indecente. A síncope — aqui sincopação — é evidente no mergulho para trás, inerente ao passo em si: três passos firmes, em um trote, depois nada. Suspense. É na batida que falta que se pode vacilar. Obscenidade.[xcix]

Esta é a anestésica síncope que Catherine Clément oferece. É anestésica porque sinestésica, os sentidos, agora teóricos em sua prática, totalmente emergentes em e como seu comunismo. Enquanto isso, O'Hara está fazendo compras; enquanto isso, Baraka anda com O'Hara, um personagem recorrente na boemia tuberculosa e desregrada da hora do almoço que ele agora repudia. A Dama faz as pessoas pararem de respirar no *Five Spot* — por seu som e, como Taylor escreve, por meio do visível: "O jazz se tornou gesto: o braço direito de Billie dobrado no peito movendo-se como em um contato suave". A lembrança do seu poder sincópico produz medo, encerra versos. Todo mundo parava de respirar. Alguém emerge da síncope com uma memória, como se tivesse viajado. Volta-se de algum lugar que parece romper ou capturar todos os itinerários anteriores.

E há uma racialização, bem como uma sexualização da síncope. A síncope tem o efeito de branquear ainda mais o branco, uma perda de cor que significa a sempre já dada branquitude da mulher que vacila. E é a mulher que mais vacila do que produz nos outros a síncope. Mas sabemos, entre Frederick Douglass e Frank O'Hara, que a síncope é produzida por mulheres pretas, a mais extrema possibilidade de sua impossibilidade, um efeito residual do grito e do sussurro, "sorriso e lamento". Aqui há certa relação entre síncope e orgasmo, a pequena morte que, para nós, já está marcada no gesto e na dança das compras, da síncope e do jazz. E aí a síncope é um caso homossexual. Mas a dama escura dos sonetos é uma escrita da e fora da síncope, e a sua mundanidade é, a esse respeito, a mundanidade aérea e desconectada do consumo, em que Ross invocaria a mundanidade de Baraka para corrigi-lo. E quando se pensa no orgasmo (por meio de Baldwin, no final de *Just Above My Head* [Bem acima da minha cabeça], e depois com Kristeva, na abertura de *Powers*

of Horror [Poderes do horror] como ingestão impossível, pode-se pensar também a relação entre síncope e abjeção, seus efeitos e direção, quem a produz, sua relação com o fascínio, sua auralidade ou vocalidade, a resposta ao seu chamado. Tudo isso é indispensável e é indispensável, finalmente, para qualquer compreensão possível, digamos, da Tia Hester de Douglass, ou de Bessie Smith, ou da Dama, produtoras ou protagonistas da síncope, síncopação, cortes sexuais, jazz, uma certa expressão da vanguarda preta.

Estes são, por exemplo, os gestos de Monk e os sons que eles produzem, seus movimentos circulando de e para o piano na pausa extática do solo de outra pessoa. Enquanto isso, muito do que é chamado de dança pós-moderna, muito do que é valorizado por Banes como a essência da vanguarda iconoclasta do centro da cidade, terá se tornado a coreografia da conformidade da massa, a ausência de afeto da Guerra Fria, a articulação postural da personalidade autoritária, suas formas externas e desolação interna. Paul Taylor de terno de flanela cinza. Talvez eles critiquem ou rompam com a conformidade da massa por meio dos movimentos e gestos da conformidade da massa. Mas você poderia ter encontrado alguns movimentos novos no *Five Spot*, onde Monk, muito além de simplesmente alcançar, reorganiza e reestetiza [*reaestheticizes*] o natural; onde o desajustamento converge com o inassimilável, onde o comunismo converge com a não conformidade sexual, onde a presença externa — como patologia visual-gestual-aural-locomotiva — é dada como a extensão daquele tipo de insanidade criminosa a que chamamos de resistência contínua à escravidão: é isso que era articulado no *Five Spot*. Em torno do *Five Spot* reside a diferenciação interna externa [*out internal differentiation*] da metrópole, um desajuste imperial interno, se não decadência, o germe ou vestígio ainda a ser mais amplamente disseminado — sempre sob perigo de apropriação ou mercantilização, pois do que estamos falando aqui é a intervenção contínua da mercadoria, do objeto —, embora aqui estejamos esperando que ele volte novamente. Volte novamente como memória, livro de memórias, registro. A recusa contínua ao ajuste ou à assimilação, ao

mesmo tempo que um movimento emerge, um movimento que parece ser relativo ao desejo de se ajustar e se assimilar, à paradoxal inexorabilidade do que agora sabemos ter sido uma inclusão impossível. A vanguarda está sempre sujeita à injunção da inclusão [*inclusion's injunction*] para ser aprovada. Isso é o que Paul Taylor, empresário, nos ensina. (Esta é uma lição também ensinada e retomada em várias *drag balls*, como se estivesse em contraste com outras intervenções de tal cena, como que para significar a recapitulação prefigurativa contínua do Harlem de toda a cena do centro da cidade). Este é o limite político da realidade.[12] No entanto, o movimento não se deu no desejo pela realidade, mas antes no desejo pelo fora, sempre impulsionado pela feliz incapacidade de incluí-lo. A crítica da inclusão estava em andamento em torno do *Five Spot*: a expressão exterior radical de certos movimentos através da subjetividade pelos objetos, pelas objeções daqueles que foram objetos, é o que responde à impossibilidade da inclusão como desejo ou filosofia, como função da lei ou da tradição, mas também como função de uma recusa bastante particular ao ajustamento. Os gestos externos de tal recusa ou objeção permanecem anteriores a qualquer origem que imaginamos, passando por cada uma e animando a todas. Eles animam o movimento inclusivo e o tornam impossível.

O personagem principal de *The Toilet* se chama Ray, mas é chamado de Foots (Pés). Não é impossível imaginar que isso tenha a ver com uma certa facilidade de correr, correr tanto com as palavras, como com os pés, cuja combinação é a condição de possibilidade de uma liderança que é sempre potencialmente minada pela falta de vontade do líder em lutar. Foots está sempre se movendo em, com e como a sombra de um problema da masculinidade; e o caso de Foots é uma recusa recorrente que ocorre na entrada em cena, uma recusa em descer, ou talvez em ascender, ao êxtase ou

12 [N.T.] *Realness*, aqui, refere-se à qualidade de passabilidade explorada nos *drag balls* como categoria na qual se simulava a inclusão através de performances que se aproximavam da heterossexualidade, cisgeneridade e branquitude.

ao arrebatamento de sua própria reação emocional inicial. (Este também é um problema da masculinidade). A peça é, portanto, repleta de uma série de sincopações altamente controladas que experimentalmente estruturam, desestruturam e reestruturam Foots e, ao fazer isso, marcam uma reveladora, se desrevelada, falta de controle. Foots existe mais plenamente como essa combinação problemática do gesto e do movimento (narrados). Ele é um personagem principal dado a nós principalmente nas palavras, gestos e movimentos de outras pessoas ou por meio das marcações de cena que narram seus gestos e movimentos. As marcações de cena repetidamente o mostram suspendendo a suspensão que a emoção exige dele no contexto de uma peça cuja ação principal (Foots está lutando contra o menino, Karolis, que lhe enviou uma carta "dizendo que o achava 'bonito... e que ele queria mamá-lo'") nunca vai realmente acontecer:

FOOTS: Sim, alguém contou a ele que Knowles disse que ia dar uma surra em Karolis. *[Vendo KAROLIS [que já foi espancado pelos amigos de Foots] no canto pela primeira vez. Sua primeira reação é de horror e nojo [...] mas ele se mantém controlado como é seu estilo, e apenas dá um rápido assobio.]* Maldição! Que porra aconteceu com ele? *[Ele vai até KAROLIS e se ajoelha perto dele, ameaçando ficar muito tempo. Ele controla o impulso e se levanta e caminha de volta para onde estava. Ele está falando durante toda sua ação.]* Droga! O que vocês fizeram, acabaram com tudo?[c]

KAROLIS: *[levantou a cabeça durante a briga anterior e ficou encarando FOOTS. Quando FOOTS e os outros olham em sua direção, ele fala baixinho, mas com firmeza]* Não. Ninguém precisa ir embora. Eu vou lutar com você, Ray. *[Ele começa a se levantar. Ele tem dificuldade de se manter em pé, mas está determinado a se levantar... e lutar.]* Eu quero lutar com você.

FOOTS *se assusta e seus olhos se arregalam momentaneamente, mas ele o disfarça.*[ci]

KAROLIS: Sim, Ray, quero lutar com você agora. Eu quero te matar. *Sua voz é suave e terrível. A palavra "matar" é quase cuspida. FOOTS*

não se move. Ele vira a cabeça ligeiramente para olhar KAROLIS *nos olhos, mas, fora isso, fica imóvel.*[cii]

Entretanto, dizer que a ação principal da peça nunca realmente acontece é impreciso. A luta ocorre, mas é mais plenamente ela mesma como dança, como um abraço, como um movimento em e de arrebatamento que corresponde a nada mais do que o que Du Bois chama de frenesi, nada mais do que a erótica intensa — às vezes abafada, às vezes violenta — que prefacia e é a entrada em outra cena. A combinação da recusa e da resolução que marca a luta-como-luta de Foots é o agregado dessas entradas hesitantes na convulsão homossexual e interracial que Lady Day induz. O trabalho de Baraka, ao longo do início dos anos 1960, é, em grande parte, a luta para abraçar tal convulsão, para pensar e renovar seu conteúdo e força política. Esse abraço é literal e duplamente encenado no final de *The Toilet* quando Ray, derrotado, por assim dizer, pelo abraço assassino de Karolis, rasteja sozinho de volta à cena para embalar a cabeça golpeada do garoto em seus braços. O trabalho de Baraka é também, ao mesmo tempo, uma ampla rejeição de tal abraço, uma rejeição continuamente dada no seu desejo por uma autorreferencialidade racial e sexual purificada. Isso quer dizer que a condição de possibilidade de tal abraço se tornará uma purificação cada vez mais violenta do frenesi ou do arrebatamento, que sempre ameaça apagar o que torna o arrebatamento possível em primeiro lugar. O retorno imaginário a uma pretitude originariamente mundana ou a uma masculinidade preta heterossexual é o caminho que Baraka deve sempre seguir em direção a essa purificação e, portanto, deve-se sempre tomar cuidado com tais invocações do mundano. No entanto, por meio de certo retorno ilegítimo da mundanidade barakiana, é dado o acesso a essa relação dialética com aquelas complexidades do arrebatamento que são, de fato, sempre a força invaginante e propulsora da pretitude, ou seja, da vanguarda preta.[ciii]

Nesse ínterim, Banes diz que "não havia cineastas pretes *underground*... não havia dançarines pretes no centro da cidade... não havia artistas pretes do *Happenning*; nenhum

artista pop prete... Ou seja, muites artistas pretes podem não ter tido gosto pelo tipo de atividade iconoclasta — o produto de alguma medida do privilégio educacional — em que os artistas brancos se deleitavam".[civ] Eu acho que, no final, não é nem tão crucial iniciar um argumento contra sua posição, dizendo que ela não deve ter olhado em torno do *Five Spot*. A cena do centro da cidade nunca teria se tornado tão simples quanto ela parece imaginar e, se isso acontecesse, não teria havido lugar para *qualquer ume* entrar. Em vez disso, podemos desenhar um círculo quebrado em volta do *Five Spot* da mesma forma que Mingus toca um círculo quebrado em volta do centro rítmico da Música. Essa pausa matricial, pulsante, esse rompante arrebatador e arrebatado do comum, é a vanguarda preta, na qual a pretitude é dada como performance preta nessa improvisação da autenticidade e da totalidade que é o corte sexual da diferença sexual.

Notas do autor

i. A questão do nome é inevitável. Está ligada à questão de para onde vai o radicalismo, ou de como o radicalismo se desenvolve na obra de Baraka após a convulsão/abertura de 1962-1966, na qual meu estudo se concentrou. Por que se referir agora ao autor em questão como Baraka, embora seus textos do período aqui examinado apareçam sob o nome de LeRoi Jones? Em parte, para honrar o marcador nominativo de sua própria concepção do seu radicalismo, para indicar que o que era radical no momento examinado não desapareceu, mas foi transformado e continua a se transformar em novas figurações barakianas que atenuaram e ampliaram a tradição que habitam. Mas também é para indicar, junto com Lula – a encarnação da feminilidade branca predatória na peça de Baraka, *Dutchman* – que falar para e com e sobre o nome de alguém não é a mesma coisa que falar para/com/sobre eles. Tomar Lula como modelo é, claro, problemático, mas o modo como ela funciona aqui e na cena que *Dutchman* é e delineia nunca poderia ser totalmente separado de como Bessie Smith, digamos, (ou Lady Day) ou Bird, poderia funcionar ou funcionará aqui e naquela cena cujo rastro exige escavação. Se a cena radical daquele momento fosse subterrânea e em movimento, como um metrô, atravessada e marcada por diferenças e desejos raciais, sexuais e de classe, onde está a localização dessa cena agora? Como podemos reconstituir essa submersão visando a uma revolta mais autêntica? Como podemos evitar o apelo perene de uma pureza opositiva performada? E essas questões, implicando que a longa convulsão que investiguei é a cena do radicalismo de Baraka em sua abertura e em um nível de intensidade que nunca seria superado, não são redutíveis à afirmação de que a boemia ou o interracialismo ou o homoerotismo são a própria constituição desse radicalismo. Pelo contrário, é no conjunto que rompem e excedem que o radicalismo, *ou seja, a pretitude* de Baraka e a/na tradição, se funda anarquicamente.
ii. Amiri Baraka, "Apple Cores #6", in *Black Music*. Nova York: William Morrow, 1967, p. 142.
iii. Ver Martin Heidegger, *Já só um deus pode nos salvar*, trad. Irene Borges Duarte. Covilhã: LusoSofia Press, 2009, pp. 28-29.
iv. Ludwig Wittgenstein, *Tractatus Logico-Philosophicus*, trad. José Giannotti. São Paulo: Edusp, 1968, pp. 71-72.

v. Ludwig Wittgenstein, *Remarks on the Philosophy of Psychology II/ Bemerkungen über die Philosophie der Psychologie II*. Chicago: University of Chicago Press, 1980, p. 2e, p. 89e.

vi. L. Wittgenstein, *ibid*.

vii. Ludwig Wittgenstein, *Investigações filosóficas*, trad. José Carlos Bruni. São Paulo: Nova Cultural, 1999, p. 177. Citado em Stephen Mulhall, *On Being in the World*: Wittgenstein and Heidegger on Seeing Aspects. Nova York: Routledge, 1990, p. 6.

viii. Ludwig Wittgenstein, *Last Writings on the Philosophy of Psychology I*: Preliminary Studies for Part II of Philosophical Investigations/Letzte Schriften über die Philosophie der Psychologie I: Vorstudien zum zweiten Teil der Philosophiche Unterschungen. Chicago: University of Chicago Press, 1992, p. 100e.

ix. Jacques Derrida, *Essa estranha instituição chamada literatura*: uma entrevista com Jacques Derrida, trad. Marileide Dias Esqueda. Belo Horizonte: Editora UFMG, 2014, p. 102.

x. Ver Charles Sanders Peirce, "The Icon, Index, and Symbol", in Charles Hartshorne e Paul Weiss (Eds.), *Col-ected Papers, vol. 2*: Elements of Logic. Cambridge: Harvard University Press, 1931.

xi. S. Mulhall, *On Being in the World*, op. cit., p. 11.

xii. Charles Sanders Peirce, "One, Two, Three: Fundamental Categories of Thought and Nature", in James Hoopes (Ed.), *Peirce on Signs*. Chapel Hill: University of North Carolina Press, p. 181.

xiii. A vida trágica produz, é produzida por aquele por quem sempre enlutamos, aquele que é mais claramente reconhecível no luto. A pessoa enluta por si mesma: a singularidade e a totalidade, efeitos de um nascimento determinante, nunca estão presentes, nunca foram movidos ou alcançados por qualquer direção nostálgica possível. Miles é o efeito deles; seu tom é trágico, triste; lamentamos por ele e, ao fazê-lo, ansiamos por reproduzir aquele tom, que existe, como as suas vozes, como o traço de uma singularidade e de uma totalidade que nunca existiram. No luto por Miles, lamentamos o triste traço do que nunca existiu. Voltaremos a essa questão mais tarde.

xiv. Amiri Baraka, "BLACK DADA NIHILISMUS", in *The Dead Lecturer*. Nova York: Grove Press, 1964, p. 63.

xv. Ibid., p. 61.

xvi. Interessante, aqui, é a plenitude com que Baraka encena a famosa máxima de Charles Olson de "Projective Verse": "A forma nunca é mais do que uma extensão do conteúdo"; "A CABEÇA, por meio da ORELHA, para a SÍLABA/o CORAÇÃO, por meio da RESPIRAÇÃO, para a

LINHA". Ver Charles Olson, "Projective Verse", in *Selected Writings*. Nova York: New Directions, 1966, p. 19.

xvii. L. Wittgenstein , *Last Writings on the Philosophy of Psychology I*, 65e, citado em Mulhall, *On Being in the World*, op. cit., p. 11.

xviii. Veja A. Baraka, "BLACK DADA NIHILISMUS", op. cit., p. 73, e observe os versos finais do poema: "que um deus perdido dambalá descanse ou nos salve / contra os assassinatos que pretendemos / contra seus filhos brancos perdidos / niilismo dada preto". Observe, também, a antecipação "Only a God", de Heidegger.

xix. Mackey sobre Baraka: "A maneira como os poemas de Baraka desse período [o período referido é o início dos anos 1960, quando Baraka escreveu "BLACK DADA NIHILISMUS", bem como "History as Process", o poema que ocasiona os comentários de Mackey: FM] se movem sugere um espírito fugitivo, assim como grande parte da música de que ele gostava. Lembro-me dele escrevendo um solo do saxofonista John Tchicai em um álbum de Archie Shepp: 'isso foge do proposto'". Ver Mackey, "Cante Moro", op. cit., p. 200.

xx. O que busco aqui é a fé *propriamente* metafísica na ausência constitutiva no próprio coração da metafísica: o conjunto metafísico rejeita e anseia enquanto a totalidade é obscurecida pela singularidade, seu(s) nome(s), seu(s) rastro(s) e vice-versa.

xxi. Ekkehard Jost, *Free Jazz*. Nova York: Da Capo Press, 1981, p. 21.

xxii. Ver Ray Monk, *Ludwig Wittgenstein*: The Duty of Genius. Nova York: Penguin Books, 1990.

xxiii. Também foi chamado, por William J. Harris, de seu período de transição, o período em que ele se move da boemia para o Nacionalismo Preto [dinâmica social-estrutural paralela ao movimento do bebop para o free jazz discutido acima], de um tipo de desespero político para outro. Veja o arranjo editorial de William Harris de *The Jones/Baraka Reader*. Nova York: Thunder's Mouth Press, 1999.

xxiv. John R. Searle, *Intentionality*. Cambridge: Cambridge University Press, 1983, p. 143.

xxv. Ver Mackey, "Cante Moro", op. cit.

xxvi. Amiri Baraka, "When Miles Split", in *The Village Voice*, 15 de outubro de 1991, p. 87.

xxvii. Leon Forrest, "A Solo Long-Song: For Lady Day", in *Relocations of the Spirit*. Wakefield, R.I.: Asphodel Press/Moyer Bell, 1994, pp. 344-95. Ver, especialmente, pp. 344-55.

xxviii. Billie Holiday com William Dufty, *Lady Sings the Blues*. Nova York: Penguin Books, 1992, pp. 104-05.
xxix. A apresentação foi gravada em 10 de novembro de 1956, lançada posteriormente como *The Essential Billie Holiday*, Verve V6-8410.
xxx. Forrest, "A Solo Long-Song", op. cit., p. 344.
xxxi. Forrest citando Finis Henderson em "A Solo Long-Song", op. cit., p. 356.
xxxii. Forrest, "A Solo Long-Song", op. cit., p. 345.
xxxiii. Holiday com Dufty, *Lady Sings the Blues*, op. cit., p. 5.
xxxiv. Carta sem data para William e Maely Dufty, citada em Donald Clarke, *Wishing on the Moon*: The Life and Times of Billie Holiday. Nova York: Penguin Books, 1994, p. 399.
xxxv. Holiday com Dufty, *Lady Sings the Blues*, op. cit., p. 192.
xxxvi. Joel Fineman, *Shakespeare's Perjured Eye*. Berkeley: University of California Press, 1986, p. 5.
xxxvii. Ibid., pp. 16-17. Veremos como Baraka insiste em algo que Monk nomeia e performa com precisão sublime e oximorônica. Veja-o ao piano, com uma metralhadora por cima do ombro, na capa de um álbum intitulado *Underground*, que inclui sua composição "Ugly Beauty". Ou, de volta ao assunto em questão, e ao longo dos versos que veremos Baraka começar a trabalhar, ouça Billie Holiday cantando "You've Changed": voltaremos a essas questões mais adiante.
xxxviii. Fineman, *Shakespeare's Perjured Eye*, op. cit., p. 15.
xxxix. Ver William Shakespeare, *Shakespeare's Sonnets*. Edição com comentários analíticos feitos por Stephen Booth. New Haven, Conn.: Yale University Press, 1977, pp. 387-92.
xl. Jacques Derrida, *Essa estranha instituição chamada literatura*: uma entrevista com Jacques Derrida, op. cit., p. 104.
xli. Derrida fala em outro lugar (ver Jacques Derrida, "Politics and Friendship: an Interview with Jacques Derrida", in E. Ann Kaplan e Michael Sprinker (Eds.), *The Althusserian Legacy*. Londres: Verso, 1993, p. 226, da desconstrução como tal e como tudo, a "totalidade aberta e não idêntica a si mesma do mundo". Esse fragmento do discurso derridiano sobre a totalidade mostra algo de outra consciência — tanto descritiva quanto prescritiva — do todo como totalmente reestruturado por e naquele acontecimento contínuo na interseção da invaginação e da improvisação que é, quem é, nada mais que a Dama Escura. É assim apesar de, e às vezes muito claramente no momento preciso de suas declarações sobre, sua reticência em relação à improvisação, razão pela qual formulações de Derrida como a acima são mais plenamente

experimentadas quando quebradas e expandidas por qualquer versão que você porventura tenha de "Billie's Blues" (às vezes ela canta, "I'll quit my man" [vou deixar meu homem]; às vezes ela canta, "I'll cut my man" [vou cortar meu homem]).

xlii. Ver Laurel Brinton, "The Iconic Role of Aspect in Shakespeare's Sonnet 129", in *Poetics Today* 6, n. 3, 1985, pp. 447-59, para uma exposição mais detalhada de certos aspectos dessas questões.

xliii. Booth nos lembra que, para o "soneto" elizabetano, poderia se referir a qualquer poema lírico curto, até mesmo os seis dísticos iâmbicos que compõem o número 126. Booth também aponta que o último desses dísticos se refere a e encena um "quietus", interrupção ou corte que a temática de todo o poema apresenta como a sombra inevitável de uma temporalidade encarnada no jovem que parece resistir ao Fim. A unidade do crescimento e da decadência nunca atinge o equilíbrio de uma pausa; tal pausa seria apenas o fim que ela deseja evitar. "Ter" seria justamente essa estase que não o é, mas ela e sua representação são impossíveis. Deixados pendurados, fora do tempo em um corte que realmente não existe, passamos para outra contabilidade ou encontro, a arritmia e a temática da pretitude que extrai a sequência. Aqui estão os sonetos 126 e 127 (William Shakespeare, *154 sonetos de William Shakespeare*, trad. Thereza Cristina Rocque da Motta. Rio de Janeiro: Ibis Libris, 2009):

> Tu, adorado menino, que deténs em teu poder
> A ampulheta do Tempo, a foice das horas,
> Que cresceste ao vê-lo minguar, e assim mostraste
> O fim dos amantes, à medida que, doce, avançavas;
> Se a Natureza (senhora absoluta dos desastres)
> Mesmo que te adiantes, ainda te reterás,
> Ela te mantém por um motivo: com seu dom
> Desgraçará o Tempo, e matará os malditos minutos.
> Mas teme-a, tu, seu filho favorito,
> Ela te deterá, mas não guardará o seu tesouro!
> Mais cedo ou mais tarde, terás de responder-lhe,
> E sua satisfação [*quietus*] será apenas a de dominar-te.
>
> Em tempos remotos, o negro não era belo,
> Ou se fosse, assim não seria chamado;
> Mas agora surge o herdeiro da negra beleza,
> E o belo está imprecado de bastardia;
> Desde que as mãos detêm o poder sobre a natureza,

> Embelezando a feiura com o falso rosto da arte,
> A doce beleza não tem nome, nem jardim sagrado,
> Vive profanada, ou caiu em desgraça.
> Os olhos de minha senhora são escuros como o corvo,
> Tão belos são seus olhos, e sua tristeza tão comovente,
> Que, mesmo sem ser bonita, ainda é bela,
> Difamando a criação com falsa estima.
> Eles se entristecem com a própria aflição,
> Ao ouvirem não haver beleza como a dela.

xliv. Estas são variações bastante fiéis das entradas encontradas sob "raça" na *The Compact Edition of the Oxford English Dictionary*, v. 1, edição de 1971.

xlv. A. Baraka, "The Dark Lady of the Sonnets", in *Black Music*, op. cit., p. 25.

xlvi. D. H. Melhem, "Amiri Baraka: Revolutionary Traditions: Interview", in *Heroism in the New Black Poetry*. Lexington: University Press of Kentucky, 1990, p. 257.

xlvii. Annette Michelson, "The Wings of Hypothesis: Montage and the Theory of the Interval", in Matthew Teitelbaum (Ed.), *Montage and Modern Life, 1919-1942*. Cambridge: MIT Press, pp. 67-68.

xlviii. Trinh T. Minh-ha, *Framer Framed*. Nova York: Routledge, 1992, p. 120.

xlix. Ver Sergei Eisenstein, "A quarta dimensão do cinema", in Sergei Eisenstein, *A forma do filme*, trad. Teresa Ottoni. Rio de Janeiro: Zahar, 2002, pp. 72-78.

l. A. Baraka, "Apple Cores #5 — The Burton Greene Affair", in *Black Music*, op. cit., p. 136.

li. Estou dizendo que Baraka faz parte de uma longa linha do que ele chama depreciativamente de "desconstrutores negros" — Du Bois é a pedra angular dessa tradição, um crítico precursor e antecipatório de Gates e Baker, aqueles que são, paradoxalmente, anátemas para Baraka no sentido de que se pode dizer que eles detêm em vez de estender essa tradição.

lii. Ver A. Baraka, "Hunting Is Not Those Heads on the Wall", in *Home*, pp. 173-78.

liii. Ver N. Mackey, "Cante Moro", para saber mais sobre gagueiras e divisões.

liv. Martin Heidegger, *Já só um deus pode nos salvar*, trad. Irene Borges Duarte. Covilhã: LusoSofia Press, 2009, pp. 28-29.

lv. A. Baraka, "New Black Music", in op. cit., p. 175.
lvi. Heidegger, *Já só um deus pode nos salvar*, op. cit., p. 30.
lvii. Jost, *Free Jazz*, p. 94.
lviii. Ibid., p. 95.
lix. Frantz Fanon, *Pele negra, máscaras brancas*, trad. Raquel Camargo e Sebastião Nascimento. São Paulo: Ubu, 2020.
lx. Jacques Derrida, *Cinders*, trad. Ned Lukacher. Lincoln: University of Nebraska Press, 1991, p. 22.
lxi. Jacques Derrida, "Geschlecht: Sexual Difference, Ontological Difference", trad. Ruben Berezdivin, in *Research in Phenomenology*, n. 13, pp. 65–83.
lxii. Martin Heidegger, *Ser e tempo*, trad. Fausto Castilho. Campinas: Editora da Unicamp; Petrópolis: Editora Vozes, 2012.
lxiii. Martin Heidegger, *The Metaphysical Foundations of Logic*, trad. Michael Heim. Bloomington e Indianapolis: Indiana University Press, 1992, p. 136., citado em Derrida, "Geschlecht", op. cit., p. 69.
lxiv. J. Derrida, "Geschlecht", op. cit., pp. 71–72.
lxv. Samuel Beckett, "The Unnamable", in *Three Novels by Samuel Beckett*. Nova York: Grove Press, 1965, p. 22.
lxvi. J. Derrida, *Cinders*, p. 25.
lxvii. Ibid., p. 21.
lxviii. A. Baraka, "Home", em *Home*, p. 10.
lxix. Ver Theodore Hudson, *From LeRoi Jones to Amiri Baraka*. Durham, NC: Duke University Press, 1973.
lxx. Johannes Koenig é a assinatura afixada em "Names and Bodies", um texto breve que abre a possibilidade de um breve e parcial rastreamento das viradas e declinações de Baraka — da boemia e do esteticismo branco ao nacionalismo cultural preto; de subjetivista a socialista; do estético-filosófico ao histórico-político — e que nos obriga a questionar se elas se assemelham às viradas de Heidegger: por exemplo, da tentativa de definir Ser em termos de homem e dentro de uma hermenêutica histórico-estrutural a uma tentativa de definir Ser em termos de um evento linguístico e uma topologia (portanto, um afastamento do subjetivismo). Como a consciência de Baraka dessa virada pode ser lida — como um "anti-humanismo", uma leitura através do antropocentrismo que se compara ao esforço para determinar "a forma mais elevada do Ser" na *Introdução à metafísica* de Heidegger? A questão, finalmente, é sobre o *status* da leitura de Heidegger por Baraka — de, por exemplo, o *Dasein* heideggeriano:

Se
Vida é um substantivo abstrato, viver (*Life-ing*) não é (ou seja, é viver).
Ser (acho que Olson sd derivou sua raiz do sânscrito Visto ou Sendo visto)
E é Verbo. O ato.
Fazendo. Vendo. Sendo.
Seinde. (O Ser de Heidegger & sua Projeção ou o que ele chamou de Dasein Da-Sein, Sein é ser. Da é, literalmente, aí. Ser aí. Ou a postura de uma existência que não está literalmente onde estamos agora. O significado coloquial) Onde você está. Agora.(Também coloquial) Onde você está? Ou. onde está você? Uma questão de existência/existencial. Qual é a disposição de sua Vida (forças), etc.?

Ver Diane di Prima e Amiri Baraka, *The Floating Bear*: A Newsletter. La Jolla, Calif.: Laurence McGilvery, 1973, p. 271.

lxxi. Esse grupo de palavras, que relutantemente chamo de sentença apenas porque posso, então, por meio de um princípio de expansão, pensá-lo anacrusticamente [*anacrustically*], como uma abertura de uma improvisação do ritmo, é também a abertura de uma convergência e divergência com Kristeva. Na verdade, é sua noção de expansão, empregada em "Word, Dialogue, and Novel", a que recorro acima, assim como é sua a distinção entre sentença e frase — também dada em "Word, Dialogue, and Novel" e elaborada em "The Novel as Polylogue" (Julia Kristeva, *Desire in Language*: A Semiotic Approach to Literature and Art. Nova York: Columbia University Press, 1980, pp. 64-91, pp. 159-209) — que tanto invoco quanto procuro criticar e transformar. Não pretendo cumprir os imperativos de um rigor kristevano, que exigiria, por exemplo, certa "oposição não exclusiva" entre sentença e frase, razão e pulsão instintiva; fazer isso exigiria uma submissão aos rigores da sentença que eu aqui não ultrapassaria nem esqueceria, mas improvisaria em nome do que está antes dela. No entanto, o trabalho de Kristeva é crucial para o que estou buscando aqui, não apenas por causa de seu movimento original dentro de um campo conceitual com o qual devo agora negociar, caracterizado por certa compreensão da música que ainda precisa ser trabalhada, mas também por causa da compreensão das relações entre esse campo conceitual e a diferença sexual.

lxxii. Ver Ludwig Wittgenstein, *Gramática filosófica*, trad. Luis Carlos Borges. São Paulo: Edições Loyola, 2010, p. 70.

lxxiii. Merrill B. Hintikka e Jaakko Hintikka, *Investigating Wittgenstein*. Oxford: Basil Blackwell, 1986, p. 155. Ver também Ludwig Wittgenstein, *Observações filosóficas*, trad. José Carlos Bruni. São Paulo: Nova Cultural, 1999, pp. 173-75. [Ed. bras.: Merrill B. Hintikka e Jaakko Hintikka, *Uma investigação sobre Wittgenstein*, trad. Enid Abreu Dobránszky. Campinas: Papirus, 1994.]
lxxiv. Tampouco é a questão do que significa a performance da pretitude ser feita através do espírito, da respiração e do ritmo. Voltaremos a isso.
lxxv. Martin Heidegger, "Kant's Thesis about Being", in *Southwestern Journal of Philosophy 4*, pp. 10-11.
lxxvi. Edmund Husserl, *Ideas*: General Introduction to Pure Phenomenology. Nova York: Collier Books, 1962, p. 6.
lxxvii. J. Derrida, "*Différance*", p. 27.
lxxviii. Michel Foucault, "Maurice Blanchot: The Thought from the Out- side", in *Foucault/Blanchot*, trad. Brian Massumi e Jeffrey Mehlman. Nova York: Zone Books, 1987, p. 54.
lxxix. A. Baraka, "The Burton Greene Affair", in op. cit., pp. 138-39.
lxxx. Jacques Derrida, *Of Spirit*, trad. Geoffrey Bennington e Rachel Bowlby. Chicago: University of Chicago Press, 1989, p. 28.
lxxxi. De acordo com Baraka, o estilo de Burton Greene é voltado para Taylor. Por outro lado, se extrapolarmos para Brown a partir da descrição de Sanders de Jones, os saxofonistas querem "sentir o Oriente, como... homens orientais". Ver Baraka, "The Burton Greene Affair", in op. cit., p. 137.
lxxxii. Ver Andrew Ross, "Hip and the Long Front of Color", in *No Respect*: Intellectuals in Popular Culture. Nova York: Routledge, 1989, pp. 65-101, e Sally Banes, *Greenwich Village, 1963*: Avant-Garde Performance and the Effervescent Body. Durham, NC: Duke University Press, 1993.
lxxxiii. Frank O'Hara, "The Day Lady Died", in Donald Allen (Ed.), *The Collected Poems of Frank O'Hara*. Berkeley: University of California Press, 1995, p. 325.
lxxxiv. Andrew Ross, "Hip and the Long Front", in op. cit., p. 66.
lxxxv. Amiri Baraka, "American Sexual Reference: Black Male", in *Home*: Social Essays. Nova York: William Morrow, 1966, pp. 216-33.
lxxxvi. Ross, "Hip and the Long Front", in op. cit., pp. 66-67.
lxxxvii. Ibid., n. 4, p. 241.
lxxxviii. Ver Brad Gooch, *City Poet*: The Life and Times of Frank O'Hara. Nova York: Harper Perennial, 1994, p. 334. Observe a intensidade com que Baraka foi objeto do desejo hipster consumptivo. Ver também

Hettie Jones, *How I Became Hettie Jones*. Nova York: Penguin, 1990.

lxxxix. Samuel R. Delany, *The Motion of Light in Water*: Sex and Science Fiction Writing in the East Village, 1957–1965. Nova York: Plume, 1988, p. 110.

xc. Ibid., p. 113.

xci. Ibid.

xcii. Ibid., p. 115.

xciii. Ibid., p. 173.

xciv. Ibid., p. 174.

xcv. Ibid.

xcvi. Joan Scott, "Experiência", trad. Ana Cecília Adoli Lima em Silva et al (Orgs.), *Falas de gênero*. Santa Catarina: Editora Mulheres, 1999, pp. 21–55.

xcvii. Gayatri Chakravorty Spivak, "Supplementing Marxism", in Bernd Magnus e Stephen Cullenberg (Eds.), *Whither Marxism? Global Crises in International Perspective*. Nova York: Routledge, 1995, p. 117.

xcviii. Catherine Clément, *Syncope*: The Philosophy of Rapture, trad. Sally O'Driscoll e Deirdre M. Mahoney. Minneapolis: University of Minnesota Press, 1994, p. 1.

xcix. Ibid., pp. 1–2.

c. Amiri Baraka, "The Toilet", in Douglass Messerli e Mac Wellman (Eds.), *From the Other Side of the Century II*: A New American Drama, 1960–1995. Los Angeles: Sun and Moon Press, 1998, p. 126.

ci. Ibid., p. 128.

cii. Ibid.

ciii. Essa questão do desenvolvimento que a mudança de nome (LeRoi Jones, Amiri Baraka; Foots, Ray), ou mesmos índices, e que deve ser recalibrada pensando-a através da figura e fissura da montagem, é recorrente em toda a obra de Baraka. *The Toilet* não é exceção. O que a montagem faz para o desenvolvimento? Como a montagem reconfigura o advento? Essas questões estão ligadas não apenas à investigação da relação entre todas as peças conhecidas que Baraka produziu em 1964 — *The Toilet*, *The Slave* e *Dutchman* —, mas também ao que podemos chamar de desenvolvimento de sua própria atitude crítica em relação a *The Toilet*, em relação às outras peças dessa "trilogia" e à sua obra como um todo. Há, basta dizer, uma dinâmica temporal interessante em seu discurso sobre *The Toilet*. Em discussões sobre a peça na época ou próximo a sua produção inicial, Baraka fala dela como se estivesse emergindo do frenesi movido pela memória de uma única escrita durante toda a noite, uma espécie de choque radiofônico de *zoom* a jato dado de uma só vez. Mais tarde, o final da peça é figurado como um

sentimentalismo forçado que não faz muito mais do que marcar a ocupação temporária de Baraka de uma fase de transição (leia-se: a combinação específica de imaturidade e degradação que se torna, *para ele*, sua boemia particular e a boemia em geral), um momento notável principalmente por significar tanto o desenvolvimento como certa interrupção do desenvolvimento. Estou interessado em valorizar e investigar a erótica política de tal detenção, cessação, quebra, síncope, uma vez que ela anima o trabalho e a tradição de Baraka. Isso não é infamar ou minar o valor do desenvolvimento, mas pensar sua interinanimação montágica com tais momentos de intensidade disruptiva e interruptiva. Quero demorar, com e contra Baraka, nessa música. Outra forma necessariamente condensada e, portanto, inadequada de colocá-lo é esta: uma condição de possibilidade das artes pretas é a boemia, é a rejeição da boemia; os limites das artes pretas são fixados pela rejeição de certo abraço revolucionário que está embutido na boemia, e a possibilidade de sua transgressão é dada na rejeição de certo privilégio regressivo que a boemia retém e que se manifesta dentro e em seus polos modernos e não modernos. Existem questões aqui sobre decadência ou desvio. As artes pretas são, em parte, o veículo cultural de retorno a certo fundamentalismo moral, baseado na (ânsia de uma) tradição africana ao invés da normatividade branca/burguesa. Isso quer dizer que eles decretariam um retorno ao primeiro após terem decretado a rejeição boêmia do último. O abraço do homoerótico é, aqui, uma abertura e não uma meta. E enquanto o abraço do homoerótico e o abraço — ao invés da repressão — da lição/lesão/marca materna não operam em uma relação simples e direta, eles se tocam de modo a possibilitar a ruptura de todos os tipos de simbolismos nacionais retrógrados do solo materno marcável e comercializável. Essa terra irrompe sua própria recusa — escura, incontinente, ar, vinco.

Para mais informações sobre esse assunto, consulte Nielsen, Black Chant e Lorenzo Thomas, *Extraordinary Measure*: Afrocentric Modernism and Twentieth-Century American Poetry (Tuscaloosa: University of Alabama Press, 2000, pp. 118-61). Eu apenas relancei a questão da trajetória de carreira de Baraka, preferindo focar em um momento prolongado. Obviamente, há muito mais a ser dito, e espero dizer algo a respeito. A investigação dessa questão foi iniciada nos seguintes textos: Hudson, *From Jones to Baraka*; Kimberly W. Benston, *Baraka*: The Renegade and the Mask (New Haven, Conn.: Yale University Press, 1976); Werner Sollors, *Amiri Baraka / LeRoi Jones*: The Quest for a "Populist Modernism" (Nova York: Columbia University Press, 1978);

William J. Harris, *The Poetry and Poetics of Amiri Baraka*: The Jazz Aesthetic (Columbia: University of Missouri Press, 1985). Dois textos recentes avançam essa investigação invertendo a prioridade que críticas anteriores dão à estética sobre a política: Komozi Woodard, *A Nation within a Nation*: Amiri Baraka (LeRoi Jones) and Black Power Politics (Chapel Hill: University of North Carolina Press, 1999) e Jerry GaWo Watts e Amiri Baraka, *The Politics and Art of a Black Intellectual* (Nova York: Nova York University Press, 2001).

civ. Banes, *Greenwich Village*, op. cit., p. 154.

Capítulo III
MÚSICA VISUAL

A *Baraka* de Baldwin, seu estádio do espelho, o som do seu olhar

> "Olhe", ele disse. De qualquer maneira, os olhos de Jimmy já haviam seguido os de Beauford [Delaney], mas ele viu somente a água. "Olhe de novo", disse Beauford. Então ele percebeu o óleo na superfície da água e a maneira como ele transformava os prédios que refletia. [...] tinha a ver com o fato de que aquilo que se pode ou não ver "diz algo sobre você".[i]

Olhe.

O primeiro *take* como um começo antes do ritmo justo; o segundo, e o óleo na água, é a música. A música florescente de St. Mark's Place, a música em torno do *Five Spot*, é a queixa de ume amante. Adentre mais alguns segundos olhares.

Eis uma passagem do ensaio de Lee Edelman, "The Part for the (W)hole" ["A parte do Todo/Buraco"]:[1]

> No entanto, como homens pretos já sobrecarregados pela "dupla consciência" que reflete sua determinação histórica pela exigência de *ser* a parte, a "ferramenta" que só os homens brancos podem *ter*, Arthur e Crunch [personagens de *Just above My Head*, de James Baldwin], no momento do seu envolvimento erótico e emocional um com o outro, correm o risco de aniquilação psíquica pelo duplo

1 [N.T.] Lee Edelman joga com a semelhança sonora e ortográfica de *whole* (todo) e *hole* (buraco).

desmembramento da lógica sinedóquica; violentamente reduzidos
pela sinédoque racista que toma a parte genital como o todo,
eles estão sujeitos também à reescrita distintamente homofóbica
da sinédoque que policia a "masculinidade" ao decretar que a
"parte" (masculina) *somente* pode "estar de pé" propriamente
para o "buraco" (feminino). Dada a sinistra duplicação da "dupla
consciência" que divide a identidade preta, é apropriado que esse
momento de descoberta sexual — misturando terror e libertação
— ocorra enquanto Arthur e Crunch estão se apresentando em um
quarteto de gospel em uma turnê pelo Sul. Essa justaposição de
uma geografia política repressiva contra "a vasta e não mapeada
geografia de si mesmo", que Arthur primeiro se atreve a negociar
em sua relação com Crunch, reforça a análise do romance sobre
o racismo como algo congruente com a homofobia, em vez da
homossexualidade, e liga a paranoia "racial" instilada no quarteto
gospel por sua consciência ao Sul "dos olhos que os vigiam sem
parar" à ansiedade homográfica que Arthur sentirá quando, após sua
intimidade com Crunch, ele começa a se perguntar "se a mudança
dele era visível". Crunch irá enlouquecer e Arthur irá morrer jovem
como consequência da internalização dos julgamentos abjetos
[*abjectifying judgments*], tanto racistas quanto homofóbicos, da
cultura ao seu redor: julgamentos internalizados que os condenaram
por praticar outros atos de "internalização" — atos em que seus
corpos se abrem para receber o significante fálico sendo vistos,
portanto, como tendo abandonado qualquer reivindicação legítima.[ii]

Edelman nos leva a alguns problemas com os quais Baldwin
nos ajuda, se pedirmos sua bênção.

Primeiro: se a sensibilidade dominante de uma performance
é visual (se você está lá, ao vivo, na boate), então o aural emerge
como aquilo que é dado em toda a sua possibilidade pelo visual:
você ouve Blackwell mais claramente ao vê-lo — o kit pequeno,
a suavidade e a graça lenta dos seus movimentos; ou ouve
Cecil mais claramente no borrão [*blur*] de suas mãos. Da mesma
forma, se a sensibilidade dominante da performance é aural
(se você está em casa, em seu quarto, com a gravação), então
o visual emerge como aquilo que é dado em toda a sua possi-
bilidade pelo aural: você vê Blackwell mais claramente ao ouvir

o espaço e o silêncio, a densidade e o som, que indicam e são gerados pelo seu movimento; ou vê Cecil mais claramente na antecipação do som da dança ao, para e longe do instrumento. Essas são questões de memória, descendência e projeção. O visual e o aural estão diante um do outro. Depois de Blackwell, vem Cecil.

Segundo: Repressão e amplificação. A repressão do conhecimento do buraco no significante é obscurecida por outra repressão não tão facilmente sentida do conhecimento do todo [w*hole*][2] no significante.[iii] Esta é uma repressão da amplificação, do som e, mais especialmente, da *abundância*, no sentido em que Derrida emprega, em que o todo se expande além de si mesmo na forma de um conjunto que empurra a formulação ontológica convencional além do limite. O buraco fala da falta, divisão, incompletude; o todo fala de um extremo, de uma incomensurabilidade do excesso, do ir além do significante, não do seu fracasso, nem de alguma equivalência simples. Essa compreensão do todo não é formada em relação a uma integridade impenetrável e excludente, mas é, como diz Derrida, "um princípio de contaminação, uma lei de impureza, uma economia parasitária" que levanta as preocupações mais graves e difíceis em relação à questão da sua própria representação.[iv] Voltaremos à questão das relações entre a parte e o todo, o buraco e o todo. Por enquanto, basta tentar pensar o todo — tal como foi formulado e identificado, em um certo tipo de pensamento pós-estruturalista, como uma completude necessariamente fictícia, problemática restritiva — em sua relação e diferença com o todo, cuja incompletude também é sempre uma *mais do que completude*.

Esses problemas estão na interseção da totalidade e da *mate*rialidade do som, onde a "economia a-significante da linguagem", de Guattari,[v] encontra a "economia parasitária" da "lei da lei do gênero", de Derrida. Baldwin é O Economista.

2 [N.T.] W*hole*, como grafado por Moten, evidencia o buraco (*hole*) como constituinte do todo (*whole*). Por conta da inexistência de um termo correspondente em português, traduzimos w*hole* como "todo", mantendo entre colchetes a forma original.

> Vamos mantê-lo em nossos corações e mentes. Vamos torná-lo
> parte de nossas invencíveis almas pretas, a inteligência de nossa
> transcendência. Deixemos nossos corações pretos desenvolverem
> olhos absorventes como os dele, nunca fechados. Vamos um
> dia poder celebrá-lo como ele deve ser celebrado se formos
> verdadeiramente autodeterminados. Pois Jimmy era a boca preta
> revolucionária de Deus. Se existe um Deus, e a revolução é sua
> expressão natural justa. E a canção elegante é o lugar-comum mais
> profundo e fundamental de se estar vivo.[vi]

No elogio que leu no funeral de Baldwin, Amiri Baraka fala dos seus "olhos que absorvem o mundo". Esse texto deve ser algo como um prefácio ao engajamento com aqueles olhos, com o olhar de Baldwin e o som desse olhar, como ele se manifesta em e como sua própria substância. O som e o conteúdo desse olhar, que carregam consigo todo o peso negativo da nossa história, também contêm uma bênção, uma *baraka*, algo ligado ao fato de Baldwin ser o que Baraka chamou de "boca preta revolucionária de Deus" *e mais*, e algo totalmente vinculado ao fato de Baldwin ser o que Lee Edelman poderia chamar de homógrafo *e mais*.[vii] Este capítulo começa com uma apreciação do *e mais* em Baldwin, uma substância ou conteúdo extra mantido na não convergência generativa, apositiva e copresente do conjunto dos sentidos e do conjunto do social. Esse encontro se manifesta, de certa forma, como uma crítica ao que, em Baraka, facilmente se torna fonocentrismo homofóbico e ao que no texto de Edelman, "The Part for the (W)hole" (em parte, uma leitura de *Just above My Head*, de Baldwin), ameaça se tornar um textualismo ocularcêntrico [*ocularcentric textualism*] que não é nada além de Eurocêntrico. O título desta seção refletiria tal encontro e ressoaria o eco de duas composições e de duas direções: seu (não) hibridismo ou, novamente, sua (não) convergência generativa. É o que acontece, por exemplo, na música do quarteto recente de Anthony Braxton ou em um dueto que ele gravou com David Rosenboom, chamado "Transference", que eu estava tentando ouvir quando comecei a trabalhar nisto: (o som de/do) conjunto em e como (o) espaço interno do conjunto.

Isso está de acordo com o que Guattari chamaria de "transplante de transferência"[viii] (e é importante lembrar, aqui, que a transferência é uma espécie de resistência; é aquele modo de ser do encontro psicanalítico que é determinado por uma interrupção sincopada da interpretação):[ix] da música na literatura preta, da tradição estética e filosófica preta no discurso da psicanálise, de tudo isto no texto da filosofia ocidental. Os transplantes não são puramente opositivos e impossíveis, nem são algum hibridismo ou intersecção mais ou menos possível. Também quero pensar a respeito do som e sua oclusão e, portanto, pensar como certas versões anteriores desses transplantes, tanto inconscientes quanto conscientes, operam no que diz respeito ao som, à voz, sua oclusão e exclusão e à luz das tentativas de remediar essa oclusão ou, ao menos, designá-la. No fim, quero falar da música não como aquilo de que não se pode falar, mas como aquilo que é transferido e reproduzido na literatura em função da deficiência que permite a representação literária da auralidade. Quero demorar no corte entre palavra e som, entre significado e conteúdo, construir para mim uma cabana de madeira, por assim dizer improvisar, de uma forma que Lacan soe, mas depois fale, ou seja, interprete sua saída através do que ele chama de "reduzir os significantes a seu não-senso".[x] Novamente, eu me moveria com Baldwin em uma tentativa de reverter o que Guattari chama de um "grave erro, por parte da corrente estruturalista, de pretender reunir tudo o que concerne a psique sob o único baluarte do significante linguístico.[xi] Eu faria muito. Eu tenho que aumentar as formas de um encontro apositivo, do que Nathaniel Mackey pode chamar de um "engajamento discrepante".

Lembre-se das formulações de Mackey sobre o "parentesco ferido" e o "corte sexual" e, junto com as seguintes passagens de Lacan, deixe-as substituir os termos e/ou sujeitos desse encontro:

> [Uma] certa deiscência do organismo em seu seio, por uma
> Discórdia primordial que é traída pelos sinais de mal-estar e falta

de coordenação motora dos meses neonatais. A noção objetiva do inacabamento anatômico do sistema piramidal, bem como de certos resíduos humorais do organismo materno, confirma a visão que formulamos como o dado de uma verdadeira *prematuração específica do nascimento* no homem.[xii]

Esse desenvolvimento é vivido como uma dialética temporal, que projeta decisivamente na história a formação do indivíduo: o *estádio do espelho* é um drama cujo impulso interno precipita-se da insuficiência para a antecipação — e que fabrica para o sujeito, apanhado no engodo da identificação espacial, as fantasias que se sucedem desde uma imagem despedaçada do corpo até uma forma de sua totalidade que chamaremos de ortopédica – e para a armadura enfim assumida de uma identidade alienante, que marcará com sua estrutura rígida todo o seu desenvolvimento mental. Assim, o rompimento do círculo do *Innenwelt* para o *Umwelt* gera a quadratura inesgotável das enumerações do *eu*.[xiii]

Estou interessado no que parece ser uma espécie de duplicação antecipatória preta de alguns dos aparatos conceituais fundamentais da psicanálise: da cena primária e do estádio do espelho que podem — via Baldwin — ser vistos operando no nível de uma determinação tanto *racial* como sexual, designada na tradição preta, embora em grande parte não designada ou ocluída na psicanálise. Outra coisa que fica nítida é que os estádios do espelho pretos e/ou as cenas primárias operam em diferentes registros, no nível do que pode ser chamado de infantilismo estendido, apesar do fato de que, ao contrário, não há crianças aqui. Uma questão de infância — mais contrariada do que nunca quando, em um contexto preto, é filtrada por um aparato conceitual construído a partir de termos como "primitividade", "pré-história" e "herança filogenética" — é o que eu abordaria. Uma das coisas que gostaria de pensar é como esses termos operam dentro de uma espécie de relação de amor/ódio com a infantilidade e com o infantil. O que estou falando, no entanto, não é sobre alguma valorização do que pode ser chamado de desenvolvimento interrompido ou adiado,

mas uma anterioridade radicalmente crítica em relação à natalidade, um corte sexual que rompe a constelação familiar de formulações construídas em torno da primitividade e do infantilismo como atributos raciais e sexuais.

A questão da natalidade e de uma quebra catastrófica que não poderia deixar de ser disruptiva e aumentativa de (compreensões ou formulações dominantes de) identidade e que certamente seria desempenhada em um campo moldado, se não determinado, pelo escópico, leva-nos ao problema da castração e sua duplicação. Essa questão poderia ser pensada em termos de parentescos feridos ou membros fantasmas e, portanto, pareceria prestar-se ao tipo de interpretação que uma hermenêutica freudiana ou uma anti-hermenêutica feminista pós-freudiana poderiam fornecer.[xiv] Mas essa castração preta é, em um sentido fundamental, *ante*-hermenêutica, ou seja, antes (em todos os sentidos da palavra) do psicanalítico, não apenas no sentido de uma espécie de antecipação de suas visões, mas antes da ocasião natal — a saber, a castração, de onde emergem as compreensões psicanalíticas de identificação e desejo. É importante notar a esse respeito que a castração preta não deve ser vista apenas como figura *prospectiva* e incapacidade *simbólica*, pois, para a tradição preta, a castração não é apenas possibilidade fantasmática ou introjeção baseada em um olhar fugaz para o que é lido como diferença sexual, mas também é o nome próprio de um acontecimento literal, histórico e material frequentemente repetido. Da mesma forma, a questão da castração, de uma maneira que não deve ser apenas indexada à cadeia psicanalítica da rejeição e da fetichização, leva de volta à questão da bênção [*blessing*], a *baraka*, como Lacan a chama, uma possibilidade de aumento, abundância ou de um todo dinâmico que opera em relação complexa com a perda ou falta ou incompletude ou buraco estático. Aqui, a *baraka* é o olhar infundido auditivamente que manifesta uma beneficência improvisada [*beneficence improvised*] por meio da oposição entre a profilaxia e o mal. É também uma transferência da substância que o jazz implica e performa. Não é a prematuridade (da ejaculação) que Adorno critica — embora

não haja nada aqui senão a ejaculação (e aqui se pensa no lento despertar de Hall Montana de um sonho em *Just above My Head*, sobre o qual falaremos mais tarde). E não é exatamente aquela "deiscência do organismo em seu seio, uma discórdia primordial" que marca para Lacan o "dado de uma *prematuridade específica do nascimento* no homem", embora no final não haja nada aqui senão a projeção do indivíduo na atonalidade aumentativa de uma história em e de resistência/ transferência, nada senão o indivíduo carregando alguns "resíduos do materno".

Não quero, porém, negar a (marca da) castração — como um elemento teórico constitutivo e fundamental da psicanálise e da psique —, mas pensar a castração como a condição da possibilidade de um engajamento que apela radicalmente à castração e, eu acho, irrevogavelmente, a uma questão abundante ou improvisacional. Quero ouvir o que o som faz à interpretação e observar como a canção insurgente, anti e anteinterpretativa, não correspondente "nem ao tempo nem à melodia", carrega o conteúdo reprimido, resistente e transferido do som penetrante — "o grito de partir o coração" — da improvisação preta da cena primária. Nosso(s) trânsitos(s) levanta(m) a questão da relação da castração com a problemática da leitura e do significado e a possibilidade de significância no nível do que abunda ou aumenta o significado, a maneira como o não significado torna o significado mais significativo e como isto exige uma crítica da interpretação (psicanalítica). O modo como tal crítica está inserida na tradição estética radical preta, na forma que antecipa uma leitura freudiana-fálica e pós-freudiana-antifálica e supera ambas — na medida em que ele é moldado pela complexidade de suas identificações, tanto quanto é determinado pela força de suas representações e na medida em que sabe (ou, pelo menos, mostra) como o som tanto molda e corta círculos interpretativos ou comunidades —, é crucial aqui e é o que está implícito nessa noção do ante-, do antes, outra interinanimação de "insuficiência e antecipação" que não apenas corta estádios do espelho e cenas primárias, mas desestabiliza a própria ideia de — necessidade ou desejo de — sutura.

E tudo isso está vinculado àquelas problemáticas do sentido em relação à separação originária do objeto que são elas mesmas postas em questão diante dessa duplicação, de tal forma que a entrada na linguagem, aquela entrada na ordem simbólica que tira aquilo que dá e é a condição da possibilidade e impossibilidade da relação do sujeito com o objeto, é duplicada por uma entrada na linguagem *de um outro* alguém e o roubo e perda concomitantes — nas palavras de Amiri Baraka — de seu "ooom boom ba boom",[xv] visto como um corte ou quebra que se reconfigura facilmente como uma perda e também reconfigurado como um aumento — algo trazido para a linguagem em que se entra, por meio da linguagem que se perdeu — que carrega os contornos não apenas das privações e violações mais abomináveis e horríveis, mas também dos modos mais gloriosos de liberdade e justiça, como os modos anárquicos e anacrônicos de expressão e organização que são tocados, ou seja, efetuados, Na Música (onde, diz Ellison, se nos demorarmos, podemos cometer uma ação).

E isto, por sua vez, leva à questão da relação entre castração e alienação, entre castração, de um lado, e a recusa e a fetichização, de outro, nos registros freudiano e marxiano. Aqui podemos começar a examinar como uma linha particular de investigação influenciada psicanaliticamente — digamos, de Adorno a Silverman — opera contra o pano de fundo das determinações histórico-raciais da linguagem e contra o cenário de redução da substância fônica da linguagem que curva sua análise da auralidade na direção de um ocularcentrismo avassalador. Para Adorno, a cultura aural preta é definida por seu caráter fetichista, de forma semelhante à definição de corpo/voz feminina que Silverman vê no cinema clássico. Afinal, de acordo com Adorno, "[p]sicologicamente, a estrutura primária do jazz pode sugerir mais de perto o canto espontâneo de criadas [...] [,] o corpo domesticado no cativeiro".[xvi] Mas estou interessado, aqui, na visão que a surdez de Adorno carrega: pois o que é transmitido no trabalho da tradição estética radical preta — e não apenas no local de suas recitações de terror e violação, mas também no

discurso crítico e metacrítico que produz em suas próprias
produções — nada mais é do que os prantos de uma criada, a
substância material-fônica que é transferível, mas não interpretável nem de dentro nem de fora do círculo, o conteúdo
aural que infunde e transforma (nossa compreensão dominante de) primariedade, extremidade ou extensão de dentro
ou de fora. Aqui, quero estabelecer a auralidade preta como
o local de improvisação através das estruturas de que falam
Silverman e Adorno. Em última análise, quero mostrar como
a *baraka* de Baldwin, sua bênção, move-se na tradição da
criada e no encontro com a psicanálise e à luz não apenas da
castração, mas também do aumento, de uma prótese benéfica
e produtora de canções — o aumento da visão com o som
que ela excluiu, o aumento da razão com o êxtase que ela
rejeitou — que improvisa através das determinações da falta e
da alienação, não por meio de alguma adequação direta entre
palavra e objeto, mas através da reprodução transferencial
do objeto em e como a (re)produção do som e da totalidade
conjuntiva, dinâmica. O que estou tentando falar é de outra
abordagem da "questão de um chifre"[3] de Lacan, sobre o qual
falaremos em um minuto. Essa abordagem leva em conta
aquelas transferências do grito da criada nas tradições musicais e literárias pretas, os "afro-metais", digamos, de Henry
Dumas ou de Albert Ayler, instrumentos fálicos infundidos e
reconfigurados pela materialidade (conteúdo-substância-objetividade) do maternal e pelo conhecimento da liberdade que
a experiência da escravidão proporciona.[xvii]

Assim, desejo traçar um movimento que vai da redução
da substância fônica (cujo funcionamento, em textos de
Descartes a Saussure, Derrida escreve em *Gramatologia*, e
cujos efeitos críticos Edelman assume em seu ensaio sobre
Baldwin) à negação da marca/inscrição da castração no corpo
materno, à ausência ou exclusão do maternal, do corpo e

3 [N.T.] No inglês, *horn* se refere tanto a "chifre" quanto ao que traduzimos como "metais" para designar os instrumentos de sopro que compõem os conjuntos de jazz. Essa ambiguidade se perde na tradução para o português. Optamos por utilizar "chifre" e "metais" alternadamente, de acordo com o sentido mais forte em cada frase.

da marca,[xviii] à "inscrição do "homossexual" dentro de uma tropologia que o produz em uma relação determinante com a própria inscrição" (sendo essa tropologia o que Edelman se refere como "*homographesis*").[xix] Quero pensar a respeito da maneira como a descrição escrita do som (a representação literária da auralidade) é também uma de-inscrição [*de-scription*] do som, uma escrita *a partir* do som, que corresponde tanto à "negação inconsciente de que o corpo materno está inscrito com a marca da castração [que é] [...] a pré-condição, no nível do sujeito, para a exclusão ou supressão filosófica do maternal, do corpo e da marca significante",[xx] quanto a uma negação, tanto consciente quanto inconsciente, da própria ideia de todo. Isso requer que eu estabeleça uma equivalência entre a negação da escrita ou da inscrição — que também é uma negação da castração — e a negação do aural na escrita —, uma auralidade que aumenta e redobra a castração, desestabilizando suas determinações: de significado, rejeição, fetichização, alienação. Perceba, novamente, que isso não seria uma negação da castração, mas um corte invaginativo, um "corte sexual" da castração por meio da auralidade, que carrega consigo a marca transferencial da materialidade e da maternidade da sensualidade anoriginal, mas insistentemente anterior, de outro modo ocluída, do som de outro modo ocluído, do *conteúdo* de outro modo ocluído, em tradições logocêntricas e em seus suplementos gramatológicos.

> Talvez haja entre vocês quem se lembre do aspecto comportamental de que partimos, esclarecido por um fato da psicologia comparada: o filhote do homem, numa idade em que, por um curto espaço de tempo, mas ainda assim por algum tempo, é superado em inteligência instrumental pelo chimpanzé, já reconhece não obstante como tal sua imagem no espelho. Reconhecimento que é assinalado pela inspiradora mímica do *Aha-Erlebnis*, onde se exprime, para Köhler, a apercepção situacional, tempo essencial do ato de inteligência.

Esse ato, com efeito, longe de se esgotar, como no caso do macaco, no controle — uma vez adquirido — da inanidade da imagem, logo repercute, na criança, uma série de gestos em que ela experimenta ludicamente a relação dos movimentos assumidos; pela imagem com seu meio refletido, e desse complexo virtual com a realidade que ele reduplica, isto é, com seu próprio corpo e com as pessoas, ou seja, os objetos que estejam em suas mediações.

Esse acontecimento pode produzir-se, como sabemos desde Baldwin, a partir da idade de seis meses, e sua repetição muitas vezes detev nossa meditação ante o espetáculo cativante de um bebê que, diante do espelho, ainda sem ter o controle da marcha ou sequer da postura ereta, mas totalmente estreitado por algum suporte humano ou artificial (o que chamamos, na França, um *trotte-bébé* [um andador]), supera, numa azáfama jubilatória, os entraves desse apoio, para sustentar sua postura numa posição mais ou menos inclinada e resgatar, para fixá-lo, um aspecto intantâneo da imagem.[xxi]

Como tudo era branco e como você ainda não viu um espelho, você presume que você também é branco até por volta dos 5, 6 ou 7 anos de idade [...].[xxii]

Eu estava determinado a ser servido ou morrer; eu queria matá-la, mas não estava perto o suficiente, então joguei um copo no espelho, e quando ele se quebrou, quando o copo bateu no espelho, eu acordei.[xxiii]

TORT: *Não, eu queria que o senhor precisasse o que disse sobre essa temporalidade à qual já fez alusão uma vez, e que supõe, me parece, referências que o senhor colocou, em outro lugar, sobre o tempo lógico.*

LACAN: Olhe, eu marquei aí a sutura, a pseudo-identificação que há entre o que chamei tempo de parada terminal do gesto, e o que, numa outra dialética que chamei dialética da precipitação identificatória, ponho como primeiro tempo, isto é, o instante de ver. Isso se superpõe, mas não é certamente idêntico, pois um é inicial e o outro terminal.

Digamos outra coisa sobre a qual não pude formular, por falta de tempo, as indicações necessárias.

Esse tempo do olhar, terminal, que completa um gesto, eu o ponho estreitamente em relação com o que digo, em seguida, do mau-olhado. O olhar, em si, não apenas termina o movimento, mas o cristaliza. Olhem essas danças de que lhes falava, elas são sempre pontuadas por uma série de tempos de parada em que os atores param numa atitude bloqueada. O que é essa estancada, esse tempo de parada do movimento? Não é nada mais que o efeito fascinatório, no que se refere a despojar o mau-olhado do seu olhar para conjurá-lo. O mau-olhado é o *fascinum*, é o que tem por efeito parar o movimento e literalmente matar a vida. No momento em que o sujeito para, suspendendo seu gesto, ele é mortificado. A função antivida, antimovimento, desse ponto terminal, é o *fascinum*, e é precisamente uma das dimensões em que se exerce diretamente a potência do olhar. O instante de ver só pode intervir aqui como sutura, junção do imaginário e do simbólico, e é retomado numa dialética, essa espécie de progresso temporal que se chama precipitação, arroubo, movimento para frente, que se conclui no *fascinum*.

O que sublinho é a distinção total do registro escópico em relação ao campo invocante, vocatório, vocacional. No campo escópico, contrariamente a esse outro campo, o sujeito não é essencialmente indeterminado. O sujeito é, falando propriamente, determinado pela separação mesma que determina o corte do *a*, quer dizer, aquilo que o olhar introduz de fascinatório.[xxiv]

F. WAHL: *O senhor deixou de lado um fenômeno que se situa, como o mau-olhado, na civilização mediterrânea, e que é o olho profilático. Há uma função de proteção que permanece durante um certo trajeto e que está ligada não a uma parada, mas a um movimento.*

LACAN: O que há aí de profilático e, se assim podemos dizer, alopático, quer seja o chifre, de coral ou não, ou mil outras coisas cujo aspecto é mais claro, como a *turpicula res*, descrita por Varror, creio — é um falo, simplesmente. Pois é na medida em que todo desejo humano está baseado na castração, que o olho toma sua função virulenta, agressiva e não simplesmente logrante como na natureza. Podemos colher, entre esses amuletos, formas em que se

esboça um contra-olho – é homeopático. Por esse viés chegamos a introduzir a dita função profilática.

Eu me dizia, por exemplo, que na Bíblia, devia mesmo haver passagens onde o olho conferisse a *baraka*. Há alguns lugarezinhos onde a balancei – decididamente, não. O olho pode ser profilático, mas em todo caso não é benéfico, ele é maléfico. Na Bíblia, e mesmo no Novo Testamento, não há bom olho; maus, existem em todo canto.[xxv]

Busco um modo de repensar a relação entre estádio do espelho e *fascinum/baraka* do olhar para pensar o olhar como algo além do que o necessariamente maléfico, não por meio de uma simples reversão ou inclusão nas agências do olhar; antes, dentro de outra formulação do sensual, dentro de uma não exclusividade holoestética [*holoesthetic nonexclusionarity*] que improvisa o olhar por meio do som, dos metais, que acompanha a bênção, que tem efeitos que Lacan não pode antecipar,[xxvi] em parte por causa do seu ocularcentrismo, pela forma como sua atenção à linguagem se dá sempre através de uma *visualização* implícita e poderosa do signo, visualização nunca alheia à hegemonia ou à lei do significante que Guattari denuncia e com a qual romperia. Portanto, estou falando de algo como a possibilidade ou o traço da auralidade no olhar de Baldwin, conferido a si mesmo e a outres, da não exclusão da auralidade do olhar como a condição da possibilidade da sua bênção. Mas qual é a relação entre essas representações do estádio do espelho? Como se constitui o processo de identificação na cultura preta? Existe um estádio do espelho preto? A plenitude do estádio do espelho de Lacan é sempre já uma ilusão, que sempre exige uma compensação ou uma reconstituição impossível daquilo que constituiria? Não é tudo parte de um processo de desconstrução da singularidade ou alteridade absoluta, do traço unitário, do indivíduo ou do grupo? O estádio do espelho de Lacan é simplesmente a constituição de um fantasma ou de uma singularidade fantasmática, uma plenitude ou completude ilusória? O estádio do espelho de Baldwin não nos despoja sequer da possibilidade dessa ilusão ao trazer para a mistura,

precisamente no momento de sua constituição, a *raça*, de forma que o momento da constituição de uma diferenciação ou singularização originária é interminavelmente adiado?

Ao ouvir Lacan e fazer a interlocução sobre o olhar, na oclusão do som, quando o chifre é dispensado ou colocado entre parênteses dentro da economia oscilatória do falo/ castração (a economia virtual ou simbólica de uma diferença sexual reificada e uma relação reificada do sujeito e do objeto), ouve-se que o que é encerrado por esses parênteses permanece encerrado apenas até que o antes de Baldwin remova ou redobre ou retorne para abrir novamente a abertura do som. Tudo isso acontece no Mediterrâneo, como se — em nome do Sheik e do Troiano — a profilaxia (ou algo incontrolável que a exija) tivesse esse local como seu lar natural; mais profundamente ainda, como se aquilo que seria profilático ou protetor fosse meramente fálico e agressivo, uma agressão que é assegurada na e por uma racialização interpretativa prévia da base do desejo humano na castração. O chifre é rejeitado como fálico, pensado apenas em sua ausência imaterial, embora contundente. No entanto, ocorre uma espécie de lacuna devido à oralidade e à auralidade improvisatória do seminário, a troca desigual de perguntas e respostas. Essa lacuna ocorre quando Lacan se refere a essas formas, a esses amuletos,[xxvii] como potencialmente excedentes a uma economia compreendida ou presumida de significado e diferença, visual e espacialmente determinados. Se o chifre — por meio do espectro de um som organizado, uma música — traz para o regime visual/espacial do signo um sistema de diferenças que não significa, como diria Kristeva (embora, aqui, esse sistema não significasse e não signifique que não comunicaria ou efetuaria, produziria ou induziria afeto, protegeria ou asseguraria, poria em perigo em prol de algum poder salvador), então podemos entender por que Lacan tentaria colocá-lo entre parênteses assim como fazem suas leitoras, seja por causa de sua legibilidade ou ilegibilidade, colocaria entre parênteses o ruído que ele deve ter feito, um ruído conectado não apenas à auralidade, mas também à auralidade na improvisação. Esses parênteses permitem a

conclusão necessária: a de que não pode haver olho benéfico, que nenhum olho pode transmitir uma bênção, que o chifre, reduzido a um sinal, um substituto para o objeto perdido, só pode revelar a ansiedade e a agressão de um desejo nascido na castração. Mas o chifre é o que veicula a *baraka*, e essa bênção, ligada à não exclusão do som do campo holoestético, é o que permite a possibilidade de um olhar mais que profilático, aquele olhar benéfico e abrangente, a *baraka* da qual Baraka fala e canta. O que é mantido e carregado naquele olhar é o conteúdo eruptivo de uma história transferida; a substância material de uma música que é mais do que aural: antecipatória, prematura, insistentemente anterior, jazz.[xxviii] Sabemos disso desde Baldwin, desde o homem referido no índice da tradução inglesa de *Écrits* como "Baldwin, J." Desde ele. J. Baldwin sabia algo sobre como o som funciona, algo sobre o funcionamento do som. Entre ou fora ou improvisando através do amparo e da prisão, o que Baldwin nos conferiu quando nos olhou e o que conferiu a si mesmo quando olhou pela primeira vez em seus próprios olhos?

Edelman opera dentro de uma oclusão sonora semelhante à de Lacan, oclusão que às vezes ocorre em nome da desconstrução do fonocentrismo e sempre dentro da tradição do logocentrismo, que tem em seu cerne uma surdez paradoxalmente fonocêntrica. Assim, apesar do valor do seu trabalho, ainda nos resta a questão, como vamos receber (um termo de grande importância para Edelman e para sua valorização de uma espécie de ética da penetrabilidade mútua) ou celebrar (como Baraka o teria feito) Baldwin? Ora, não estou defendendo uma leitura que seria simples retorno a ou (re) capitulação de uma metafísica da voz significativa, que seria paralela à representação da homossexualidade e da pretitude como secundária/estéril/parasitária que Edelman descreve. No entanto, a cena primária deve ser ouvida; deve-se estar sintonizada com seu som e talvez, então, até mesmo com uma reformulação real, ao invés da rejeição, do espírito. Ouça, por exemplo, no registro (se quiserem, na biografia de Leeming), a auralidade devastadora de uma cena primária baldwiniana

que poderia ser invocada para justificar a busca por uma auralidade homográfica no texto, que aumenta a crítica de Edelman com interrupções sônicas.

> Baldwin lembrou como um dos momentos "mais tragicamente absurdos" de sua vida estar deitado na cama com um amante em Saint-Paul-de-Vence [...] ambos chorando enquanto ouviam os sons de Lucien [Happersberger, o homem que Baldwin descreveu como o amor de sua vida] fazendo amor com a suposta namorada do amante no quarto acima.[xxix]

Ora, não estou tentando dizer que Edelman está totalmente dessintonizado do som; na verdade, parte do que quero dar especial, embora breve, atenção aqui é à sua leitura do som e da música em *Just above My Head*. Estou tentando dizer que Baldwin, pelo menos no que diz respeito à questão da política e também no que diz respeito à importância do som, à luz de um desejo de ir além da oscilação entre resistência e dominação, teria pelo menos desconfiado de algo como uma espécie de *homographesis* ou *negrographesis* que não dava à *phonê* o devido reconhecimento. De qualquer forma, o que quero argumentar é que a não exclusão do som, a não redução do não significado [*nonmeaning*], está ligada a outra compreensão da resistência literária, aquela que se move dentro e fora da tradição preta, ativando o som de uma forma que abre a possibilidade da não exclusão da diferença sexual, cuja exclusão, de outro modo, marcou essa tradição e que tem sido uma parte inevitável da própria escopofilia dessa tradição. Sua escrita está repleta de gritos e canções e orações e prantos e gemidos, sua materialidade, sua maternidade, e isso é importante.

Mais importante ainda, esses elementos não devem ser lidos, não devem ser pensados em relação a um formalismo que reduz a substância (fônica) na construção de uma imagem acústica que se integra no terreno semiótico da ciência da gramatologia. Como escreve Derrida, "[s]em esta redução da matéria fônica, a distinção, decisiva para Saussure, entre língua e fala, não teria nenhum rigor".[xxx] E é este modo particular de rigor que é

decisivo para Edelman na medida em que sua *homographesis* é uma extensão, via Derrida, do projeto científico de Saussure. E, em breve, observaremos na leitura de Edelman como a redução da matéria fônica a uma imagem acústica que é legível, significativa e, portanto, mantida dentro da própria economia visual que ele tenta perturbar, marca a reinscrição de um fonocentrismo — uma reemergência central da metafísica da voz na *homographesis* que Edelman performa e assiste a Baldwin performar — que paradoxalmente silencia o texto. Ou, mais precisamente, deixa-o sem substância, tanto no que diz respeito à materialidade do texto quanto ao seu conteúdo (imaterial, semântico). A redução da substância fônica que determina a leitura de Edelman da auralidade baldwiniana em sua relação com a perturbação homográfica da "masculinidade" e do "ego" é importante não apenas porque pode servir para suprimir o que Houston Baker chamaria de "poesia racial" do texto",[xxxi] uma poesia que ele rapidamente alinha a uma compreensão do "significado" e da "identidade" da pretitude que nunca escapa às próprias determinações escópicas que, como Edelman corretamente aponta, conectam o trabalho de Baker a regimes homofóbicos e racistas a que ele certamente pretendia resistir. *Em vez disso, a redução da substância fônica deve ser pensada precisamente porque representa iconicamente a exclusão da materialidade em geral, na qual reside a força liberatória de uma poesia racial invaginativa.* Em *Gramatologia*, Derrida cita a interpelação e extensão de Saussure feita por Hjelmslev: "Uma vez que a língua é uma forma e não uma substância (Saussure), os glossemas são, por definição, independentes da substância, imaterial (semântica, psicológica e lógica) e material (fônica, gráfica etc.)".[xxxii] Se o modo de leitura de Edelman é uma variação adicional do formalismo de Saussure (e eu acho que é), como pode ser adequado para Baldwin se Baldwin é (e eu acho que é) substancial? Por favor, note que essa questão visa iniciar um aumento, não uma rejeição, do projeto homográfico — um aumento substancial que, por sua vez, tornará possível outro tipo de encontro com a substância de Baldwin, com sua i/materialidade — tanto sensual quanto social. E observe também que seria errado sugerir que Edelman não tem conhecimento da

substância do texto de Baldwin que escapa ao binário visual-
-aural. Confira o campo holossensual [*holosensual*] que é criado
na seguinte passagem de *Just above My Head*:

> Curioso, o gosto, como veio, saltando à superfície: do pau de
> Crunch, da língua de Arthur, na boca e na garganta de Arthur.
> Ele estava assustado, mas triunfante. Ele queria cantar. O gosto
> era vulcânico. Esse gosto, o gosto residual, essa angústia e esse
> prazer haviam mudado todos os gostos para sempre. O fundo de
> sua garganta estava dolorido, seus lábios estavam cansados. Cada
> vez que engolisse, dali em diante, ele pensaria em Crunch, e esse
> pensamento o fez sorrir enquanto, lentamente, agora, e em uma
> alegria e pânico peculiares, permitia que Crunch o puxasse para
> cima, além, em seus braços.
>
> Ele se atreveu a olhar nos olhos de Crunch. Os olhos de
> Crunch estavam úmidos e profundos, *profundos como um rio*, e
> Arthur descobriu que ele sorria *em paz como um rio*.[xxxiii]

Esse campo é observado por Edelman. Devemos observar a
insistente interarticulação entre "ler" e "ver" nas observações
de Edelman.

> Apropriadamente, à luz dessa última observação, Arthur e Crunch
> confirmam sua nova compreensão de "identidade" ao performar
> canções e hinos gospel idênticos àqueles que cantavam antes
> de começarem seu envolvimento erótico. Agora, porém, o que é
> patentemente o mesmo é também e, ao mesmo tempo, diferente;
> como Arthur e Crunch se contêm, o mesmo ocorre com os vários
> "significados" de suas canções aparentemente idênticas. Como
> a semelhança homográfica de dois significantes, visualmente
> indistinguíveis um do outro — significantes que são na verdade
> produtos de diferentes histórias e etimologias — o "mesmo"
> texto agora exibe significados descontínuos e potencialmente
> contraditórios que refletem sua determinação através
> da contiguidade às diferentes partes do contexto que o contém.
> Assim, a devoção espiritual implícita em "*So high you can't get
> over him*" [Tão alto que não é possível superá-lo] coabita com a
> especificidade homoerótica da performance da canção por Arthur

e Crunch. E assim como Arthur, contemplando o gosto residual da ejaculação de Crunch em sua boca, está "assustado, mas triunfante" e quer, como Baldwin declara, "cantar", a experiência de cantar no romance figura a troca erótica entre dentro e fora, o acolhimento e a devolução de uma linguagem vista como protótipo da substância "estrangeira" que penetra e constitui a identidade.

Na medida, então, em que Arthur e Crunch reinterpretam a "masculinidade" e, portanto, em termos ocidentais, a subjetividade em sua forma paradigmática, como a capacidade de incorporar o que é "estrangeiro" sem experimentar uma perda de integridade e sem ser constrangido pela lógica (hetero)sexista do ativo e passivo, eles apontam para a compreensão parcial da "masculinidade" que passa na cultura dominante pelo todo e desarticulam a "totalidade" coercitiva de uma identidade baseada na identificação fantasmática com uma parte. Assim, eles tornam visível para quem lê o romance a operação invisível da *différance* que desestabiliza todo significante, oferecendo um vislumbre do processo pelo qual um significante como "masculinidade" pode comunicar a singularidade de uma identidade fixa somente onde uma comunidade de "pessoas leitoras" aprendeu como *não* ver as diferenças dentro dessa identidade e do seu significante. "Talvez a história", como sugere Baldwin, "não seja encontrada em nossos espelhos, mas em nossos repúdios: talvez o outro sejamos nós"; e como se generalizasse a partir da contenção mútua de Arthur em Crunch e de Crunch em Arthur, Baldwin expande essa suposição declarando: "Nossa história é a de cada um. Esse é o nosso único guia. Uma coisa é absolutamente certa: não se pode repudiar ou desprezar a história de alguém sem repudiar e desprezar a própria história. Talvez seja isso que o cantor gospel esteja cantando".[xxxiv]

Uma leitura inicial revela que Edelman subordina o gosto e o toque à auralidade. Mais precisamente, Edelman submete a materialidade tátil que infunde a passagem de Baldwin a uma *leitura* — o que equivale, para Edelman, a uma visão ou visualização — da auralidade que já foi despojada de sua materialidade particular precisamente porque o holismo do conjunto sensual é quebrado. Esse holismo é um dano colateral incorrido no ataque à totalidade ilusória de uma identidade

derivada por sinédoque. O que é visualizado aqui — aquilo que desloca tanto a substância fônica quanto semântica da linguagem com uma formalização semiótica e é, para Edelman, o tornar visível do funcionamento da *différance* — é descrito sucintamente por Derrida:

> A diferência é, portanto, a formação da forma. Mas ela é, *por outro lado*, o ser impresso da impressão. Sabe-se que Saussure distingue entre a "imagem acústica" e o som objetivo. Ele assim se dá o direito de "reduzir, no sentido fenomenológico da palavra, as ciências da acústica e da fisiologia no momento em que institui a ciência da linguagem. A imagem acústica, é a estrutura do aparecer do som que não é nada menos que o som aparecendo. É a imagem acústica que ele denomina *significante*, reservando o nome de *significado* não à coisa, bem entendido (ela é reduzida pelo ato e pela própria idealidade da linguagem), mas ao "conceito" [...] A imagem acústica é o *entendido*: não o *som* entendido, mas o ser-entendido do som. O ser-entendido é estruturalmente fenomenal e pertence a uma ordem radicalmente heterogênea à do som real no mundo.[xxxv]

A descrição de Derrida é reveladora porque nos permite entender o que é uma contradição fundamental na obra de Edelman, a saber, *a valorização da linguagem como substância prototípica de dentro de uma tradição da análise linguística que pensa a linguagem como pura forma. A sintonia com o som é aqui revelada como a experiência literária de uma impressão psíquica*; a substância da linguagem é metafórica e a substância de Baldwin apenas aparente. Isso também quer dizer que a crítica de Edelman a uma identidade cuja "'totalidade' coercitiva [...] [é] baseada na identificação fantasmática com uma parte" é, ela mesma, baseada na identificação fantasmática da totalidade da substância material do texto de Baldwin com uma parte dessa substância, ou seja, a representação da canção. Essa identificação é operativa na leitura — isto é, na visualização — da redução necessária desse canto e dessa leitura da substância fônica desse canto.

música visual

Há algo na substância fônica do texto de Baldwin que faz muito mais do que "tornar visível, para quem lê o romance, a operação invisível da *différance*". Na verdade, o texto de Edelman carrega, ou mais precisamente transfere, algo cuja substância não é meramente formal. Para chegar a esse algo, é útil seguir uma pista embutida no movimento de Guattari em direção à indeterminação da relação "necessária" entre a psique e o significante e na sua atenção àquelas extremidades sônicas que infundem o significante, perturbando a visualização de quem lê — perturbando a imagem acústica — com uma *substância* reemergente que marca não apenas sua própria penetração irruptiva, mas também aquelas dos outros modos de sensualidade e desejo.[xxxvi] "Deep River" [O Rio Profundo][4] no som do olhar de Arthur, na umidade e profundidade dos olhos de Crunch, no gosto do pau e da porra de Crunch, é tátil. A atenção ao som — e não apenas à imagem acústica — do olhar que ele representa nos dá acesso a toda [w*hole*] a *substância* da materialidade de Baldwin; então começamos, mas não terminamos, ali, onde diante de nós ele permanece para recordar, na nossa experiência dele, o choque de uma bênção, uma transferência substantiva, da qual a *homographesis* nos impede, a menos que seja aumentada. O que isso requer não é uma ênfase reduzida na escrita nem alguma nova ou mais elaborada e justificada desatenção ao som. Em vez disso, requer o aumento da atenção da leitura à imagem acústica, tal como Saussure a pensa, o que, por sua vez, levaria ao aumento da experiência do audiovisual em sua i/materialidade substantiva, o que, por sua vez, permitiria uma experiência mais completa do conjunto dos sentidos como é experimentado na escrita de Baldwin. Improvisando através do espaço entre os textos de Baldwin e sua projeção audiovisual no/sobre o filme, mantemo-nos no próprio destilado da experiência estética: uma erótica da receptividade distante, em que, neste caso particular, a materialidade fônica nos abre sua própria invaginação, uma pulsão libidinal em direção a unidades cada vez maiores do sensual, em que

4 [N.T.] "Deep River" é uma canção *spiritual* afro-estadunidense.

a materialidade em seu sentido mais geral — isto é, substantivo — é transmitida no interstício do texto e de tudo o que ele representa e não pode representar, o audiovisual e tudo o que ele suporta e não pode suportar. Quando uma tatilidade *material* é transferida nesse espaço, o encontro afetivo entre o conjunto dos sentidos e o conjunto do social se dá como possibilidade dessa pulsão erótica que agora pode ser teorizada em sua relação mais intensa com a pulsão de e o conhecimento da liberdade.

Em certo ponto do filme de Karen Thorsen, *James Baldwin: The Price of the Ticket* [James Baldwin: o preço do ingresso], Baldwin diz: "Eu realmente acredito na Nova Jerusalém". Essa fé — a substância das coisas esperadas, a evidência das coisas invisíveis, mas ouvidas (coisas operando, portanto, na interrupção de uma ordem ocularcêntrica, um código visual ou político sobredeterminado do olhar que encerra um certo encontro opositivo contra o qual Baldwin cantou) — manifesta-se como uma preocupação contínua com a forma como você soa, onde a crítica da oclusão do som está totalmente ligada a ser, como diz Baraka, na tradição, a tradição na qual o desenvolvimento da sociedade é o foco da arte, a tradição na qual A Música rompe e reorganiza as formas de expressão sensual em prol do desenvolvimento. Mas é também a evidência de coisas inauditas, algo transferido não só no som, mas também na materialidade conjuntiva daquele olhar que engloba o mundo e que o som apenas indica. Esse algo não está na experiência audiovisual de Baldwin ou na experiência literária de seus textos, mas em algo que está mesmo antes e na improvisação de Baldwin e dessas projeções formais de Baldwin, algo sobre o qual ele improvisa, algo transferido para ele pelo caminho de volta e pelo caminho anterior do parentesco ferido, pelo trabalho forçado e roubado, pela sexualidade forçada e roubada. Correndo o risco do equívoco, eu pensaria na atenção mais aguda ao que é transferido, ao som + mais (não letra, mas canção + mais) na escrita e/ou no filme, *e o que ela abre neles*, como outro e mais intenso encontro com a música, onde a música é entendida como conteúdo que irrompe em forma genérica, efetuando uma

desorganização radical dessa forma.[xxxvii] Sustentar a música seria agarrar-se a outra compreensão da organização, improvisar outra forma na extensão e em prol do conteúdo musical aumentativo. Sustentação, encontro. Como Baldwin sabe, como Edelman sabe por conta e apesar da análise que ele emprega e à qual é dado, receber a bênção dessa substância — para ver, ouvir, tocar, cheirar e saboreá-la; receber o presente que não é coerente, mas existe em sua abundância do seu próprio espaço interno; receber e, ao fazê-lo, reconhecer o fato do todo [w*hole*] como uma espécie de distância: isso é demorar-se na música.

O gemido preto no som da fotografia

Em seu ensaio "'Can you be BLACK and look at this': Reading the Rodney King Video(s)" ['Você consegue ser PRETO e olhar para isso?': lendo o(s) vídeo(s) de Rodney King], Elizabeth Alexander recita uma narrativa:

> Eis a história resumida: em agosto de 1955, em Money, Mississippi, um menino preto de Chicago chamado Emmett Till, apelidado de "Bobo", de quatorze anos, estava visitando parentes e foi baleado na cabeça e jogado no rio com uma enorme hélice de uma máquina de descaroçar algodão amarrada ao pescoço, por supostamente assobiar para uma mulher branca. Em algumas versões da história, ele foi encontrado com o pênis cortado enfiado na boca. Seu corpo foi enviado para Chicago, e sua mãe [Mamie Till Bradley] decidiu que ele deveria ter um funeral de caixão aberto; o mundo inteiro veria o que foi feito com seu filho. De acordo com o *Jet*, jornal preto semanário de Chicago, centenas de milhares de pessoas enlutadas "em uma procissão interminável, mais tarde viram o corpo" na casa funerária. Uma fotografia de Till no caixão — sua cabeça mosqueada e inchada, muitas vezes maior do que o tamanho normal — foi publicada no *Jet* e, em grande parte por esse meio, tanto a imagem quanto a história de Till se tornaram lendárias. A legenda da fotografia em *close* do rosto de Till dizia: "O rosto mutilado da vítima foi deixado intacto pelo agente funerário a pedido da mãe. Ela disse que queria que 'todo o mundo' testemunhasse a atrocidade".[xxxviii]

E aqui estão duas passagens de *Bedouin Hornbook*, de Mackey, que invocam um som correspondente às enormes implicações da imagem que Alexander trouxe novamente à vista e em questão:

> Estou especialmente impressionado pelo seu desenterrar tardio da arcana oculta até então incipiente, intuitivamente enterrada ao alcance — o alcance sem palavras — da voz da cantora preta. Seria ir longe demais dizer que em seu ensaio o falsete preto de fato encontrou sua voz? (Perdoe-me se eu o envergonho). De qualquer maneira, a estranha coincidência é que o rascunho do seu ensaio chegou exatamente no momento em que eu coloquei um disco de Al Green. Há muito tempo estou maravilhado com a forma com que todo esse papo de amor consegue alquimiar um legado de linchamentos — como se cantar fosse uma corda pela qual ele está eternamente perto de ser estrangulado.
>
> [...] Um ponto que eu acho que poderia mencionar de forma mais insistente: o que você chama de "a busca deslocada da pessoa africana por uma metavoz" carrega o peso de um desejo gnóstico transformador de estar livre do mundo. Com isso quero dizer que a voz deliberadamente forçada e deliberadamente "falsa" que ouvimos de alguém como Al Green alucina criativamente um "novo mundo", denuncia a falsidade mais insidiosa do mundo como o conhecemos. (Ouça, por exemplo, "Love and Happiness" [Amor e Alegria]. O que há no falsete que afina e ameaça abolir a voz apesar do desgaste de tanta busca pelo céu? Em algum momento, você terá que seguir esse seu excelente ensaio com um pensamento sobre os laços familiares entre o falsete, o gemido e o grito. Há um livro de um sujeito chamado Heilbut, intitulado *The Gospel Sound* [O Som Gospel], que você pode consultar. A certa altura, por exemplo, ele escreve: "A essência do estilo gospel é um gemido sem palavras. Esses sons sempre apresentam o indescritível, implicando que "As palavras não podem lhe contar, mas talvez o gemido vá". Se você deixar "palavra" substituir "mundo" no que eu disse acima, o significado disto em seu ensaio deve se tornar bastante aparente. (Durante seu show, algumas semanas atrás, Lambert citou um ex-escravo na Louisiana como tendo dito: "O Sinhô disse que cê precisa gritar se quiser ser salvo. Cê precisa gritar e gemer se quiser ser salvo". Preste atenção especial ao

música visual

final de "Love and Happiness", em que Green fica repetindo "Gemido de amor"). Como o gemido ou o grito, estou sugerindo, o falsete explora um reino redentor e sem palavras — uma metapalavra, se você quiser — onde a crítica implícita do eclipse momentâneo da palavra curiosamente a resgata, restaura e renova: palavra nova, mundo novo.[xxxix]

 Flaunted Fifth ouviu o barulho de um helicóptero sobrevoando. Ele notou os policiais no carro da polícia olhando em sua direção. A imagem emotiva com a qual ele brincou distraidamente recebeu um contorno abruptamente ameaçador do sol poente, do helicóptero sobrevoando e do carro da polícia circulando o quarteirão, todos os quais instauraram uma auréola inversa ao seu redor. Uma onda de pânico passou por ele enquanto os policiais continuavam a olhar em sua direção. Ele não pôde deixar de lembrar que vários homens pretos foram mortos pela polícia de Los Angeles nos últimos meses, vítimas de um estrangulamento cuja aplicação agora se tentava proibir. O calor em forma de V na curva de seu braço direito pareceu se desprender, erguer-se e, como um bumerangue irônico, pressionar-se contra sua nuca. Ele se imaginou preso na curva suada do braço de um policial.

 Foi difícil não se deixar dominar pela ironia letal que invadia tudo. Flaunted Fifth foi repentinamente assombrado por uma vez ter escrito que o uso do falsete na música preta, a subida sem palavras para um registro superior problemático, tinha uma maneira, como ele disse, de "alquimiar um legado de linchamentos". Ele planejou fazer uso dessa ideia novamente em sua palestra/demonstração, mas a perspectiva de um braço de um policial em volta do seu pescoço o lembrava de que todo conceito, não importa o quão figurado ou sublime, tinha também seu aspecto literal de carta não entregue. Agora parecia muito fácil falar de "alquimia", muito fácil esquecer o quão inescapavelmente real cada linchamento tinha sido. Ele sempre se considerou um defensor do espírito. Ele deveria saber que a carta poderia matá-lo algum dia.

 O contorno ameaçador que ele captou era também, ele percebeu, um atributo do espírito. Sobretons e ressonâncias habitavam a carta, fazendo-a ranger como as tábuas do chão e as portas de uma

casa mal-assombrada. Que a tríade emotiva com a qual ele brincou distraidamente, a triangulação sobre a qual ele fez uma anotação para si mesmo, devesse ranger com sobretons de estrangulamento não foi nenhuma surpresa. Que a Epígrafe Homônima #4 devesse ser assombrada por helicópteros e carros de patrulha patriarcais, que devesse ranger com as proibições patriarcais contra o discurso público, também não foi nenhuma surpresa. Tudo isso confirmou um "rangido do espírito" que ele ouvira ser referido em uma música das Bahamas muitos anos atrás. Que o rangido pudesse matar era o preço que se pagava ocasionalmente. "Nada de blues sem obrigações", lembrou a si mesmo, fazendo outra anotação mental para seu programa piloto de rádio.[xl]

Alguns atribuem a Emmett Till — ou seja, à sua morte, ou seja, à famosa fotografia e exibição, encenação e performance, de sua morte ou dele na morte — a agência que desencadeou a mais profunda insurreição e ressurreição política dessa nação, a ressurreição da reconstrução, uma segunda reconstrução como uma segunda vinda do Senhor.[xli] Se isso é verdade, como é verdade? Sobre esta questão, Alexander subscreve a formulação de James Baldwin em *The Evidence of Things Not Seen* [A evidência das coisas não vistas] de que o assassinato de Till — que, em sua particularidade, não é diferente de uma vasta cadeia de eventos que se estende por uma longa história de violência brutal — pode se destacar, ressoar ou produzir efeitos apenas por causa do momento de sua ocorrência, um momento possível apenas após o início da insurreição e ressurreição que afirma ter desencadeado. Como Alexander observa, as afirmações de Baldwin sobre o assunto são astutas: a morte de Till carrega o traço de um momento particular de pânico quando houve reação massiva ao movimento contra a segregação. (Esse momento particular de pânico é um ponto em uma ampla trajetória, em que esse pânico parece quase sempre ter sido — entre outras coisas, embora isso não seja apenas uma coisa entre outras — sexual. De modo que o movimento contra a segregação é visto como um movimento pela miscigenação e, nesse ponto, o assobio ou a "fala aleijada" do "Tchau, baby", de Till, não podem passar

despercebidos.[xlii] Isso significa que teremos de ouvi-lo junto com vários outros sons que se revelarão não neutralizáveis e irredutíveis). O fato de que qualquer força exercida pela morte de Till não foi originária não significa, entretanto, que essa força não foi real. Pois mesmo que sua morte represente o pânico e mesmo que esse pânico já tenha levado à morte de tantos outros, de maneira que sua morte já estava assombrada, sendo sua força apenas o espírito animador de uma sucessão de horrores, algo aconteceu. Algo real — no sentido de que poderia ter sido de outra forma — aconteceu. De modo que você precisa se interessar pela afetividade complexa, dissonante, polifônica do fantasma, a agência da sombra fixa, mas multiplamente aparente, uma improvisação da espectralidade [*spectrality*], outro desenvolvimento do negativo. Tudo isso tem a ver com outra compreensão da fotografia e do adiamento de algum retorno inevitável ao ontológico que operaria em nome de uma visão utópica e na crítica mais contundente àqueles modos autoritários de (falsa) diferenciação e (falsa) universalização (em última análise, a mesma coisa) que parecem ter a ontologia ou o impulso ontológico como sua condição de possibilidade, e que parecem indicar que esse impulso ou atividade nunca poderia ter terminado de outra forma. Portanto, estou interessado no que uma fotografia — no que *esta* fotografia — faz à ontologia, à política da ontologia e à possibilidade e ao projeto de uma política utópica fora da ontologia.

Como essa fotografia pode desafiar o questionamento ontológico? *Através de um som* e através do que já está na decisão de expor o corpo, de publicar a fotografia, de reencenar a morte e de ensaiar o luto/gemido [*mo(ur)nin(g)*]. Trata-se de um imperativo político que nunca se desvincula de um imperativo estético, de uma reconstrução necessária da própria estética da fotografia, do documentário e, portanto, da verdade, da revelação, do esclarecimento, bem como do julgamento, do gosto e, portanto, da estética em si. Mackey se move nessa direção e, ainda assim, o que é feito neste soar (ou, mais propriamente, a teoria e a teórica de tal feitura) é assombrado pela destruição que elas nunca podem assimilar ou esgotar. E não se trata

apenas de alguma justificativa, como se o blues valesse a pena. É preciso pensar antes que se possa dizer que uma apropriação estética dessacraliza o legado dos linchamentos, justamente por meio de uma "alquimização" que parece fetichizar ou figurar no literal, no fato e na realidade absolutos de tantas mortes, enquanto continuamente abre a possibilidade de redenção na sensualidade externa. O que quer dizer que o blues não vale o preço da dor [*pain*] (traço de algo que algo me fez digitar; tive que deixar assim: Payne: voltará mais adiante)[5] pago [*paid*] para produzi-lo, mas é parte da condição da possibilidade do fim da extorsão. Então, trata-se do corte que a música efetua na imagem e após o fato de uma série de conexões entre a morte e o visual, entre o olhar e a retribuição — como prisão, abdução e abjeção. O que a hegemonia do visual tem a ver com a morte de Emmett Till? Que efeito a fotografia do seu corpo teve sobre a morte? Que efeito emitiu? Como a fotografia e sua reprodução e disseminação romperam a hegemonia do visual? "Primos lembravam-se dele como 'o centro das atenções', que 'gostava de ser visto. Ele gostava do holofote'", mas ele também será ouvido, a fala interrompida e o vento que fala através de um grito de fora, da exterioridade interior da fotografia.[xliii]

Ao postular que essa foto e as fotografias em geral carregam uma substância fônica, quero desafiar não apenas o ocularcentrismo que geralmente — talvez necessariamente — molda as teorias da natureza da fotografia e nossa experiência da fotografia, mas aquele modo de objetificação e investigação semiótica que privilegia a redução analítico-interpretativa da materialidade fônica e/ou do não significante em detrimento de algo como uma improvisação mimética de e com a materialidade que se move no excesso de significado.[xliv] Esse segundo desafio pressupõe que a experiência crítico-mimética da fotografia ocorra mais apropriadamente dentro de um campo estruturado por teorias da audiência [*spectatorship*], audição e performance (pretas). Esses desafios

5 [N.T.] Aqui, Moten mantém o "erro" de escrita que o faz digitar *pain* (dor) quando queria dizer *paid* (pago). O autor associa esse gesto a sua Tia Payne (*pain*/Payne), citada adiante.

música visual

também são uma espécie de prefácio a tal teoria e tentam trabalhar alguns dos seus elementos cruciais: a não redução anti-interpretativa do não significado e o colapso da oposição entre performance ao vivo e reprodução mecânica. Tudo isso por meio de uma investigação do aumento do luto pelo som do gemido, por uma formulação religiosa e política da alvorada que anima a fotografia com uma poderosa resistência *material*. Temos que tentar entender a conexão entre essa resistência e o movimento político, localizando o sentido desse movimento em direção a novas universalidades contidas na/s diferença/s da substância fônica, na diferença do sotaque que corta e aumenta o luto e a alvorada [*mourning and morning*], uma diferença que até agora a semiótica pensou ser fatal para o seu desejo de universalidade ou a prova da tolice e do perigo político e epistemológico desse desejo.

Há o traço do que falta ser descoberto, um tema, um caminho que tento trilhar que passa por um arrepio do qual não posso escapar ao olhar, ou mesmo depois do fato de um olhar preso e arrebatador para o rosto quebrado de Emmett Till. Olhar para Emmett Till é detido por reverberações sobretonais; o olhar vacila quando ele se abre para um som não ouvido que a imagem não pode assegurar, mas descobre, e tudo o que pode ser dito para significar que eu posso olhar para esse rosto, essa fotografia.[xlv] Isso não quer dizer apenas olhar para ela, mas olhar para ela no contexto de uma estética, olhar para ela como se fosse para ser vista, como se fosse para ser pensada, em termos, portanto, de uma espécie de beleza, uma espécie de distanciamento, independência, autonomia, que mantém aberta a questão do que olhar pode significar em geral, do que a estética da fotografia pode significar para a política e o que essa estética pode ter significado para Mamie Bradley no contexto da exigência de que o rosto de seu filho fosse visto, mostrado, que a morte dele e seu luto fossem performados.

 O rosto de Emmett Till é visto, foi mostrado, iluminado. Seu rosto foi destruído (entre outras coisas, por ter sido mostrado: a memória de seu rosto é frustrada, tornada um

efeito distante antes-enquanto-depois [*before-as-after*] de sua destruição, o que nunca teríamos visto de outra forma). Ele foi virado do avesso, rompido, explodido, e, mais profundamente do que isso, ele foi aberto. Como se seu rosto fosse a condição de possibilidade da verdade, ele foi aberto e revelado. Como se revelar seu rosto expusesse a revelação de uma verdade fundamental, seu caixão foi aberto, como se expor o rosto destruído, por sua vez, revelasse e, portanto, cortasse o adiamento ativo ou a morte em curso ou a futuridade inacessível da justiça. Como se seu rosto fosse desconstruir a justiça ou desconstruir a desconstrução ou desconstruir a morte, embora essa corrente infinita e circular pareça muito confusa, muito maluca, muito retorcida ou coagulada, como se ele também precisasse de outro corte, ele foi mostrado. Como se aquele rosto revelasse "o início da morte no tempo cortado", como se esta fosse uma morte diferente de outras mortes, uma morte que provoca um luto cujo ensaio também é uma recusa, uma morte para acabar com todas as mortes ou todas as outras mortes, menos uma, seu rosto foi destruído pela exibição.[xlvi] Seu caixão foi aberto, seu rosto foi mostrado, é visto — agora na fotografia —, e permitiu-se expor uma revelação que primeiro se manifesta no arrepio que o obturador da câmera continua a produzir, o tremor, uma perturbação geral dos modos como olhamos para o rosto e para quem morreu, uma ruptura da ética opressiva e da lei coercitiva do olhar imprudente, do assobio imprudente, que contém dentro de si um chamado, a ruptura da ruptura que teria capturado uma detenção do espírito que prende, um fechamento repetitivo.[xlvii] A memória — ligada à maneira como a fotografia sustenta o que propõe, para, continua — dá uma pausa porque o que pensávamos que poderíamos olhar pela última vez e nos segurar nos prende, captura-nos e não nos deixa ir. E por que a memória desse rosto mutilado, a reconfiguração do que estava embutido em alguma recusa do relance furtivo e parcial, é muito mais horrível, a distorção ampliada é ainda mais horrível do que a já incalculável devastação do corpo real? A cegueira mantida na aversão do olho cria uma visão que se manifesta como uma espécie de ampliação ou

intensificação do objeto — como se a memória enquanto afeto e o afeto que forja a memória distorcida ou intensificada se propagassem mutuamente, cada um multiplicando a força do outro? Acho que este tipo de cegueira faz música.

O medo de outra castração está totalmente ligado a essa aversão do olho. A morte de Emmett Till marca um tempo duplo, ritmo [*rhythm-a-ning*][6], um fazer nada redobrado [*redoubled nothing-ing*], morto e castrado. Mas sua mãe, ausente, presente, reabre ou deixa aberta a ferida que é redobrada, o nada que é redobrado no assassinato do seu filho. A Sra. Bradley abre, deixa aberto, reabre o corte violento, ritual, sexual de sua morte pelo caixão aberto, pelo não retocar do corpo, pela fotografia do corpo, pela transformação da fotografia em memória e pesadelo de que muitos falam (por exemplo, Roland Barthes, sobre quem falaremos mais tarde). Esse deixar aberto é uma performance. É o desaparecimento do desaparecimento de Emmett Till que emerge por meio da exibição das feridas do parentesco (eles próprios sempre reconfigurados e restaurados em e como e por uma colisão exogâmica). É a destruição contínua da produção contínua de (uma) performance (preta), que é o que eu sou, que é o que você é ou poderia ser se você pudesse ouvir enquanto olha. Se ele parece continuar desaparecendo quando você olha para ele, é porque você desvia o olhar, que é o que torna possível e impossível a representação, a reprodução, o sonho. E há um som do qual essa performance trata que aparentemente não está lá nessa performance; mas não apenas um som, já que também estamos preocupados com o que esse som invocaria — anseios imortais ou utópicos, embora não a utopia de um passado tornado presente, não a recuperação de uma perda e não apenas uma negação do presente, na forma de um deslocamento contínuo do concreto. Em vez disso, aqui está uma abundância — em abundância — do presente, uma abundância de afirmações na abundância do negativo, na abundância do desaparecimento.

6 [N.T.] "*Rhythm-a-ning*" é o nome de uma composição de Thelonious Monk, gravada em 1957.

Tal é o corte estético, evasão invasiva, choque do choque, adicionando forma e cor ao discurso verbal, adicionando grito e som extensivo à visualização da palavra. Uma imagem da qual nos desviamos é imediatamente capturada na produção da sua reprodução memorizada e re-lembrada. Você se inclina em direção a ela, mas não pode; os arranjos estéticos e filosóficos da fotografia — algumas organizações de e para a luz — antecipam um olhar que não pode ser sustentado como olhar puro, mas deve ser acompanhado pela escuta e isso, mesmo que o que seja ouvido — eco de um assovio ou de uma frase, gemido, luto, testemunho e fuga desesperados — seja também insuportável. Eis as músicas complexas da foto. Eis o som diante da fotografia:

Grito dentro e fora, fora-do-fora, da imagem. Tchau, baby. Assobio. Senhor, leve minha alma. Paixão redobrada e reanimadora, a paixão de um ver que é involuntário e incontrolável, um ver que se redobra em som, uma paixão que é o redobramento da paixão de Emmett Till, de qualquer coisa que a paixão redimiria, crucificação, linchamento, paixão, passagem do meio. Então, olhar implica que se deseje algo para essa foto. Então, esse luto muda. Então, quem observa corre o risco de escorregar, não para longe, mas para dentro de algo menos confortável do que o horror — julgamento estético, negação, riso e alguma reflexão, movimento, assassinato, música, tudo externo e sem precedentes. Então, há um êxtase inapropriado que carrega essa estética — isso é retirado aos gritos, desmaios, línguas, sonhos. Então, talvez ela estivesse contando com a estética.

Essa estética aural não é o simples ressurgimento da voz da presença, da palavra visível e gráfica. O *logos* que a voz implica e exige foi complicado pelo eco do assobio transgressivo, da sedução abortiva, da despedida gaguejada e pelos sobretons reconstrutivos do gemido. Algo é lembrado e repetido em tais complicações. Transferido. Mover-se através ou lidar com esse algo, improvisar, requer pensar a respeito da alvorada e de como o luto soa, como o gemido soa. O que é criado e destruído. Teremos que fazer isso tendo

em mente tudo o que permanece urgente e necessário e aberto na crítica ao fonologocentrismo, iniciada por Derrida. No entanto, temos que cortar a "redução da substância fônica" em curso, cuja origem não é rastreável, mas é pelo menos tão antiga quanto a filosofia, pelo menos tão antiga quanto seu outro paradoxalmente interinanimado, o fonocentrismo, e antecede qualquer convocação para se colocar em movimento, seja em Descartes ou Saussure, seja no eco crítico deles em Derrida. A recusa em neutralizar a substância fônica da fotografia reescreve o tempo da fotografia, o tempo da fotografia de quem morreu. O tempo do som da fotografia de quem morreu não é mais irreversível, não é mais vulgar e, além disso, não está indexado apenas à complicação rítmica, mas também aos harmônicos extremos e sutis de vários gritos, zumbidos, vociferações, berros e gemidos. O que esses sons e seus tempos indicam é o caminho para outra questão que diz respeito à universalidade, uma reabertura da questão de uma linguagem universal através da nova música, para que agora seja possível acomodar uma diferenciação do universal, da sua reconstrução contínua no som como a marca diferencial, dividida e abundante, dividindo e abundando. Mas quantas pessoas realmente ouviram essa fotografia? Hieróglifos, escrita fonética, fonografia — onde está a fotografia em meio a tudo isso?

O gemido preto é o conteúdo fonográfico dessa fotografia. E o assobio é crucial como o gemido; o assobio do trem, talvez; seu assobio carregando o eco do trem que levou suas origens particulares para o norte, o trem que o trouxe para casa e o levou para casa e o trouxe para casa. Há uma enorme itinerância aqui, uma fugacidade [*fugitivity*] que a quebra deixou ainda mais quebrada, círculo de fuga e retorno quebrado e contínuo.[xlviii] E a lacuna entre elas, entre seus modos de audibilidade frente à fotografia, é a diferença na invaginação do que corta e do que envolve, sendo a invaginação aquele princípio de impureza que, para Derrida, marca a lei da lei do gênero onde a série, o conjunto ou a totalidade é constantemente improvisada pela potência da ruptura e do aumento de uma singularidade presente, sempre e já múltipla

e disruptiva. Assim, a fala é quebrada e expandida pela escrita; de modo que os hieróglifos são afetados pela escrita fonética; de modo que uma fotografia se exerça através do alfabeto; de modo que o conteúdo fonográfico impregne a foto. E esse movimento não marca uma decadência orbital na qual a significação retorna inevitavelmente a alguma simples presença vocal; em vez disso, é o itinerário da força e do movimento da significação para fora. As implicações dessa estética aural — essa reescrita fonográfica de/na fotografia — são cruciais e poderosas porque indicam algo geral sobre a natureza de uma fotografia e de uma performance — a universalidade contínua da sua singularidade absoluta —, que é ela mesma, ao menos para mim, mais clara e generosamente dada na fotografia preta e na performance preta. (Isto é, por exemplo, o que Ma/ckey[7] sempre busca, sempre sabe).

A pretitude e a maternidade desempenham papéis importantes na análise da fotografia que Roland Barthes faz em *A câmara clara*, a meditação extensa e elegíaca de Barthes sobre a essência da fotografia, que gira em torno de uma fotografia irreproduzível e inobservável de sua mãe quando criança (a "Fotografia do jardim de inverno"), uma mulher notável para Barthes em parte porque, diz ele, ela não fazia observações.[xlix] A pretitude é o local ou marca do objeto ideal, a espectadore ideal (e isto é tudo para a análise de Barthes, desde que a realização ou operação da fotografia é colocada entre parênteses e posta de lado no início de *A câmara clara*). A pretitude é a corporificação de uma ingenuidade que moveria Barthes, o autodenominado fenomenólogo essencial, de volta ao antes da cultura para um olhar puro e imaculado.[l] O paradoxo, aqui, é que a redução que a fenomenologia deseja parece exigir a regressão a um estado pré-científico caracterizado pelo que Husserl, seguindo Hegel, chamaria da incapacidade da ciência. As pessoas que são incapazes da ciência são aquelas que estão fora da história, mas essa

7 [N.T.] Ao cortar o sobrenome de Nathaniel Mackey, Moten faz com que ele soe como "my key" (minha chave).

música visual

exterioridade é precisamente o ponto de partida desejado para a fenomenologia, que se moveria não através da tradição filosófica, mas diretamente para e nas próprias coisas. E, de fato, é assim que o império torna possível a fenomenologia, configurando uma simplicidade estruturada pela regressão, retorno e redução reconfigurada como refinamento. A fixação do império pela mãe é a obsessão da fenomenologia pela pretitude. A pretitude está situada precisamente no local da condição de possibilidade e impossibilidade da fenomenologia; para Barthes, isso não é um problema porque o objeto e a espectadore da fotografia também residem ali. Esse não espaço intersticial é onde mora a fotografia, esse ponto de embarque para a viagem eurofálica [*europhallic*] em direção ao interior, ao lugar de outre, ao continente escuro, à pátria que sempre se codifica como uma descida imperial a si mesmo. Esse retorno regressivo ao "que foi" e/ou ao onde-você-esteve é palco para a performance daquela colisão violenta e diruptiva que é tanto a vida dramática da pretitude quanto a abertura do que se chama modernidade.[ii] O linchamento e a fotografia de Emmett Till, a exibição reprodutiva do seu corpo fotografado por sua mãe, a teoria barthesiana da fotografia que é fundada, em parte, numa invocação silenciadora dessa mãe e da mãe dele, são todos parte da produção contínua dessa performance. Não deveria ser surpreendente, então, que a análise de Barthes em *A câmara clara* seja estruturada por uma série de movimentos problemáticos: uma rejeição do histórico na fotografia, que a reduz meramente ao campo do "interesse humano"; uma figuração da historicidade fotográfica oprimida por aquela intencionalidade unívoca de quem fotografa, que só pode resultar em "uma espécie de investimento geral [...] sem acuidade particular"; uma diferenciação ontológica entre o ato de fotografar e a fotografia; e uma neutralização semiótica da substância fônica não ordenável ou não significativa da fotografia.[iii] É especialmente o primeiro e o último desses elementos que emergem aqui:

> A Fotografia é unária quando transmite enfaticamente a "realidade" sem duplicá-la, sem fazê-la vacilar (a ênfase é uma força de coesão):

nenhum duelo, nenhum indireto, nenhum distúrbio. A Fotografia unária tem tudo para ser banal, na medida em que a "unidade" da composição é a primeira regra da retórica vulgar (e especialmente escolar): "O tema, diz um conselho aos fotógrafos amadores, deve ser simples, livre de acessórios inúteis; isto tem um nome: a busca da unidade".

As fotos reportagens são com muita frequência fotografias unárias (a foto unária não é forçosamente pacífica). Nessas imagens, nada de *punctum*: choque -a letra pode traumatizar-, mas nada de distúrbio, a foto pode "gritar", não ferir. Essas fotos de reportagens são recebidas (de uma só vez), eis tudo. Eu as folheio, não as rememoro; nelas, nunca um detalhe (em tal canto) vem cortar minha leitura: interesso-me por elas (como me interesso pelo mundo), não gosto delas.[liii]

A passagem de Barthes da fotografia vulgar e unária do grito para a fotografia refinada da picada ou da ferida está ligada ao questionamento ontológico que se baseia na não reprodutibilidade de uma fotografia e no velamento teológico do original no interesse por uma teoria da significação fotográfica.[liv] Contra o pano de fundo de Emmett Till, o silenciamento de uma fotografia em nome daquele espaço intersticial entre o Ato de Fotografar e a Fotografia é também a rejeição silenciadora de uma performance em nome daquele espaço intersticial entre Performance e Performatividade. E, novamente, paradoxos sem fim são produzidos aqui, de modo que a crítica de Barthes a respeito da fotografia unária é baseada na suposição da sensualidade unária da fotografia. E esta é uma suposição prescritiva — a fotografia deve ser sensualmente unária, não deve gritar para que possa picar. A fotografia que fere é absolutamente visual; essa é a única maneira de você amá-la.

Então, qual é a relação entre a presença necessária da interinanimação da pretitude ingênua e a maternidade pré-observacional na teoria de Barthes e a necessária ausência de som? Talvez seja a seguinte: que a repressão necessária — em vez de alguma ausência naturalizada — da substância fônica em uma semiótica geral se aplique também à semiótica da fotografia; que o desejo semiótico de universalidade, que exclui a diferença do sotaque ao excluir o som na busca de uma

linguagem universal e de uma ciência universal da linguagem, manifesta-se em Barthes como a exclusão do som/grito da fotografia; e, no movimento metodológico fundamental do-que-se-chamou-de-esclarecimento, vemos a invocação de uma diferença silenciada, de uma *materi*alidade preta e silenciosa, para justificar a supressão da diferença em nome de uma (falsa) universalidade.

No final, porém, nem a linguagem, nem a fotografia, nem a performance podem tolerar o silêncio. O que quer dizer que as universalidades que esses nomes marcariam existem apenas nas singularidades de uma linguagem, de uma fotografia, de uma performance, de singularidades que não podem viver na ausência de som. O sotaque reprimido retorna precisamente na duplicação que essas coisas exigem, que a teoria dessas coisas demanda; de modo que o som e a gravação estão fundamentalmente conectados em sua necessidade disruptiva de linguagem, fotografia e performance. Essa estética aural é com o que ela conta para intensificar a política da performance, cuja produção ela estende. O significado de uma fotografia é cortado e aumentado por um som ou ruído que a rodeia e perfura seu quadro. E se, como Barthes sugere, esse significado ou essência ou *noema*[8] é a morte, o "isso-foi do objeto fotográfico", então o som o perturba em prol de uma ressurreição. O conteúdo da música dessa fotografia, como o da música preta em geral, segundo Amiri Baraka, é a vida, é a liberdade. A música e o teatro de uma fotografia preta são eróticos: o drama da vida na fotografia de quem morreu.

Então, qual é a diferença entre a incapacidade do filho de reproduzir a fotografia da sua mãe morta e a insistência da mãe na reprodução da fotografia do seu filho morto? A diferença tem a ver com posturas distinguíveis em relação à universalidade, com o que a descoberta de uma performance ou de uma fotografia tem a ver com a universalidade, com a diferença significativa e ilusória e com a relação entre Performance e Performatividade, o Ato de Fotografar e a

8 Na fenomenologia de Husserl, "noema" designa o objeto visado pela consciência humana.

Fotografia. Se "a Fotografia do jardim de inverno [...] era [de fato] essencial, ela realizava para [Barthes], utopicamente, *a ciência impossível do ser único.*"[lv] Esta ciência impossível, a palavra única e universal ou *logos*, é alcançada apenas em uma espécie de solipsismo, apenas na memória que ativa a capacidade única de ferir da fotografia. Enquanto isso, a Sra. Bradley evita (por meio de uma publicidade insistente em que é transportado o eco de assobios e gemidos; no intuito de chegar a algum lugar outro, ou seja, real) a intersecção utópica da hermenêutica, da fenomenologia e da ontologia que marca a origem e o limite do desejo de Barthes. Para Barthes, a incapacidade e/ou falta de vontade de descobrir uma fotografia é impulsionada pela postura de uma universalidade e singularidade que só pode ser lamentada; para a Sra. Bradley, a descoberta de uma fotografia na plenitude de sua múltipla sensualidade se move na direção de uma universalidade por vir, chamada por aquilo que está dentro e ao redor da fotografia — o gemido preto.

Cerca de vinte e cinco anos antes de *A câmera clara*, em um ensaio intitulado "A grande família dos homens", Barthes fez algumas suposições, na forma de uma pergunta, sobre o que os "pais de Emmet *[sic]* Till, o jovem negro assassinado pelos brancos", teriam pensado sobre A Grande Família dos Homens e a célebre exposição fotográfica itinerante chamada *A grande família dos homens.*[lvi] Ele usa essas suposições para defender a necessidade de um humanismo progressivo na historização contínua da natureza, em vez de uma foto-afirmação acrítica de certos fatos universais como o nascimento e a morte. Afinal, ele escreve, "reproduzir a morte ou o nascimento nos diz, literalmente, nada. Para que esses fatos naturais tenham acesso a uma linguagem verdadeira, eles devem ser inseridos em uma categoria de conhecimento que significa postular que se pode transformá-los e, precisamente, sujeitar sua naturalidade à nossa crítica humana."[lvii] De fato, para Barthes, o fracasso de tal fotografia reside em sua incapacidade de mostrar

se a criança nasce bem ou mal, se faz a mãe sofrer ou não, se é ou não atingida pela mortalidade, acede a esta ou outra forma de futuro: eis o que as nossas Exposições deveriam focar, e não a lírica eterna do nascimento. É o mesmo quanto à morte: será que devemos cantar uma vez mais a sua essência, arriscando-nos assim a esquecer que ainda podemos tanto contra ela? É este poder ainda bem jovem, demasiado jovem, que devemos magnificar, e não a identidade estéril da morte "natural".[lviii]

No final de sua carreira, no entanto, Barthes produziu um texto âque exige que nos perguntemos como uma crítica à supressão do peso determinante da história é deixada para trás por uma postura que nada mais é do que a-histórica. Onde a história e aquela singularidade que existe em função da profundidade/interioridade, uma certa incursão no interior da fotografia e da identidade, fundem-se em "A grande família dos homens", a história e a singularidade se reconfiguram uma em relação à outra em *A câmara clara*. Lá, a história existe apenas em relação ao ego soberano que é dado e representado pela força que fere e detém o *punctum* fotográfico, a colocação da interioridade de um sujeito a uma provação sem fim.[lix] No lugar onde a diferença estava antes ligada às injustiças históricas que ela tanto estrutura como por elas é estruturada, agora ele marca apenas a singularidade de um ego; é "esse tempo em que não éramos nascidos" ou, mais particularmente, "a época em que minha mãe estava viva *antes de mim*".[lx] E, de fato, a representação da injustiça, da alienação histórica, agora se configura apenas como banalidade. Essa configuração marca o retorno, paradoxalmente, de um humanismo vazio da morte (e do nascimento) que, em outro lugar e anteriormente, Barthes havia criticado. *A fotografia como tal* agora é apenas o fato visual e universal da morte, do passado, do-que-foi [*that-has-been*], da essência ou *noema* da fotografia que, novamente, é o objeto do desejo analítico de Barthes. Por outro lado, uma *fotografia* permanecerá, para ele, não invisível, mas simplesmente irreproduzível. A fundamental ausência de profundidade, sustentada na própria forma da impressão, permite apenas o triste gesto de

virar a fotografia. O apelo à possibilidade da materialidade histórica de uma identidade particular se transforma na rememoração [*memorialization*] rasa da sucessão da fotografia. Essa análise é moldada pelo recrudescimento daquele humanismo que marca o que Louis Althusser chamou de "a internacional dos sentimentos decentes",[lxi] embora aqui o sentimento seja entorpecido por um egocentrismo violento. Desse egocentrismo emerge uma fenomenologia intensamente melancólica da fotografia, na qual o que se poderia chamar de perda da particularidade histórica ou da particularidade de uma fotografia é deslocado pela perda do desejo por esses objetos e pelo objeto como tal.

Mas já há algo descabido em "A grande família dos homens"; uma oposição entre os modos de produção do humano e da essência humana que é precisamente o que a Sra. Bradley corta. É a cisão em que a totalidade é evitada/anulada [*a/voided*] em prol da particularidade histórica, e é deslocada, em *A câmara clara*, por uma preocupação ontológica reificada com o *studium* e o *punctum*, um privilégio fenomenológico da essência que revela que a história é fundamentalmente pessoal, fundamentalmente díctica e, portanto, ainda exclui não apenas a totalidade que Barthes já rejeita no texto anterior, mas também a singularidade que ele deseja no texto posterior. Em outras palavras, a particularidade histórica torna-se o que Bertrand Russell teria chamado de particularidade egocêntrica. Então, trata-se de como ouvir atentamente o som abafado da fotografia conforme ela ressoa nos textos de Barthes sobre fotografia, através de sua repressão e difamação; isso dá a você algumas pistas sobre a inevitabilidade de certo desenvolvimento no qual egocentrismo e ontologismo, talvez um para o desgosto do outro, estão cada um ligado ao outro em teoria, ou seja, em epistemologias do olhar puro. E talvez qualquer discurso e escrita que surja após ou sobre uma fotografia ou uma performance deva lidar com este problema epistemológico e metodológico: como ouvir (e tocar, saborear e cheirar) uma fotografia, ou uma performance, como sintonizar-se com um gemido ou um grito que anima a fotografia com uma

intencionalidade que vem de fora. Barthes está interessado, mas, por implicação, não ama o mundo. O grito que estrutura e rompe a fotografia de Emmett Till com uma historicidade penetrante, que ressingulariza e reconstrói seu corpo quebrado, emerge do amor, de um amor pelo mundo, de uma intenção política específica. Quando Barthes invoca a Sra. Bradley em uma crítica da fotografia naturalista e universalizante do simples fato da morte, mas falha em reconhecer sua própria contribuição metafotográfica para essa crítica, ele revela uma incapacidade bastante específica que será totalmente ativada anos depois, em outro discurso sobre fotografia igualmente dependente de imagens pretas.

Claro, a morte de Emmett Till (cuja palavra prejudica a ele e a ela) não foi natural e a fotografia mostra isso. Mostra isso e a dificuldade *da morte*, o sofrimento da mãe, a ameaça de uma alta taxa de mortalidade e o fechamento aparentemente absoluto do seu futuro. Mas não o faz por meio do apagamento [erasure] do lirismo ou mesmo do "natural", pois estes ressurgem, por meio de uma dialética insuportável e viciosa, na música da fotografia. A pergunta de Barthes foi apenas retórica. Ele não perguntou realmente a Sra. Bradley o que ela pensava. Ela nos contou mesmo assim. E assim essa fotografia — ou, mais precisamente, o fato natural e não natural que é fotografado e exibido — não pode simplesmente ser usada como negação inarticulada de uma sempre e necessariamente falsa universalidade. Porque é também em nome de uma universalidade dinâmica (que se move criticamente na dor, na raiva, no ódio, no desejo de expor e erradicar a selvageria, entre outras coisas), cuja organização suspenderia a condição de possibilidade de mortes como a de Emmett Till, que a foto foi mostrada e é vista. É em prol de certa derrota ou pelo menos da desconstrução da morte, uma improvisação ressurreta ou (segunda) reconstrutiva através do orgulho da morte e através de uma cultura que, como Baraka aponta em um poema recente, "acredita que tudo é melhor/Morto. E que tudo vivo/é [seu] inimigo", que o corpo de Till foi mostrado, foi visto e que a fotografia do corpo de Till é mostrada, é vista.

Mas Barthes não estava tentando ouvir o som dessa manifestação, o som da *iluminação* da facticidade da fotografia que contém uma afirmação não da, mas *fora da* morte. A Arte Preta, ou seja, A Vida Preta, ou seja, (A Vida Contra) A Morte Preta, ou seja, O Eros Preto, é a produção contínua de uma performance, a produção contínua de uma performance: ruptura e colisão, aumentada em direção à singularidade, filho sem mãe, mãe sem filhos, grito de partir o coração, gemido nos acampamentos do dique [*leeve camp*][9], carne magra enlutada e giro de cabeça, queda, *Stabat mater*, dê um passo, um golpe solto do *booty* funk afaga meu rosto, cachorro amarelo, trem azul, viagem preta. As maneiras como o gemido preto improvisa através da oposição entre luto e melancolia rompem o enquadramento temporal que sustenta essa oposição, de tal forma que um olhar demorado e prolongado para a — uma resposta estética à — fotografia se manifesta como ação política. A exibição da imagem é melancólica? Não, mas certamente não é também simples libertação ou luto. O gemido improvisa através da diferença. Você tem que ficar olhando para poder ouvir.

Então, em nome dessa brilhante seção de sopros, cabem algumas variações da pergunta de Alexander: Você consegue olhar para isso, ou seja, você consegue olhar para isso novamente (tal repetição sendo um elemento constitutivo do que significa e é ser preto)? Você pode ser preto e não olhar para isso (novamente)? Você pode olhar para isso (novamente) e ser preto? Há uma responsabilidade de olhar sempre, novamente, mas às vezes parece que o olhar vem antes, retém, replica, reproduz o que se olha. No entanto, o olhar mantém aberta a possibilidade de fechar justamente aquilo que pede e torna necessária essa abertura. Mas tal abertura só é realizada no olhar atento ao som — e ao movimento, ao tato, ao sabor, ao cheiro (assim como à visão): o conjunto sensual — daquilo que é olhado. O som funciona e se move não apenas através,

9 [N.T.] *Leeve camps* eram os acampamentos precários onde trabalhadores, em sua maioria homens pretos, abrigavam-se durante a construção de grandes diques ao longo do Rio Mississipi, entre os anos de 1880 e 1940.

mas diante de outro movimento, um movimento que está antes mesmo daquela afirmação que Barthes não ouviu. Uma fotografia foi vista, foi mostrada, em um caminho complexo, uma pulsão dissonante e polifônica. Na morte de Emmett Till, insurreição e ressurreição estão cada uma insistentemente *diante* da outra, esperando por um começo que só é possível após a experiência de tudo o que está contido na fotografia. O que está contido em uma fotografia não é exclusividade da fotografia, mas essa fotografia se move e funciona, é mostrada, foi vista, iluminada, diz, é animada, ressoa, quebrada, quebrando a canção de, a canção para, algo anterior, como A Música que é, como diz Mingus, não apenas bela, mas *terrivelmente bela*.

Então, eis a performance que descobri através desse "legado de linchamentos": no funeral de minha tia Mary (ela era minha tia favorita, mas eu estava com medo de olhar para o rosto dela na fotografia, não pude deixar de olhar o que fizeram dela na casa funerária), a Sra. Rosie Lee Seals levantou-se na igreja, saiu do programa e disse: "A irmã Mary Payne me disse que se ela morresse, ela queria que eu soltasse um *gemido profundo* em seu funeral". E, naquele momento, com seu sotaque de Las Vegas-da-Louisiana, condição da impossibilidade de uma linguagem universal, condição da possibilidade de uma linguagem universal, enterrando minha tia com música na alvorada, onde o gemido torna o luto sem palavras (o aumento e a redução da ou à nossa libertação mais do que é vinculado na presença da palavra) e a voz é dissonante e multiplicada pela metavoz, Irmã Rosie Lee Seals gemeu. Palavra nova, mundo novo.[lxii]

Tonalidade da totalidade

Três Palestras Materiais. Três Palestras Maternais.[lxiii]

Avance para a Liga dos Trabalhadores Pretos Revolucionários, um grupo dissidente de trabalhadores da indústria automobilística formado em Detroit, no final dos anos de 1960, e através do filme que a Liga produziu, *Finally Got the News* [Finalmente recebi as notícias].[lxiv] Aborde o filme e as

intervenções estéticas e teóricas específicas da Liga no filme, pensando a força da inscrição da palestra como forma. Siga a fonografia de uma espécie de performance — a escrita da palestra, a leitura da fala — a *mate*rialidade marcada e marcante de um acontecimento. A tradição da qual a Liga e seu filme emergem é aquela que requer uma re*mate*rialização (especificamente fônica), movida por um modo de parentesco que poderia ser dito ao mesmo tempo ferido e irracional, que fornece a base aberta para a produção do som político preto, em particular, e da sensualidade política preta, em geral.

Diga algo cuja substância fônica seja impossível de reduzir, cujos cortes e aumentos devam ser registrados. Fale e quebre a fala como um madrigal [*madrig*], como uma matriz (material, maternal). Leia em voz alta sobre a leitura externa, leitura em voz alta de um conjunto de inscrições, inscrições de e contra a crueldade e o terror, amputação e administração, a subordinação disciplinar aos instrumentos de produção. Opere sobre as, e não simplesmente dentro das, trilhas marxistas. Corte essas trilhas com a força daquela materialidade fônica e maternidade impossível à qual renunciam, talvez necessariamente, quase em seu princípio científico na análise da mercadoria. Em sua *Crítica da razão pós-colonial*, Spivak se movimenta para redescobrir aquela força que é, para ela, manifesta na "perspectiva da 'informante nativa' [que, ela sugere,] foi e continua a ser excluída da tradição do marxismo":[lxv]

> A forma-mercadoria é o *locus* do monitoramento homeopático continuado da diferença crônica entre socialismo e capitalismo — porque, com as coisas, ela gera "mais" (*Mehrwert* = mais-valia), e com as pessoas, permite a abstração e, portanto, a separação da intenção individual. [...] Vamos desfazer a oposição binária entre "força de trabalho [como] apenas uma mercadoria" e as hierarquias heterogêneas de gênero-raça-migrância [...] e veja um vai-e-vem no qual o cálculo racional da mercantilização protege dos perigos de uma política da identidade meramente fragmentada — e não apenas na esfera econômica. [Étienne] Balibar descreve "o termo 'proletariado' [como] apenas conota[ndo] a natureza 'transitória'

da classe trabalhadora, [...] acentua[ndo] a dificuldade em manter juntos, sem aporia ou contradição, o materialismo histórico e a teoria crítica do *Capital*. [...] Balibar vê esta transicionalidade como uma inabilidade de "formular o conceito de *ideologia proletária* como a ideologia dos *proletários*". [...] Devemos lê-lo como o momento em que o texto marxiano transgride seus próprios protocolos — até agora Balibar é nosso guia — para que ele possa ser revertido e deixar a subalterna (que não é coextensiva ao proletário) entrar na fase colonial, e hoje abrir espaço para o sujeito do Sul (em vez de apenas o migrante eurocêntrico) nacionalista-sob-rasura, de encerramento-global, que deslocaria a Cidadania Econômica por interrupção constante, "parábase permanente".[lxvi]

Tal redescoberta reside no (chamado ao) que é possível pelo corte e aumento do texto marxiano de si mesmo, embora a ruptura interna seja sempre ativada por um grito de fora, um grito que o texto só pode figurar subjuntivamente. O chamado de Spivak é, em si, um registro desse grito — um som subalterno, uma palestra escrita através e anteriormente e dentro de algum discurso impossível. O imperativo da "parábase permanente", de Paul de Man, também anima seu texto como *anima*, uma animalidade que se move com a força conectiva-interruptiva da organização polirrítmica. É um ritmo disciplinar, um ritmo da regra, mas essa disciplina responde a algo que estava lá anteriormente, algo localizado onde a ruptura e a criação se encontram como irregularidade, condição de im/possibilidade do padrão. Quando Spivak escreve nesse livro sobre o livro que ela não consegue escrever, ela se move em direção a uma dificuldade menos absoluta e mais particular: "Se eu estivesse escrevendo esta seção hoje, eu sentiria, aqui, o cheiro de um encerramento da mulher que será a agente do marxismo hoje, na inevitável classificação do europeu como 'internacional' e da internacionalidade organizada como 'dos homens'".[lxvii] Sua fonografia fora do padrão visa evitar tal apresentação e tal classificação. Esses ensinamentos são a ampliação do que está antes de tal encerramento no texto de Marx. Há algo ali, paralelo à perspectiva que Spivak busca valorizar, que tais ensinamentos provocam.

Eles o provocam por meio do desfazer de uma oposição binária que até mesmo Spivak deixa de lado: a oposição entre coisas e pessoas [*things and people*]. Na verdade, pensar a força de trabalho como mercadoria requer esbarrar, se não necessariamente confrontar por completo, o rastro de uma ruptura entre a pessoa e a coisa que está, por um lado, antes da diferenciação absoluta desses termos e, por outro lado, é restabelecida sempre e em toda parte no fato da escravidão. Esses ensinamentos são registros do som daquilo que Marx imagina, no discurso sobre o caráter fetichista da mercadoria e seu segredo, como impossível: a fala da mercadoria. Se a mercadoria pudesse falar, diria que seu valor não é inerente; diria, em última análise, que não pode falar. Mas as mercadorias falam e gritam, abrindo fissuras tonais e gramaticais que marcam o espaço da própria agência política e da intervenção teórica, rasura nacionalista, que circunda o globo, (isto é, aquela ideologia do proletário que não é uma ideologia do proletariado) (que está ao menos tocando esse espaço) para o qual e de onde Spivak chama. A Liga e as palestras audiovisuais que a percorrem também funcionam assim. Essas palestras são dadas pelo rastro da mercadoria.

O rastro da mercadoria é inseparável do seu caráter fetichista. Spivak diz: "Nos textos teóricos maduros [de Marx], ele não está centralmente preocupado com a ideologia, mas sim com a tarefa positiva de adquirir a visão de raio-X racional que cortaria o caráter fetichista da mercadoria".[lxviii] Portanto, desafie tal ver ou cortar, tal transparência violentamente imposta, ao mesmo tempo em que se pensa o valor imensurável do caráter fetichista da mercadoria como lente, como condição da possibilidade de outra visão, de outra racionalidade, mesmo de outro esclarecimento. Spivak continua, através de um momento revelador em Marx:

> O trabalhador entenderia e poria a trabalhar o circuito do capital mercantil. Considere o papel de transparência atribuído à racionalidade na seguinte passagem [do volume 2 do *Capital*]: "O capital mercantil, como produto direto do processo de produção capitalista, lembra sua origem e é, portanto, mais racional em

> sua forma, menos carente em diferenciação conceitual, do que o capital monetário, no qual todos os rastros desse processo foram apagados. [...] A expressão M... M' (M = m) é irracional na medida em que, dentro dela, parte de uma soma de dinheiro aparece como a mãe de outra parte da mesma quantia de dinheiro. Mas aqui esta irracionalidade desaparece.[lxix]

É uma passagem estranha e difícil de considerar. A mercadoria é mais racional, segundo Marx, na medida em que lembra suas origens e é, aparentemente, menos carente de diferenciação conceitual. A racionalidade relativamente maior está alinhada a certa transparência; somos capazes de ver através da mercadoria até suas origens. E essa visão das origens contrapõe-se à aparência maternal opaca — até delirante — do dinheiro, quando uma parte do dinheiro parece ter dado origem a outra parte do mesmo montante. Quando Marx alinha o que viremos a pensar como capital financeiro com o parentesco irracional de uma maternidade meramente aparente, somos chamades a pensar, junto com ele, em alguma autenticidade originária que está fora ou antes da maternidade. A mercadoria antimaternal, antematernal, emergiria de uma origem que reduz a diferença. A redução da diferença e a redução do materno coincidem com certa redução do material que anima as ciências do valor, desde a revolução de Marx até a aplicação igualmente abrangente de Saussure desse movimento revolucionário. Isso quer dizer, é claro, que a redução da substância fônica, da materialidade fônica, que Saussure exige para formar uma ciência universal da linguagem, é antecipada por Marx em *O Capital*. Novamente, essa redução da materialidade (fônica) também se move ao longo da trajetória de uma redução de (certa) maternidade (fônica). De tal modo que Spivak antecipadamente, onomatopaicamente [*echoically*], se afasta e se aproxima, tente trazer de volta todo aquele barulho. A força desse retorno é função de tal redução. A mercadoria amplamente diferenciada grita poeticamente, musicalmente, politicamente, teoricamente; a mercadoria grita e canta em trabalho de parto. O espírito do *mate*rial.

Nada disso teve a intenção de negar que o modelo de pretitude como performance preta como radicalismo preto que venho tentando pensar é extremo em seu masculinismo. Com efeito, tal modelo é marcado pela projeção contínua de uma noção específica de masculinidade que surge como resposta a e repúdio e repetição da violação da maternidade preta. O modelo de radicalismo masculino é tão antigo que não podemos realmente localizar sua origem, não importa quão tentadoras sejam determinadas datas ou eventos.

É, novamente, o radicalismo da separação filial, a afirmação estética e política dos filhos sem mãe e da maternidade impossível, e isso não pode ser rejeitado nem negado. Podemos ver seus contornos em e traçar sua trajetória desde a observação participante de Douglass até o desejo de R. Kelly. E isso quer dizer que o radicalismo masculino preto se manifesta como uma tradição retórica particular, uma linha de ensinamentos, se você quiser, que também precisa da reafirmação da materialidade e da maternidade que está em seu cerne. Tentar reafirmar isso é ser marcado por uma espécie de absorção e transferência da experiência matricial que, ao menos, é removida em algum momento da intensa repressão daquela experiência que impulsiona a retórica fantasmagoricamente incontida do radicalismo preto masculino. Nesse ínterim, esse outro materialismo deve ser lido e deve ocorrer em e como uma matriz de vozes, dobradas ou redobradas como um palimpsesto. É na maneira como se lê uma palestra que residem as intervenções teóricas sobre, digamos, o valor ou o espaço global pós-moderno. Isso quer dizer que elas residem no espaço interno e na organização da palestra e no espaço interno e na organização do meio da palestra.

A interinanimação do maternal e do material que se manifesta iconicamente na voz feminina, particularmente na forma como o grito ou clamor da voz feminina se torna irredutível ao significado, é parte do que me interessa aqui. É claro que este é um terreno que Kaja Silverman explorou de maneira célebre e rigorosa, mas tenho que pensar diferentemente dela, porque tenho uma percepção diferente do valor dos sons que são irredutíveis ao significado. Esse valor está

ligado à reconstrução do valor e das ciências do valor. Esse sentido diferente do valor do grito origina-se de uma tradição cujos enormes recursos estéticos e políticos emergem precisamente através, se não de, tais gritos, em que esses gritos são sempre muito mais do que primários. A condição de possibilidade de tal emergência é a capacidade de pensar criticamente o grito, de oferecer o que o grito exige e que está diante — ou seja, antes e depois — tanto da interpretação quanto da leitura. Seguindo Silverman, mas um pouco por fora do seu caminho, quero sugerir que uma assincronia bastante específica entre som e imagem marca o ponto de uma intervenção radical. Esse deslocamento ou fora-do-ritmo anima a audiovisualidade (a arritmia de suas múltiplas vias) da mercadoria em geral. Nessa tradição, apesar de quaisquer vozes poderosas de rejeição, a voz do homem é a voz de uma mulher, e a verdade aguda do falsete são o tom e o conteúdo revolucionários.

Dois encontros parecem ocorrer, mas não ocorrem, eu acho, no ensaio de Fredric Jameson, "Cognitive Mapping" (Mapeamento cognitivo): o encontro com a estética (e, por extensão, entre a estética e a política) e o encontro entre os recursos teóricos e as aspirações de Jameson e os da Liga. São recursos e aspirações que dizem respeito a possíveis compreensões, tanto prescritivas quanto descritivas, da estética e da representação, categorias privilegiadas por Jameson em seu ensaio. Os recursos e aspirações estão completa e amplamente documentados no jornalismo da Liga e se manifestam nas formas e trabalhos estéticos e organizacionais criados por ela, especialmente em *Finally Got the News*. Em "Cognitive Mapping", Jameson menciona o filme — até mesmo o chama de "excelente e emocionante" — apenas para descartá-lo como o próprio ícone do "fracasso" final da Liga e das razões para esse "fracasso", como um tipo de deslizamento, através da contradição inelutável embutida na oposição do global e do local (o que Jameson chama de "descontinuidade espacial" ou "a incapacidade de mapear socialmente"), em mero "espetáculo", o desaparecimento imaginário do seu referente, a Liga e seu movimento. Mais especificamente, Jameson vê o filme e a

Liga como um exemplo de representação fracassada que pode então ser enquadrada em uma "representação espacial mais bem sucedida" — uma "narrativa de derrota que, às vezes, de forma ainda mais eficaz, faz toda a arquitetura do espaço global pós-moderno erguer-se em um perfil fantasmagórico atrás de si mesmo, como se fosse uma barreira dialética ou limite final". Tal narrativa é onde os termos e condições de tal falha são mostrados mais claramente. E, assim, ele se engaja não com a Liga e com suas autorrepresentações mediadas, mas sim com o livro indiscutivelmente valioso sobre a Liga, *Detroit, I Do Mind Dying* [Detroit, realmente me importo em morrer], de Dan Georgakas e Marvin Surkin.[lxx] O objeto com o qual Jameson se engaja não é o filme que a Liga produz, não é a sua representação de si mesma, mas sim a representação do fracasso da Liga, que é, em última análise, entendida por Jameson como uma falha em se representar adequadamente (em relação ao capital global e ao espaço global pós-modernos, pós-fordistas, pós-industriais). Mas se essa outra estética, a estética do mapeamento cognitivo como Jameson a entende, é possível; se, na verdade, ela é dada como uma espécie de chance magnífica ou abertura no próprio encontro entre a teoria marxista e os recursos teóricos e aspirações político-econômicas mantidas dentro (do trabalho) da estética preta que Jameson marca em um enquadramento que também é uma rasura; então, o problema da incapacidade de confrontar esses recursos não pode ser esquecido. O ensaio de Jameson fornece não apenas a oportunidade de lidar com esse problema, mas também nos dá a oportunidade de olhar para um modelo — o próprio filme — de tal encontro, pois é na não/interseção [*non/intersection*] de uma estética emergente do mapeamento cognitivo, de um lado, e uma extensão crítica da estética preta em seu sentido histórico mais amplo, de outro, que *Finally Got the News* está situado.

Eis a abertura de "Cognitive Mapping":

> Abordarei um tema sobre o qual não sei absolutamente nada, exceto pelo fato de que ele não existe. A descrição, reivindicação ou previsão de uma nova estética geralmente são feitas por artistas em

atividade cujos manifestos articulam a originalidade que esperam de seus próprios trabalhos, ou por críticos que pensam já ter perante seus olhos a ebulição e emergência daquilo que é radicalmente novo. Infelizmente, eu não posso reivindicar nenhuma dessas posições. E, como não tenho sequer certeza de como imaginar o tipo de arte que quero propor aqui, muito menos afirmar a sua possibilidade, podemos nos perguntar que tipo de operação será esta: produzir o conceito de uma coisa que não podemos imaginar.[lxxi]

Jameson diz que precisamos, mas somos incapazes dessas formas de representação — política e estética — que permitiriam tanto uma descrição do espaço global pós-moderno quanto uma visão prescritiva desse espaço transformado, ressocializado. E note que essa problemática espacial está imediatamente ligada a um problema temporal/histórico que diz respeito à relação entre prescrição, ou profecia, e descrição, enquanto lembra a formulação de Ellison, do epílogo de *Homem invisível*, como uma articulação particularmente elegante e sucinta desse complexo. Quer sejam os quadros restritos de várias formas do realismo estético ou mesmo jornalístico ou as inadequações violentas e absurdas da democracia representativa e seus corolários referentes às problemáticas da liderança, esses problemas de representação emergem com uma intensidade especial na era do capital multinacional, na forma espacial particular (de contradição) que lhe corresponde e nos quadros temporais e históricos dentro dos quais esse espaço se torna cognoscível [*is cognized*], com ou sem sucesso.

Assim, Jameson descreve, pede ou prevê outra estética em prol de outra política. E esse interesse, reconhece ele, imediatamente levanta a possibilidade de que a estética ou a atenção teórica à estética seja apenas "uma espécie de cortina"[lxxii], apenas um pretexto para debater questões teóricas e políticas que se tornam dominantes após o surgimento de algo chamado de "pós-marxismo". Em particular, Jameson quer reabilitar o conceito de totalidade social, sem o qual não pode haver uma descrição do capital/ismo [*capital/ism*] nem receita para o socialismo. Para tanto, ele empregaria usos particulares e tradicionais da estética: a saber, aqueles ligados

ao ensino, ao que comove e ao deleite. Ele emprega a noção de Darko Suvin do cognitivo como termo que liga e descreve esses usos, embora seja importante que ele abstraia a palavra-chave "incremento" da formulação de Suvin, perdendo assim a força potencial de um possível tipo de energia potencialmente aumentativa que poderia ser mantida dentro e ser ela mesma disruptiva em relação à noção aditiva de cognição estética de Suvin. Quero voltar a isso — o peso de uma espécie de musicalidade aumentativa ou invaginativa e a estética — um pouco mais tarde. Mas agora é importante destacar que a recuperação que Jameson faz desses usos da estética está ligada à tentativa necessária de reabilitar a noção de representação, uma noção que ele iguala à figuração como tal, e não a noções restritivas de formas mais ou menos impossíveis de verossimilhança, como indiquei anteriormente. O apelo a uma nova estética é o apelo a um novo modo de representação. E o que deve ser representado ou figurado é a totalidade social, ela própria nem caracterizada por, nem icônica de outra coisa senão o próprio capital.

Jameson segue traçando sua periodização particular do capital. Ele mapeia a correspondência entre seus três estágios — mercantil, imperialista, multinacional — e suas formas espaciais particulares — a grade cartesiana de extensão infinita e uma capacidade igualmente infinita de imaginar ou modelar a totalidade da grade e as relações situadas dentro dela; o espaço mundial não abarcável [*unencompassable*] do imperialismo, em que o aparecimento do local marca apenas a ausência de uma "essência" distante e separada do espaço-tempo; a compressão espaço-temporal dessa distância modernista/imperialista separada espacial e temporalmente, uma compressão caracterizada pelas massivas acelerações, encurtamentos e prenúncios tornados possíveis pela cibernética e que se manifestam no que equivale a um imediatismo debilitante e avassalador em que os sujeitos, eles próprios fragmentados pela força dessa compressão, são lançados em um conjunto de realidades múltiplas, onde a dupla fragmentação excede até mesmo o aparato estético de um modernismo que aprendeu a reconstruir, pelo menos parcialmente,

algumas ruínas. É nesse ponto que Jameson dá seu relato do livro sobre a — ao invés do filme sobre a e feito pela — Liga dos Trabalhadores Pretos Revolucionários, chamando a atenção do seu público para o fato de que ele pensa que somos todos "sofisticados" o suficiente para sermos capazes de teorizar a estética, pensar o conceito do que não podemos imaginar, por meio da obra de não ficção de Georgakis e Surkin. Essa sofisticação permite que a Liga e o filme que ela produziu sejam relegados ao *status* de um exemplo que é, em si, essencialmente indigno de qualquer atenção, mas é importante na medida em que permite a outros fenômenos aparecerem, fenômenos mais gerais, a totalidade ou pelo menos a necessidade e a ausência de sua conceituação. Somente dessa forma limitada, mas capacitadora, por não ter precisamente nada a dizer sobre a totalidade, que a Liga tem algo a ver com qualquer compreensão possível da totalidade.

Em um momento crucial do filme, porém, a voz em tom de palestra do porta-voz da Liga, Kenneth Cockrel, emerge e se expressa precisamente sobre a totalidade, sobre a natureza da ordem mundial e a posição da Liga dentro dela. Sua voz emerge de uma fonte fora da tela e como aquele modo de ser que Michel Chion, em *The Voice in Cinema* [A voz no cinema], chama de *acousmêtre*. O conteúdo da palestra marca a voz de um trabalhador, embora as imagens na tela sejam agora dos órgãos de administração e do meio de circulação e consumo dos automóveis que trabalhadores fabricam. O fato de Cockrel ser advogado completa a cadeia de discrepâncias conhecidas e desconhecidas que estruturam o filme e nossa experiência dele. Se pensarmos essas discrepâncias como rupturas de sincronizações audiovisuais, ideológicas e teóricas, então a questão de uma leitura do filme pode ser considerada para entrar no terreno apresentado por Chion e pela crítica de Kaja Silverman de Chion, em *The Acoustic Mirror* [O espelho acústico].[lxxiii] Uma improvisação da palestra exige outros protocolos que trazem um traço de Silverman e Chion adquirido no movimento através do espaço entre eles.

Portanto, quero começar a vincular uma investigação preliminar sobre a possibilidade de uma análise marxiana do

som acusmatricial [*acousmatrical*] (ou, mais precisamente, da não/conjuntura *musical* do aural e do visual) no filme a uma leitura da descrição/chamado/previsão de Jameson (a ambivalência com a qual ele nomeia seu projeto é importante) de e para uma "estética do mapeamento cognitivo". O argumento vigoroso de Jameson em favor da necessidade do pensamento totalizante não apenas para descrição e representação precisas do "espaço global pós-moderno", mas também para a visão desse espaço renascido é minado precisamente por um apelo *não aumentado* ao que em outro lugar ele chama de "figuras do visível". Chion nos alerta para a incômoda proximidade do *acousmêtre* com "a *fantasia panóptica* paranoica e muitas vezes obsessiva, que é o domínio total do espaço pela visão" que se dá na própria fantasia da voz materna que Silverman o pega reproduzindo.[lxxiv] Essa constelação está, é claro, perturbadoramente próxima da faculdade muito imaginativa que Jameson deseja. Mas o tom e o som em *Finally Got the News* transformam a representação em um substituto sinestésico para a visão — em que uma narrativa de derrota se transforma em uma projeção de vitória —, que é considerada no filme como uma espécie de energia potencial e é o traço da força particular e poderosa da auralidade na tradição política e estética afro-diaspórica que o filme (e o movimento que ele retrata) estende. A irrupção do som no argumento de Jameson sobre a necessidade de uma imagem do conjunto social para qualquer sentido utópico de como o mundo deveria ser torna possível a compreensão desse conjunto precisamente através do aumento disruptivo da própria ideia de uma imagem puramente visual. Enquanto isso, as operações de certos elementos sonoros em *Finally Got the News* se movem dentro do projeto de representar e transformar o espaço global pós-moderno, tendo em mente o fato de que tais operações — parte da tendência histórica da estética de reconstruir o conjunto sensual/cognitivo — são parciais e preliminares. O *acousmêtre* é revolucionário precisamente porque não vê tudo, indo, portanto, em direção contrária à descrição analítica de Chion. Em última análise, a irrupção do som na imagem de Jameson, que reorganiza

o espaço fílmico (o espaço de e entre vários registros do conjunto sensual do filme), reconfigura a estética como um modo de habitar e improvisar aquele espaço que representa iconicamente um modo corolário de habitar e improvisar o espaço social/global. De forma que a justeza das afirmações de Jameson sobre a necessidade de um sentido do utópico e da ligação necessária de tal sentido a uma representação do conjunto social depende da conexão entre tal representação e o conjunto dos sentidos.

Som, e não fala (significado); som na fala: um tom de ensino, um tom calibrado pelo que Jameson chama de "as formulações tradicionais dos usos da obra de arte" que ainda serão operativas para essa nova estética do mapeamento cognitivo. A palestra se move em direções conjuntas: em direção a algo que terá sido descrito na convergência de uma fonologia generativa da linguagem da totalidade/utopia e uma análise marxiana do sotaque. Trata-se do que o som e o tom fazem para neutralizar a "barreira perceptual do imediatismo"; como estar dentro e fora da cidade (uma e muitas). Estas são coisas ligadas ao que o som pode abrir para você aqui. Assim, a narrativa da derrota como condição de possibilidade da vitória está totalmente ligada a uma correção do discurso ocularcêntrico da imagem e do espetáculo, que é fundamental para a análise de Jameson do espaço pós-moderno e para a compreensão desse espaço que ele deduz do filme quando a auralidade do filme, sua substância fônica, é esquecida. O que o som pode fazer para superar as descontinuidades espaciais? (Isso não é nada além de uma tentativa de ligeira variação e injeção de rigor em uma série de clichês sobre a música como linguagem universal, ou seja, totalizante/utópica). Tudo diz respeito à importância crucial do som para *Finally Got the News*, que permanece sem nome em sua vaga menção no texto de Jameson, embora até mesmo o som que o objeto sem nome carrega volte no nome do objeto que o substituiu, uma vez que o título do livro vem de um blues — uma variação local e invertida de uma música antiga do Delta — que a certa altura anima o filme. E o título do filme vem de um *slogan*, do tom de uma voz (como esse tom quebra tanto

a voz quanto o olhar fica para outra ocasião): "finalmente recebi notícias de como estão sendo utilizadas as contribuições [sindicais]". Resta-nos pensar essas relações: prescrição/organização, descrição/representação, a fim de investigar a ênfase colocada na descrição e na representação no projeto de Jameson. Quando a prescrição surge, surge como visão. Como podemos fazer esse som? É sobre a importância, ou seja, a política, de como você soa. Trata-se de uma análise/organização do conjunto: o conjunto do social e dos sentidos. O incremento cognitivo se dá apenas no encontro, no espaço--tempo do encontro que está entre encontros. Em tal espaço--tempo (separação), em tal corte, estão certas oportunidades. O encontro está no corte que o tom representa e o ritmo mantém. Se nos demorarmos nesse corte, nessa música, nessa organização espaço-temporal, podemos cometer uma ação. *Finally Got the News* prevê, descreve, clama por tal corte. Se o filme é imagem e espetáculo, também é som e música. Isso significa que não é apenas, em última instância, "um exemplo que pode servir para ilustrar". É também o contraexemplo (contra até a própria lógica da exemplaridade) que serve para cantar onde a musicalidade da forma fílmica é a imagética material da vitória.

Isso tudo para dizer que algo que terá sido encontrado como produto de uma estética preta encena continuamente a insistência penetrante de quem é excluído. Tal insistência não é apenas da identidade excluída, mas também do sentido excluído. E isso não se dá apenas em prol de uma particularidade dissidente, mas dos conjuntos que se manifestam em tal particularidade: os conjuntos dos sentidos, do trabalho, da identidade humana. Tal encontro teria indexado uma espécie de paralelo — entre o som, no espaço sensual do filme, e a pretitude, no espaço político do trabalho e do espaço econômico global pós-moderno, de forma mais geral. E essa fusão entre pretitude e som já terá sido cortada e aumentada — invaginada (para indexar uma cadeia de análises e sugestões que vai de Silverman a Spivak, a Derrida e além) — por uma economia sexual que Silverman diagnostica e rejeita. É nesse ponto, onde a audiovisualidade não convergente articula a

interarticulação da raça como sexualidade fantasmática e do sexo como racialidade fantasmática (para usar e abusar de uma frase de Balibar), que a tradição radical preta e a estética do mapeamento cognitivo emergem em e como uma espécie de encontro. Veja, o que a Liga fez é importante pelo que o seu fazer abriu, que foi justamente a possibilidade dessa universalidade e/ou totalidade, que algumas pessoas podem dizer que ela suspendeu na prática e na teoria. Essa abertura funciona precisamente no som/tom das suas descrições da totalidade, na sua vulgaridade (que se lê duplamente: doutrinária e vernácula) e musicalidade eloquentes. A questão é que o que está contido na *descrição* é a pista — ou seja, o som — de uma *prescrição* materialmente encarnada no espaço sensual do próprio filme. Cockrel parece ter uma boa compreensão da problemática do espaço global pós-moderno. Isso nos é transmitido pelo que, mais tarde, Georgakas e Surkin chamariam de "voz estridente", uma voz em tom alto e sobre uma montagem visual que vai da linha de montagem ao gabinete de gestão. E não é que o conteúdo que ele grita seja uma deturpação; é apenas que é melhor estar na moda também em relação à forma através da qual esse conteúdo é veiculado, porque isso dá uma abertura para um conteúdo mais glorioso, a "descrição prenunciativa" de como o mundo seria, que corta e aumenta a forma da descrição de quão fodido o mundo era antes e é agora. Essa forma e conteúdo cortados e aumentados existem em função da força radical da fantasia da voz materna na política preta e na arte preta. Aqui estão duas dessas fantasias, palestras musicais impulsionadas por uma impossibilidade (e devo mencionar Spillers novamente, pois ela é a analista mais valiosa dessa impossibilidade — essa maternidade quebrada, ferida, irracional, duplamente invaginada, invaginativa, que é multiplamente uma, que não é nenhuma, que é mais que uma, que é do todo que se multiplica e não é e é mais que um) que é ao mesmo tempo psíquica, política, econômica, jurídica e geográfica.

Vimos que Mackey entende o falsete como o resíduo tenso, maternal e material de "um legado de linchamentos" que

ilumina e amplia o corte sexual contínuo da diferença sexual desse legado. Cockrel e Marvin Gaye, na dissonância da dissidência e da sedução, convergem nessa quebra apocalíptica, o falsete ditando as condições e a necessidade de outra criptonomia [*cryptonomy*], que possa reconhecer e amplificar as harmônicas externas da fantasia materna que impulsionam tal fonografia em tom de palestra.

Portanto, trata-se da erótica de Marvin Gaye, da (re)produção mecânica e do espaço-tempo da performance vocal preta. Ela funciona a partir de duas premissas iniciais: (1) o fraseado de Marvin Gaye nos revela algo sobre a erótica do tempo; (2) a erótica de Marvin Gaye é sempre uma política. Essas premissas exigem um espaço interno à performance que se dá apenas eletronicamente, apenas na gravação, apenas na performance que é a gravação, na engenharia da reprodução musical. Essa construção do espaço musical é realizada através da sobreposição [*overdubbing*], através de certo contraponto do soul de que Gaye é pioneiro e que ele aperfeiçoa em sua obra-prima de 1971, *What's Going On*.[lxxv] A criação do espaço musical interno é paralela à sensação de um novo e outro mapeamento cognitivo, uma coisa totalmente diferente emergindo de Detroit para a qual Berry Gordy[10] teve que ser trazido aos chutes e gritos, mas que já estava na base — *como* a base, mas também alta e sinuosa, acima e através — do Som dos Jovens Estados Unidos.[11] Essa estética política nunca foi separada do compromisso amplo e contínuo de Gaye com uma imersão no erótico. As mesmas inovações técnicas usadas para oferecer novas visões sociais prescritivas e descritivas são utilizadas no não menos importante trabalho de sedução. A obra-prima de Gaye, "Since I Had You",[lxxvi] exemplifica isso, perturbando ou interrompendo a narrativa lecionada do amor abandonado e recuperado com a extática da substância fônica sem adornos, irredutível e altamente estetizada, a erupção do que Austin teria chamado

10 [N.T.] Berry Gordy é um produtor musical, mais conhecido como fundador da Motown.
11 [N.T.] *The Sound of Young America*, slogan da Motown.

de "meramente fonético", sempre carregando em si o traço do que Althusser teria chamado de "meramente gestual", cortado e aumentado pelo sabor do que Adorno poderia ter descartado como o "meramente culinário". A gravação é o único lugar possível dessa recusa em reduzir a substância fônica e desse reordenamento do espaço estético. Ela marca e possibilita aquela resistência do objeto — ao des/aparecimento ou à interpretação — que constitui a essência da performance. Na produção da gravação, Gaye produz aquele espaço novo cuja essência é o apelo contínuo à produção do Espaço Novo, de um mundo novo, segurando — ou seja, suspendendo, abraçando — o tempo.

Meu interesse inicial, portanto, é rítmico, embora as complexidades harmônicas de um contraponto tecnicamente facilitado — na própria pressão que ele exerce sobre o ritmo — também estejam em questão aqui. Quero mostrar como a imposição de certos regimes temporais específicos e repressivos de trabalho — que Adorno caracterizou como "o ritmo do sistema de aço" — são ecoados e rompidos em "Since I Had You". Esse duplo movimento representa não apenas aquele trabalho de negação que Adorno argumentou estar além do alcance da música popular em geral e da música popular preta em particular, mas vai além dessa representação, em direção a algo como a imagética musical afirmativa de um espaço sem precedentes e um tempo não antecipado, algo como o que José Gil + Samuel R. Delany poderiam chamar de imagem teórica da cidade. Essa afirmação, entretanto, não deve ser reduzida àquele movimento ou ação afirmativa da cultura que Marcuse descreve como a marca registrada da estética apropriativa [*appropriative aesthetics*]. Essa redução encontra resistência apesar dos melhores esforços de produtores, executives de gravadoras, jornalistas musicais e assim por diante, que se movem cada vez mais rapidamente em direção à domesticação do som radical, e é essa resistência que exige análise.

Em *Rethinking Working Class History* [Repensando a história da classe trabalhadora], Dipesh Chakrabarty, seguindo Marx, lembra-nos que "o funcionamento cotidiano da fábrica

capitalista [...] produziu documentos, portanto conhecimento, sobre as condições da classe trabalhadora".[lxxvii] Esse conhecimento é um efeito da vigilância disciplinar. Mas também existe aquela modalidade disciplinar que está embutida na subordinação técnica de quem trabalha à máquina. Aqui, deve-se levantar a questão do conhecimento dos — que é a base daquela subordinação técnica aos — instrumentos de trabalho, bem como daquele conhecimento que é essencial para o disciplinamento (e padronização dos produtos) de quem trabalha. A tradição marxiana que Chakrabarty estende/ensina que tal conhecimento é também a condição de possibilidade de uma consciência revolucionária que ameaça a vigilância, o domínio da máquina e a uniformidade do produto. Esse conhecimento é tanto uma condição como uma condição da possibilidade de outro conhecimento; é o produto e produtor de outros documentos. No caso de grande parte da música popular de Detroit, esse outro conhecimento de quem trabalha é o conhecimento da própria liberdade codificado em um conhecimento particular da música, uma inscrição prefigurativa contra o poder industrial-fonográfico. Não se trata apenas do que Baraka chamou de "o mesmo que muda", embora esteja vinculado a isso; tampouco é outra variação da temática da transcrição oculta, especialmente porque a organização e o conhecimento técnico são inquestionáveis aqui. Trata-se de certa contra-inscrição adisciplinar [*adisciplinary counter-inscription*] diante do fato, se quiserem, da disciplina; uma contra-inscrição que está situada precisamente na lacuna que Marx localiza entre "(o conhecimento da) *natureza* humana e sua situação de vida", embora esse conhecimento ou lacuna esteja localizado em locais que Marx não antecipou totalmente, e Adorno não pôde encontrar. Isso quer dizer que ele não se localiza apenas após o ponto ou o momento da emergência pós-emancipatória e pós-migratória no trabalho assalariado, em que se manifesta uma forma específica de alienação associada a tal trabalho; é anterior a isso. E assim o documento ou a música, da mesma forma, não é apenas a transcrição oculta do conhecimento reprimido da alienação, mas é o reservatório de um certo conhecimento

da liberdade, uma contrainscrição antecipatória do poder/disciplina que ele substitui e da situação de vida contra a qual prescreve, fora do exterior do regime de signos que agora habitamos. Este é o conhecimento da liberdade que não existe apenas antes do trabalho assalariado, mas também antes da escravidão, ainda que as formas que assuma só sejam possíveis por meio da severa experiência da escravidão (como trabalho e sexualidade forçados e roubados, como parentesco ferido e exílio imposto). Gaye deve ser situado em uma investigação temática contínua sobre a relação entre a produção do conhecimento e a produção do valor econômico e estético, entre a produção na fábrica e a produção no estúdio. "Since I Had You" está indelevelmente marcada com a escrita sonora contra a padronização através do conhecimento mais íntimo da disciplina da trabalhadora, um conhecimento que é, por assim dizer, gravado [cut] nas granulações do disco, assim como as granulações gravam de encontro à uniformidade da linha.

Também não se trata apenas da circulação da energia social; trata-se da sua conservação. E não somente como matéria ou materialidade (não apenas a mecânica de um determinado processo social e físico), mas também como reserva. Exige-se que sejam pensados a forma, o conteúdo e a matéria da canção como reservatório que contém a imagem teórica da cidade para além do código e/ou da codificação. Em Detroit, existe resistência do e ao objeto. A perda de uma mão, por exemplo, preenche a lacuna entre chicotadas e multas como modos de inscrição, textos disciplinares. Isso é o que a Liga enfrentou em certa reescrita do som contra a linha — uma ruptura ecoada ou, mais precisamente, sobretonal da linha de montagem e dos perigos de suas demandas opressivas pela linha do baixo. No trabalho de Gaye após *What's Going On*, o contrapontual não é construído apenas por meio de tal intervenção polirrítmica e extra-harmônica (uma espécie de irregularidade ou não padronização da cadência-para-zummmbido-ou-zzzzzzunido, a cuja força diferenciadora Adorno não estava sintonizado), mas como a ruptura da hegemonia disciplinar de outra técnica poderosa:

a saber, a retórica da canção de amor, um tecnicismo genérico que produz seu próprio grande conjunto de problemas. Aqui, a subordinação ao aparato técnico da canção de amor é novamente cortada pela manipulação do, pela in/subordinação técnica ao, aparato de gravação. O tema lírico da canção de amor é fraturado pelas outras vozes de Gaye. A retórica de uma racionalidade mais instrumental é cortada pelo próprio arrebatamento do retórico. Ouça a canção e pense como a imagem teórica da cidade pode ser contida e emergir da interconexão do saber/disciplina do trabalho e da sexualidade que esse espaço-tempo estético particular contém.

Marvin Gaye nos leva à erótica do tempo. A erótica de Marvin Gaye é também uma política. O chamado ao cantar que é o canto, todo aquele arranjo denominado pós-moderno, metaficcional, improvisacional, a internalização do chamado-e-resposta na forma de uma desconstrução e reconstrução da canção e da própria forma da canção: isso é parte integrante da música popular preta dos anos 1960, e remonta às origens complexas e indisponíveis da performance preta. Novamente, algo como esse reanarranjo autorreflexivo é frequentemente citado como marca registrada da chamada arte pós-moderna, embora seu paralelo, muitas vezes mais sutil e sofisticado, nunca seja pensado dentro do contexto das investigações do pós-modernismo; e, por fim, através de uma boa razão ou com razão além das más razões da formação canônica racista e excludente. Pois em Marvin Gaye, em meio a uma certa sonoridade de desespero e desejo, há uma renovação que nunca é equivalente ao tipo de incredulidade em relação às narrativas de transcendência que alguns dizem caracterizar o pós-modernismo canônico, para acompanhar a autorreflexividade irônica da ficção ou as voltas internas auto*destruktivas*. Em vez disso, temos em Gaye uma crítica viciosa, mas nunca um abandono, dessas narrativas e seus destinos — a liberdade e, mais precisamente em relação a "Since I Had You", o prazer. Por conseguinte, a interseção de ritmos e as alegorias que eles carregam; por conseguinte, a duplicidade de Gaye iconizada na suspensão rítmica que não é uma suspensão. O corte que ele efetua é dado como uma

pulsão justaposta do rápido ao lento, da alegria à tragédia, do soul ao gospel, do diabo ao Senhor, da escrita à improvisação: tudo o que está contido no fraseado, em particular naquele momento de suspensão quando ele implora: "Não me faça esperar!".

Essa expressão de desejo é onde está localizada a estética do mapeamento cognitivo que Jameson imagina, mas não consegue descrever. Lembre-se de que o desejo de Jameson por essa estética é motivado por algumas das chamadas falhas localizadas em Detroit. Uma é o suposto "fracasso" da Liga dos Trabalhadores Pretos Revolucionários em se posicionar adequadamente no espaço do capital global pós-moderno. A outra é o que Kevin Lynch descreve como uma "falha" do arranjo e do rearranjo do espaço de Detroit, que leva à incapacidade geral de formar um mapa cognitivo da cidade. A questão é que, juntos, tal mapeamento e tal imagética estão embutidos na música da cidade, escritos no ritmo da batida e na técnica de mixagem e remixagem das vozes. Essa escrita ou conhecimento é destilado em uma frase que atua, mais do que qualquer coisa, como uma espécie de marco, uma suspensão da ou depois da ponte, a ponte diferida — se não perdida — da matéria e do desejo, o entalhar de um novo quadrado ou esfera. Outra maneira de colocá-lo, seguindo Raymond Williams, é que essa frase dá a sensação de uma reconstrução. Você se move por uma paisagem sonora que lhe move e entra em outra cena.

Esta tem sido a mutação de uma memória, uma memória de um tom revolucionário recentemente silenciado no discurso preto, um silenciar totalmente ligado à renúncia à promessa do comunismo (ou, talvez melhor, do comum; mais adiante direi com mais detalhes o que quero dizer com isso; por agora, direi apenas que me refiro à universalização ou proletarização radical e invaginativa do conjunto dos sentidos e do conjunto do social) (ou: a socialização do conjunto dos sentidos, a sensualização do conjunto do social) na política e

na estética pretas. Queria amplificar a memória de uma política do som que amei ou que se pode amar, ou algo parecido com amar.

Quando ouvi a voz de Angela Davis pela primeira vez, recebi a notícia. Novamente, você pode chamar de algo como um tom revolucionário recentemente desamplificado — junto a uma certa retórica revolucionária — no discurso político preto. Não aquela coisa da pregação que persiste, como uma sombra aural degradada de King, como Wynton para Clifford ou Miles, não carregando nada, em última análise, como as fraquezas dos shows de palhaço; antes, algo que ouvi pela primeira vez na voz de Angela Davis, uma queda desvanecente, prolongada ou suspensa, de ou no final das consoantes, aberta a, mas fora de certo tipo de canto e por certo tipo de afirmação, precisamente + mais do que aquela que Jameson de maneira prescritiva elegeu em "Cognitive Mapping", uma afirmação do som da resistência em uma narrativa da derrota em que som e tom funcionam como elementos necessários para qualquer representação espacial (análise do "bem-sucedido"). Tal representação seria erótica, sensual, de certa noção do conjunto, e esses ensinamentos são sobre a tonalidade da totalidade, o tom revolucionário e como ele realiza exatamente o que Jameson diz que está perdido. O conjunto corta a harmonia; e "o ritmo do sistema de aço" é quebrado conforme a batida continua no tom do TAMBOR [*drum*].[12]

Davis viu justamente a mercantilização fetichista de sua própria imagem fotográfica e teria formulado, tenho certeza, uma crítica rigorosa ao modo como estou fetichizando sua voz.[lxxviii] Ao mesmo tempo, mesmo quando me encolho diante do meu próprio impulso fetichista, eu faria eco ao chamado de Spivak a um movimento além do que ela denomina, por meio de Balibar, "pietismo mercantil".[lxxix] Esses ensinamentos se movem sempre em prol daqueles usos políticos do erótico que excedem a letra e leituras da letra, mesmo a leitura de Davis da obra de Ma Rainey, Bessie Smith

12 [N.T.] *DRUM* é também o acrônimo do Dodge Revolutionary Union Movement [Movimento Sindical Revolucionário da Dodge].

e Billie Holiday.[lxxx] A crítica de Davis à mercantilização e à atrofia da memória política que ela induz concentra-se na figura e no fundamento da prisão, em sua própria imagem ao ser presa feita pela polícia e reproduzida e divulgada como a fotografia. Davis lê sua própria imagem mercantilizada e replicada como uma personificação sem alma, fixa, artefatualizada, de uma forma que apaga "o envolvimento ativista de um vasto número de mulheres pretas em movimentos que agora são representados com contornos masculinos ainda maiores do que realmente exibiam na época".[lxxxi] Depois que as políticas sexuais de movimento(s) e do(s) movimento(s) são examinadas em sua realidade processual e em sua prisão fetichizada, Davis pede animação política do que foi preso, uma reanimação até mesmo da fotografia, e se concentra nas mulheres ofuscadas dos movimentos passados. Davis contesta representações do falocentrismo do(s) movimento(s) das artes pretas e do poder preto, e seu trabalho é crucial precisamente porque implica que esse falocentrismo, embora produtor de fatos sociais reais, foi invaginado o tempo todo, representando, assim, a totalidade cortada do(s) movimento(s) de forma a fornecer uma pista para uma reanimação historicamente fundamentada da política preta para além dos ceticismos antiessencialistas e antitotalizantes. A crítica necessária dos usos e abusos da fetichização e da romantização e a recusa da maternidade animam o trabalho de Davis tão completamente quanto o de Silverman. Mas, às vezes, essa crítica parece silenciar o próprio som que a anima, que é o som de uma palestra.

Esses ensinamentos são a mutação da memória de assistir a uma palestra de Angela Davis em 1973, quando eu tinha dez anos, uma palestra a que minha mãe me levou, e de tudo ter parecido parar ou pelo menos desacelerado o suficiente para que alguém começasse a se mover por meio daquele *motif* maternal e material insistentemente anterior e não localizável do radicalismo preto. A abertura para a cidade nova e o mundo novo é esta: a cripta onde o falsete dele (ponte conectiva-interruptiva do desejo perdido e achado,

matéria perdida e achada) e a queda desvanecente dela (a descida sonora, musical onde a ação é possível) relanceiam e golpeiam. Dançam.

Notas do autor

i. David Leeming, *James Baldwin*: A Biography. Nova York: Henry Holt, 1994, p. 34.
ii. Lee Edelman, "The Part for the (W)hole", in *Homographesis*. Nova York: Routledge, 1994, pp. 68-69.
iii. Edelman luta contra as restrições do todo/buraco [*hoke/ whole*] binário que, em certos círculos, constitui a gama de figuração para a identidade: "Pode a própria identidade ser renegociada no campo de força onde 'raça' e sexualidade são flexionadas pelo campo gravitacional uma da outra? Ela pode se abrir para a autodiferença sem ser figurada como 'buraco' ou 'todo'?" Deixando de lado a questão do que está implícito nas aspas que colocam "raça" entre aspas e a ausência de tal marca para "sexualidade" (A marca indica construção em oposição ao natural, o fantasmático em oposição ao real? Podemos continuar confortáveis com tal formulação opositiva?), resta-nos considerar a possibilidade de que, para um discurso crítico sobre Baldwin, em particular, e as performances pretas, em geral, o todo e o buraco permanecem operativos mesmo em sua sublação. Essa possibilidade já foi investigada por Houston Baker, em parte por meio de uma consideração do envolvimento crítico estendido de Baldwin com Richard Wright: "Transliterado em cartas da Afro-América, o *buraco preto* assume a força subsuperficial do subterrâneo preto. Representa graficamente o buraco subterrâneo onde o malandro é lúdico. Ser desconstrutivo. Além disso, no roteiro da Afro-América, o buraco é o domínio da Totalidade [*Wholeness*], uma relacionalidade alcançada pela comunidade preta na qual o desejo recorda a experiência e a envia como blues. Ser *preto* e *todo/buraco* é escapar das restrições de encarceramento de um mundo branco (ou seja, um *buraco preto*) e se engajar na singularidade subterrânea e concentrada da experiência que resulta na plenitude expressiva de um desejo blues". Já tentei mostrar, por meio de Baraka e Delany, que o *underground* preto é um *underground* sexual, um espaço re-en-generificando um experimento estético e político. O trabalho de Edelman ajuda a enfatizar, mesmo quando é difícil para ele ouvir a música que Baraka fala. Voltarei a essa questão da música em breve, mas queria fazer uma pausa aqui para reconhecer a presença formativa de Baker como um pensador da "totalidade ontológica" nesse ponto do processo. Ver L. Edelman, "The Part for the (W)hole", op. cit., p. 59; e Houston A. Baker Jr., "A Dream of American Form: Fictive Discourse, Black (W)holes, and a Blues Book

Most Excellent", in *Blues, Ideology, and Afro-American Literature*, op. cit., pp. 151–52.

iv. Jacques Derrida, "A lei do gênero", trad. Nicole Alvarenga Marcello e Carola Rodrigues, in *Revista TEL*, Irati, v. 10, n. 2, 2019, p. 255.

v. Félix Guattari, *Caosmose*: um novo paradigma estético, trad. Ana Lúcia de Oliveira e Lúcia Cláudia Leão. Rio de Janeiro: Editora 34, 2006, p. 15.

vi. Amiri Baraka. *Eulogies*. Nova York: Marsilio Publishers, 1996, p. 98.

vii. Eis uma citação relevante do ensaio *Homographesis*, de Edelman (op. cit., pp. 9-10): "Seguindo [...] da caracterização pós-saussuriana de Derrida da escritura como um sistema de '*différance*' que opera sem termos positivos e indefinidamente adia a conquista da identidade como autopresença, a '*graphesis*', a entrada na escrita, que a '*homographesis*' esperaria especificar, não é apenas aquela em que a 'identidade homossexual' é diferencialmente conceituada por uma cultura heterossexual como algo legivelmente escrita no corpo, mas também aquela em que o próprio significado da 'identidade homossexual' é determinado através da sua assimilação à posição de escritura dentro da tradição metafísica ocidental. A 'escritura', em outras palavras, como a homossexualidade é historicamente interpretada, denomina, argumentarei, a redução da 'différance' a uma questão da diferença determinante; do ponto de vista da cultura dominante, ela nomeia a homossexualidade como uma forma secundária, estéril e parasitária de representação social que está em relação semelhante com a identidade heterossexual que a escritura, na metafísica fonocêntrica que Derrida rastreia em toda a filosofia ocidental de Platão a Freud (e além), ocupa em relação à fala ou voz. No entanto, como o próprio princípio da articulação diferencial, 'escritura' [*writing*], especialmente quando tomado como um gerúndio que se aproxima do significado de '*graphesis*', funciona para articular a identidade apenas em relação a signos que são estruturados, como diz Derrida, pela sua 'não escritura de si, portanto, embora marque ou descreva as diferenças das quais depende a especificação da identidade, funciona simultaneamente [...] para 'de-screver', apagar ou desfazer a identidade, enquadrando a diferença como o reconhecimento incorreto de uma 'différance' cuja negatividade, cuja articulação puramente relacional, põe em questão a possibilidade de qualquer presença positiva ou identidade discreta. Assim como a escritura, a *homographesis* nomearia uma dupla operação: uma servindo aos propósitos ideológicos de uma ordem social conservadora com a intenção de codificar identidades em seu trabalho de inscrição disciplinar e a outra

resistente a essa categorização, com a intenção de *de*-screver as identidades que a ordem tem tão opressivamente *in*-scrito".

viii. Guattari, *Caosmose*, op. cit., pp. 17-18. Assim se operam transplantes de transferência que não procedem a partir de dimensões "já existentes" da subjetividade, cristalizadas em complexos estruturais, mas que procedem de uma criação e que, por esse motivo, seriam antes da alçada de uma espécie de paradigma estético. Criam-se modalidades de subjetivação do mesmo modo que um artista plástico cria novas formas a partir da palheta de que dispõe. Em um tal contexto, percebe-se que os componentes os mais heterogêneos podem concorrer para a evolução positiva de um doente: as relações como espaço arquitetônico, as relações econômicas, a cogestão entre o doente e os responsáveis pelos diferentes vetores de tratamento, a apreensão de todas as ocasiões de abertura para o exterior, a exploração processual da "singularidade" dos acontecimentos, enfim tudo aquilo que pode contribuir para a criação de uma relação autêntica com o outro.

ix. Jacques Lacan, "A direção do tratamento e os princípios de seu poder", in *Escritos*, trad. Vera Ribeiro. Rio de Janeiro: Zahar, 1998, pp. 591-652.

x. Jacques Lacan, "A alienação", in *O seminário*, trad. M. D. Magno. Rio de Janeiro: Zahar, 1988, p. 201.

xi. F. Guatarri, *Caosmose*, op. cit., p. 15.

xii. Jacques Lacan. "O estádio do espelho como formador da função do eu", in *Escritos*, op. cit., p. 100.

xiii. Ibid., p. 100.

xiv. Ver Harris, "History, Fable, and Myth", para mais sobre membros fantasmas.

xv. Amir Baraka, *Wise, Why's, Y's*: Djeli Ya (The Griot's Song) (1-40). Chicago: Third World Press, 1995, p. 7.

xvi. Theodor Adorno, "On Jazz", trad. Jaime Owen Daniel, in *Discourse 12*, n. 1 (outono-inverno 1989-90), p. 53.

xvii. Henry Dumas, "Will the Circle Be Unbroken", in Eugene B. Redmond (Ed.), *Goodbye, Sweetwater*: New and Selected Stories. Nova York: Thunder's Mouth Press, 1988, pp. 85-91.

xviii. Ver John Brenkman, "The Other and the One: Psychoanalysis, Reading, the Symposium", in Shoshona Felman (Ed.), *Literature and Psychoanalysis*: The Question of Reading: Otherwise. Baltimore: The Johns Hopkins University Press, 1982, pp. 393-456. Brenkman lida com essa questão em sua encenação de um encontro entre Platão e Lacan, filosofia e psicanálise. Ele escreve: "Essa relação entre a negação da castração e o discurso filosófico adquire uma dimensão especificamente

social quando observada do ponto de vista da história do sujeito. Permite-nos vislumbrar como uma formação do inconsciente pode, com a ajuda do processo educativo que intervém durante a latência, ajustar-se às exigências de uma ordem ideológica existente" (p. 444).

xix. L. Edelman, "Homographesis", op. cit., p. 9.
xx. J. Brenkman, "The Other and the One", op. cit., p. 444.
xxi. J. Lacan, "O estádio do espelho", op. cit., pp. 96-97.
xxii. *James Baldwin*: The Price of the Ticket, dir. Karen Thorsen, atuações de James Baldwin, Maya Angelou, Bobby Short, David Baldwin, Nobody Knows Productions, Maysels Films, Inc., 1991.
xxiii. Ibid.
xxiv. Jacques Lacan. "O que é um quadro?", in op. cit., pp. 113-14.
xxv. Ibid., pp. 114-15.
xxvi. Falta tal antecipação, ainda que o som da voz de Lacan irrompa nesses textos chamados seminários, seminários chamados textos, aurais em sua proveniência e, portanto, cheios do escândalo/oportunidade [*scandal/chance*] da extensão da voz através do sentido, do canto e da fala, da própria voz à metavoz: esta também é a *baraka*, como é tocada em Robert Pete Williams ou Rev. Gary Davis, os pregadores cantores dos quais Baldwin é um e não apenas um entre os outros. Seu texto é um longo sermão sobre a *baraka*.
xxvii. Presumivelmente, aqui ele está falando do chifre como um objeto destituído de instrumentalidade e totalmente não flexionado por sua função aural, algo se movendo em direção a certo reino da voz e do espírito, certo ruído interruptivo que é problemático precisamente na medida em que perturba a base espacial/visual para essa estranha interseção oclusiva da mulher na diferença sexual e do som no campo holoestésico. O que quero dizer aqui é que essa negação da função aural do chifre, da possibilidade aural do chifre, está ligada à hegemonia visual/espacial que é a condição e condição da possibilidade da compreensão do signo e da relação do signo com a diferença sexual (e diferença racial — embora esta não seja uma preocupação de Lacan) dentro da qual Lacan trabalha. Ele gostaria de falar daquelas inúmeras outras coisas cuja aparência é clara, cuja aparência não é aumentada pelo som ou pelo potencial do som, um potencial que perturba os protocolos de sentido que o signo, em sua relação com a diferença visualizável, impõe e segue.
xxviii. Adorno fala do ritmo do sistema de ferro, um agente hipnótico que adormece a gente com o propósito de um engano fodido [*fucked-up deception*]. Com isso, ele força a questão relativa ao jazz e ao esclarecimento, afirmando uma relação necessária entre o jazz e o

esclarecimento como trapaça em massa. Ele se move teoricamente para excluir qualquer relação possível entre a música e outro esclarecimento que não seria determinado nem pela racionalidade instrumental desenfreada nem por um irracionalismo que emerge do instrumentalismo ao qual se oporia.

Na *Dialética do Esclarecimento* (Theodor W. Adorno; Max Horkheimer, *Dialética do esclarecimento*, trad. Guido Antonio de Almeida. Rio de Janeiro: Zahar Editores, 1985), Adorno e Max Horkheimer sugerem que o esclarecimento sempre carregou a semente da sua própria reversão. Essa semente teria, então, de ser suprimida, sem permissão para se disseminar. O pensamento esclarecido no jazz como jazz — a noção contém as sementes de sua própria destruição, tanto quanto qualquer manifestação histórica particular. Como, então, proteger-se contra as sementes e sua disseminação? Por meio de um olhar profilático, talvez, ou de um som benéfico, protegendo de si mesma a razão em seu caminho. Aqui o jazz está alinhado — como uma espécie de essência ou, como Lacan diria, "astúcia" da razão (uma invaginação ou corte sexual que remonta a (o grito de) Hester e a antes, e encena aquela *mater*ialização do falo à qual Baldwin está especialmente sintonizado (de novo, pensamos no "Tryptich", de Abbey Lincoln) — tanto à semente da destruição da razão quanto, talvez, à profilaxia que protege contra essa destruição. É um perigo e um poder salvador que funciona para ameaçar e proteger a razão, para salvar o esclarecimento de si mesmo, sendo mais do que ele já é. A razão é a semente da razão, sua destruição e regeneração. A semente da razão: o jazz da razão. O som profilático é o que antes se pensava como destruição. A semente que destrói acaba sendo a que protege. Essa semente ou som vira uma bênção, talvez de Ornette. Mas você tem que ouvir. Estranho que o verdadeiro profilático permita toda essa inseminação e disseminação, abre todas as coisas para tudo que é pensado em termos de hibridez e impureza, popularidade e decepção, tudo o que é significado por e em certo ritmo, certo presente do corpo (como Queen Latifah poderia dizer), como o jazz, como o novo e necessariamente mal/sucedido método de ritmo ir/racional. Nem sempre foi apenas o ritmo do sistema de ferro; era também o ritmo *no* espírito — seja lá o que espírito signifique — *contra* o espírito do sistema.

A reação de Adorno não é uma simples convulsão sonoramente induzida; está ligada a um som particularmente encarnado, um som ligado tanto ao que excede o som como ao que parece excessivo em termos do corpo, com certa regressão, uma lógica timpânica do arrebatamento. Isso nos leva à questão da intoxicação e da

improvisação e à relação entre intoxicação e inseminação, e como isso pode nos levar ao lugar do jazz: como o desejo sexual e o arrebatamento musical contêm tanto aquilo que pode colocar em perigo como o que pode reviver a razão; como, no *locus* da lunática, da pessoa amante e da poeta, outro tipo de pensamento, outro esclarecimento pode operar. Baldwin está atento a essa conexão rompida: a sexualidade da música, o fato de que a música está impregnada de sexualidade e que essa sexualidade marca o ponto de um duplo arrebatamento, sexual e musical, um arrebatamento de intoxicação por meio do amor e do som e uma invasão avassaladora do corpo: tudo isso está lá do começo ao fim, de *Go Tell It on the Mountain* a *Just above My Head*, do fogo iluminador às evidências ouvidas e não vistas.

xxix. D. Leeming, *James Baldwin*, op. cit., p. 76.
xxx. Jacques Derrida, *Gramatologia*, trad. Miriam Schnaiderman e Janine Ribeiro. São Paulo: Perspectiva, 1973, p. 65.
xxxi. Houston A. Baker Jr., "Caliban's Triple Play", in Henry Louis Gates Jr. (Ed.), *"Race", Writing, and Difference*. Chicago: University of Chicago Press, 1986, p. 394. Citado em L. Edelman, "The Part for the (W)hole", op. cit., p. 73.
xxxii. J. Derrida, *Gramatologia*, op. cit., p. 70.
xxxiii. James Baldwin, *Just above My Head*. Nova York: Dell Publishing, 1978, p. 209.
xxxiv. L. Edelman, "The Part for the (W)hole", op. cit., pp. 70-71.
xxxv. J. Derrida, *Gramatologia*, op. cit., pp. 77-78.
xxxvi. Guattari coloca da seguinte maneira: "Como certos segmentos semióticos adquirem sua autonomia, começam a trabalhar por sua própria conta e a secretar novos campos de referência? É a partir de uma tal ruptura que uma singularização existencial correlativa à gênese de novos coeficientes de liberdade tornar-se-ia possível. Uma tal separação de um 'objeto parcial' ético-estético do campo das significações dominantes corresponde ao mesmo tempo à promoção de um desejo mutante e à finalização de um certo desinteresse" (*Caosmose*, op. cit., p. 24).
xxxvii. Sobre a consciência de Baldwin a respeito da lacuna entre a letra e a música, veja José Esteban Muñoz, *Disidentifications*: Queers of Color and the Performance of Politics. Minneapolis: University of Minnesota Press, 1999, p. 21.
xxxviii. Em Thelma Golden (Ed.), *Black Male*: Representations of Masculinity in Contemporary American Art. Nova York: Whitney Museum of American Art, 1994, p. 102. Para um relato mais abrangente do assassinato de Till, os eventos que levaram a ele e a suas consequências,

consulte Stephen J. Whitfield, *A Death in the Delta*: the Story of Emmett Till. Baltimore: The Johns Hopkins University Press, 1988.

xxxix. N. Mackey, *Bedouin Hornbook*, op. cit., pp. 51-52.

xl. Ibid., pp. 201-02.

xli. Roland Barthes diz que "a Fotografia tem algo a ver com ressurreição". Mais tarde, tentarei estender essa afirmação por meio de, contra e através de algumas das formulações de Barthes sobre fotografia. Ver Roland Barthes, *A câmara clara*. Nota sobre a fotografia, trad. Júlio Guimarães. Rio de Janeiro: Nova Fronteira, 1984, p. 124.

xlii. Whitfield nos informa que "Bobo era autoconfiante, apesar de um defeito na fala — uma gagueira — que era consequência da poliomielite não paralítica que o acometeu aos três anos de idade". Ver S. Whitfield, *A Death in the Delta*, op. cit., p. 15, e observe também a documentação de Whitfield do argumento da Sra. Bradley de que a atribuição a Till de uma tentativa de sedução transgressiva e transracial por parte de seus assassinos foi, em parte, por conta de sua incapacidade de decifrar o discurso quebrado de Till. Veja também "Cante Moro", de Mackey, para mais informações sobre as deficiências capacitadoras da "fala aleijada", sua relação com os referentes indisponíveis para o aumento cortante do gemido e do zumbido [*humming*] do verbal.

xliii. S. Whitfield, *A Death in the Delta*, op. cit., p. 15.

xliv. Julia Kristeva trabalha frutuosamente no campo determinado pela oposição da mimese e do saber analítico-interpretativo. Quero reconhecer esse trabalho aqui, bem como a necessidade de uma consideração completa desse trabalho. Essa necessidade é particularmente pronunciada em trabalhos que, por um lado, estão sintonizados com o encontro da maternidade e da materialidade fônica de uma forma muito influenciada por Kristeva e, por outro lado, impulsionada por um engajamento com Barthes em um momento em sua carreira quando a influência de Kristeva é especialmente evidente em seu trabalho. Pretendo fornecer uma consideração desse tipo muito em breve. Enquanto isso, Kristeva fala com muita lucidez sobre a relação entre mimese e conhecimento em "A Conversation with Julia Kristeva", in Ross Mitchell Guberman (Ed.), *Julia Kristeva:* Interviews. Nova York: Columbia University Press, 1996, p. 31.

xlv. Quero agradecer aqui ao trabalho de Karen Sackman sobre a relação entre o sobretom e a mobilização política. A oportunidade de discutir esses assuntos com ela foi crucial para o desenvolvimento das minhas ideias neste ensaio. Devo dizer também que nossa discussão foi motivada em grande parte pelo extraordinário livro *Critical Moves*, de Randy Martin.

xlvi. Amiri Baraka, "When Miles Split!", in *Eulogies*. Nova York: Marsilio Publishers, 1996, pp. 145-46.

xlvii. Há mais a dizer em outro lugar sobre o aparelho fotográfico, a produção de um som que permite a produção de imagem. Agradeço à minha colega Barbara Browning por trazer isso à tona.

xlviii. Mackey fala, a respeito de Baraka e sua leitura e reescrita de Lorca no final dos anos 1950 e início dos 1960, de "uma história bem conhecida e ressonante da fugitividade afro-americana e sua relação bem conhecida e ressonante com a escravidão e a perseguição". E acrescenta: "A forma como a fugitividade se afirma no plano estético [...] também é importante. A maneira como os poemas de Baraka desse período se movem sugere um espírito fugitivo, assim como grande parte da música que ele gostava. Ele escreve sobre um solo do saxofonista John Tchicai em um álbum de Archie Shepp, 'Desliza-se para longe do proposto.' [...] Esse deslizar quer a exterioridade". Novamente, veja Mackey, "Cante Moro".

xlix. Barthes associa o estado, digamos, de não ter feito observações com a gentileza: "Nessa imagem de menina eu via a bondade que de imediato e para sempre havia formado seu ser, sem que ela a recebesse de ninguém; como essa bondade pôde porvir de pais imperfeitos, que a amaram mal, em suma: de uma família? Sua bondade estava precisamente fora da jogada, não pertencia a qualquer sistema, ou pelo menos situava-se no limite de uma moral (evangélica, por exemplo); eu não poderia defini-la melhor do que por esse traço (entre outros): ela jamais me fez, em toda nossa vida em comum, uma única "observação". Essa circunstância extrema e particular, tão abstrata em relação a uma imagem, estava, no entanto, presente na face que ela tinha na fotografia que eu acabava de encontrar". Resta-nos pensar as consequências, além de tudo o que pode ser visto como admirável ou amável, da colocação, por e em relação a Barthes (ele próprio figurado anteriormente em seu próprio texto como um observador sentimental e teórico definido), dessa pré-observacionalidade idealizada. Ver R. Barthes, *A câmera clara*, op. cit., p. 103.

l. Isso tudo para dizer que, em última análise, o que permanece constante no pensamento de Barthes sobre a fotografia é o uso do exemplo preto. E é preciso pensar muito sobre o que isso lhe permite fazer; não é nem um reconhecimento liberal nem uma invocação/ dispensa racista mesquinha, embora esta seja a trajetória de seu uso, e poderíamos falar sobre isso também. Pergunte para as trabalhadoras norte-africanas do distrito de Goutte d'Or em Paris? Pergunte aos pais de Emmett Till? ok.

música visual

li. R. Barthes, *A câmera clara*, op. cit., pp. 76-77.
lii. R. Barthes, *A câmera clara*, op. cit., p. 45.
liii. Ibid., pp. 66-67.
liv. R. Barthes, *A câmera clara*, op. cit., p. 40.
lv. R. Barthes, *A câmera clara*, op. cit., p. 106 (ênfase de Barthes).
lvi. Roland Barthes, "A grande família dos homens", in *Mitologias*, trad. Rita Buongermino e Pedro de Souza. Rio de Janeiro: Bertrand Brasil, 2001, p. 114.
lvii. Ibid.
lviii. Ibid., p. 115.
lix. Em *The Threshold of the Visible World* (e aqui agradeço a David Eng por trazê-lo à minha atenção), Kaja Silverman examina a distinção de Barthes entre o efeito doloroso do *punctum* e a "'voz' normativa do 'conhecimento' e da 'cultura'", à qual ele associa ao *studium*. Silverman critica convincentemente a valorização de Barthes do ego e seu fracasso em deslocá-lo, observando "a natureza limitada dos ganhos a serem realizados quando o ato revisionário [de Barthes] de olhar não envolve ao mesmo tempo um realinhamento de si mesmo e do outro". Ela acrescenta: "Ficamos com a inquietante sensação de que, enquanto Barthes apreende consistentemente as fotografias sobre as quais escreve a partir de um ponto de vista radicalmente divergente daquele indicada pelo ponto geométrico metafórico (associando uma mulher afro-estadunidense, por exemplo, a sua tia), sua própria soberania diante do objeto permanece inquestionável". Em última análise, como Silverman afirma, "[a]s figuras retratadas na fotografia servem apenas para ativar as próprias memórias [de Barthes] e, portanto, são despojadas de toda especificidade histórica. Pode-se dizer que as lembranças de Barthes 'devoram' as imagens do outro". A singularidade simultaneamente perdida e operativa que Barthes lamenta é a sua própria. E o problema, aqui, não é a perda do objeto que estava lá, mas o nunca ter estado da própria ausência do objeto absolutamente singular de Barthes. Mais uma vez, as formulações de Silverman aqui parecem absolutamente corretas. Eu só as aumentaria das seguintes maneiras. Um, a recusa ou incapacidade de deslocar o ego soberano não é apenas uma falha em realinhar o eu e o outro, mas uma falha em realinhar o individual e o coletivo, de modo que a repressão da diferença é também a repressão de uma certa publicidade conjuntiva que é ativada no e como som, onde o som é irredutível à voz e, portanto, aos significados que compõem a cultura e o conhecimento dominantes. Dois, a devoração das imagens do outro em que Barthes se envolve é, de certa forma, um efeito previsível da teoria específica da história que

anima o a-historicismo de Barthes. O discurso da narrativa de escravizades, por exemplo, é amplamente impregnado de exemplos da submissão dos corpos pretos a um regime escópico que tem, como um de seus efeitos, a renovação, se não a representação, da interioridade branca. Esse processo não é menos pronunciado para o desenvolvimento daquela interioridade branca que se identifica como radicalmente divergente (do ponto geométrico metafórico ou das normas políticas e/ou estéticas associadas a esse ponto geométrico) ou vanguardista. Isso não quer dizer que não seja surpreendente que Barthes associe uma mulher afro-estadunidense a sua tia; quer dizer que também não é surpreendente que Barthes faça tal associação. Tentarei dizer mais sobre como uma interioridade como a de Barthes só é possível em contraposição a essa incapacidade da ciência ou da teoria, essa incapacidade de fazer — ou falta de preocupação em fazer — observações, essa incapacidade de olhar interminavelmente aquela materialidade fônica especificamente preta que marca, se você quiser, o retorno do *studium* reprimido no *punctum*, em suma aquela posição pré-subjetiva fora da história que tem sido associada ao povo africano com igual vigor nas valorizações da tradição, por um lado, e descontinuidade, por outro. Como insinuo aqui e elaboro abaixo, uma tentativa mais completa de superar tal estrutura exigiria sintonia não apenas com as maneiras pelas quais a estética da audiência preta e a audição como performance preta estão ligadas a uma fonografia geral da fotografia, mas também a como esse complexo, por sua vez, está vinculado a uma improvisação pela oposição da interioridade e publicidade conjuntiva. Claro, o trabalho de Silverman — incluindo especialmente *The Acoustic Mirror*, sua crítica cautelosa da implantação falocrática do que ela entende ser uma redução degradante da voz feminina ao grito feminino no cinema clássico — é muito útil para esse projeto. Ver *The Threshold of the Visible World*. Nova York: Routledge, 1996, pp. 180-85.

lx. R. Barthes, *A câmara clara*, op. cit., pp. 97-98.

lxi. Louis Althusser, "The International of Decent Feelings", in *The Spectre of Hegel*, trad. G. M. Goshgarian. Nova York: Verso, 1997, pp. 21-35.

lxii. Se critiquei Barthes por ignorar o papel da Sra. Bradley na contínua produção e exibição da famosa, terrível e bela fotografia do seu filho assassinado, isso foi, em parte, o resultado de uma comparação com a vontade da Sra. Bradley e da recusa de Barthes em mostrar a imagem do ente querido que está morto. Ao basear minha análise, pelo menos em parte, nessa comparação, deixei de levar em consideração duas coisas: primeiro, a reticência mais recente e mais

duradoura da Sra. Bradley em reproduzir a fotografia de seu filho (que é em parte porque eu não a reproduzo aqui); segundo, o conhecimento experiencial de quão terrível, embora terrivelmente belo, é olhar e mostrar a imagem do que se perdeu. No entanto, não posso negar os argumentos que apresentei aqui; o problema não é que eles estejam errados, mas que eu não sabia o quanto eles estavam certos e, portanto, deixei de levar em conta a intensidade do conhecimento da perda em Barthes e na Sra. Bradley. Agora, depois de um encantamento ao olhar para fotos que não consigo ver, de ser incapaz de mostrar a você uma fotografia da minha mãe em um livro que não trata de nada além dela, sei mais sobre o que pensei que sabia.

lxiii. Agora é o momento de considerar brevemente o lugar da performance aural na palestra, uma forma que J. L. Austin diz que odeia. Como, por exemplo, interpretar a relação entre auralidade e repetição? Especificamente, qual é o *status* das repetições que iniciam cada capítulo, ou seja, cada palestra na série de palestras transcritas que compõem *How to Do Things with Words*, de Austin, segunda edição, ed. J. O. Urmson e Marina Sbisa (Cambridge: Harvard University Press, 1962, 1975)? São as recapitulações de Austin — destinadas a ajudar a ele e a nós a lembrarmos de nosso lugar resumindo elaborações apresentadas anteriormente — marcas de uma iterabilidade que ele não pode controlar, sinais de uma imaturidade da fala que a escrita terá superado, uma qualidade auxiliar da fala que Saussure condena e que é exacerbada pela bagagem paraverbal e gestual da fala que é particularmente perturbadora para Austin? O que essas repetições, o que essa iterabilidade confusa, tem a ver com a constelação da afinação, do tom, do som, da voz? A preocupação do aluno de Austin, Stanley Cavell, com a voz na filosofia, é compatível com a preocupação de Derrida com o idioma? A nação é um pano de fundo imediato contra o qual o idioma emerge para Derrida; ela não é menos poderosa em Cavell. A voz e o som na filosofia são tanto pessoais quanto nacionais para ele — não ouvir a voz/o som de Thoreau ou Austin é não notar sua distinção e nacionalidade. Ou não ouvir o som de Emerson em Nietzsche é não ouvir uma americanidade específica em Nietzsche. Para Cavell, ter uma língua comum é ter uma língua nacional, um idioma. Aqui, a voz está ligada à fala, à performance nacionalizada de uma língua comum. E para Derrida, o idioma está sempre ligado ao som e à autobiografia: a conquista da velha-nova linguagem terá sido, para ele, uma entrada na voz, como diria bell hooks, que é ou terá sido uma entrada em ou encontro com uma gravação do "som da Argélia". Se apoiarmos e pensarmos essa marca idiomática na fala como um tipo de habitação dentro de uma linguagem comum e se pensarmos uma dada linguagem

comum ao longo das linhas da distinção entre competência e performance, como Chomsky a descreve, então vemos outro ponto essencial de trocas entre a linguagem comum e a performance: isso quer dizer que a linguagem comum existe apenas na performance. Esta será, então, outra fonte da profunda ambivalência de Austin no que diz respeito à constelação da performance, do drama, da teatralidade. *A busca por uma linguagem universal deve ser realizada apenas por meio de uma palestra cuja performatividade fonética e gestual seja irredutível.* E isso, é claro, está ligado ao sentido com que Austin parte dos performativos como mascaradores, enunciados que parecem, mas não são afirmações. Uma maneira pela qual poderíamos colocar a problemática que Austin nos apresenta é esta: como uma performance ou *performer* pode ser essencial para e como o comum?

Ou, dito de outra forma: Austin começa com um desejo de isolar e valorizar a linguagem comum em oposição à linguagem da metafísica e à linguagem fantasmagórica do positivismo. Ele deseja argumentar especificamente contra os positivistas lógicos, que existem enunciados que são, por um lado, afirmações não verificáveis e, por outro lado, não são absurdos. Mais precisamente, ele quer destruir dois "fetiches", ou seja, duas oposições binárias, duas do que Cavell chama de falsas alternativas (e observe a maneira interessante como a ideia do fetiche, as noções de valor que ele carrega por meio de registros marxistas e freudianos entram em jogo aqui como ligada ou claramente manifesta na "falsa alternativa"): o fetiche do valor/fato e o fetiche verdadeiro/falso, dois fetiches, ou dogmas, por assim dizer, do positivismo. A distinção originária entre o performativo e o constativo e sua complexa elaboração e/ou degradação no campo delineado pela locução, ilocução e perlocução é a maneira como Austin quer chegar a essa destruição, e é aqui que residem todos os problemas e interesses. A fim de obliterar alternativas falsas, Austin deve primeiro se entregar a uma performance (fingir, mascarar, ser, em algum sentido, não sério ou poético ou teatral) e deve abordar um tipo de generalidade que seu modo de análise, suas escolhas excludentes, condena. A aspiração de Austin exige uma performance totalizante. Uma questão que isso levanta: há outra coisa além da performance totalizante? Eu acho que não. Parte do que eu gostaria de pensar é como o que considero o fato inegável da iterabilidade é a condição da possibilidade de uma performance totalizante.

Enquanto isso, Austin precisa performar para concretizar suas sérias intenções. Derrida diz que o enunciado sério é sempre obscurecido por um outro interno que é sua condição da possibilidade. O que é falado ou

levado a sério sempre pode ser, deve sempre ser potencialmente falado ou levado de outra forma. Isso quer dizer que a ansiedade da performance de Austin é parte de um fenômeno geral. No entanto, e esta é a contribuição central e decisiva de Cavell — um lembrete dado a ele por Wittgenstein e Austin, profetas do comum — apesar do risco que a iterabilidade carrega, algo é frequentemente dito por meio de um enunciado; algo — o *conteúdo* — é transportado, contrabandeado, transportado de um lado para o outro ou para fora, transmitido. E a questão é que o perigo inerente à iterabilidade (o espectro do teatro, do fingimento, da falta de seriedade) é o poder salvador dessa transmissão. Performativos, aqueles enunciados que se disfarçam de afirmações, mas não são nem verificáveis nem absurdos, estão ligados a um tipo de falta de seriedade manifestada em e como algum "artista de bastidores" dissociativo que duplicaria ou reiteraria a peça. Na página 10, Austin tenta distinguir, em uma bela pequena nota de rodapé, entre os tipos de *performers* — aqueles que capacitariam em oposição aos que duplicariam a peça; eu não acho que a distinção se mantenha. Performativos são sempre *performers*, mulheres pretas, usando a máscara que sorri e mente, portadoras de infelicidade incategorizável na maquiagem da boa formação.

Derrida e outras pessoas depois dele mostram que o problema da iterabilidade está ligado ao problema da teatralidade, das performances necessárias, múltiplas, anárquicas e tragicômicas dos performativos. Esses problemas também estão ligados ao da totalidade. Isso quer dizer que a evitação do unívoco não precisa ser ligada ou identificada em uma evitação ou recusa do geral. Isso requer a reformulação do artista de bastidores parasita e duplicado, bem como do técnico de bastidores meticuloso e habilmente codependente, de sua oposição fetichista. Exige uma quebra da oposição entre a performance original (autêntica, sincera, paradoxalmente séria) e a pessoa intérprete duplicada por meio de uma afirmação da força multiplicativa, invaginativa, cortante, aumentativa e combinatória de uma performance. (Isso terá reconhecido a antipatia pela duplicação ou reprodução como uma antipatia pela performance ou teatralidade, manifestada mais claramente na necessidade de qualquer performance do desapare-cimento em vez de formulações metafísicas da Performance ou da Performatividade.) Essa força é essencial e essencializante. E isso, por sua vez, está ligado à distinção — digamos, uma alternativa verdadeira — entre o significado e a força que Austin nos dá como substituta para uma certa alternativa falsa entre força e verdade. Isso quer dizer que você tem que pensar sobre a transmissão e o valor de verdade do ato "meramente" fonético

e pensar, de forma mais geral, sobre o que está em jogo quando ao imaginar outra ideia de verdade — como desvelamento e não como adequação — a relação entre verdade e dizer algo também é animada.

Cavell argumenta, contra certa leitura derridiana sintomática, que Austin é realmente tornado apto, ao invés de bloqueado, pela quebra entre o performativo e o constativo e, de modo mais amplo, pela forma como suas classes (das classes dos atos, atos de fala, locuções, ilocuções, infelicidades) borram-se de modo que "todos os aspectos estão presentes em todas as classes". A resposta erótica que a/uma linguagem comum dá à violência analítica é feliz para Austin; a quebra da distinção original entre obras performativas e constativas em relação a uma intuição totalizante ou pulsão no ordinário, a força conjuntiva da iteração representada por e no ato "meramente" fonético, a transmissão, o sentimento, de uma estrutura. A performance preta é, em parte, a trilha sonora amplificada, previamente dada, dessa mascaração, desse desfile do "alvorecer um aspecto". Não terá havido performance sem ela. Isso requer que pensemos com mais rigor em como o ato "meramente" fonético tem força ilocucionária ou produz efeitos perlocucionários. Novamente, é uma questão do aspecto, onde a problemática ético-temporal se borra e se confunde com a problemática da classe, da série, do conjunto. É preciso pensar sobre o que está no centro e envolve e desfoca a série das séries, da locução (dizer algo com significado [sentido + referência]), ilocução (fazer algo ao dizer algo) e perlocução (fazer algo dizendo algo).

Ao mesmo tempo, segundo Cavell, a voz não existe no ato puramente fonético. É aqui que reaparece a distinção entre som e voz que se desfaz em seu uso. O som da filosofia que Cavell deseja recuperar está sempre ligado ao significado. Eu aqui me uniria a Derrida, onde Cavell o acusa de se entregar a um certo animismo. Eu até ligaria essa indulgência a um tipo de animalismo que Austin está sempre apontando, em que o mero fazer barulho é competência dos macacos. Existem limites para o animismo ou animalismo de Derrida, seu senso de alma, poderíamos dizer, que eu gostaria de ir além. Tenho que demorar na música para alcançar um som mais elementar ou anim(al)ístico da/na filosofia, que rompe o significado e o signo e a hegemonia do significante sobre a psique. Eu seguiria Austin e Cavell, então, ao reconhecer a importância das circunstâncias do ato da fala, mas também apontaria para a necessidade de um envolvimento mais detalhado e expansivo com o que poderíamos pensar, usando a designação de Austin, como os acompanhamentos do enunciado: não apenas piscadelas, apontamentos, gestos, franzidos e outros marcadores visíveis, mas tons

de horror e, além e antes disso, certos aumentos cortados da voz (significando um certo visual ou estilo ou maquiagem vinculado a uma performance que visualiza e, portanto, muda/cala [*mut(at)ing*] o som; é interessante, porém, pensar os efeitos do som olhando como uma mulher preta) por meio do autoacompanhamento múltiplo. O ponto, aqui, é que a iterabilidade representa (o) conjunto, e não como um efeito puro da escrita, mas como o efeito da escrita sonora, de uma interrupção fonográfica da voz/fala/tom/olhar pela escrita generalizante do ato fonético. O ato fonético corta e abunda o campo fono-logo--falo-cêntrico presidido pelo significado e pelo signo em sua redução fonética impossível. O ato fonético marca a interinanimação do nascimento e da herança; é a coisa velha-nova, cortando a maestria e o enunciado apaixonado do mestre por meio de uma resposta externa, suas circunstâncias, acompanhamentos e anim(al)ismo. Esta é a nova ciência e a velha herança de valor. Ela se move através do fetiche e da interrupção da materialidade do fetiche. Ela se move através, ou por meio da, ordinariedade das performances.

Finalmente, como podemos começar a perguntar com mais rigor o que serão os estudos da performance à luz renovada das performances e sua ordinariedade. Prestar atenção à atenção de Austin aos performativos é um elemento crucial para essa pergunta mais rigorosa. Isso quer dizer que devemos seguir essa trajetória, essa transmissão ou telepatia, sentir essa estrutura, entre performativos e performances através da pequena "distância" insuperavelmente vasta e incomensurável entre eles. Esse caminho passa por essas três palestras. Esse caminho percorre tais palestras à medida que marcam certos eventos comuns. Ele também se move através da interseção das duas séries de três palestras em que estou interessado aqui. Uma passagem na palestra de Derrida, que permanece parcialmente não ouvida na leitura de Cavell da audição parcial de Austin por Derrida, marca a última etapa dessa coreografia: *Différance*, a ausência irredutível de intenção ou assistência da sentença performativa, da sentença mais 'parecida com um evento' possível, é o que me autoriza, levando em consideração os predicados mencionados há pouco, a postular a estrutura grafemática geral de toda 'comunicação'. Acima de tudo, não vou concluir com isso que não há especificidade relativa dos efeitos da consciência, dos efeitos da fala (em oposição à escrita no sentido tradicional), que não há efeito do performativo, nenhum efeito da linguagem comum, nenhum efeito da presença e dos atos de fala. É simplesmente que esses efeitos não excluem o que geralmente se opõe

a eles termo por termo, mas, ao contrário, pressupõe-no de forma dissêmtrica *[sic?]* como o espaço geral de sua possibilidade". Derrida prossegue na seção intitulada "Assinaturas" para dizer que aquele espaço geral de possibilidade da lista dos efeitos (da fala, do performativo, da linguagem comum, da presença, dos atos de fala) é a escrita no sentido não tradicional, escrita como "espaçamento, como a interrupção da presença na marca." Minha preocupação tem sido examinar esses efeitos à luz dessa outra e mais fundamental escrita e pensá-las em sua especificidade relativa ou dentro da especificidade relativa de um "contexto" ou "história" particular e diferenciado. Mais especificamente, estou tentando examinar, à luz da escrita, os efeitos do comum preto, da fala preta, da presença preta. Minha suspeita é que tal exame é frutífero precisamente na medida em que põe em jogo a assimetria derridiana de tal forma que a presença e a ausência são a condição da possibilidade uma da outra; de modo que a escrita e o ordinário são totalidades entrelaçadas, cada uma invaginativa da outra, cada uma disruptiva e aumentadora da outra como condições mútuas de possibilidade. Essas especificidades e generalidades são conhecidas por meio das materialidades de vários funcionamentos de várias superfícies, por meio do que Butler chama de resíduo do social.

Outra formulação deste projeto, mencionada acima em meus agradecimentos, é então dada em Cavell no final de *A Pitch of Philosophy*, por meio de seu próprio cronograma (Nietzsche, Bloch), totalmente inteligível para mim somente após o fato de Derrida (já que a fala só nos é dada agora, depois que nos foi dada a *escrita* — não há *phoné*, a não ser para a fonografia, o aumento do corte e a condição da possibilidade da escrita fonética): "Estou pronto para jurar, como quando Bloch nos perguntou se nós ouvimos através dele, que tenho ouvidos, que sei que a língua materna da música da minha mãe também é minha?". Um dos objetivos do encontro de palestras e palestrantes que esta nota pretende preparar é o técnico. Talvez Austin, Cavell e Derrida se ouçam apenas parcialmente porque as caixas de som (Marvin Gaye, Kenneth Cockrel, Angela Davis) — em toda a sua disruptividade e distorção fonográfica — não eram apropriados ou, de outro modo, eram demasiadamente apropriados, conectados. Ver Stanley Cavell, *A Pitch of Philosophy*: Autobiographical Exercises. Cambridge: Harvard University Press, 1994, e Jacques Derrida, "Signature Event Context", in *Margins of Philosophy*, traduzido por e com notas adicionais de Alan Bass. Chicago: University of Chicago Press, 1982, pp. 309-30.

lxiv. *Finally Got the News.* Prod. Stewart Bird, Peter Gessner, René Lichtman, e John Louis Jr., em associação com a League of Revolutionary Black Workers. Perf. Kenneth Cockrel, John Watson, Chuck Wooten. Black Star Productions, 1970.
lxv. Gayatri Chakravorty Spivak. *A Critique of Postcolonial Reason.* Cambridge: Harvard University Press, 1999, pp. 68-69.
lxvi. Ibid., n. 86, pp. 68-69.
lxvii. Ibid., p. 75.
lxviii. Ibid., n. 97, p. 75.
lxix. Ibid.
lxx. Dan Georgakas e Marvin Surkin, *Detroit*: I Do Mind Dying. Boston: South End Press, 1998.
lxxi. Fredric Jameson, "Cognitive Mapping", in Cary Nelson e Lawrence Grossberg (Eds.), *Marxism and the Interpretation of Culture.* Urbana: University of Illinois Press, 1988, p. 347.
lxxii. Ibid.
lxxiii. Ver K. Silverman, *The Acoustic Mirror*, op. cit., pp. 72-78.
lxxiv. Michel Chion, *The Voice in Cinema*, ed. e trad. Claudia Gorbman. Nova York: Columbia University Press, 1999, p. 24.
lxxv. Marvin Gaye, *What's Going On.* Motown, 1971.
lxxvi. Marvin Gaye, "Since I Had You", in *I Want You.* Motown, 1976.
lxxvii. Dipesh Chakrabarty, *Rethinking Working Class History*: Bengal 1890-1940. Princeton, N.J.: Princeton University Press, 1989, p. 68.
lxxviii. Ver Angela Davis, "Afro Images: Politics, Fashion, and Nostalgia", in Joy James (Eds.), *The Angela Y. Davis Reader.* Oxford: Black Publishers, 1998.
lxxix. G. Spivak, *A Critique of Postcolonial Reason*, op. cit., p. 68, n. 86.
lxxx. Ver Angela Davis, *Blues Legacies and Black Feminisms*: Gertrude "Ma" Rainey, Bessie Smith, and Billie Holiday. Nova York: Pantheon, 1998.
lxxxi. A. Davis, "Afro Images", op. cit., p. 278.

A RESISTÊNCIA DO
OBJETO: A TEATRALIDADE
DE ADRIAN PIPER

E se quem observa relanceia, desvia o olhar, sob o impulso tanto da aversão quanto do desejo? Não se trata de perguntar apenas o que aconteceria se contemplar fosse o mesmo que relancear; é também — ou talvez melhor — perguntar: e se o relancear for a aversão do olhar, um ato físico de repressão, o esquecimento ativo de um objeto cuja resistência agora não é a evasão, mas antes a extorsão do olhar?

Apesar de uma presença que dificilmente poderia ser chamada de outra coisa senão fundacional, a artista/filósofa preta Adrian Piper mal aparece para parte da crítica que assumiu a tarefa de definir e explicar o modernismo, o pós-modernismo e a vanguarda. (Estou pensando, aqui, em grandes críticas como Rosalind Krauss, que uma vez disse algo no sentido de que não deveria haver nenhum e artiste prete importante porque, caso houvesse, teriam chamado sua atenção.)[i] Para Piper, essa evasão seria catalogada ao lado de uma série de outras "maneiras de desviar o olhar".[ii] A insistência de Piper no que ela chama de "presente indicial", o campo díctico-confrontador que sua arte produz e dentro do qual deve ser observada, emerge precisamente como uma espécie de resistência a tal aversão, uma insistência em chamar a in/atenção [in/attention] de alguém como Krauss para si. Essa aversão marca o ponto da famosa rejeição teórica de Michael Fried da teatralidade na arte contemporânea (em seu ensaio seminal "Arte e Objetidade")[iii] e a objeção, por uma parte da crítica, incluindo — mais proeminentemente — Krauss, a essa rejeição. Isto quer dizer que a aversão de Fried a esse

momento particular da história da teatralidade artística e a aversão de parte da crítica à sua atenção crítica a Piper convergem no ponto em que um legado bastante específico da performance como a resistência do objeto fica nítido. Essa nitidez é dada pela força da auralidade no trabalho de Piper. Desviar o olhar de Piper é se recusar a ouvir em seu trabalho o som daquela objetidade bastante específica que une pretitude e performance preta. E a crítica da rejeição de Fried à objetidade, e à sua base complexa e ambivalente na famosa/infame [in/famous] afirmação de Clement Greenberg da pureza óptica necessária da arte modernista autêntica, só é possível por meio da exploração daquela objetidade especificamente preta cuja investigação tem sido o projeto de Piper.[iv] Se, como sugere Zora Neale Hurston, a essência do Preto é o drama, a teatralidade, então talvez seja assim que essa teatralidade funcione.[v]

A preocupação de Piper em descobrir, elaborar e aplicar objeções às várias maneiras de evitar o olhar a levou a implantar um modo de teatralidade ou objetidade que Fried não tinha previsto ou levado em conta. Os métodos de Piper, para seu próprio desgosto, são tudo menos infalíveis. E isto nem mesmo significa uma reabilitação sob os limites estéticos impostos por Fried, que pensa que qualquer coisa infalível é necessariamente inartística. Piper só repudiaria a estética modernista de Fried em nome de uma teatralidade que reconstitui e redobra o domínio da ética. A teatralidade essencial da pretitude, da mercadoria que objeta materialmente além de qualquer discurso subjuntivamente postulado, é evocada a serviço da metaética. A resistência do objeto é a condição de possibilidade de uma metaética cuja encenação máxima está na arte de Piper, embora ela seja majoritariamente informada pelo projeto de uma metaética própria da sua filosofia.

Piper rastreia a fronteira entre a filosofia crítica e a performance racial e, assim, permite-nos pensar o lugar da última na primeira, permite que nos detenhamos no que acontece quando a performance racial é acionada a fim de criticar categorias raciais e investigar o que acontece quando

a singularidade visual de uma imagem performada, curada ou conceitualizada é acionada para ir além do que ela chama de "patologia visual" da categorização racista.[vi] Piper abre tais questões por meio do seu intenso engajamento com Kant, por meio da sua crença no valor liberatório da redefinição contínua de categorias necessariamente incompletas e no poder terapêutico e de autotransformação que suas performances pretendem exercer para esse fim. Essa crença levanta outras questões sobre o lugar ou o eco da performance racializada na construção das formulações de Kant, não apenas no nível do objeto ou do exemplo, mas também no nível do sujeito teorizador icônico, o próprio Kant. Pensar Kant por meio de Piper e vice-versa nos possibilita perguntar: a filosofia crítica já está sempre infectada e estruturada por essa patologia visual? Podemos separar tão facilmente a singularidade visual da patologia visual? A singularidade pode ser singularmente visual? Não seria necessário ouvir e soar a singularidade do rosto? Como o som e sua reprodução permitem e perturbam a moldura ou fronteira do visual? Qual é a relação entre materialidade fônica e maternidade anoriginal [*anoriginal*]? Se fizermos essas perguntas, poderemos nos sintonizar com certas operações libertadoras que o som performa naquela intersecção da performance racial e da filosofia crítica que até então tinha sido o local da oclusão da substância fônica ou da oscilação pré-crítica (não apenas kantiana) entre a rejeição e a aceitação de certos tons. *O som nos devolve a visualidade que o ocularcentrismo reprimiu.* Enquanto isso, há um efeito cumulativo da trilha sonora impura e agressivamente despurificante [*de-purifying*] em Piper que marca essa diferenciação conjuntiva invaginativa holossensual interna do objeto que a crítica de arte mais influente dos últimos cinquenta anos parecia até agora incapaz de alcançar. Um aspecto importante da intervenção de Piper é essa recuperação fônica da materialidade visual da obra de arte (ou, como ela diria, singularidade) que o saussurianismo (um tanto idiossincrático) de Fried exige que ele reduza. Está faltando uma fonologia em Fried, que estaria em sintonia com a fonografia das artes visuais.

Para Piper, ser para o observador é ser capaz de bagunçar ou causar confusão no observador. É o potencial de ser catalítica. A observação é *sempre* a entrada em uma cena, no contexto do outro, do objeto. Esta é uma experiência de observação muito diferente, uma experiência do observador muito diferente daquela oferecida por Fried. O observador friediano, mesmo em seu fascínio, nunca sai de si mesmo, nunca atinge ou se submete a uma espécie de êxtase, à força transportadora da síncope. O observador nunca está afastado, nunca se perde ou mesmo é obscuro para si mesmo; ao contrário, ele preenche continuamente esse eu na atribuição de significado ao observado e, mais fundamentalmente, na atribuição de grandeza ou não, estética autêntica e autônoma ou não, à obra de arte. O observador chega àquele sentimento ou conhecimento autopossessivo de si mesmo, que é a essência do que Fried chama de convicção. O observador volta a ser sujeito nesse momento profundamente antiteatral. Não se é absorvide pela pintura como numa entrada em sua cena; em vez disso, somos, no instante da moldura, na experiência visual da planura como um momento instantâneo de enquadramento, absorvides na ou pela planura reconcebida como um espelho. A pintura é um espelho. Absorção é autoabsorção. Tal autoabsorção surge em momentos de calma, não sob a pressão disruptiva e catalítica de um objeto, mesmo que esse objeto esteja lá para você, sob a pressão disruptiva e catalítica de um *outro* mesmo que esse outro esteja lá para você. Há algo muito perigoso nessa energia quebrada, quebrantada e quebradiça da objeção. Portanto, Fried não está interessado no fato de que

> quando você encontra um trabalho minimalista, você entra em uma *mise-en-scène* extraordinariamente carregada. [...] Era como se seu trabalho, suas *instalações*, oferecessem infalivelmente uma espécie de experiência "intensificada", e eu queria entender a natureza desse efeito infalível e, portanto, em minha opinião, essencialmente *in*artístico.[vii]

Em vez disso, Fried, seguindo Diderot, está preocupado com "as condições que deveriam ser cumpridas para que a arte da pintura pudesse persuadir com sucesso seu público da veracidade das suas representações".[viii] Finalmente, o complexo duplo vínculo de sujeição é a condição que Fried e Diderot buscam. A pintura se move, dependendo do seu momento histórico, na e conforme a complexidade daquela posse e perda de si que constitui o estabelecimento do sujeito-em-sujeição [subject-in-subjection]. Tudo se move a partir da (Fried escreve a partir da) posição de um sujeito que, na própria plenitude de uma presença que nunca poderia admitir sua própria efemeridade psicopolítica, não está lá; o observador (auto)absorvido é um observador ausente, um sujeito sujeitado ou anulado, localizado em nenhum lugar: a vista/o visualizador de lugar nenhum. Esse visualizador de lugar nenhum, esse lugar nenhum do ver, esse não tempo instantâneo do ver, do visualizador, é o que ele chama de "presentidade", em oposição à presença.[ix]

Para Fried, a presença, como o teatro, está entre (as artes, o observador e algum objeto passivo-agressivo) como uma ponte. Cabe a nós, por meio de Piper e da tradição que ela estende, pensar a ponte como tradução ou transporte, onde matéria e desejo se perdem e se encontram. Enquanto isso, o que Fried opõe à teatralidade é a significação e o que separa a obra de arte do mero objeto é justamente essa diferença que é a condição de possibilidade da significação. Essa diferença interna à obra de arte é o que Fried chama de sintaxe da obra de arte. Para Fried, o mero objeto nunca é diferencial, nunca é sintático. Não é diferente do resto do mundo nem de si mesmo, e essa ausência de diferença produz uma ausência de convicção no observador — uma incapacidade bastante específica de ver o objeto como uma obra de arte que ocupa seu lugar na história das obras de arte. Essa ausência de convicção decorre da produção necessária e contínua do não-significado do indiferente que terá retornado, sempre, para uma lista infinitamente expansível de "meramentes": o culinário, o teatral, o fonético, o decorativo, o saboroso, o gestual, o literal, o cultural. É importante lembrar que Fried

nega a diferença interna do objeto ao mesmo tempo que valoriza a diferença interna da obra de arte. Isto quer dizer que ele nega a interioridade do objeto ao mesmo tempo que valoriza a interioridade da obra de arte. Mas essa diferença interna da obra de arte nada mais é do que o espelho através do qual o observador é absorvido pelo perigoso turbilhão da sua própria interioridade diferente, o lugar onde ele se perde no próprio ato de se encontrar, o lugar onde a perda constitui o fundamento do autodomínio. Portanto, a consciência da arte nada mais é do que consciência de si. A fusão da arte-consciência [art-consciousness] e da autoconsciência é algo a que retornaremos por meio da objeção ativa de Piper.

Enquanto isso, Fried diz que o sucesso e a sobrevivência das artes dependem de sua capacidade de derrotar o teatro; que a arte se degenera à medida que se aproxima da condição de teatro; que os conceitos de qualidade e valor, centrais para a arte, existem apenas nas artes individuais, e não em seu meio-termo, que é o teatro. O material da pintura e da escultura — seus elementos, suportes, constrangimentos materiais — deve ser confrontado e, *mais importante, reduzido ou desmaterializado* para que o significado possa ser produzido na e pela obra de arte, para que algo além do objeto possa ser dado. Aqui, em certo sentido, Fried estende uma espécie de antimaterialismo que anima a obra de Saussure. Se, como argumenta Derrida, a busca de Saussure por uma ciência universal da linguagem requer "a redução da substância fônica",[*] então a busca por uma certa convergência do significado e da universalidade que poderíamos chamar, seguindo Derrida, "a verdade na pintura", requer uma redução da substância visual. É por isso que Fried critica a redução de Greenberg da pintura moderna à visualidade. Ele está se movendo sob a égide de uma redução muito mais fundamental, uma redução *da, não à* visualidade.

O que Fried busca é a plenitude e a inesgotabilidade, mas não a inesgotabilidade do mero objeto. Essa última inesgotabilidade é função do vazio ou oco do objeto e produz a experiência da obra literalista [*literalist*], minimalista ou teatral como uma experiência de duração, ao invés daquela

instantaneidade em que se dá, *em um relance*, a plenitude ilimitada da obra constituída, composta, genuína. Isto quer dizer que a experiência da obra genuinamente modernista parece não ter duração porque "*a todo momento o próprio trabalho se faz totalmente manifesto*".[xi] A totalidade da obra se dá momentânea e rapidamente. Essa presentidade derrota o teatro. É a aversão da atenção do objeto que é dada em e por um momento de atenção ao que é enquadrado do ponto de vista da composição, ao invés da atenção diária de toda uma vida, precisamente à presença cotidiana das coisas. Mas Piper está focada em combater o que Fried se recusa a reconhecer: a permanência e continuidade absolutas, não da atenção aos objetos, antes da aversão do olhar de alguém aos objetos. De forma que a intensidade e a graça da presentidade, da experiência de uma obra que a cada momento é totalmente manifesta, se opõem não a alguma experiência infinitamente durativa do objeto, mas à evitação infinita de certos objetos. Só porque somos todas literalistas a maior parte de nossas vidas não significa que realmente prestamos atenção ou experimentamos os objetos em sua intensidade. O que se busca, através de certo sustento da atenção, é a presentidade do objeto em toda a sua diferença interna, em toda a sua interioridade e espaço interno. Os riscos de tal ruptura da aversão do olhar para os objetos são especialmente elevados quando objeto, pessoa, mercadoria, artista e obra de arte convergem. O relance, esse olhar desviado, é realinhado pela força de um golpe apositivo, de raspão; o diálogo interno é interrompido por uma voz de fora; a sujeição como observação é cortada por uma severa objeção.

Em um elogio a John Coltrane, Baraka ecoa a autoavaliação de Trane: "Ele queria ser o oposto".[xii]

Agir de acordo com o desejo de ser o oposto, o desejo de não colaborar, é objetar. Como tal resistência pode suspender o processo de sujeição?

Eis uma das que Piper chama de "metaperformances".

Untitled Performance for Max's Kansas City [Performance sem título para o Max's Kansas City]

Max's era um Ambiente Artístico, repleto de Consciência Artística e Autoconsciência sobre a Consciência Artística. Até mesmo entrar no Max's era ser absorvida pela Autoconsciência da Arte coletiva, seja como objeto ou como colaboradora. Eu não queria ser absorvida como uma colaboradora, porque isto significaria ter minha própria consciência cooptada e modificada pela das outras pessoas: Significaria permitir que minha consciência fosse influenciada por suas percepções de arte e expor minhas percepções de arte para a consciência deles, e eu não queria isso. Sempre tive uma tendência individualista muito forte. Minha solução foi privatizar minha própria consciência tanto quanto possível, privando-a da contribuição sensorial daquele ambiente; para isolá-la de toda interferência tátil, aural e visual. Ao fazer isso, apresentei-me como um objeto silencioso, secreto e passivo, aparentemente pronto para ser absorvido em sua consciência como um objeto. Mas aprendi que a absorção completa era impossível, porque minha passividade objetiva voluntária implicava uma atividade e escolha agressivas, uma presença independente confrontando o ambiente Arte-Consciente com sua autonomia. Minha objetidade se tornou minha subjetidade.[xiii]

Até agora, Daniel Paul Schreber tem sido o prototípico corpo sem órgãos, um devir-objetivo exemplar ou um devir-animal nas palavras de Derrida, por um lado, e de Deleuze e Guattari, por outro.[xiv] Os gritos de Schreber estão sempre acompanhados de um ser-penetrado [*being-entered*], que ele caracteriza como uma emasculação ou feminização, uma espécie de tutela autoimposta e autosuperada. Isso é importante: o corpo sem órgãos marca certa iluminação psicótica, a ruptura ou a superação re-en-generificante de uma tutela autoimposta. Pode-se pensar, portanto, a iluminação psicótica ou o devir-objeto como uma razão da produção desejante. Mas agora, Piper é um exemplo do corpo sem órgãos. A *Untitled*

Performance for Max's Kansas City marca esse devir-objetivo de um objeto, ouvidos fechados, olhos comprimidos, uma recusa à colaboração, uma resistência positiva à "autoconsciência da consciência artística", à autoconsciência como consciência artística, em toda a sua edipalização [*oedipalization*]. Para ser absorvida em suas consciências como uma acusação profunda. Uma agressão passiva do objeto, uma recalibração da absorção, que Fried não antecipa. E isso através da desmaterialização; em outras palavras, o sujeito se torna um objeto por meio de um desligamento sensorial. Isto é, entre outras coisas, uma encenação ao fim da transmissão longa e desmaterializada de outra performance, que funciona por meio da sobrecarga sensorial violentamente imposta, ao invés da privação sensorial voluntária, mesmo que a trilha sonora que grita anime o corpo-objeto-em-performance com uma força que excede o discurso subjuntivo ou atual. Por estar materialmente amarrada a tais cenas transmitidas imaterialmente, há, inevitavelmente, em Piper, o desejo de manutenção de uma certa privacidade. Seria a resistência à deformação, a ser avariada ou confundida por outres, pelo outro onipresente e opressor. Isso quer dizer que ela está adentrando, já reconheceu que

> as riquezas e satisfações da interioridade, o efeito colateral abençoado e inestimável da comunicação repetidamente frustrada. Os luxos da repressão, distração ou pensamento incipiente não se sublima no comportamento impulsivo ou irresponsável para alguém como eu. [...] Portanto, em vez disso, nós *consideramos* o que vemos, mas somos impedides de nos expressar. Nós o tomamos para dentro de nós, meditamos sobre o que vemos e o analisamos, o escrutinamos, extraímos seu significado e lição e o registramos para referência futura. Nossas contribuições não faladas ou não reconhecidas para o discurso infundem nossas vidas mentais com sutileza conceitual. Tornamo-nos profundes, perceptives, alertes e engenhoses.
>
> Parece-me agora que os escritos nestes dois volumes são melhor compreendidos como expressões em evolução de uma interioridade coagida e reflexiva que se desenvolve em resposta à

minha compreensão crescente do ponto: que não tenho, afinal de contas, o direito de simplesmente externar meus impulsos criativos em ações ou produtos irrefletidos, porque, sendo meramente uma convidada estrangeira no clube privado o qual entretenho, minhas tentativas autoconfiantes de comunicação objetiva com meu público seriam permanentemente deturpadas, censuradas, ridicularizadas ou ignoradas, se não fosse por uma matriz crítica e discursiva que eu — com esforço — eventualmente forneço.[xv]

E o reconhecimento desse privilégio-que-não-o-é da interioridade está totalmente relacionado não apenas ao que às vezes significou assumir precisamente as regalias que associamos ao que Piper chama de "o homem branco, anglo-saxão, protestante, heterossexual de classe média alta, o filho único mimado de pais amorosos".[xvi] É, fundamentalmente, a extensão daquela privacidade *pública*, experimental, performativa, objetável, sensualmente teórica, que anima a estética da tradição radical preta.

Essa dupla identificação, tanto com Tia Hester quanto com o Senhor, a mãe substitutiva e o pai nunca totalmente constituído, liga Piper a Douglass. Isso quer dizer que o trabalho performático de Piper se move na intersecção entre uma estética feminista antiescravidão e a emergência e convergência da arte conceitual e minimalista. Esse minimalismo feminista preto e antiescravidão possibilita o reaparecimento do objeto de arte após o desaparecimento do objeto que a arte conceitual havia incorporado. Esse reaparecimento ou reafirmação do objeto (da artista *como* objeto de arte, no caso de Piper) se movimenta ao longo de linhas específicas. Butler apresenta um modelo extraordinariamente rigoroso de subjetividade-como-sujeição, um modelo que conhece o sujeito pela severidade de seus limites (políticos e, principalmente, temporais). Enquanto isso, Hartman está pensando na maneira como esses limites da subjetividade/sujeição são negociados na experiência vivida da e na oposição à escravidão e na transição da escravidão para a "liberdade". A obra de Piper parece explorar algumas coisas que acontecem no campo que Butler e Hartman exploram. Essas coisas indicam

uma crítica vivida da equivalência assumida entre pessoalidade e subjetividade e, por extensão, uma força de resistência ou objeção que já está sempre fora dos limites da sujeição/subjetividade. No final, o conceitualismo de Piper permite sua valiosa animação histórica do objeto minimalista. Ironicamente, a força de objeção é melhor descrita na rejeição de Fried a ela, no seu afastamento daquela força do objeto que anima o minimalismo.

Eis um trecho de Greenberg em seu ensaio "Pintura Modernista":

> Identifico o modernismo com a intensificação, a quase exacerbação dessa tendência autocrítica que teve início com o filósofo Kant. Por ter sido o primeiro a criticar os próprios meios da crítica, considero Kant o primeiro verdadeiro modernista.
> A essência do modernismo, tal como o vejo, reside no uso de métodos característicos de uma disciplina, não no intuito de subvertê-la, mas para entrincheirá-la mais firmemente em sua área de competência. Kant usou a lógica para estabelecer os limites da lógica e, embora tenha reduzido muito sua antiga jurisdição, a lógica ficou ainda mais segura no que lhe restou.
> A autocrítica do modernismo tem origem na crítica iluminista, mas não se confunde com ela. O iluminismo criticou do exterior, como faz a crítica em seu sentido usual; o modernismo critica do interior, mediante os próprios procedimentos do que está sendo criticado.[xvii]

Se, como sugere Greenberg, Kant é o primeiro modernista, Piper pode ser a última. E a questão relativa à origem do modernismo de Piper não é separada daquela relativa à origem do modernismo de Kant. A imanência de Piper, em relação à qual ela é ambivalente ao extremo, está fora do fora.

Algo como uma abordagem final dessa imanência requer mais algumas perguntas. O que é um objeto? Quais são os limites do objeto? Mais especificamente (e crucialmente, para Piper, a filósofa, e Fried, o esteta, ambos trabalhando dentro de genealogias kantianas complexas), qual é a

relação entre a noção (múltipla: *Ding*, *Gegenstand*, *Objekt*) do objeto oferecido por Kant e as noções mais indiferenciadas do objeto oferecidas por Fried e Piper?[xviii] Fried afirma, seguindo Stanley Cavell, que para Kant a obra de arte não é um objeto. Que tipo de objeto a obra de arte especificamente *não* é para Kant? E o que o limite da obra de arte, sua fronteira, moldura, seu *parergon*, tem a ver com tal objeto? O *parergon* contaria como diferencial na obra de arte para Fried? Isso é perguntar: ele é sintático? A resposta parece ser sim. Um objeto friediano, precisamente como não obra de arte, "tem" um *parergon*, um lado-de-fora-no-lado-de-dentro constitutivo? A resposta parece ser não; apenas a obra de arte, e não o objeto, apenas a representação significativa ou produtora de significado "tem" o *parergon*. Também se poderia perguntar: o objeto/obra minimalista ou literalista (e o ponto, aqui, é o encontro complexo do objeto e da obra) tem um suporte, uma moldura, uma fronteira? Perceba que ter, aqui, é confrontar ou engajar o suporte através da figuração, como se lidar com o fato do suporte através da figuração realmente fizesse do suporte, como *parergon*, um fato (possessório). E a obra/objeto minimalista tem um suporte/moldura/limite que o separa nitidamente do seu meio [*milieu*] (como o meio é dado em nítida distinção do *parergon* de Derrida em *La Vérité en Peinture* [A verdade na pintura])? Talvez a real importância da moldura/suporte/limite seja que ela separa a obra do meio que define e contém o que Fried descreve como nosso literalismo cotidiano. O *parergon* é, aqui, a condição da possibilidade daquilo que Fried valoriza e espera: presentidade como graça, presentidade como oposição à presença. A obra/objeto literalista não tem ou nega o *parergon*. As duas relações a serem pensadas, aqui, são falta e negação, *parergon* e meio.

A relação entre objeto e objetividade em Piper é disjuntiva. Pense na objetividade como universalidade, como um conjunto de faculdades ou atributos dados no conjunto dos seres humanos; objetividade é a qualidade de ser universal, o que é verdadeiro para todo mundo. Quando Piper fala sobre o desejo de eliminar julgamentos subjetivos (ou seja, julgamentos de valor ou estéticos, a questão da beleza e, até

mesmo, do prazer — o que poderia ter sido chamado de estética imanente) de sua experiência da arte, ela se move dentro de um certo desejo pelo objetivo (isto é, epistemológico/ético, o categórico e seus imperativos, a estética transcendental como a idealidade do espaço-tempo) na arte. Da mesma forma, quando Piper se transforma em um objeto de arte, pode-se dizer que ela está ocupando o desejo de uma separação de certos julgamentos subjetivos/inválidos. O que ela chama, em sua descrição da *Untitled Performance for Max's Kansas City*, de autoconsciência da consciência artística, especialmente no sentido de que é moldada pela patologia visual da categorização racista, é o campo desse mau julgamento.

Mas Piper parece negar as implicações do que é, para Kant, um paradoxo propício: o fundamento objetivo-transcendental da humanidade parece inseparável de uma certa condição subjetiva da sua possibilidade — a idealidade do espaço-tempo é sempre condicionada, *tornada possível*, por uma experiência específica do espaço-tempo. E essa experiência ou imanência é sempre suscetível, sempre foi suscetível, ao mau julgamento, à irracionalidade que é, ao mesmo tempo, constitutiva do racional e da extensão necessária do racional quando ele atinge seus limites. E neste último está o obstáculo, uma vez que se deve explorar a possibilidade do mau julgamento — julgamento estético — a fim de trabalhar precisamente os aumentos necessários da racionalidade (delegada ou delimitada). A repressão ou negação das condições subjetivas da objetividade na filosofia de Piper é superada por uma crítica agressiva do sujeito efetuada na e pela rematerialização do objeto. Mas essa rematerialização do objeto é também sempre a rematerialização da obra de arte. De modo que a repressão ou negação do sujeito/subjetivo [*subject/ive*], que passa a uma crítica do sujeito/subjetivo, seja realizada através de um retorno ou recuperação do sujeito/subjetivo onde o sujeito/subjetivo é (a) pessoalidade reanimada, re*materi*alizada como *objet d'art*.

Se o imperativo categórico fosse um objeto de arte, como ele se pareceria? O que a arte ou a estética imanente fazem ao imperativo categórico ou à categoria como tal? Ela a desregula, corta e aumenta. Ela também a funda. Isso é o que

Piper reprime filosoficamente e encena artisticamente tanto em sua filosofia quanto em sua arte. A filosofia de Kant, em sua abertura talvez inadvertida à condição irracional de possibilidade da racionalidade, é mais radical do que a de Piper; mas a arte de Piper é uma improvisação radical do radicalismo filosófico de Kant. Esta longa passagem de *La Vérité en Peinture* permite uma exposição mais completa dessa questão:

> O palácio de que estou falando é belo? Todos os tipos de respostas podem perder o foco da pergunta. Se digo que não gosto de coisas feitas para estúpidos inúteis, ou então que, como o sachem iroquês, eu prefiro os pubs, ou então, à maneira de Rousseau, que o que temos aqui é um sinal da vaidade dos nobres que exploram o povo para produzir coisas frívolas, ou então que se eu estivesse em uma ilha deserta e tivesse os meios para isso, ainda assim não me daria ao trabalho de importá-lo, etc., nenhuma dessas respostas constitui um julgamento intrinsecamente estético. Eu avaliei este palácio de fato em termos de razões *extrínsecos*, em termos de psicologia empírica, de relações econômicas de produção, de estruturas políticas, de causalidade técnica etc.
>
> Agora você tem que saber do que está falando, o que diz respeito *intrinsecamente* ao valor "beleza" e o que permanece externo ao seu senso imanente de beleza. Essa permanência — para distinguir entre o sentido interno ou próprio e a circunstância do objeto de que se fala — organiza todos os discursos filosóficos sobre a arte, sobre o significado da arte e sobre o significado como tal, de Platão a Hegel, Husserl e Heidegger. Essa exigência pressupõe um discurso sobre o limite entre o dentro e o fora do objeto de arte, aqui um *discurso sobre a moldura*. Onde ele pode ser encontrado?
>
> O que querem saber, segundo Kant, quando me perguntam se acho este palácio belo, é se eu acho que é *belo*, ou seja, se a mera apresentação do objeto — em si, dentro de si — me agrada, se me produz um prazer, por mais indiferente [*gleichgültig*] que eu possa permanecer à existência desse objeto. "É bastante nítido que para dizer que o objeto é *belo*, e para mostrar que tenho gosto, tudo depende do sentido que posso dar a esta representação, e não de qualquer fator que me torne dependente da existência real do objeto. Devemos admitir que um juízo sobre o belo, tingido do

mínimo interesse, é muito parcial e não um puro juízo de gosto. Não se deve estar nem um pouco predisposto em favor da existência real da coisa [*Existenz der Sache*], mas deve-se manter completa indiferença a esse respeito, a fim de desempenhar o papel do juiz em questões de gosto.[xix]

Lembre-se de que, para Fried, trabalhando à maneira kantiana por meio de Greenberg, a experiência autêntica da obra de arte autêntica é uma experiência da obra como representação, como aquilo que produz sentido. É uma experiência em que o observador percebe aquele sentido, e o percebe momentaneamente, imediatamente, em sua totalidade, em toda sua diferenciação interna, como se fosse um signo. Na medida em que isso levanta a questão do limite ou moldura da obra de arte, pode-se entender que Fried, seguindo Greenberg, pensa a especificidade da pintura modernista como o engajamento crítico com o limite em suas limitações, sendo os limites aqui a planura, literalmente a planura do suporte, do enquadramento delimitado da pintura. Pois é a moldura que marca o limite da significação e a fronteira entre a existência real do objeto e qualquer consideração estética possível. A inautenticidade ocorre quando o objeto se impõe agressivamente a quem o observa teatralmente, de modo que quem o observa é forçado a encontrar sua materialidade, uma materialidade que deve ser reduzida para discernir seu significado. Mas é importante notar que essa inautenticidade é uma violação não apenas de uma formulação contingente e atualmente necessária da essência da pintura, mas de uma formulação mais geral e trans-histórica sobre a possibilidade de discernir a beleza como tal. Mais especificamente, a proximidade das questões relativas ao suporte ou planura em Fried e Greenberg das questões relativas à obra de arte e à moldura — *ergon* e *parergon* — em Kant é de uma proximidade imensurável.

Enquanto isso, o *parergon* é tão problemático para Piper quanto para Fried. É, para ela, o extraestético que pode incidir sobre certa interioridade privatizada da obra e da operárie da arte [*the art work/er*]. Para ele, é a atmosfera carregada que cerca o objeto literalista. Para ambos, pode-se

dizer, o *parergon* marca a interinanimação (da questão) da totalidade e da ideologia (da obra). Para ambos, o *parergon*, de certa forma, é inseparável do contexto, do meio. Mas ambos negariam, de várias maneiras, essa acusação. Eis Derrida novamente:

> Na busca da causa ou do conhecimento dos princípios, *deve-se evitar* que o *parerga* domine o essencial. [...] O discurso filosófico sempre terá sido *contra* o *parergon*. Mas o que significa este *contra*?
>
> Um *parergon* vem contra, ao lado, e além do *ergon*, do trabalho feito [*fait*], do fato [*le fait*], da obra, mas tende a um lado, ele toca e coopera dentro da operação, desde um certo fora. Nem simplesmente fora, nem simplesmente dentro. Como um acessório que se deve acolher na fronteira, a bordo [*au bord, à bord*]. Ele está, primeiramente, a bordo/na borda [*il est d'abord l'à-bord*].
>
> [...] O *parergon*, este suplemento fora da obra, deve, se quiser ter o *status* de um quase conceito filosófico, designar uma estrutura predicativa formal e geral, que se pode transportar *intacta* ou deformada ou reformada *de acordo com certas regras*, para outros campos, para a ele submeter novos conteúdos.[xx]

Não há nada entre os elementos da obra e seu conteúdo. Há a atmosfera, o contexto, que esbarra na obra, como um adorno, pode-se dizer, carregando uma deformação sempre possível. O acessório ou o aumento que corta, uma convidada estrangeira invaginativa que se é obrigada a acolher na fronteira, uma pensionista, a exterioridade sem a qual a interioridade não pode prescindir, o cooperador. Piper é perturbada pelo *parergon*, mesmo que ela seja tanto o *parergon* como aquilo que, aos olhos de Fried, reproduz duradoura, continuamente ou, pelo menos, carrega o *parergon*. Enquanto isso, para Fried, quando o objeto, através de uma estranha inversão, é obrigado a substituir a representação do objeto, quando a presença substitui a presentidade, quando a literalidade substitui ou representa a representação através de uma vulgarização da abstração, então tudo que se tem é o contexto, tudo que se tem é o *parergon* na ausência da obra de arte, na presença opressora e agressiva do objeto. Derrida, aqui,

resumindo Kant, engloba perfeitamente a atitude de Fried em relação ao objeto literalista:

> O que é mau, externo ao puro objeto do gosto, é assim aquilo que *seduz por uma atração*: e o exemplo do que desvia por sua força de atração é uma cor, o dourado, na medida em que é sem forma, conteúdo ou matéria sensorial. A deterioração do *parergon*, a perversão, o adorno, é a atração da matéria sensorial. Enquanto desenho, organização de linhas, formação de ângulos, a moldura não é, de forma alguma, um adorno e não se pode prescindir dele. Mas em sua pureza, deve permanecer incolor, *privada de toda materialidade sensorial empírica.*[xxi]

A pintura moderna, por exemplo, está finalmente em uma luta que não é tanto com o suporte do qual não pode prescindir, ou, mais amplamente, com o exterior que coopera em sua operação. Ao contrário, ela lida com a exterioridade do que é interno a ela — não com a convenção primordial de que ela está lá para ser observada, mas com a atualidade primordial da sua materialidade sensorial. Esse roçar com o *parergon* é em si um substituto complexo para o problema mais fundamental da materialidade sensorial irredutível da própria obra/objeto, a exterioridade disruptiva do que é mais central, mais interior, à própria obra. A falta de significado, o vazio do objeto literalista é, como o próprio Fried admite, virtual. O *parergon* corresponde, afinal, não a uma falta dentro da obra (um vazio nas formulações de Fried), mas a certa plenitude material da obra que se apresenta como uma falta de — ou, mais precisamente, como um suplemento irredutível e irredutivelmente disruptivo em relação ao — significado. Como diz Derrida, "o que os constitui como *parerga* não é simplesmente sua exterioridade como excedente, é o elo estrutural interno que os vincula à falta no interior do *ergon*."[xxii] Mas quando Derrida diz que o *parergon* intervém, em Kant, entre o material e o formal, precisamos estar cientes de que essa intervenção carrega sua própria sombra. O material é uma falta na medida em que é também um suplemento da forma (que é o seu suplemento). É como

se o material fosse entendido como uma falta do figural na forma. Mas sabemos, novamente por meio e através de Derrida, que o material — em/como o *parergon*, em/como o meio — também figura. Derrida diz que o *parergon* se destaca não só do *ergon*, como também do meio. Ele se destaca como uma figura do fundo, mas se aparta da figura como um fundo. E se destaca, com relação a cada um deles, em uma forma de junção com o outro deles. Mas eu argumentaria que o meio (o mundo externo para o qual alguém deve ou tem de se retirar) também é um fundo. De modo que o *parergon* pode ser considerado uma figura que se destaca de três fundos: meio, objeto, primeira figura. E na medida em que o *parergon* tem efeitos catalíticos, ele reproduz o meio como figura. O material figura, re/con/figura, o meio.

Entretanto, e quanto à questão da beleza, não apenas para Piper, mas de Piper? E quanto à beleza de Piper e do trabalho de Piper, à beleza de Piper como o trabalho de Piper? Piper é o *parergon*, a convidada estrangeira, retirando-se da obra de arte e do mundo da arte, para o exterior, para o mundo externo, para aquilo que torna possível a retirada, aquilo que a exige, a saber, o fato de que é essa exterioridade — essa convergência entre materialidade e meio, essa reconfiguração material do meio, essa compreensão da materialidade como meio — que é mais interna à obra, mais adequada à obra, essa é a essência da obra. O *parergon* é belo. Nesse sentido, a obra de Piper não é uma suspensão da estética, mas uma espécie de retorno a ela, justamente por meio da sua materialidade. Você não tem que privilegiar o ético sobre o estético na arte se o estético permanece a condição de possibilidade do ético na arte.

Mas Piper encena tal privilégio em parte em função da sua negação do pseudorracional em Kant. Essa negação é uma repressão por meio de distinções problemáticas entre os escritos "menores" ou inferiores e a filosofia crítica (embora a Terceira Crítica, em ambos os sentidos diferentes de Piper e Deleuze[/Guattari], fosse também uma escrita menor). Devemos olhar para a Terceira Crítica não apenas para acionar seus fundamentos racistas (que Spivak aponta tão bem e que Robert Bernasconi também examina em alguns ensaios

recentes), mas, ainda mais profundamente, para ver toda a complexa interação entre acordo e discórdia que não apenas perturba os fundamentos racistas da Terceira Crítica, como também a sua manifestação anterior como certo fundamento para as aspirações transcendentais da Primeira Crítica.[xxiii]
E tal exame de fundamentos parece ser necessário precisamente para aquela expansão antirracista da categoria que a obra de arte de Piper busca efetuar. O corpo sem órgãos, o conjunto dos sentidos, é o limite das faculdades? Isto nos leva de volta ao elo entre a Paixão de Tia Hester e a *Untitled Performance for Max's Kansas City*.[xxiv] E qual é a relação entre os limites das faculdades (e os limites da obra de arte) e as relações das faculdades umas com as outras? E quais as relações destas com o conjunto dos sentidos e suas relações uns com os outros? O corpo sem órgãos constitui a performance/registro dessas relações? A crítica da hegemonia do visual (na arte e na vida) e a recalibração das faculdades/sentidos e seus conjuntos: ambas têm a ver com a relação entre esses conjuntos expansivos, invaginativos e invaginados e a universalidade expansiva, a universalidade não exclusiva das categorias. Entretanto, não é que o racismo, ou a xenofobia de forma mais geral, seja uma patologia visual, contanto que seja sobre a relação entre a hegemonia do visual na arte, na vida, no racismo e em suas intersecções. Portanto, parte do que está em jogo no trabalho de Piper não é um eclipse do visual, mas sua rematerialização, que Fried reconheceria e abjuraria. Mas não apenas isto. É uma rematerialização ou reinicialização do prazer visual e também do desejo visual. Como diz Derrida sobre e seguindo Kant, sempre se tratou do prazer. A questão que Piper levanta para nós (não é uma questão nova, apenas diferente, agora), talvez contra ela mesma, é esta: pode o objeto não apenas resistir ao prazer visual, mas resistir por meio do prazer visual? O problema é a visualidade ou o prazer? Ambos. Nenhum.

Piper fala em dividir a si mesma a fim de evitar acomodar as necessidades das pessoas por um outro simplificado. Tal diferenciação interna aberta em nome da complexidade — da sintaxe, se preferir — deixaria Fried orgulhoso. É, claro, parte

do trabalho específico que Piper fez para se tornar um objeto de arte. Como o funk (em sua compreensão), Piper é modular, sintática, internamente diferenciada, polirrítmica, altamente fantástica. Mas a compartimentalização está totalmente ligada à privatização, mesmo que essa privatização, essa assunção de todas as tarefas na figura de alguém, deva mais tarde ser ressocializada por meio de formas de troca mais humanas. Poderíamos pensar isso tudo como um conflito de faculdades, mas se o fizéssemos também teríamos que pensar numa certa valorização do contraponto, aqui, uma espécie de abraço do jogo do acordo e da discórdia, ao longo das linhas que Deleuze abre, linhas em direção e para fora da Terceira Crítica — linhas de desregulamentação. Tal desregulamentação está totalmente ligada ao limite, àquele ser que não está nem dentro nem fora, que Piper reproduz, como ela mesma, como sua obra de arte.[xxv]

Na transição do trabalho escravo para o trabalho livre, o local ou força ou ocasião do valor é transferido do trabalho para a força de trabalho. Isso quer dizer que o valor é extraído da base do valor intrínseco (lembre-se do espanto de Marx com a confusão que perturba os escritos de economistas políticos ingleses que utilizam "uma palavra teutônica para a coisa atual e uma palavra românica para seu reflexo") e torna-se *o potencial para produzir valor*.[xxvi] Essa transferência e transformação é também uma desmaterialização — novamente, uma transição do corpo, mais plenamente da pessoa, da trabalhador para um potencial que opera no excesso do corpo, no eclipse do corpo, no desaparecimento de uma certa responsabilidade pelo corpo. Isso vai se cristalizar, mais tarde, na figura impossível da mercadoria que emerge como que do nada, a figura que é essencial àquela modalidade possessiva e despojada de subjetividade que Marx chama de alienação. Enquanto isso, o que Tia Hester encena, por meio da observação participante de Douglass e do senhor, por meio da recitação de Douglass e das suas recitações concomitantes na música e no discurso sobre a música, é uma rematerialização do valor. Agora a mercadoria é rematerializada no corpo da

trabalhadore, assim como o corpo da trabalhadore é rematerializado como mercadoria que fala, grita e soa, cada uma emergindo não de algum momento originário, mas através da força catalítica de um acontecimento antes da natalidade. Essa rematerialização é uma música que a desmaterialização de Marx exige. Isso quer dizer que a desmaterialização necessária a uma revolução universal e à ciência universal da revolução está na antecipação de uma rematerialização que Marx prevê sem trabalhar para, ou produz sem descobrir, no idioma de Althusser, nos *Manuscritos de 1844*.[xxvii] A performance-em-objeção de Tia Hester é uma espécie de *parergon*, uma obra exterior, uma resolução prefigurativa, ou materialização suplementar antes do fato, da ciência marxista. Enquanto os *Manuscritos de 1844* profetizam assustadoramente a rematerialização do valor no comunismo, Tia Hester realmente encena os sentidos como "imediatamente [*teoréticos*] em sua práxis".[xxviii] Aqui, o comunismo é dado como procedimento de descoberta e não apenas como descoberta ao longo de linhas que o próprio Marx realmente endossaria: como ele diz, "o comunismo é a posição como negação da negação, e por isso o momento *efetivo* necessário da emancipação e da recuperação humanas para o próximo desenvolvimento histórico. O *comunismo* é a figura necessária e o princípio energético do futuro próximo, mas o comunismo não é, como tal, o termo do desenvolvimento humano — a figura da sociedade humana".[xxix]

Portanto, Tia Hester é, nesse ponto, aquilo que Piper reencena e/ou clama: a artista(-crítica-negociante-colecionadora-historiadora da arte-teórica social) — como objeto de arte, a totalidade ou reunião invaginada — o *locus* e *logos* — de uma divisão do trabalho, a rematerialização (audiovisual) do valor. E, assim como clr James poderia afirmar — por meio de um tipo de mágica que parece impossível, mas cuja realidade é algo que toda a classe trabalhadora pode atestar sub-repticiamente — que o socialismo já está em vigor no chão de fábrica, também podemos afirmar, por meio de Tia Hester e da catálise teórica que ela encena, que o comunismo-na-(resistência à) escravidão é o procedimento de descoberta do comunismo

fora do fora da escravidão. Enquanto isso, a performance-
-em-objeção de tia Hester é recitada para nós em Douglass,
então transmitida ou transferida, por meio de uma desmate-
rialização repressiva, em um discurso sobre música. Tia Hester
encena uma rematerialização que é um prefácio necessário
à, embora só surja após o fato da, desmaterialização. É um
aumento cortante do prefácio materialista necessário do
próprio Marx, em "Propriedade Privada e Comunismo", para as
forças teóricas desmaterializantes que são reunidas e desen-
cadeadas em *O Capital* que Piper reperforma [*re-performs*],
forjando novas relações de produção e reprodução nessa
socialização de objeção e do seu excedente. É isto o que a
objeção é, o que a performance é — uma complicação interna
do objeto que é, ao mesmo tempo, sua retirada para o mundo
externo. Tal retirada torna possível a comunicação entre
espaços, tempos e pessoas aparentemente intransponíveis.

Por fim, estou tentando chegar ao seguinte: há um amplo
e denso discurso sobre o objeto, sobre o que ele será no
comunismo, sobre o que ele fará como comunismo, que
Marx propõe em 1844. Simplificando, o comunismo é aquela
"supra-sunção *positiva* da *propriedade privada* enquanto
estranhamento-de-si humano e, por isso, enquanto *apropria-
ção* efetiva da essência *humana* pelo e para o homem" que
é realmente constituído em e por e como uma nova aborda-
gem de e para o objeto.[xxx] Marx acrescenta: "Nós vimos. O
homem só não se perde em seu objeto se este lhe vem a ser
como objeto humano ou homem objetivo. Isso só é possível
na medida em que ele vem a ser objeto *social* para ele, em
que ele próprio se torna ser social, assim como a sociedade
se torna ser para ele nesse objeto."[xxxi] O radicalismo preto,
a invaginação e a rematerialização do que Cedric Robinson
chama de "a totalidade ontológica" pode ser performado em e
como a chegada ao devir-social na troca de papéis incômoda
e irritante; em e como a recalibração diferenciada e conjun-
tiva dos sentidos. Para Marx, "[a] dominação da essência
objetiva em mim, a irrupção sensível da minha atividade
essencial, é a *paixão*, que com isso se torna a *atividade* da

minha essência."[xxxii] A paixão objetiva de Tia Hester antecipa essa formulação marxiana, que mais tarde é reconfigurada pela objeção aparentemente impassível de Piper. Na *Untitled Performance for Max's Kansas City*, Piper transmite silenciosamente o grito de Tia Hester, abrindo-se para sua força disruptiva, mesmo quando ela se fecha para a experiência sensorial do "mundo da arte". Pensar em Tia Hester e Piper, individualmente e em conjunto, é pensar não só no que significa reconhecer e negar, proteger e arriscar a complexa interioridade do objeto, mas também no que significa reobjetificar [*re-objectify*] a obra de arte, visualizá-la novamente por meio de um antigo registro, rematerializar sua oticalidade [*opticality*] por meio do som e do canto do que Marx não conseguiu sequer imaginar, a mercadoria que gritava, por meio do que Fried não conseguiu sequer visualizar: o objeto cuja infusão com a auralidade resistente de uma tradição de aspiração político-econômica e cuja pessoalidade concomitante e necessariamente teatral ligada a tudo o que está diante da sua própria autocriação conturbada fizeram dela arte fazendo arte.

Notas

i. Ver Robert Storrs, "Foreword", in Adrian Piper, *Out of Order, Out of Sight*. Cambridge: MIT Press, 1996, n. 1, pp. 18-19. Piper discute a formulação de Krauss sem nomear Krauss, colocando-a dentro da estrutura de uma crítica mais ampla da convergência da falácia ontológica e da presunção socioeconômica no (soerguimento do) mundo da arte, em "Hegemonia crítica e aculturação estética", n. 19, n. 1, 1985, pp. 29-40. Piper revisa e expande esta crítica em "Critical Hegemony and Aesthetic Acculturation", in *Out of Order*, op. cit., n. 2, pp. 63-89. Aqui estão as passagens relevantes de "Critical Hegemony", pp. 30-31.

"Um compromisso com uma carreira como praticante de arte exige que a pessoa seja financeiramente independente, ou que sua família o seja, ou que possua outras habilidades economicamente remuneráveis, ou que um estilo de vida permanentemente espartano possa ser considerado uma novidade ou uma virtude, ao invés de uma prova de fracasso social.

"Essa pré-condição para o comprometimento profissional funciona como um mecanismo de seleção entre indivíduos com inclinações criativas para os quais as dificuldades econômicas têm sido, até então, uma realidade central. As instituições artísticas em suas encarnações atuais tenderão a atrair indivíduos para os quais a instabilidade econômica e social não são fontes de ansiedade, pois têm, correspondentemente, menos razão para sacrificar as vicissitudes e satisfações da autoexpressão por necessidades de pressão social e econômica.

"Um efeito imediato dessa pré-seleção social e econômica é criar uma presunção compartilhada em favor de certos valores artísticos, ou seja, uma preocupação com o belo, a forma, a abstração, as inovações na mídia e com assuntos politicamente neutros. Vamos caracterizá-los, grosso modo, como valores *formalistas*. Uma vez que indivíduos economicamente favorecidos muitas vezes importam tais valores de um ambiente europeu economicamente favorecido, e como as instituições de arte existentes favorecem a seleção de tais indivíduos, segue-se que essas instituições serão popularizadas por indivíduos que compartilham esses valores.

"[...] [E]sses produtos criativos dominados por uma preocupação com a injustiça política e social, ou a privação econômica, ou que usam meios de expressão tradicionais, ou "étnicos" ou "populares", muitas

vezes não são apenas "boa" arte; eles não são arte de forma alguma. Eles são, em vez disso, 'artesanato', 'arte popular' ou 'cultura popular'; e os indivíduos para os quais esses interesses são dominantes são excluídos do contexto da arte.

"A consequente invisibilidade de muita arte não formalista, etnicamente diversa e de alta qualidade pode explicar a observação feita de boa-fé por uma crítica bem estabelecida: se tal trabalho não gerasse energia suficiente para 'chamar a sua atenção', então provavelmente não existia. Seria errado atribuir essa afirmação à arrogância ou à desonestidade. Não é fácil reconhecer a cumplicidade de alguém em preservar um estado de hegemonia crítica, pois ter seus interesses estéticos guiados pela reflexão consciente e deliberada, ao invés de seus preconceitos determinados socioculturalmente, é pedir muito. Mas, ao se recusar a testar conscientemente esses preconceitos contra o trabalho que os desafia em vez de reforçá-los, uma crítica garante que a única arte *ontologicamente* acessível a ela é aquela que estreita ainda mais sua visão. E então não é difícil entender o impulso de atribuir a tal trabalho o poder mágico de "gerar sua própria energia", apresentar-se a alguém, obter seu próprio público e valor de mercado, e assim por diante. Pois quase todos os objetos de consideração podem ser experimentados como animadamente e agressivamente intrusivos se o alcance intelectual de alguém for suficientemente solipsista."

Pretendo abordar brevemente esse solipsismo conforme ele se manifesta na crítica de Michael Fried. Essa abordagem, no entanto, tem o objetivo de construir um engajamento com a arte e o pensamento de Piper. Espero mostrar porque a moldura é necessária e essencial mesmo quando está quebrada. Parte do que está em jogo é o reconhecimento de que a crítica de Piper à hegemonia crítica e ao solipsismo crítico é estruturada por uma descrença declarada ou desmascaramento crítico do caráter fetichista do objeto de arte. Noções de energia essencial ou agressividade da obra de arte — sejam demonizadas, como veremos, em Fried, ou valorizadas, como em Krauss — são efeitos ideológicos não reconhecidos de uma aculturação que enfatiza os valores formalistas, de acordo com Piper. No entanto, parte do que começarei a argumentar aqui é que o trabalho de Piper — o que é, de uma forma bastante específica, indicar Piper — constitui uma rematerialização ampla e rigorosa do objeto de arte, cuja característica mais proeminente é a afirmação contínua e resistente da energia, impulso e pulsão autogerados. Eu pretendia demonstrar que experimentar Piper ou a obra de arte piperiana é entrar em uma zona de produtividade estética ôntica e uma história de performance que mina a própria formulação

kantiana de Piper de que "obras de arte sem palavras são burras" ("Hegemonia Crítica", p. 33). Isso quer dizer que pretendo argumentar — por meio de tia Hester e sua linhagem, que inclui Piper (que sabe muito sobre a relação complexa e aberta entre escravidão, arte e a liberdade do objeto) — contra a noção de Piper (mais tarde ampliada e elaborada por Phelan) de que a performance, em sua não reprodutividade, constitui um baluarte contra (ou uma solução para o problema da) fetichização do objeto de arte. A performance é, antes, a ocasião para pensar o caráter fetichista do objeto de arte e seu segredo, seu mistério, outra vez. Afirmar isso é mover-se com e contra o discurso intensamente diferenciado — senão contraditório — de Piper sobre o objeto. Veja seu "Performance and the Fetishism of the Art Object", in *Out of Order*, n. 1, pp. 51–61; "Talking to Myself: The Ongoing Autobiography of an Art Object", in *Out of Order*, n. 1, pp. 29–53; e "Pontus Hulten's Slave to Art", in *Out of Order*, n. 1, pp. 187–92. Veja também Peggy Phelan, "Broken Symmetries: Memory, Sight, Love", in *Unmarked*.

ii. Ver A. Piper, *Out of Order*, op. cit., pp. 127–48.

iii. Michael Fried, "Arte e objetidade", trad. Milton Machado, in *Arte & Ensaios*, Revista do Programa de Pós-Graduação em Artes Visuais da EBAUFRJ, Rio de Janeiro, ano IX, n. 9, 2002.

iv. Ver Clement Greenberg, "Modernist Painting", in *The Collected Essays and Criticism*. Chicago: University of Chicago Press, 1993, pp. 85–93.

v. Ver Zora Neale Hurston, "Characteristics of Negro Expression", in *The Sanctified Church*. Berkeley: Turtle Island, 1981, p. 49.

vi. A. Piper, *Out of Order*, op. cit., p. 177.

vii. Michael Fried, "Theories of Art after Minimalism and Pop", in Hal Foster (Ed.), *Discussions in Contemporary Culture*. Nova York: New Press, 1987, pp. 55–56.

viii. Michael Fried, *Courbet's Realism*. Chicago: University of Chicago Press, 1990, p. 6. Uma versão anterior dessa formulação é citada e analisada por Stephen Melville no seu *Philosophy Beside Itself: On Deconstruction and Modernism*. Minneapolis: University of Minnesota Press, 1986, p. 13.

ix. M. Fried, "Arte e objetidade", op. cit., pp. 144–47.

x . Jacques Derrida, *Gramatologia*, trad. Miriam Schnaiderman e Janine Ribeiro. São Paulo: Perspectiva, 1973, p. 76.

xi. M. Fried, "Arte e objetidade", op. cit., p. 144.

xii. Amiri Baraka, "John Coltrane (1926–1967): I Love Music", in *Eulogies*. Nova York: Marsilio Publishers, 1996, p. 2.

xiii. A. Piper, *Out of Order*, op. cit., p. 27.
xiv. Ver Jacques Derrida, *Resistances of Psychoanalysis*, trad. Peggy Kamuf, Pascale-Anne Brault e Michael Naas. Stanford, Calif.: Stanford University Press, 1997; e Gilles Deleuze e Felix Guattari, *O Anti-Édipo*. Rio de Janeiro: Imago Editora, 1976.
xv. A. Piper, *Out of Order*, op. cit., p. 39.
xvi. Ibid., pp. 39-60. Para uma excelente análise da importação cultural dos direitos restritos de privacidade das minorias raciais e sexuais, ver Phillip Brian Harper, *Private Affairs: Critical Ventures in the Culture of Social Relations*. Nova York: New York University Press, 1999.
xvii. Clement Greenberg, "Pintura modernista", in Cecília Cotrim e Glória Ferreira (Orgs.), *Clement Greenberg e o debate crítico*, trad. Maria Luiza Borges. Rio de janeiro: Zahar, 2001, p. 101.
xviii. A coisa (*Ding*) é passiva, segundo Kant. É aquilo a que nada pode ser imputado e se opõe a "uma pessoa [que] é um sujeito cujas ações podem ser imputadas a ele". A coisa não tem liberdade e espontaneidade. Um ser humano agindo em resposta às inclinações, agindo como meio para os fins de outrem, é uma coisa. Ao mesmo tempo, a coisa ou a coisa como tal é uma substância metafísica, essa coisidade [*thingness*] indeterminada em geral que é uma condição para a possibilidade da experiência em geral e é, igualmente, condição para a possibilidade dos objetos da experiência. Um *Gegenstand* é um objeto que está em conformidade com os limites da intuição e da compreensão. Quando um objeto de experiência é transformado em objeto do conhecimento, ele se torna um *Objeckt*. Parte do que está em jogo aqui, que só posso começar a explorar, é o caráter paradoxal da intuição (espaço e tempo, a estética transcendental) como condição dos e condicionada por objetos da experiência ou do sentido, como relação imediata com os objetos e o que ocorre apenas na medida em que o objeto nos é dado. Essa lacuna temporal do objeto é como a lacuna temporal do sujeito — que deve ser chamado à existência, e o fato de ser chamado indica que já existe — que Butler isola e lê com uma insistência ritmicamente rigorosa em *A vida psíquica do poder*. Assim como o sujeito, segundo Althusser, é possibilitado pelo chamado que sua existência anterior torna possível, o objeto é tornado possível pela intuição que sua existência anterior torna possível. Esse imediatismo de apreensão intuitiva é a presentidade, na linguagem de Fried. Devo aqui reconhecer a utilidade de *A Kant Dictionary*, de Howard Caygill (Oxford: Blackwell, 1995). A citação de Kant acima está em *A Kant Dictionary*, p. 304.
xix. Jacques Derrida, *The Truth in Painting*. Chicago: University of Chicago Press, 1987, p. 45.

xx. Ibid., pp. 54-55.
xxi. Ibid., p. 64.
xxii. Ibid., p. 59.
xxiii. Ver Gayatri Spivak, *A Critique*, 1-111; também Robert Bernasconi, "Who Invented the Concept of Race? Kant's Role in the Enlightenment Construction of Race", in *Race*. Oxford: Blackwell, 2001, pp. 11-36.
xxiv. Para mim, esse *link* é constituído por Artaud e pela leitura que dele faz Derrida. Em "A palavra soprada", Derrida aborda a crítica de Artaud sobre a forma como a fala e a escrita funcionaram no teatro. Artaud deseja a escrita, segundo Derrida, que não é uma transcrição da fala, mas uma transcrição do corpo, uma escrita sobre o corpo, gesto, movimento, algo não mais controlado pela instituição da voz. Artaud busca "a sobreposição de imagens e movimentos [que] culminarão, por meio da colusão de objetos, silêncios, gritos e ritmos, em uma linguagem física genuína com signos, não palavras, como sua raiz". Como diz Derrida, "[a] única maneira de acabar com a liberdade da inspiração e com a palavra soprada é criar um domínio absoluto do sopro num sistema de escrita não fonética." Deleuze e Guattari, novamente por meio de Artaud, falam dessa escrita não fonética como "inscrição primitiva", e sua linguagem marca o ponto de uma metafísica que é sempre primitivamente antropológica, primitiva em sua necessidade e desejo pelo objeto antropológico, a ordem antropológica, aquela que Spivak agora chama, mas de uma maneira diferente, de informante nativo.

Piper representa o objeto de desejo sob a rubrica velada do primitivo que é estruturado onde e quando as ciências da administração in/human/a [*in/human/e*] e as novas ciências do valor se encontram (antropologia, psicanálise, a crítica da economia política, a genealogia da moral, a linguística geral, a biologia evolutiva). Mas, em Piper, o primitivo é revelado criticamente como aquilo que não é o que é. Improvisada, essa escrita conspiratória [*collusive*] de "objetos, silêncios, gritos, ritmos" é sua linguagem performativa. "Uma gramática universal da crueldade."

No final, Derrida, retomando sua crítica à *História da loucura*, de Foucault, também em *A escritura e a diferença*, quer desafiar a noção de que a loucura é puramente a ausência do trabalho. Ele quer dizer que a loucura também é o trabalho e, o que é mais importante, que a loucura faz parte da história da metafísica tanto quanto sua contraparte. Isso quer dizer que o apelo à loucura ou à ausência do trabalho ainda opera dentro da reserva metafísica e logocentrada.

Artaud e Foucault ainda operam dentro ou "pertencem à época da metafísica que determina o Ser como a vida de uma subjetividade própria". Isso quer dizer que a loucura ainda opera em sua relação com a subjetividade própria. Esta é a metafísica "que Artaud destrói e que ainda está furiosamente determinado a construir ou preservar dentro do mesmo movimento de destruição. [...] Nesse ponto, coisas diferentes passam incessante e rapidamente umas através das outras e a experiência *crítica* da *diferença se assemelha* às implicações ingênuas e *metafísicas* dentro da *diferença*, de modo que, para uma análise inexperiente, poderíamos parecer estar criticando a metafísica de Artaud do ponto de vista da própria metafísica, quando estamos de fato delimitando uma cumplicidade fatal. Através dessa cumplicidade se articula uma dependência necessária de todos os discursos destrutivos: eles devem habitar as estruturas que demolem e, nelas, devem abrigar um desejo indestrutível de presença plena, pela não diferença. [...] A transgressão da metafísica através do 'pensamento' que, diz Artaud, ainda não começou, corre sempre o risco de regressar à metafísica. Essa é a questão em que nos *colocamos*. [Lembre-se — como se coloca uma rede, rodeando o limite de uma rede discursiva]. Uma questão que é sempre e ainda envolvida cada vez que aquela fala, protegida pelos limites de um campo, deixa-se provocar de longe pelo enigma da carne que queria ser apropriadamente chamado de Antonin Artaud" (pp. 194-95). Você habita o discurso que está tentando destruir em função do desejo de destruí-lo e de um laço formal, um laço de necessidade com o que você destruiria, um laço que não é fixo, mas é determinado. Acontece que, no final de *A palavra soprada*, que acabei de citar, algo mais está acontecendo, primeiro no corpo do texto e depois no pequeno apêndice ou anexo que o corta e aumenta como uma dobra, uma dobra confusa, não dobrável ou lacuna no invólucro, uma interrupção da pose. Falar do invólucro, pressionando-o, por assim dizer, é invocar o rastro de um discurso futuro em Derrida, um discurso de invaginação que surgirá em relação a uma certa compreensão do ouvido — o corpo e suas dobras terão, literalmente, chegado a interromper a totalidade artificial ou artefatual da pose. Em "A lei do gênero", Derrida fala da invaginação como aquilo que corta e aumenta o todo, que rompe o limite para um restabelecimento mais amplo. Não uma desmontagem da casa, mas uma remodelação e ampliação severa e rigorosa que se baseia na crítica à ideia de propriedade e autoria, de certa propriedade arquitetônica determinada de forma excludente. Enquanto isso, o corpo (e suas dobras delimitadoras e ilimitadas) torna-se a figura do que a carne sempre terá feito com a palavra. Este é o enigma da carne (como distinguida do

corpo por Spillers), que provoca a fala de fora dos seus limites de proteção. Tal provocação é a própria possibilidade estruturante da obra de Derrida para o que sua obra é designada a silenciar, como se se movesse apenas na descrença do fantasma que é seu companheiro constante, como se apanhada no desejo de uma escuta fora do alcance do ouvido, como se dobrada em uma antiga evitação do sotaque material. O trabalho de Derrida está ligado não apenas à repressão das diferenças irredutíveis do sotaque, mas também à forma infeliz com que a língua francesa combina voz e fala. Articular a diferença entre corpo, voz e fala é o que resta (articular a carne como uma espécie de *Geschlecht*, uma reunião de diferenças, o ante-*logos*, a pós-festa), o que Artaud tenta fazer por meio do domínio do corpo sobre a respiração, o espírito. O apêndice de Derrida ao ensaio revela a consciência de uma diferença ouvida, da parte diferencial que a articula. O buraco, a força, o novo todo, é uma re-en-generificação, como Spillers aponta. É uma emasculação, como Schreber descreve e Artaud encena (sua ligação sendo articulada na obra de Deleuze e Guattari). Eles carregam o conhecimento do toque e da língua da mãe, mas o projetam repressivamente para longe de si mesmos como sendo a imagem do primitivo. Como vimos, Spillers descreve essa operação em relação à pretitude, *como* pretitude — o corte da carne cortando, queimando, o resto carnal na ausência — o aumento do corte e a espiritualidade desapossadora — do corpo materno. O roubo contínuo do corpo materno, da margem materna, da linguagem materna. Roube longe do lar/Leve o lar para longe. [*Steal away (from) home*]. Nascido não na escravidão, mas na fugitividade, na respiração e na vida roubadas.

xxv. Ver Gilles Deleuze, *A filosofia crítica de Kant*. Lisboa: Edições 70, 1994.
xxvi. Veja K. Marx, *Capital*, op. cit., p. 126.
xxvii. Ver Louis Althusser e Étienne Balibar, *Reading Capital*, trad. Ben Brewster. Londres: NLB, 1970, pp. 145-57.
xxviii. Karl Marx, "Propriedade Privada e Comunismo", in Karl Marx. *Manuscritos econômicos-filosóficos*. São Paulo: Boitempo, 2008, p. 109.
xxix. Ibid., p. 114.
xxx. Ibid., p. 105.
xxxi. Ibid., p. 109.
xxxii. Ibid., p. 113.

crocodilo edições

coordenação editorial
Clara Barzaghi
Marina B Laurentiis

crocodilo.press
ig: @crocodilo.edicoes

n-1 edições

coordenação editorial
Peter Pál Pelbart
Ricardo Muniz Fernandes

assistente editorial
Inês Mendonça

n-1edicoes.org
ig: @n.1edicoes

edição deste volume
Clara Barzaghi
Dimitri Arantes
Juliana Bitelli

tradução
Matheus Araujo dos Santos

revisão da tradução
Fernanda Silva e Sousa

revisão
Juliana Bitelli

projeto gráfico e diagramação
Laura Nakel

Imagens de miolo e capa feitas a partir de detalhes da obra *Itamar Assumpção* (2020), de Dalton Paula, reproduzida em escala de cinza ao lado. Uso gentilmente cedido pelo artista.

Copyright© 2003 by the Regents of the University of Minnesota. Authorized translation from the English edition published by the University of Minnesota Press.

Dados Internacionais de Catalogação na Publicação (CIP) de acordo com ISBD
Elaborado por Odilio Hilario Moreira Junior CRB-8/9949

M917n Moten, Fred

Na quebra: a estética da tradição radical preta / Fred Moten; traduzido por Matheus Araujo dos Santos. – São Paulo: Crocodilo; n-1 edições, 2023.
368 p. ; 13cm x 21cm.

Tradução de: In the Break: the aesthetics of the black radical tradition.
Inclui índice e bibliografia

ISBN n-1: 978-65-81097-41-7 ISBN crocodilo: 978-65-88301-01-2

1. Artes. 2. Estética afro-americana. I. Santos, Matheus Araujo dos. II. Título.

2022-1919 CDD 700 CDU 7

índices para catálogo sistemático:
1. Artes 700
2. Artes 7

fontes Rotis Semisans e Anthony
papel Pólen Bold 80g
impressão Leograf